KB150307

공연예술신서 · 15
희곡 창작의 실제

공연예술신서 · 15

희곡 창작의 실제

샘 스밀리 지음
이재명 · 이기한 편역

평민사

희곡 창작의 실제
차례

1부
극작의 기초 작업

1장. 극작가의 상상력

사람은 각각 자신만의 이슈를 생각해냄으로써
자기 자신을 창조한다.
사람은 마땅히 매일매일 고안되어야 한다.
– 장 폴 샤르트르 『문학이란 무엇인가?』

　희곡작품을 창조하는 생산적인 활동에 뛰어들기 전에, 작가는 지금 무엇을 쓰려고 하는가, 또 어떻게 진행시킬 것인가라는 물음에 심사숙고할 필요가 있다. 인생의 질서와 의미, 그 핵심에 대해 어떻게 생각하고 있는가와 같은 질문에 대해 작가는 무엇인가 할 말이 있어야 한다. 어떤 작가는 창작을 하는 동안 말하고 싶은 무엇의 일부를 자연스럽게 발견할 수도 있지만, 대부분의 경우는 역시 작업을 시작하기 전에 마음속으로 미리 계획을 세우고 있어야 한다. 인간이 존재하는 이유를 발견하는 일이라든가 인생관을 완전하게 만드는 일 등은 작가에게만 특별하게 허용된 환상적인 작업이 아닐 수 없다. 그와 같은 작업에는 통찰력과 감수성, 사고력을 필요로 한다. 작가가 지닌 삶의 태도가 각 작품에 반영되는 것은 물론이다. 그러므로 가치 있는 작업에 활력을 불어 넣기에 앞서, 무엇보다도 자신의 태도를 확실히 다져 놓을 필요가 있다.

1. 인생을 통해 들여다보기

예술가는 삶을 긍정한다. 그리고 또한 부정하기도 한다. 소재를 고르고 자신의 인생관을 반영할 작품을 만들어 삶을 형상화하면서, 작가는 삶을 긍정한다. 그러나 작가에게는 긍정만큼이나 부정도 아주 강하게 일어난다. 긍정과 부정은 본질적으로 함께 공존한다. 작가는 인생의 무한한 가능성에 대해 기뻐하다가도, 인생의 혼돈과 고통을 저주한다. 창조하는 행동을 통해 작가는 비합리적이고, 몰이해적이고, 비인간적인 것들을 파괴한다. 예술가는 무엇보다도 인간이기 때문이다. 그 누가 작가만큼 창조와 사랑과 믿음과 사고와 일에 대해 집중할 수 있겠는가? 작가는 인생의 잠재 가능성에 대해 찬성하면서도 그 폭력성에 대해 반대한다. 이러한 이중적인 태도는 모두 작가 자신의 인생관에 따라 나타난다.

작가의 상상력은 작가에게 무엇인가 말할 것을 제공해 준다. 상상력은 작가 안에 내재되어 있는 정서적인 조건과 이지적인 조건의 복합체로 구성되어 있다. 예술가로서 작가는 실존의 무질서 안에서 통일성을 모색하고, 지성과 감성을 통합하는 통일성을 찾는다. 실제 인생에서도 그와 같은 통일성이 불가능하다. 그러므로 작가는 눈으로 확인되는 현상을 거부하고 개인적인 상상력을 발휘함으로써, 예술이라는 통제 가능한 새로운 현실을 통해 대체 세계를 재건축한다. 작가는 자신의 예술작품을 마칠 때, 그 재료와 시간과 공간을 위해 혼돈스런 세상의 일부를 파괴한다. 이런 의미에서 작가는 무질서를 공격하는 사람들에 속한다. 예술가는 이 세상을 끝장낼 파괴적이고 위험한 존재는 원하지 않는다. 단지 세상을 이상적으로 재창조하길 원할 뿐이다.

개별적인 상상을 거쳐서 일반적인 보편성으로 나아가기 위해서 작가는 자신을 둘러싸고 있는 세상에 대해 진지하게 통찰해야 한다. 그

런 통찰력은 작가 자신을 자극시키며, 동시에 무기로 작용한다. 통찰력은 작가에게 자신이 속해 있는 시대의 인간 조건과 사회적인 광기에 대해 질문을 던지게 만든다. 결국 작가는 늘 되풀이되는 인류적인 질문을 인식하게 된다. 인간은 어떤 목적을 위해서 존재하는가? 인간은 왜 고통을 받는가? 인생의 핵심은 무엇인가? 죽음에는 어떤 의미가 있는가? 인간의 모든 투쟁은 무엇을 위한 것인가? 이와 같은 문제들은 예술가를 자극한다. 또한 그는 자신이 속해 있는 시대의 문제들에 대해 반응하지 않을 수 없다. 국가들 사이의 갈등을 어떻게 해소할 것인가? 그리고 모든 전쟁을 어떻게 끝낼 것인가? 자본주의 사회와 사회주의 사회의 분열을 어떻게 풀 것인가? 인류가 이처럼 빠른 속도로 증가한다면, 미래의 인구 폭발 사태에 어떻게 대응할 것인가? 그뿐만 아니라 작가가 속한 국가의 여러 문제들 역시 작가들을 자극한다. 미국의 경우라면, 산업화 문제와 풍요의 문제, 인종 문제, 각종 분규, 지나치게 막강한 정치 권력에 대한 문제 등을 다룰 수 있을 것이다.

만약 작가에게 미래에 대한 전망이 없다면, 그는 아주 개인적이고 무질서하고 왜곡된 작품만을 생산할 수밖에 없을 것이다. 불가피하게 고립되고 환멸에 찬, 단절된 삶을 살지라도, 작가는 창작을 위해서라면 기능적인 전망이라도 갖추어야 한다. 무시무시하고 퇴보하는 사회를 살면서도, 작가는 아직 힘차고 인정이 남아 있다는 역설에 직면하게 된다.

상반된 여러 가지 태도의 복합체인 전망은 극작가들에게 자신의 작품 안에서 선택해야 할 여러 종류의 행동들을 지시한다. 전망은 선택한 재료를 걸러 내고 시간과 공간, 인물과 사상을 선택하는 데 영향을 미친다. 모든 예술가의 전망은 개인적인 삶과 역사적인 삶 사이의 상호 관계 속에서 발전된다.

예술가, 특히 극작가는 자신이 지닌 **좋은 꿈**과 **나쁜 꿈**의 투사물을 창조한다. 모든 사람들은 꿈을 꾸며, 또 많은 사람들은 자신의 꿈이

실현되기를 원한다. 예술가들은 자신의 꿈을 표현하기 위한 매개물을 완성시킨다. 그것은 길 수도 짧을 수도 있으며, 전체적일 수도 부분적일 수도 있고, 변칙적일 수도 일반적일 수도 있다. 이 모든 것은 예술가들에게 늘 의미심장한 것들이다. 유형적으로 말한다면, 그것은 환상적일 수도 있고 비환상적일 수도 있으며, 대상적일 수도 있고 주체적일 수도 있다. 그러나 꿈은 늘 꿈꾸는 사람들을 반영하게 마련이다. 예술가들은 각각 자신의 상상력과 지능과 재주를 발휘하여 작품을 만들면서, 종종 자신의 즐거운 꿈과 불쾌한 꿈들을 머릿속에서 불러내어 작품 속에 투영시킨다.

삶에 대한 도취 역시 예술을 자극한다. 작가가 살고 있는 사회적인 환경을 고려하지 않는다면, 그는 개인으로, 대중 속의 한 개인으로 남는다. 모든 사람들이 그렇듯이 그는 늘 혼자다. 그러나 예술가들에게 고독은 종종 삶에 대한 고양된 감각을 불러일으킨다. 고독감은 그를 슬프게 만들기도 하지만, 내적인 자유를 의미하기도 한다. 인간은 홀로 공포에 직면하면서 삶의 환희를 즐길 수도 있다. 예술가가 갖추어야 할 소양 중의 하나는 존재하기와 생존하기에 대한 도취이다. 고독감과 생동감은 창조하는 힘을 불러일으킨다.

모든 극작가들은 **갈등**을 다룬다. 대다수 극작가들은 자신의 희곡에서 갈등을 다루고 있으며, 그것을 실제 삶에서 배워 왔다는 것도 의심하지 않는다. 대다수의 예술가들처럼 극작가들도 사회 내부의 여러 세력들 사이의 싸움과, 자신 내부의 욕망과 좌절 사이의 싸움, 삶과 죽음이라는 자연 법칙과의 싸움을 경험한다. 일부 예술가들은 다른 사람들이 느끼고 믿으라고 일러 준 사항들을 의심 없이 받아들이기도 한다. 그러나 열정적인 예술가들은 직접 사물을 검증하고, 스스로 결론을 내리려 할 가능성이 높다. 사회적, 개인적, 정치적인 갈등에 얽혀 있는 문제들은 작가에게 선택의 자유를 열어 놓은 것과 같다. 그는 새로운 행동 패턴을 받아들이거나 전통적인 가치를 재확인

할지도 모른다. 어떤 경우에도, 예술가들은 인생에서 겪는 여러 가지 갈등과 일반적인 경험을 자신의 작품 안에 집어넣을 것이다.

가치 있는 예술작품을 창조하기 위해서 예술가는 무언가 말할 것과 어떤 가치나 태도, 혹은 여러 경험들, 즉 관점을 가져야만 한다. 예술가에게 있어서 관점은 삶을 관통해 보는 능력이면서, 자신이 겪은 경험을 의미 있는 것으로 창조해 내는 능력이다.

2. 예술에 대한 몇 가지 개념들

예술의 원칙들을 인식하기 위해서는 먼저 미학적인 지식을 반영하기 위한 몇 가지 개념들을 정립해야만 한다. 그러나 몇몇 전문 이론가들에게만 관심을 기울이는 것은 위험한 일이다. 예를 들어 아리스토텔레스(Aristoteles)와 크로체(Croce)의 입장은 서로 큰 차이를 보이지만, 지식이나 미학에 접근하는 데에는 두 사람의 이론 모두 유용하다. 예술가들은 늘 절충적이어야 하기 때문에, 여러 이론가들의 개념들을 자유스럽게 선택하여 자신의 것으로 만들 수 있어야 한다.

아리스토텔레스는 모든 지식을 세 가지 유형으로 구분하였다. 아리스토텔레스는 다양한 지식의 목표와 본성, 그 지식을 아는 데에 필요한 인간의 능력, 그리고 각 지식의 목적에 대해 언급하였다. 그는 지식이란 경험이기보다는 명분이라고 생각했다. 귀납적으로 그는 지식의 세 가지 양상과 이에 상응하는 인간 활동의 카테고리(또는 과학의 영역)를 구분했다. 그는 지식이 세 가지 유형을 주제면에서 **문제와 방법, 기능**으로 구분한다. 인간 지식의 세 영역은 이론적인 것과 실제적인 것, 생산적인 것으로 나눌 수 있으며, 이 세 가지 활동의 성격과 연관된 동사는 **알다, 행하다, 만들다**로 풀이할 수 있다. 첫 번째 유형인 이론과학은 그 자신을 위한 지식을 말한다. 이는 모든 철학적인

연구인 관념과 이론, 개념들을 포함한다. 어떤 영역의 온전한 연구는 전체적으로 그 영역 안에서 원칙의 연구, 즉 이론 연구로 귀착된다. 예를 들어 이번 장의 내용은 드라마의 이론 연구에 접근하는 것이므로, 미학 즉 예술의 이론에 관한 주제들도 자연히 포함될 것이다.

두 번째 유형인 실용과학은 인간 활동과 관련을 맺고 있다. 실용과학 안에서 지식은 행동에 종속된다. 윤리학, 정치학, 수사학, 응용 수학 등이 여기에 속한다. 실용과학의 목적은 인간의 행위에 두는데, 예를 들어 연설의 실행을 들 수 있다. 그 재료는 행동을 실행하는 데 적합한 어떤 수단도 가능하다. 그 수단은 특정한 소수가 실행할 활동의 방법이다. 실용과학의 목표는 선택된 행동의 성공적인 실현이다.

세 번째 생산과학은 실용적이며 멋진 예술 행위로, 목공과 유리세공, 무용 및 음악 등의 창작 활동을 들 수 있다. 이들의 목표는 벽돌 쌓기라는 실용적인 기술로 쌓은 벽돌담이라든가, 문학의 서정시와 같은 작품 제작에 있다. 최종 목표는 미술 작품의 아름다움, 혹은 쓸모 있는 기술의 유용성이다. 이 영역 안에서 생산된 작품은 지식이나 행동을 지배한다. 예술의 여러 분야는 생산과학의 영역에 속하며, 적절한 생산 지식을 포함하고 있다. 물론 관련된 이론이나 활동이 없다는 말은 아니다. 지식의 세 가지 유형, 즉 이론과 실제, 생산지식은 서로 연관되어 있다.

예술의 한 분야로서 드라마는 미학의 영역 안에서 이론적이며, 인간 활동의 일종이라는 점에서 실제적이고, 희곡이라는 확실한 작품을 창조한다는 점에서 생산적이다. 이 책의 2부에서는 이론적인 지식 그 자체와 극작 활동에 관한 실제 지식을 다룰 것이다. 이 책에서 가장 많은 부분을 차지하는 내용은 예술작품으로서 드라마의 내적 특성에 관한 것이다. 모든 극작가는 모름지기 자신의 예술에 대한 이론과 실제, 창조적으로 생산되는 작품에 대해 자세히 알 필요가 있다.

예술의 기능은 인간 그 자체에 초점이 맞추어져 있다. 모든 예술은

가장 강렬한 상태에서 인간의 삶을 다룬다. 대다수의 사람들은 예술에 대한 경험을 갖고 있다. 하지만, 한 사람에 의해 창조하여 많은 사람들이 함께 즐기는 예술작품이 삶을 풍요롭게 만들어 준다는 사실에 대해, 분별력 있는 사람은 항상 놀라워한다. 예술은 깜짝 놀라게 하는 것이다. 예술 특유의 기능은 작가의 숫자에 그들의 작품 수를 곱하고, 다시 그들의 작품과 접촉한 일반 대중의 숫자를 곱한 것만큼이나 무한하다.

예술은 확인 가능한 일반적인 기능들을 가지고 있다. 첫째, 예술작품은 인간에게 즐거움을 준다. 어떤 인간의 삶에도 지나치게 많은 즐거움이란 없다. 예술은 또한 인간에 대한 지식을 공급한다. 예술은 항상 인간의 삶에 대한 그 무엇인가를 의미화한다. 비록 '없음'에 대한 자각이나 느낌, 깨달음이라도 인간은 끊임없이 의미를 파악한다. 또한 예술은 그것을 만든 사람과 지켜보는 사람들, 양쪽 모두의 상상력을 만족시켜 준다. 아울러 지성과 감정, 그리고 직감의 혼합물인 인간의 상상력은 중단 없이 선회하면서 그 기능을 발휘할 대상을 찾는다. 끝으로 예술은 삶의 혼돈 속에서 특별한 질서로 기능한다. 예술은 통제된 아름다움과 영원한 아름다움을 제공한다. 그리하여 예술가는 즐거움이라는 목표를 위해 숙달된 솜씨로 균형 있는 형식을 창조한다. 각각의 예술작품과 함께, 예술가는 통일성과 조화, 균형을 갖춘 형상을 창조한다. 창조자로서의 예술가는 많은 사람들에게 더 나은 가치를 제공할 수 있다.

모든 사람들은 무수한 날들의 한순간 한순간을 습관적인 방식으로나, 반이시저인 방시으로 살아간다. 한 개인이 삶에 있어서 가치 있는 순간들은 강렬한 의식 상태에서 경험한 몇 가지 기억뿐이다. 심리학자들은 사람들이 하루에 단 몇 분 동안만 완전히 깨어 있다고 말한다. 사람들은 삶에 대한 완전한 **깨어 있음**을 전해 주는, 그와 같은 자극을 위해서 산다. 그런 자극은 수많은 자극들 가운데 나오며, 다양

한 반응을 불러 일으킨다. 밤하늘에 빛나는 수많은 별들을 지켜 보라. 거세게 밀어 닥치는 열렬한 사랑을 느껴 보라. 당신의 자녀가 행복해 하는 모습을 바라 보라. 이런 경험들은 삶 속에서 영원히 기억되는, 살아 있는 순간들이 될 것이다. 예술 또한 그와 비슷한 경험들을 제공한다. 최상의 상태에서, 혹은 한 개인의 잠재력이 실현될 때마다, 그와 같은 경험들은 강렬한 삶의 자각을 불러일으킬 것이다.

예술에 대한 인간의 반응을 공식적인 용어로 나타내면, **심미적인 반응**이라고 할 수 있다. 예술이 심미적 반응을 일으킬 때, 그것은 살아 있는 순간을 불러일으킨다. 삶에 대한 고양된 인식은 감정적인 반응과 지적인 반응, 신체적인 반응으로 구성된다. 예술은 지켜보는 사람에게 몇 가지 감정을 불러일으키고 몇 가지 생각을 자극시킨다. 그리고 사람들이 느끼고 생각할 때 일어나는 신체적인 반응이 불가피한 것처럼, 그와 같은 심미적인 반응은 종종 공개되지 않고 암암리에 드러난다. 그러나 예술가가 관객의 반응을 보고 듣는다면, 관객들이 드러내는 움직임이나 소음, 신체적인 반응을 통해 그들의 정서적인 상태와 지적인 상태를 확인하는 방법을 배울 수 있을 것이다.

예술가 역시 자신의 작업에 대해 심미적인 반응을 나타낸다. 비록 정서적, 이지적, 신체적인 반응으로 구성된 점은 같다 하더라도, 예술가의 반응은 관객의 반응과는 다르다. 예술가의 반응은 언제든지 일어날 수 있다. 그러나 자신의 작품을 완성시켰을 때, 그런 반응은 일상적으로 나타난다. 그러나 관객들은 작가의 완성도에 대한 감각을 확인하기 위해, 드라마를 보러 가지는 않는다.

또한 예술가는 작업 자체에서 즐거움을 얻는다. 그는 조화롭고 아름다운 작품을 심사숙고하고, 상상하고, 고안하고, 만들어 내는, 작가 특유의 직관을 사용함으로써, 삶의 가치를 발견한다. 예술은 이상을 실제에 불어 넣는다. 그러나 그것은 시·공간 안에서 이루어지는 실체적 사실들의 연속에 불과하다. 이상은 예술의 핵심 가운데 하나

이다. 비록 예술가는 작품을 창조하는 과정에서 논리적으로 생각하고 또한 그렇게 만들어진 각 작품은 조직화된 전체이지만, 예술은 통상적으로 비논리적이고 비과학적이며 비논증적이다. 상식적인 차원에서 진짜인지 가짜인지, 혹은 도덕적인지 비도덕적인지 여부는 예술과 상관없다. 예술이 인간의 감각기관으로 인지된다 하더라도, 더욱 감각적이다. 예술은 과학이나 실제적인 행동의 결과가 아니라, 직관적인 행동의 결과이다. 그와 같은 행동은 일반적인 사고를 포함하고 있는 것이 아니며, 다른 종류의 사고력을 필요로 한다. 그것을 상상력, 환상, 꿈, 이상이라고 부르자. 직관은 예술이 사실과 비사실을 구분하지 않는다는 것을 포함한다. 예술은 사실과 비사실 모두이다.

예술가의 직관은 확고하고 추상적인 이미지를 만드는데, 그러므로 모든 예술작품의 핵심에 있는 이미지는 이상적인 것이다. 이미지는 핵심 그 자체이다. 상상력과 직관력은 한 사람의 독자적인 예술가 안에서 융합된다. 그들은 상상력과 직관력을 통해 예술의 존재라는 핵심을 발견한다. 그러므로 예술은 논리보다는 상상력을, 판단보다는 감각을, 지성보다는 천재성을 더욱 필요로 한다. 예술가의 상상력은 느낌과 열망에 의존한다. 예술의 생명력, 통일성, 치밀함, 충만함은 예술가의 직관적인 상상력의 소산이다.

3. 고급 예술로서의 드라마

고도로 발달된 예술 일곱 가지로는 건축, 무용, 조각, 음악, 회화, 문학, 연극을 들 수 있다. 건축은 인간이 실제 살아가는 환경을 창조적으로 계획하고 구성하는 일이다. 무용은 3차원의 공간에서 상상력이 넘치고 조직적인 인간 활동을 수행하는 일이다. 음악은 멜로디와 하모니, 리듬이라는 형식 안의 소리로 이루어진다. 공간 예술인 회화

는 선과 색채, 질감과 양감으로 조직화된 시각적인 이미지를 다룬다. 문학은 단어와 음성적인 이미지의 구성을 다루고 있다. 조각은 물질을 3차원의 이미지로 체계 있게 조직화한 것이다.

연극은 제한된 시간대 안에 존재하면서, 계속 되풀이 되는 대상을 조직화한 것이다. 연극의 소재는 말과 신체적인 행동이며, 그 형식은 인간의 행동과 변화이다. 연극의 표현 방식은 배우의 연기를 통한 산 공연을 필요로 한다.

모든 고급 예술은 복합적인 목적을 지니고 있다. 어떤 것은 기능적이고, 어떤 것은 장식적이고, 또 어떤 것은 교훈적이다. 그러나 대부분은 아름다움을 목적으로 삼는다. 그리고 거의 모든 예술은 이미지를 만들고 감정을 자극하고 경험을 강화하는 데에 기여한다.

어떤 사람들은 연극이란 단순한 개별 예술들의 복합체에 불과하다고 주장하기도 한다. 그러나 이러한 주장은 옳지 않다. 연극은 각각 다른 예술의 특징을 공유하고 동일한 인간의 기술 중 일부를 지니고 있지만, 마찬가지로 연극은 이러한 요소들을 각각 다른 방식으로 적절히 뽑아 쓴다. 연극은 문학과 깊은 관련이 있다. 연극의 핵심은 희곡으로, 시인과 소설가가 사용하는 많은 원칙들이나 재료를 이용하여 만든 언어 예술이다. 그러나 극작가는 살아 있는 배우를 위해 현재의 행동을 쓰고 있는 반면, 다른 문학 작가들은 통상적으로 인쇄된 종이 위에 과거의 행동을 쓰는 차이점이 있다. 연극은 공간 안에서 연기하는 공연자를 다룬다는 점에서 무용과 비슷하지만, 동작을 특별하게 실행한다는 점에서 서로 다르다. 건축은 종종 연극에 영향을 끼치기도 하는데, 건축가가 창조했음직한 인간 환경 중의 하나가 바로 극장이기 때문이다. 연극의 시각적인 요소의 일부는 회화나 조각의 시각적인 활동과 연관되어 있다. 그러나 이 두 예술은 기본 재료와 형식, 스타일, 효과면에서 구분된다. 회화와 조각은 드라마를 무대화하는 연출가와 무대 디자이너의 작업과 분명히 관련 있다. 세트

디자인과 몇 가지 소품은 그림으로 만들기도 하지만, 단순한 그림이 드라마를 만족시킬 만한 세트가 되는 것은 아니다. 실제로 2차원의 그림만을 고집하는 시각예술가라면, 연극 디자이너로는 적합하지 않다. 조각과 연극은 공간을 활용한다는 점은 비슷하지만, 서로 상반된 방식을 사용한다. 또한 몇몇 연극은 음악을 스펙터클의 일환으로 활용하지만, 이러한 음악은 연극의 한 재료에 불과하며 그 자체가 목적이 될 수는 없다. 음악은 자신만의 예술적인 영역 안에서 존재한다.

연극이 글로 씌어진 희곡에서 출발한다 하더라도, 작품이 공연되기 전까지는 드라마로 존재한다고 말할 수 없다. 희곡 작품 자체는 예술이라기보다는 연극 창조에 있어서 중요한 한 가지 요소이다. 희곡은 연극의 구성 요소일 뿐이다. 드라마는 무대 위에서 실제로 공연되지 않고서는 존재하지 않는다. 문자로 씌어진 희곡 작품은 단지 **잠재성이 있는 드라마**일 뿐이다.

4. 자연적인 것과 인공적인 것

예술은 자연계에 존재하지 않는다. 예술은 사람들에게 꼭 필요한 기여를 하는 것은 아니다. 예술은 개별 작품으로 존재하며, 그 원칙은 물리, 생물, 화학 등의 과학 법칙에 의해서가 아니라, 그 개별 작품 자체에 의해서 결정된다. 예술 법칙은 중력이나 광합성과 같은 자연적인 것이 아니라 인공적이다. 자연 속의 바위나 나무, 동물 등은 분명히 사람이 만들지 않았다. 그런 대상물을 우리는 자연물이라고 한다. 나무는 자연계의 질서에 따라, 뿌리를 내리고 자라다가 죽는다. 이들이 정상적인 모습으로 충실히 자란다면, 부분들과 요소들이 잘 조직된 전체라 할 수 있으며 자연적인 아름다움을 지닌다.

그러나 미술, 무용, 드라마와 같은 예술작품은 인공적이다. 이들은

모두 인간이 만들었기 때문이다. 예술작품 역시 잘 조직된 전체이며, 수많은 부분과 성분들이 예술적인 통일성의 원칙에 따라 잘 합성되어 있다. 이런 예술작품은 절대 자연적으로 존재하지 않는다. 어떤 대리석 조각이 수천 년 동안 정원에 세워져 있다 하더라도, 미켈란젤로의 '다윗'과 같은 조각상으로 변화하지 않는다. 예술이 인공적인 것이라고 하더라도 엉터리나 가짜라는 의미는 아니다. 자연과 인공이라는 표현은 사물이 자연계의 법칙에 따라 만들어졌는가, 아니면 사람의 손을 거쳐서 인위적으로 만들어졌는가 하는 기준에 따라 구분될 뿐이다.

다른 작가들처럼 극작가는 그들이 취급하는 스토리, 인물, 언어가 저절로 조화되지 않는다는 것을 잘 알고 있어야 한다. 의식적이든 무의식적이든 극작가는 반드시 구성을 해야 한다. 모든 요소들은 작가가 엮는 것이지, 저절로 이루어지는 게 아니다. 이와 같이 예술작품에 대해 종합적인 통제를 실행하는 일은 예술가에게 커다란 즐거움이자 불행이다. 결국 예술작품에 대한 최종적인 책임은 오직 예술가에게 달려 있다.

예술 법칙은 예술 활동의 법칙이 아니라 제작 법칙을 뜻한다. 간혹 극작가가 자신의 작품을 만들면서 미학적인 쾌감을 즐길 때가 있나 하더라도, 창작하는 활동 자체가 최종 목적은 아니다. 작가의 목적은 희곡 작품 창작에 있다. 그러므로 그는 어떻게 희곡 작품이 만들어지는가 하는 작품의 제작 법칙에 관심을 기울여야 한다.

아리스토텔레스는 인공적인 제작물을 만들기 위해서는 물질 명분 (material cause), 형식 명분(formal cause), 동인(efficient cause), 목적인 (final cause)이라는 네 가지 명분이 있어야 한다고 하였다. 물질 명분은 공식화하는 수단이다. 이것은 확실한 재료 혹은 물질로 구성된다. 희곡 작품의 재료는 물론 말이다. 형식 명분은 공식화하는 대상과 관계된다. 간단히 설명하자면 형식이다. 형식이란 용어는 예술가와 비

평가들 사이에서 일반화된 것이지만, 두 가지 상반된 의미가 있다는 사실을 정확히 알고 있는 사람은 많지 않다. 형식은 예술작품을 조직화한 것이므로, 작품 자체 내에서 통제하는 이념이기도 하다. 이와 같은 이념 혹은 핵심, 관념 등은 예술가가 마음속에 품고 있는 것과 똑같을 필요는 없다. 모방극에서 형식 혹은 형식 명분은 인간의 행동이다. (교훈극의 형식 명문은 명제이다) 행동은 개인 내부의 관계, 개인과 개인 사이의 변화하는 관계를 포함한 삶의 패턴이다. 동인은 구성의 방식이다. 동인은 한 작가가 극작품이라는 하나의 대상을 만들어 가는 방법을 의미한다. 모든 작가들에게 동인은 말들을 조합하는 양식을 의미한다. 그에 비해 모든 극작가에게 동인은 극작품에 적용하는 문체 전반(대화에서 사용되는 말의 활용부터 극이 어떻게 연출되어야 하는지에 대한 대본상의 암시들까지)을 의미한다. 목적인은 작품 전체가 추구하는 목적이다. 그것은 예술 대상의 목적, 목표, 기능을 의미한다. 한 작품의 목적이 추상적이든 구체적이든 간에 예술가는 작품의 기본적인 성격이 어떠하며, 그 대상이 누구이며, 그것이 유도하는 반응이 무엇인지에 대해 인식해야 한다.

네 가지 명분에 대한 설명을 명확히 하기 위해서 두 가지 예를 간단히 들어 보자. 의자를 만드는 작업과 테네시 윌리엄즈의(Tennessee Williams)의 「욕망이라는 이름의 전차」(A Street Named Desire)를 비교해서 설명해 보자.

의자를 만드는 실용적인 기술에서 물질 명분은 나무, 금속, 플라스틱 등이다. 형식 명분은 완성될 의자가 어떻게 생겼으며, 어떤 느낌을 줄 것인가 하는 것이다. 동인은 디자인과 장식, 기술에 관한 스타일이다. 목적인은 앉기에 편하고 보기에 좋은 의자라는 두 가지 기능을 말한다. 극작 과정에 있어서 「욕망이라는 이름의 전차」의 물질 명분은 희곡 작품의 언어, 즉 대사와 무대 지시문이다. 이 희곡의 형식 명분은 블랑쉬와 스탠리, 스텔라, 미치, 그 밖의 모든 등장인물들 사

이에 얽힌 활동이다. 그들이 펼치는 심각한 행동은 행복하고 안전한 쉼터를 찾고 유지하려는 노력이다. 동인은 테네시 윌리엄즈의 다른 작품에서도 확인되듯이, 그의 언어 사용법이다. 그는 사실적이고 다소 운문체의 미국 영어를 사용한다. 실제로 공연 스타일도 시적 사실주의였다. 이 희곡 작품의 목적인은 현대 비극이라는 특별한 관점에서 볼 때, 20세기 관객에게 심미적 반응을 불러일으킬 만한 아름다움의 대상을 창조하는 것이다. 이와 같이 네 가지 명분은 희곡 구성에 대한 수단을 충분히 이해하는 데에 결정적으로 작용한다.

극작법에 관련하여 **모방**이라는 용어에 대해 설명을 덧붙이겠다. 모방이라는 용어는 아리스토텔레스가 기원전 335년에 쓴 『시학』(*Poetics*)이라는 저서에서 사용하였는데, 예술가를 위한 기능적인 용어이다. 모방은 단순히 현상을 사진 찍듯이 재현해 내거나 자연계에 존재하는 대상을 복사해 내는 것을 의미하지 않는다. 아리스토텔레스는 모방이라는 말을 **사람이 만드는** 즉 **인공적**이라는 의미로 사용하였는데, 이는 **어떤 예술작품이 되려는 것**이라고 요약할 수 있다. 그는 모방이라는 개념을 예술가들이 네 가지 명분을 통제하는 것이라는 사실에 포함시키려고 의도하였다.

모방이란 예술가가 하나의 개념(형식 명분)을 구상하고, 세재를(물질 명분)을 활용(동인)함으로써 특정한 목적(목적인)을 위해 그 개념을 실현하는 것을 의미한다. 예술가가 작품을 창조할 때 자신의 상상력을 확인하면서 심미적인 목적을 보유하고 있다면, 그런 예술작품은 자연스럽게 모방적이 된다. 모방적인 예술은 자연을 모방하는 것이 아니라 예술가의 상상력을 반영하는 것이다.

형식 플롯

인물

관념

언어

음향

무대 장면 내용

예술가의 생각은 작품 형식의 기초가 된다. 예술가는 아이디어를 인식한 뒤에, 관념을 실현시킬 소재들을 정리할 수 있다. 모든 예술 작품은 연극의 요소들과 내용—형식의 원칙에 의존한다. 연극의 질적, 기능적인 요소로는 플롯과 인물, 관념, 언어, 음향, 무대 장면을 들 수 있다. 이들 요소는 광범위하고 전문적이다. 희곡 작품의 모든 부분들은 여섯 요소들 가운데 하나와 연결될 수 있다. 이 책의 2부에서 여섯 가지 중요 성분에 대해 치밀하게 다룰 계획이므로, 여기서는 내용—형식 관계로 설명하고자 한다. 위의 도표는 여섯 가지 성분 사이의 관계를 나타낸 것이다.

두 개의 화살표는 희곡을 조직화하는 데 각 부분들이 어떻게 작용하는가를 가리킨다. 위에서 아래로 내려 읽는 목록에서 각 성분들은 밑에 있는 성분들의 형식이다. 아래에서 위로 올려 읽는 목록에서 각 성분은 바로 위에 있는 성분의 재료가 된다. 플롯은 전체의 조직이지만 스토리와 같은 뜻은 물론 아니다. 스토리는 플롯을 조직하는 많은 방법 중의 하나일 뿐이다. 플롯은 그 아래에 위치한 모든 요소들의 형식이다. 인물은 플롯의 가장 중요한 재료이다. 인물들이 말하고 행동한 모든 것이 조직화된 전체를 받아들일 때, 그 전체가 곧 플롯이다. 그러면 인물은 그 밑에 있는 것들, 그 중에서도 특별히 관념의 형식이다. 관념은 인물 안에서 진행되고 있는 모든 것—감정, 재능, 생

각 등을 가리킨다. 함께 취급되는 이 모든 것들은 인물에게 재료가 된다. 낱말, 즉 언어는 개별적인 소리로 구성되어 있다. 이와 같이 언어는 소리의 형식이며, 소리는 언어의 내용이다. 인간 목소리의 음악, 예를 들어 강세와 감정적인 음색의 사용은 단어에 의미를 부여한다. 마지막으로 상연적인 요소는 소리 및 언어와 수반되는 실체적인 행동으로, 모든 요소 중에서 가장 단순한 재료이다. 극작가에게는 플롯이 제일 중요하며, 인물이 두 번째, 관념이 세 번째 등으로 인식된다. 그러나 공연을 준비하는 배우, 연출가, 무대 디자이너에게는 중요도의 순서가 뒤바뀐다. 공연 관계자들은 자동적으로 시각적인 요소를 제일로 꼽고 있으며, 다음으로 위로 올라가면서 다른 요소를 꼽고 있다. 만약 극작가가 형식-내용 관계를 잘 이해한다면, 자신의 희곡 작품을 형상화하면서 드라마의 모든 가능한 성분들을 빈틈없이 활용할 수 있다.

5. 주제와 소재에 관하여

모든 예술가의 생애는 끊임없는 탐색으로 이루어진다. 그 탐색은 임시 방편적인 것도 있고 윤리적인 것도 있다. 그는 재료를 찾고 의미를 구한다. 삶을 음미하는 과정 속에서 극작가는 끊임없이 태도와 지식의 영역, 경험, 아이디어를 개척해 낸다. 소재는 어디에나 있으며, 주제는 무엇이나 다 가능하다. 극작가의 상상력은 현재를 살아가면서 받아들이는 여러 문제들에 대한 각성과 고대 및 동 시대 예술에 대한 연구, 미학 원리에 대한 지식으로 구성되어 있다. 뿐만 아니라, 그가 이용하는 소재와 작품을 통해 구현하는 주제의 종류로 구성되어 있다.

극작가가 주제를 취급할 때 가장 큰 문제는 자신이 원하는 주제를

쓸 줄 아느냐 하는 것이다. 물론 극작가는 자신만의 주제를 고른다. 그렇지 않으면 그가 어떻게 작업을 진행시킬 수 있겠는가? 그러나 극작가는 종종 지나치게 대중적인 주제, 누군가 억지로 떠맡긴 듯한 주제, 혹은 오직 관객을 의식한 듯한 주제를 선택한다. 그런 이유로 주제를 정한다면, 그는 자신의 독창성을 불구로 만들어 버리거나 열등한 작품을 쓸 수밖에 없다.

극작가는 지나치게 잘 알려진 법칙은 깰 수 있어야 한다. 당신이 잘 알고 있는 것을 쓰라든지, 대중적인 작품을 쓰라든지, 시장성이 있는 작품을 쓰라든지 하는 교사나 교재의 말을 의심할 줄 알아야 한다. 작가는 늘 자신이 알고 있는 것을 쓴다. 이때 **알고 있다**는 의미는 그의 직접 경험뿐만 아니라 상상력에도 상당 부분 의존하고 있다는 것을 뜻한다. 실제로 자신이 사는 도시, 동네, 집에서 일어난 개인적인 체험에 대해서 쓴 작품보다, 상상이나 심사숙고한 생각 혹은 독서를 통해 떠오른 무엇인가를 쓴 작품이 더 나은 경우가 있다. 작가는 늘 지역적인 것으로부터 얻은 경험을 활용하지만, 창조를 위한 중요한 추진력은 정상적으로 제공받지 못할 것이다. 그가 진실로 무엇을 쓰기를 원하는가, 혹은 진정으로 느끼고 있는 것이 무엇인가를 분별해내기란 그리 쉬운 일이 아니다. 어네스트 헤밍웨이(Ernest Hemingway)는 자신의 결정적인 결함은 자신이 실제로 느낀 것이 무엇인가를 찾아 낸 후, 스스로 느끼고 있다고 생각한 것과 분리하는 일이라고 말한 바 있다. 모든 극작가는 희곡 작품의 주제를 정할 때 이와 같은 문제를 먼저 해결해야 한다.

희곡 작품의 주제는 등장인물들이 당면한 환경에 대응하는 전체적인 활동으로 이루어진다. 주제는 시간과 공간의 영향을 받으며, 사회적 · 직업적 · 개인적인 관계를 포함한다. 주제는 폭넓은 의미를 함축하며 단순 명료하고 구체적으로 표현되어야 한다. 버나드 쇼(George Bernard Show)의 「무기와 인간」(Arms and the Man)에 나타난 표면적인

주제는 1885년 불가리아와 세르비아 사이에서 일어난 전쟁이 한 가정에 어떤 영향을 미쳤는가지만, 절대적인 주제는 전쟁에 대한 낭만적인 태도이다. 사르트르(Jean-Paul Sartre)의 「출구 없음」(*No Exit*)에서 단순한 주제는 지옥이지만, 함축적인 의미는 인간은 자신의 행동에 책임감을 느껴야 한다는 것이다. 사람들은 자신이 아는 정보 영역 안에서 처음 가졌던 흥미 때문에 특정한 소설을 선택해서 읽는다. 에릭 레마르크(Eric Remarque)의 「서부전선 이상없다」는 제1차 세계대전에 관한 것이고, 존 도스 파소(John Dos Passo)의 「미국」은 1930년대 미국인의 삶을 다루고 있으며, 허만 멜빌(Herman Melville)의 「모비딕」은 고래잡이를 다루고 있다. 그러나 희곡은 소설에 비해 분량이 짧기 때문에, 소설이 제공하는 역사적인 정보의 양에 미치지 못한다. 희곡에서의 모든 정보는 행동으로 나타난다.

드라마에 대한 극작가의 발상은 대개 주제와 연관되는데, 극작가는 작업을 시작하기에 앞서 *참주제*를 분명히 알아야 한다. 그의 발상은 주제와 사건, 인물, 사상에 대한 상상적인 견해이다. 극작가는 자신의 발상을 어디에서 찾는가? 그가 의식적으로 검색하는 여러 자료들 또한 자신의 상상력을 반영한다.

극작가 자신의 삶 전체 역시 영감의 소재와 재료가 된다. 그러나 삶의 부분적인 국면과 활동들은 다른 것들보다 유용할 가능성이 높다. 독서는 주요 소재이다. 모든 작가는 전문적인 독자가 되어야 한다. 그가 취득한 학위가 무엇이든 지속적인 독서는 작품 활동을 위한 교육의 연장이다. 독서는 지식과 경험, 기술을 얻기 위한 의식적인 활동이다. 독서와 관련된 활동은 다방면의 견본 추출 행위보다 더 큰 가치를 지닌다. 독서는 극작가에게 지식과 경험, 기술적인 풍부함을 제공한다. 극작가는 철학과 역사학, 사회학, 심리학 분야의 사실들과 개념들을 책으로부터 수집한다. 니체(Nietzsche), 토인비(Toynbee), 라이스만(Riesman), 프로이드(Freud)는 수많은 작가들에게 도움을 주었

다. 잡지와 신문은 작가들에게 중요한 읽기 재료이다. 이미 많은 작가들이 그 유용성을 지나칠 정도로 강조해 왔지만, 잡지와 신문은 작가에게 자신만의 세상을 아는 데에 도움을 주며, 또 특정한 핵심적인 아이디어를 제공해 준다. 또한 특정 조직과 행사, 지정된 대상을 위한 희곡 작품을 창작하고자 하는 사람은 관련 있는 자료들을 반드시 읽어야 한다.

독서는 실제 지식보다 더 중요한 간접 경험을 제공한다. 능숙한 작가는 독자들을 작품이 일어나는 장소로 안내하여 사건을 경험할 수 있게 해준다. 그와 같은 경험은 단지 지극히 표피적인 수준에서 간접적이다. 독서를 통해서 얻는 경험은 일상적인 개인 체험보다 생생하며 오래 기억되고, 또 효과적이다. 예술은 압축된 인생이며, 문학은 인생을 세밀하게 묘사한 예술이다. 존 스타인벡(John Steinbeck)의 「분노의 포도」를 읽으면서, 대공황기의 오키 집안의 경험을 함께 가질 수 있다. 알베르트 까뮈의 「이방인」에서는 알제리 지역에서 펼쳐진 지옥 같은 비인간적인 광기를 체험할 수 있다. 헤밍웨이의 「누구를 위하여 종을 울리나」는 스페인 내전 속으로 독자를 끌어들일 것이다. 또한 서정시를 읽는 일은 작가의 정서적인 체험을 증가시킬 뿐만 아니라, 낱말들 사이의 긴장 관계에 대해서도 잘 배울 수 있다. 물론 모든 극작가들은 다른 극작가들의 희곡 작품을 읽어야 한다. 만약 자신의 인생을 표현하는 데 꼭 필요한 희곡 작품의 창작법을 찾고 싶다면—다른 극작가들이 인생을 어떻게 경험하고 있는지, 어떻게 희곡작품으로 구성하였는지—를 배우기 위해, 다른 극작품들을 읽어야 한다. 물론 독자들은 수설과 서정시, 희곡 속의 인생을 경험하기 위해 자기 자신을 작품 속으로 몰입시켜야 한다. 그리고는 천천히 곱씹으며 읽어 내려가야 한다.

극작술에 대한 지식을 얻기 위해서 아리스토텔레스의 『시학』과 엘더 올슨(Elder Olson)의 『비극과 드라마의 이론』(Tragedy and the

Theory of Drama), 에릭 벤틀리(Eric Bentley)의 『드라마의 삶』(The Life of the Drama)과 같은 이론서가 유용할 것이다. 또한 앙또낭 아르또(Antonin Artaud)와 미셸 데 겔데로데(Michel de Ghelderode)와 같은 많은 특정 이론들도 도움이 된다. H. D. F. 키토(Kitto)의 『그리스 비극』(Greek Tragedy)과 버나드 그레버니어(Bernard Grebanier)의 『햄릿의 마음』(The Heart of Hamlet), 마틴 에슬린(Martin Esslin)의 『브레히트: 사람과 작품』(Brecht : The Man and His Work)과 같은 비평서도 극작가의 통찰력을 늘려 줄 것이다. 또한 조지 피어스 베이커(George Pierce Baker)의 『극작술』(Dramatic Technique), 마리안 갤러웨이(Marian Gallaway)의 『희곡 구성법』(Constructing a Play), 존 하워드 로슨(John Howard Lawson)의 『극작의 이론과 기교』(Theory and Technique of Playwriting) 등의 극작법 교재도 큰 도움이 된다. 모든 극작가는 기본적인 문법책을 읽어 볼 필요가 있으며, 조지 G. 윌리엄즈(George G.Williams)의 『창조적인 글쓰기』(Creative Writing)와 같은 책도 살펴보아야 한다. 극작 기법에 관한 책들에 대해서 극작가는 자신에게 꼭 필요한 몇 권만을 참고로 할 뿐이지, 그 외의 다른 책에 지나치게 시간을 허비할 필요는 없다.

독서처럼 극작가에게 생생함과 아이디어를 제공하는 또 다른 원천으로는 자신의 삶 속에 지니고 있는 영웅을 들 수 있다. 우리는 누구나 영웅을 가지고 있다. 어떤 인물은 수년간 중요하게 모셔지기도 하고, 또 어떤 인물들은 아주 짧은 순간만 영웅으로 취급되기도 한다. 그러나 위대한 인물의 사상과 상상력, 정신을 배우는 것은 그 개인을 일으켜 세우는 길이 되어 왔다. 위대한 영웅들은 특정한 시대나 지역에서도 존재했다. 모든 작가들은 부모나 교사가 아닌 사람 가운데에서 그들의 삶에 커다란 영향을 끼친 몇몇 인물을 주목해서 자신의 가치관을 세울 수 있다. 어떤 인물이 숭배하는 영웅은 예술가, 사상가 혹은 실천가일 수 있다. 그들을 잘 알면 알수록, 더욱 많은 도움을 줄

것이다. 또한 유명한 사람들이 섬기는 영웅이 누구인지를 확인하는 것도 유익할 것이다. 그들의 말이나 글에서 이러한 영웅들에 대한 언급이 많이 나타난다.

각색에 관한 문제는 극작가들의 원천을 언급하는 과정에서 반드시 거론되어야 한다. 이것 역시 독서와 관련된 일이다. 가끔씩 모든 극작가들은 자신이 아끼는 소설이나 역사적인 내용을 희곡으로 각색하고 싶다는 충동을 느낀다. 젊은 극작가들에게 이 일은 가치 있는 연습 과정이며, 좋은 희곡을 창작하는 데에 도움을 줄 수 있다. 경험이 많은 극작가에게는 세밀하게 잘 다듬어진 작품을 쓰는 데에 도움을 줄 수 있다. 각색이 반드시 비창조적인 활동만은 아니다. 물론 극작가는 원작의 실제 사실과 정신에 충실해야 하지만, 그 원작의 내용 안에서 자유롭게 창작할 수 있어야 한다. 소설이나 전기는 잘 조직된 형식을 갖추긴 했지만, 단순한 삶의 재료일 뿐이다. 극작가는 극화할 내용이 무엇인가를 분별하는 세련된 선택 능력을 갖추어야 한다. 긴 작품 안의 모든 내용을 다 채택하는 게 아니라 중심 갈등을 선택해야 한다.

각색을 허가받는 방법에는 몇 가지가 있다. 아직 공인된 작가가 아니라면 일단 각색을 마친 다음, 출판사에 각색 허가를 얻는 방법을 문의할 수 있다. 그러면 출판사에서는 직접 답변을 해주거나, 아니면 원작자나 그의 대리인을 알려 줄 것이다. 만약 허가를 받지 못했다면 좋은 경험을 했다고 생각하고, 아쉽지만 공연 불가 작품 목록에 집어넣어야 한다. 공인된 작가라면 더 크게 설득력 있는 제안을 가지고 있을 것이다. 아마도 그는 다양한 창작 계획을 갖고 있기 때문에 먼저 문의를 할 것이다. 대부분의 작가들은 다른 작가가 자신이 작품을 극화하는 데 열의를 지니고 있다는 것에 놀랄 것이다. 저작권과 관련해서 발표된 지 56년이 지난 작품이라면, 원작자의 허가를 받지 않아도 된다. 각색은 극작가가 원작으로부터 구속당한다고 느끼지 않는 한, 그리고 각색이 자신의 유일한 창작 활동은 아니라고 생각하는

한, 충분히 경험해 볼 만한 가치가 있다.

다양한 목적을 위해 여러 종류의 책을 읽는 일은, 극작가들이 창작을 하는 데 중요한 원천이 된다. 작가는 곧 독자이다. 그는 다른 사람들의 많은 지식을 책으로부터 얻는다. 희곡 작품을 읽음으로써 어떤 드라마가 훌륭한지를 배울 수 있고, 자신의 작품을 판단하기 위한 가치의 척도로 사용할 수 있다.

한 가지 주의할 점은 작가는 독서를 통해서 자기 자신을 파괴할 수 있어야 한다는 것이다. 고전 작품에 대한 지나친 관심이나 찬사는 고전은 결점이 없다는 공포감을 불러 일으킬 수도 있다. 두려움은 창작 의욕을 파괴시킨다. 또, 독서에서 주의할 점은 상업적인 이야기꾼의 흥미 위주의 이야기에 빠지는 질병에 걸릴 수도 있고, 그들의 성향과 결탁되어 자신의 작품마저 특정한 글쓰기의 모방이 될 수도 있다는 것이다. 그러므로 작가는 고전으로부터 일상적인 작품까지, 실화부터 허구까지, 그리고 서정 장르에서부터 극 장르에 이르기까지 폭넓은 독서를 할 필요가 있다. 작가는 자신감 넘치는 독자가 되어 자신이 읽어야 할 것을 스스로 제공하면서도, 그 과정에서 자신의 창조적인 존재 인식을 빠뜨리지 말아야 한다.

극작가를 포함한 모든 예술가들에게 두 번째로 중요한 원천은 체험이다. 이것은 독서보다 훨씬 직접적이다. 비록 자신의 선택에 따라 읽은 독서경험이 그의 예술에 적절하겠지만, 그가 살아가는 것은 더욱 중요하다. 모든 작가의 개인적인 체험은 무한정하고 복합적이며 독특한 것이어서, 이들을 일반화하는 일은 크게 도움이 되지 않는다. 이 책에서는 독서 행위에 큰 비중을 두고 설명해 왔지만, 그렇다고 작가 자신의 삶 속의 사건이나 관계의 의미화를 소홀히 여기는 것은 아니다.

예술가는 예술적인 목적을 위해 자신의 경험을 조절하려는 시도를 해서는 안 된다. 단순히 경험을 위해서 어떤 상황 속에 자신을 내던

지는 행동은 인생을 헛되게 사는 길이다. 작가는 자신을 가장 자연스러운 상태로 두어야 한다. 모든 사람들이 파리의 서쪽 강가에 살아야 하거나, 시골을 떠돌아다니거나, 마리화나에 빠져야 할 이유는 없다. 물론 작가는 자신의 체험을 완벽하게 제어할 수 없다. 그러나 작가는 매일매일 자신의 삶을 선택해야 하고 자신에게 정직하려고 노력해야 한다. 더욱 중요한 것은, 자신 안에서 가능한 한 의식적으로 자신을 둘러싸고 있는 삶을 지켜 보는 일이다. 어떤 감정을 느꼈을 때 작가는 그것을 관찰하고 파악한 후 기억 속에 저장해 두어야 한다.

예술가에게 깊숙이 영향을 끼친 살아있는 환경은, 비록 작품을 위해 당장 주제를 삼지 않더라도, 앞으로 가장 크게 의존할 대상이 될 것이다. 물론 그런 사건은 인생의 특정한 장면, 즉 사랑이나 미움, 욕망이나 좌절 같은 장면에서 발생할지 모른다. 그는 다른 사람이나 집단이나 예술작품과의 만남을 통해서, 혹은 그가 들은 것을 통해서 소재를 모은다. 느낌이 생길 때마다, 감정을 가질 때마다, 자신의 작품에 영향을 미칠 그 무엇인가가 발생하고 있다고 볼 수 있다. 그는 자신 주변을 둘러싼 삶의 부분들을 살펴보아야 한다. 예술가는 감정적인 인간이기 때문이다.

직접 체험 가운데에서 창작의 원천으로 인정받고 있는 분야는 예술가의 고유한 상상력인데, 이는 일반 대중들이 비교적 너그럽게 보아주는 부분이기도 하다. 상상력이 넘치는 예술가의 삶은 다른 원천보다 더 많은 소재를 제공한다. 예술가의 상상력은 그의 삶 전부를 압축한 것이며, 직접 체험과 간접 체험을 합성한 것이다. 예술가의 상상력은 예술가가 읽고, 듣고, 생각하고, 경험한 모든 것을 혼합한다. 예술가의 환상과 백일몽은 창작의 원천이 된다. 통제와 더불어 의식적으로 채택된 예술가의 상상력이 결국 그의 세계관이다.

주제와 원천에 대한 확실한 태도는 극작가에게 도움이 된다. 그는 자신이 원하는 것만을 써야 한다. 누군가 제안한 것, 혹은 무대에 올

리고자 의도한 것에 영합해서는 안 된다. 그는 성숙을 경멸하고 지혜를 사랑해야 한다. 성숙은 개성의 날카로운 부분을 상실하는 과정을 의미하며, 지혜는 단지 정보 수집을 의미하는 것이 아니라 마음을 탐사기로 활용하는 것을 의미한다. 열광이라는 단어가 자연스러운 인간의 무기력을 극복하거나, 한 장소의 안전, 연고 관계의 좁은 영역을 소중히 여기는 충동을 의미한다면, 예술가는 열광적으로 삶을 영위해야 한다. 예술가는 친구 관계를 잘 유지해야 한다. 사람들은 그의 주요 주제이기 때문이다. 그는 다양한 육체적, 사회적, 지적인 활동에 가담하고 그 활동을 잘 알아야 한다. 예술가는 그의 작품 속에 이 모든 것들을 종합적으로 활용해야 한다. 그는 독서를 많이 해야 하며, 인생을 살아가는 철학을 정립해야 한다. 또한 백일몽과 상상에 능해야 한다. 삶의 중요함과 질서와 의미를 찾는 일은 주제와 소재, 아이디어를 통해서 이루어질 것이다. 예술가는 반드시 자신의 예술 속에서 살아야 한다.

6. 창의성

모든 방면의 대표자들은 창의성을 가리켜 한마디로 정의내리기 힘든 성질로, 인간만이 가지고 있는 희귀한 것이며 모든 사람들이 원하는 그 무엇이라고 주장한다. 그들은 또한 **고도의 개인 생산 잠재력의 예측 가능한 능력**이라고 부르기도 한다. 그들은 수많은 시간을 들여서 신입사원이나 기술연수생, 혹은 관리직 가운데에서 창의성을 지닌 사람들을 찾으려고 애쓴다. 아마도 언젠가는 현대 심리학자들이 창의성의 정확한 본질을 발견해 낼 것이다. 그러나 과학자들이 이러한 창의성을 추출하여 모든 사람들에게 골고루 나눠 줄 수 있기 전까지 그것을 정의하려는 시도는 계속되어야 한다. 많은 심리학자들과

비평가들, 교육자들은 끊임없이 노력해 왔다. 예술가들은 그와 같은 정의에 대해 비웃지 말고, 무엇이 창조적인가에 대한 자신의 견해를 드러내야 한다. 실천적인 예술가들은 창의성에 대해 잘 알고는 있으나, 말로 설명할 수 없을지도 모른다.

예술적인 창의성은 예술가 내부의 요소들과 태도, 외부적인 조건으로 구성되어 있다. 한 개인의 창의적인 양상은 인생에 대한 예술적인 관점의 기초가 되고, 각 예술가의 의식적-잠재의식적 상상력에 의해서 성립되는 것의 절대적인 기초가 된다. 인간 내부의 창의적인 성분은 영감을 자극하고, 또한 긴 창작 과정 속으로 밀어 넣는다. 이는 기쁨을 불태우기도 하고, 고통을 주기도 한다. 인간성을 사랑하게 만들기도 하며, 세상에 대해 실망하게도 만든다. 창의성은 이러한 반짝이는 결정체임에도 불구하고, 예술가들에게 추상적이지 않다. 창의성은 늘 어떤 특별한 요소를 내포하고 있기 때문이다.

예술가의 내부에 있는 세 가지 자연적인 요소는 지능과 재능, 충동이다. 예술가는 최소한의 지능 이상을 가지고 있어야 한다. 두 살박이 아기나 저능아는 예술가가 될 수 없다. 반대로 천재적인 지능이 위대한 창조성에 필수적인 것은 아니다. 모름지기 예술가는 자신이 지니고 있는 것 이상으로 지능을 이용할 수 있어야 하며, 자신의 지능은 교육을 통해 개발되어야 한다. 예술가의 교육은 평균 이상의 인식을 제공해 주어야 한다. 예술가는 미적 감각을 개발시킬 필요가 있으며, 취사선택 능력을 신장시켜야 한다. 그는 이성의 힘을 활용하고, 실행하여야 한다. 또한 사물의 유사성을 구별하는 법을 배워야 하다 이 모든 항목들이 지적인 능력과 지식이다.

또한 예술가는 재능을 지니고 있어야 한다. 예술가가 필수적으로 갖추어야 할 이 조건은 대부분의 사람들을 놀라게 한다. 일반적으로 대중들은 재능을 단지 피상적인 것으로 판단하고는, 잘 모르겠다는 결론을 내린다. 그러나 예술가들은 재능에 대해 언급하는 일에 대해

신중하다. 재능은 창의성과 같은 것은 아니며, 단지 창의성의 한 요소에 불과하다. 예술가에게 재능은 상상력과 운동 능력의 합성이다. 재능은 특별히 감각성에 의존하는데, 감각성은 고도화된 감각 인식 능력으로 결합된 일련의 순간적인 감정을 의미한다. 극작가나 다른 예술가들에게 재능이란 예술에 적합한 지적인 능력과 감정적인 능력, 활동 능력을 포함한다.

창의성에 대한 다른 요소는 충동이다. 이는 예술가의 내적 충동, 의지력이라고 정의할 수 있다. 그는 자기 자신을 완성시키고 그 존재성 안의 어떤 조화를 발견하기 위해 자신의 예술을 실행시켜야 한다. 이러한 충동을 느낀다면, 그는 예술에 대한 충동을 인식한 것이다.

대부분의 예술가들에게 필수적인 두 가지 특성은 수양과 애정이다. 규칙적으로 예술작품을 창조해 내는 예술가는 의욕적으로 행동한다. 그에게는 의지력이 필요하며, 사건을 발생시키는 능력이 필요하다. 이것은 어느 누구도 도와 줄 수 없다. 작업에 임하는 예술가 스스로 절대적인 조정을 행사해야 한다. 어떤 사람들은 헌신이라고 부르기도 하지만, 그것은 집중을 위한 신체적, 정서적인 능력 이상의 것이다. 예술가들은 자신의 꿈이나 백일몽에 대해 집중하며, 여러 소재들을 사용하여 그것에 현실감을 부여한다. 이와 같이 그는 어떤 일인가를 일으킨다. 예술가의 자기 수양은 최고의 창의적인 사업에만 적용되는 것이 아니라, 자신의 재능을 배우고 그것을 실행하고 작업에 대한 규칙적인 습관을 세우는 과정에도 필수적으로 적용된다. 극작가들은 자신이 쓰고 싶을 때에만 쓸 수 있다. 그러나 쓰고 싶지 않다면 그는 극작가가 아니다. 여러 예술 분야에서 잘난 척하는 사이비 무리를 발견하는 것은 새로운 일이 아니다. 예술작품을 생산해 내지 않는다면, 그들은 늘 자신의 질을 저하시키고, 자신의 재능을 무가치하게 만들어 버린다. 원하는 것과 실제 행하는 것은 서로 같지 않다. 그런 의미에서 예술가는 늘 의욕적이어야 한다.

두 번째로 예술가에게는 인류에 대한 사랑이 필수적이다. 어떤 사람들은 이를 흥미나 관심이라고 부른다. 어떻게 이름 붙이든 예술가들은 다른 사람을 보살펴야 한다. 이러한 태도는 그의 인생에 도움을 주며, 또 자신의 작품 안에서 발견될 것이다. 만약 자신 안에 사랑이 없으면, 그의 작품은 열등한 것이 되고 만다.

창의성은 예술가들이 지닌 자유의 정도에 좌우된다. 자유의 조건은 외향적으로도 적용되지만, 내재적으로도 적용된다. 예술가가 작업하는 환경이 피상적으로 편안해 보여도, 그의 창의성은 갇혀 있을 수 있다. 혹은 삶의 외부적인 면이 혹독하게 통제되어 있는 듯하지만, 안으로는 자유를 만끽할 수도 있다. 요즘 젊은 세대들은 행복한 가정과 넉넉한 돈을 가지고 있지만, 한 편으로는 성공해야 하고 잘살아야 한다는 식의 압박에 시달리고 있다. 자유를 위해 국외로 이주해서 사는 것이 필요할지도 모른다. 혹은 확실한 타협을 하고 제도에 맞춰 살면서 여전히 자신만의 자율성을 보류할 수 있을지도 모른다. 장 주네(Jean Genêt) 같은 작가는 감옥 안에서도 창조적인 자유를 누릴 수 있었고, 제임스 볼드윈 같은 인물은 자신의 종족이 지닌 사회·경제적인 장애 속에서도 심미적인 자극을 발견할 수 있었다. 예술가들에게 자유는 늘 내적인 상태와 그 자신의 관심에 관련되어 있다. 그는 의심할 여지 없이 정치적, 경제적, 사회적, 개인적인 제한에 영향을 받는다. 창조적인 자유에 가장 큰 위협이 되는 것은 의무와 안전, 시간과 관련된 것들인지 모른다. 시간의 자유는 결국 자아의 자유다.

예술가는 자신의 상상력에 종속되다 상상력은 직관과 연속적인 노동, 예술작품 자체로 구성된다. 부분적으로 의식적이고 직관적일지 모르지만, 전적으로 예술가는 창의적인 상상력으로 자신의 미덕을 추구할 수 있고 잠재력을 실현시킬 수 있다. 작가는 무언가 할 말을 가지고 있어야 한다. 그러나 그 무언가를 말하기 위해 보고 느끼

고 생각해야 한다.

현대 예술가들이 인간 존재를 전망하듯이, **인간 대 허무**에 대한 집단적인 상상력은 그들 속에 있는 개인들에게 영향을 미치고 있다. 현대인들은 내적 빈곤을 타고난 듯 보인다. 예술가들은 이러한 모습을 그림으로, 연극으로, 소설로 그려 낸다. 그러나 그와 같은 생동감 있는 진술을 제시하면서 아이러니컬하게도 인간의 내적 빈곤을 반증한다. 예술가는 내적 풍요가 비록 기괴함과 관련된 것이라 하더라도, 그것으로부터 창조해야 한다. 창조하려는 예술가의 의지는 그의 생활력을 반영한다. 예술가가 사람에 대해 두려워할 점은 이성적인 동물이냐 하는 문제나, 영혼을 가졌느냐 안 가졌느냐 하는 문제가 아니다. 인간에게 불가사의한 것은 바로 창조력이다.

2장. 극작 과정

작품을 쓰려고 자리에 앉을 때마다
나는 늘 두려움으로 가득 찬다.
- 존 오스본 『선언서』

모든 작가는 첫 발상을 최종적인 완성 작품으로 만들기 위해서 자신만의 체제를 갖추어야 한다. 초보 극작가는 종종 그 과정을 제대로 이해하지 못해 수많은 시행착오를 거친 후에야 비로소 합리적인 체제를 발견한다. 경험 있는 작가라면 늘 자신의 극작 과정을 개선시킬 방법을 찾을 것이다. 이번 장에서는 어떤 작가에게라도 자신의 기술을 완벽하게 사용하는 데에 도움이 되는 창조적인 작업 패턴을 제시하고자 한다. 물론 그 목적은 창조적인 효율성에 있다.

다음에 제시할 열네 단계 과정 중에서 앞 부분 열두 단계까지는 실제로 드라마를 창작하는 데에 꼭 필요한 사항들이다 대부분의 과정은 다른 분야의 작가들에게도 유용하게 이용될 수 있다. 작가들은 이렇듯 일반화된 과정들이 자신의 환상에 자연스럽고 적합하게 사용될 때까지 훈련해야 한다. 예를 들어 전 과정을 통해 모든 이야기를 써내려 가는 대신, 어떤 작가들은 일부 요소들을 마음속에 두고

보류하는 것을 좋아할 수도 있다. 그리고 모든 작가들은 나름대로 조금씩 다른 과정을 거쳐서 새 작품들을 생산해 낸다. 그렇지만 창작 과정의 단계에서 곤란을 겪지 않으려면, 이 과정을 무시해서는 안 된다. 그러므로 이 과정은 이상적이며, 이상적인 것은 종종 필수적이다.

1. 시작

극작 과정의 결정적인 요인은 비전문적인 작가들이 시작 단계라고 알고 있는 것보다 훨씬 앞선다는 사실을 노련한 극작가들은 잘 알고 있다. 극작품은 종종 아이디어로 시작하는 게 아니라, 느낌으로부터 시작된다. 이 느낌은 끓어오르는 **창작에 대한 충동**이다. 극작가는 한동안 극작에 대한 충동을 느끼지 못하고 지내다가, 한순간 극작이 필수적인 것으로 인식되고 있음을 깨닫게 된다. 그에 따라 작가의 관점은 날카로워지며, 감각이나 지각도 날마다 생생해진다. 이때 작가는 곧 중심적인 발상을 찾아 낼 수 있을 것이다. 그러므로 이와 같은 **창작에 대한 충동**은 씨뿌리기를 기다리는 기름진 땅과 같다. 좋은 발상이 불현듯 떠올라, 창작을 시작하기에 앞서, 극작가는 반드시 내적으로 준비되어 있어야 한다. 그러므로 극작 과정의 첫 번째 단계는 극작가의 내적 준비, 곧 끓어오르는 **창작에 대한 충동**을 갖추는 일이라 할 수 있다.

두 번째 단계는 **핵심 발상**을 갖추는 일이다. 극작가들이 자신의 재능을 쏟아 부을 만큼 중요한, 상상력이 풍부한 아이디어는 늘 희곡작품을 구성하는 일의 토대를 제공해 준다. 아직 아무것도 발전된 게 없기 때문에 **발육 예정**이란 표현을 쓸 수밖에 없지만, 이는 온전한 극작품으로 발전될 가능성을 충분히 지니고 있다. 그러나 감수성

있는 극작가가 가능성 있는 아이디어에 주목하고 있다 하더라도, 그것이 곧 작품으로 성장할 진짜 아이디어는 많지 않다. 완성 작품으로 귀결될 아이디어라면, 최소한 다음과 같은 조건들을 갖추어야 한다. 훌륭하게 발아할 아이디어는 작가의 의식적인 관심을 강하게 요구한다. 극작가는 매일매일, 나아가 여러 달 동안, 아니면 그 이상 의식적인 관심 속에서 생활해야 한다. 지속적이고 의식적인 관심 속에서 성장한 아이디어만이 극적인 것으로 발전할 잠재 가능성이 있다. 그러나 희곡의 여러 요소들에 대한 지식을 충분히 갖지 못한 초보 작가라면, 물론 그는 희곡의 가능성을 의식하지 못할지도 모른다. 두 번째 조건은 그 아이디어가 삶을 충만하게 만들 수 있어야 한다는 점이다. 즉 작가 자신의 삶과 결과적으로 작품에 포함될 등장인물들의 삶, 궁극적으로 만날 관객 하나하나의 삶을 더욱 강화시킬 가능성을 지니고 있어야 한다. 아이디어 자체에 대한 조건과 인정은 예술가가 지닌 상상력의 크기 및 창조에 대한 충동의 강도에 달려 있다.

핵심 발상의 감각은 진정으로 독특할 것이다. 만약 다른 발상들과 구분되지 않는다면 극작가는 이를 무시해야 한다. 핵심 발상은 질적인 면과 종류, 빈도수에서 아주 다양하게 나타난다.

핵심 발상이 언제 발생하느냐는 분명히 예측하기 힘들며, 어떤 특정한 아이디어의 근원을 예측하는 일 역시 불가능하다. 아이디어가 발생하는 시간 또한 너무 다양하여 즉각적으로 나타날 수도 있으며, 단지 회상 속에서만 인식될 수도 있다. 아마도 그것은 깊은 잠에 빠져 있을 때에만 발생하지 않을 것이다. 일부 극작가들은 잠이 들 무렵에 갑자기 떠오르는 아이디어가 최상의 것이라고 생각하는데, 이러한 견해에 귀 기울일 필요는 없다. 극소수의 극작가만이 그런 아이디어를 잡기 위해 잠자리를 뛰쳐나와 메모 노트를 손에 들 것이다.

가장 좋은 아이디어의 근원은 무엇인가? 모든 작가는 과거에 쓸모 있었다고 증명된 것들에 주목하는 법을 배워야 한다. 아이디어의 중요 근원으로는 현재의 경험과 대화, 독서, 기억, 상상력을 들 수 있다.

작가들은 머릿속에 기억된 것이든 글로 기록한 것이든, 많은 아이디어를 가지고 다닌다. 대부분의 작가는 단지 견해에 불과한 아이디어는 하나하나 기록하지 않는다. 작가는 완성된 핵심 발상을 의도적으로 마음속에 넣고 지내기도 하는데, 순간적으로 떠오르는 상상력이 그런 아이디어를 더욱 풍성하게 만들 수 있도록 하기 위해서이다. 어쨌든 최고의 발상은 늘 기록되어 있어야 한다. 최고의 아이디어는 놀라울 정도로 쉽게 기억에서 사라지곤 한다. 일부 작가들은 잠재의식적인 활동에 대해 어느 정도 신뢰하기는 하지만, 종이에 기록되지 않았다면 실제로 아이디어를 활용할 가능성은 아주 희박하다. 기록된 아이디어의 합산은 비록 그것들이 서로 연결된 것처럼 보이지 않더라도, 시간이 지남에 따라 장차 **개략적인 시나리오**(역자 주. 여기서는 '개요'를 뜻함) 구성으로 발전될 것이다.

작가는 좋은 핵심 발상들과 함께 아이디어를 발전시켜 가며, 이들을 당분간 마음속에 묵혀 두었다가 짧은 형식으로 정리해 둔다. 확실하게 정리함으로써 비로소 일은 시작된다. 이제 극작품이 본격적으로 진행되는 것이다. 이 시점부터 아이디어에 살을 붙여 가며 점점 키워나간다. 원칙적으로 핵심 발상은 단지 한두 문장이겠지만, 구체적인 구성 단계 이전에 양적으로 크게 늘려 두어야 한다. 아이디어를 유연하게, 가능한 한 길게 끄는 것이 중요하며, 특별히 특정한 관객을 염두에 두지 말아야 한다. 가장 중요한 것은 핵심 발상은 기록되기 전까지는 결코 실체가 형성되지 않는다는 점이다.

핵심 발상은 종종 6가지 유형으로 나타난다. 이들 각각은 대부분의 극작가에게 사용 빈도수에 있어서 상대적이다. 핵심 발상의 첫 번째 유형은 **인물**, 혹은 **성격**이다. 인간의 행동은 드라마의 핵심을 형성하

고 인간의 활동은 작가에게 흥미로운 것이기 때문에, 작가는 자연스럽게 극작품의 가장 분명한 출발점을 인물에 두기 마련이다. 모든 인물은 어떤 종류의 극에서든 중요한 소재로 활용된다. 그러나 극작가는 흥미로운 여러 인물 중에서 자신이 창조하려는 드라마에 가장 적합한 인물을 의식적으로 선택하는 법을 익혀야 한다. 비정상적인 사람이 종종 관심을 끌기도 하지만, 가장 친숙한 인물과 상상 속의 인물이 핵심 발상을 더욱 많이 제공해 준다. 연습 삼아 인물 연구를 적어 보는 것은, 재능을 연습해 보고 잠재적인 소재들을 분류하는 데에 도움을 준다. 극작가가 가장 잘 기억하는 인물은 아마도 핵심 발상을 가장 빠르게 구체화시켜 줄 인물일 것이다.

핵심 발상의 두 번째 유형은 **장소**이다. 어떤 행동은 우리가 흔히 예상할 수 있는 장소들에서 발생한다. 그리고 특정한 장소는 특별한 종류의 인물들을 발생시킨다. 교도소에서 발생한 사건은 무시무시한 숲속을 지나갈 때에 일어나는 일과는 다르다. 부랑자들이 득시글거리는 거리에서 발견할 수 있는 사람들은 호화스러운 요트를 타고 다니는 사람과 같지 않다. 또한 장소는 환경과 연관되어 있다. 장소는 특정한 물리적인 조건을 지닌 제한된 공간인 데 비해, 환경은 특정한 장소를 둘러싼 더 넓은 세계를 가리킨다. 작가는 장소와 환경을 동시에 생각할지 모르나, 장소는 종종 핵심 발상이 되지만 환경은 그렇지 않다. 또한 장소에 대한 개념은 무대 배경이라는 개념보다 더 유용하다. 무대 배경은 무대 장치를 구비한 무대를 가리킨다.

극작가는 아이디어를 발전시켜 가는 과정에서, 무대에 대한 염려를 하지 말아야 한다. 초보자나 전문작가들이 똑같이 매력적이라고 여기는 장소들은 사실 상당히 진부하기도 하다. 세부 내용들이 아주 독특하고 특별히 놀라운 것이라 하더라도, 이러한 장소들은 극작품의 창의성과 신선함을 해칠지도 모른다. 예를 들어 각종 술집, 거실, 부엌, 재판정, 작은 식당, 호화 아파트, 남성 전용 술집, 궁전, 변호사

사무소, 큰 빌딩의 현관 등이 그렇다. 사람들은 분명히 그런 장소에서 일어날 수 없는 일들을 만나고 또 실행한다.

극작가들이 장소에 대한 아이디어를 얻고자 할 때, **내가 쓰려고 하는 사건들은 어디에서 일어나는가** 또는 **어떤 종류의 지역이 사건을 발생시키는가** 하는 질문을 던진다. 장소는 인간의 행동에 추진력을 더해 주고 또 분위기와 직결되어 있기 때문에, 핵심 발상을 발전시키기 위해서 극작가는 장소를 적절하게 활용할 수 있어야 한다.

사건 역시 생산적인 핵심 발상에 속한다. 사건은 한두 사람 혹은 여러 사람이 속해 있는 환경 안에서 빠르게 변화한다. 일상적으로 사건은 능동적이든 피동적이든 큰 소동과 행위를 다루어야 하는데, 어떤 사람이 누구에게 무엇인가를 했다거나 혹은 어떤 일이 누구에게 일어났다는 내용을 다루어야 한다. 사건이 점잖거나 혹은 폭력적일 수도 있으나, 가장 생산적인 것은 파국적인 것, 즉 고도로 대조적인 조건을 포함하는 변화를 다루어야 한다. 다음은 유명한 현대극의 사건을 예로 든 것들이다. '늙은 세일즈맨이 자살했다.' '한 남자가 갑자기 코뿔소로 변했다.' '욕조에 앉아 있는 남자를 한 여자가 칼로 찔렀다.' 일간 신문에서 무작위로 선택한 다음의 사건들도 쉽게 소재로 쓰일 가능성이 높다. '젊은 흑인이 길가의 정육점에 불을 질렀는데, 그 이유는 그 주인이 자신의 늙은 부모를 모욕했기 때문이다.' '무단 탈영한 공수부대원이 상관을 살해하고 자살했다.' '어렵게 낳은 40대 부부의 아기가 생후 5주 만에 죽었다.' '한 청년이 여자 친구의 코를 뚫어 인디언 코걸이를 걸려다가 실패했다.' 극작품에 어울릴 만한 사건과 사고는 우리 일상 생활에서 쉽게 얻을 수 있다. 사건들은 늘 극작품 안에서 스토리를 풍요롭게 만든다. 스토리란 사건의 연속이라고 간단히 정의할 수 있다.

자주 사용되는 핵심 발상 중 네 번째는 **개념적인 사상**이다. 작가가 철학책을 읽으면서 그 핵심을 이해하거나 일반 개념을 발견하는

것을 즐거워한다면, 그 사상들은 작가를 충분히 자극한 것이다. 작품 안에서 불꽃처럼 작용될 수 있는 사려 깊은 사상을 이용한 극작품이 반드시 교훈적일 필요는 없다. 시작하는 명제가 전체 구조를 조정할 필요는 없으나, 플롯이나 인물과 같은 다른 요소들을 설명할 수 있어야 한다. 극작가는 다른 작가들이 지나치게 많이 사용한 사상이나 자신이 충분히 이해하지 못한 사상은 피해야 한다. 예를 들어 어떤 극작가는 키에르케고르의 사상 중에서 **절망의 이익과 불행의 동시성**에서 핵심 발상을 구할 수도 있고, 니체의 사상 중에서 **모든 선한 사람들은 웃을 필요가 있다**는 주장에서 핵심 발상을 구할 수도 있다. 종종 격언식의 개념적인 사고를 적어 두는 일은 창작을 착수시킬 발상과 이후의 핵심 발상에 소재가 될 사상을 동시에 산출시킬 수도 있다.

상황은 핵심 발상의 다섯 번째 종류이다. 상황은 인간과 인간과의 관계, 인간과 사물과의 관계라고 정의할 수 있다. 대부분 작가를 자극하는 관계 양상은 정서적인 태도가 서로 맞물린 경우이다. 대조적인 개인들은 다양한 상황들을 만들어 낸다. 사무엘 베케트(Samuel Bekett)의 「고도를 기다리며」(*Waiting for Godot*)는 환상적인 상황에 의존하고 있다. 사르트르의 「출구 없음」의 확실히 맞물린 태도와 대조적인 인물들—동성애 여인과 겁쟁이, 자신의 아기를 죽이고 색정광 기질을 보이는 여인—은 극적인 상황을 만들어 낸다. 삼각관계와 부모에 대한 자식의 반항 같은 상황은 전형적으로 남용되어 온 것들이다. 많은 극작가들은 핵심 발상으로서 상황을 자주 이용해 왔다.

작가들이 자주 사용하는 핵심 발상의 마지막 유형으로는 **정보** 영역에 속하는 것들이다. 극작가들은 어떤 방식으로든 볼링이나 음주, 주립정신요양소, 인구제한, 전설상의 궁궐, 히피 족의 사랑 모임, 스쿠버 다이빙, 투우, 혹은 예수에 대해서 써야겠다고 마음먹을지도 모른다. 정보에 관련된 소재를 사용하려는 결심 자체가 핵심 발상이며,

이에 따른 조사 과정이 뒤따른다. 이것은 희곡 창작을 착수시키는 훌륭한 방법이 될 수 있다.

어떤 유형이 됐든 핵심 발상은 작가에게 새로운 창작 작업을 시작하게 만들어 준다. 작가는 상상력 넘치는 영감과 이성적인 선택 능력에 의존하여 핵심 발상을 채택해야 한다. 그러나 하나의 핵심 발상이 희곡 작품의 전체 개념이 되어야 할 필요는 없다. 그럼에도 불구하고 최초의 발상은 그것에 기반을 둔 극작품 전체에 지대한 영향을 주며, 작품이 인물과 줄거리, 또는 관념에 초점을 맞추도록 종용한다. 가장 중요한 사실은 초기의 발상은 극작가의 창조적 충동을 현실화한다는 것이다. 이는 희곡 창작 과정을 진행시키기에 앞서 반드시 거쳐야 할 단계이다.

전체 극작 과정의 세 번째 단계는 자료 수집이다. 자료 수집 단계는 핵심 발상처럼 간단하지 않다. 전체 작업 기간을 따져 볼 때, 자료 수집 단계는 핵심 발상의 발전 단계이다. 이 단계는 극작가가 수집해 온 요소들을 항목별로 분류한 목록들을 체크하는 시점의 작업이기도 하지만, 자료 수집 단계는 아직 채 걸러지지 않은, 여러 개의 거친 자료(아무렇게나 기록해 둔 것)들을 제공해 준다. 각 자료는 핵심 발상에 도움을 주어야 한다. 비록 일부는 핵심 발상과 다소 거리가 멀겠지만. 자료를 수집함으로써, 극작가는 자신이 지니고 있는 다른 아이디어에 관심을 쏟기 시작할 수 있으며, 자신의 기본 관념과 아이디어를 엮을 수 있다. 이때 임시 제목을 붙여 볼 수도 있고, 다른 등장인물들도 새로 나타날 수도 있다. 작가는 작품의 초점과 대조성, 창조성에 대한 노트를 작성해야 한다. 작가는 자신이 원하는 극장 경험에 필요한 연극적인 관습을 고려해야 하며, 그것들의 한계를 조사해 두어야 한다. 이때는 흥분이 고조되는 시기이므로, 작가는 작품에 대한 다른 사람의 의견을 듣고 싶어한다. 그러나 부분적으로 형성된 작품에 대

해 이야기하는 것이 오히려 작품을 망치는 일이라는 사실을 곧 깨닫게 된다. 이 문제가 그리 이상할 것은 없다. 논리적으로 볼 때, 만약 상상력과 흥분이 다른 사람들과의 대화 안에서 다 소모되어 버린다면, 창작하는 과정이 더 힘들 것은 뻔하기 때문이다.

자료 수집에는 다음과 같은 항목들이 포함된다. 특정한 성향을 지닌 등장인물의 잠정적인 분류, 시간과 공간에 대한 묘사, 인물들 관계에 대한 간략한 설명, 인물과 사건들에 대한 사소한 기록들, 극작품의 유기적인 형식에 대한 언급 등. 자료 수집은 늘 상상력을 요구하며, 치밀한 조사를 필요로 한다. 극작가는 책상 앞에 앉아 극작품을 위한 소재들을 꿈꾸거나 그것을 찾는 훈련을 쌓아야 한다. 또한 자료 수집에는 다음과 같은 것들이 포함되어야 한다. 상황, 사건, 갈등, 인물, 사상, 대화 몇 개 등. 작가가 작성하는 대부분의 기록은 자신이 주관한다. 어떤 작가는 자료를 수집하는 대신 동 시대에 발행되는 잡지들을 모으기도 한다.

희곡의 유형과 주제에 따른 조사도 필수적이다. 역사극에서만 조사가 필요하다고 생각하기 쉽지만, 현대인의 삶을 다룬 대부분의 현대극에서도 마찬가지이다. 극작가는 지역성과 민족성, 주제와 관련된 내용들을 연구할 필요를 느낄 것이다. 자료들이 상상력에서 나오든 공식적인 조사에서 나오든, 반드시 모든 사항들을 기록해야 한다. 추상적인 아이디어들은 기록을 통해 구체화된다. 훌륭하게 작용할 자료 수집을 위해 극작가는 가능한 한 많이, 재빠르게 기록해 두어야 한다.

2. 시나리오 작성

극작과정의 네 번째 단계는 **개략적인 시나리오**를 작성하는 일이다.

활동 중인 극작가들의 개략적인 시나리오는 그 형태와 길이에서 아주 다양하다. 이 작업은 잠재력 있는 유용한 기록들을 수집한 것 이상의 의미를 갖는다. 수집된 기록은 급하게 정리한 자료들의 덩어리로 이루어져 있으나, 개략적인 시나리오에서는 형식을 고려해야 한다. 개략적인 시나리오는 최종 시나리오만큼 훌륭하게 형상화할 수도 없고 또 그렇게 될 수도 없지만, 그 대신 다양한 요소들이 축소된 형식으로라도 갖추어져 있어야 한다. 즉 드라마의 질적 요소 모두를 다루어야 한다. 이 단계에서는 사상, 사건, 인물 등의 요소는 간략한 외형을 유지하고 실행 가능한 체제로 정리되어야 한다. 다음은 개략적인 시나리오가 갖추어야 할 최소한의 성분들이다.

【개략적인 시나리오】

1. 임시 제목
2. 행동 : 인물 혹은 집단이 관여하고 있는 활동을 한 문장으로 묘사할 것. 대부분 기본형의 동사와 형용사를 사용함. 또 누가 어떻게 변화하는지에 대한 설명도 필요함.
3. 형식 : 희곡 작품의 구조를 알기 쉽게 확인시켜 줄 수 있는 것. 즉 비극, 희극, 멜로드라마 등. 희곡 작품의 행동이 정서적 면과 어떻게 연계되는지를 확인할 것.
4. 환경 : 행동이 펼쳐지는 시 · 공간. 중요한 의미를 지닌 환경도 추가할 수 있음.
5. 주제 : 정보 영역에서 정의내릴 수 있는 것.
6. 인물 : 인상적인 설명을 덧붙일 것. 중심 인물을 확인시키고 그들의 관계를 설명할 것.
7. 갈등 : 어떤 인물(혹은 세력)이 대립하고 있는지, 중요 인물에게 닥친 장애물은 무엇인지, 극적인 상황 안에서 파괴적인 요소가 무엇인

지를 밝힐 것. 그리고 긴장의 근원을 설명할 것.

8. 이야기 : 최소한 사건들을 연속적으로 나열할 것. 물론 전체 이야기의 상세한 윤곽을 설명할 수 있으면 더욱 좋음. 또한 이야기의 시작과 끝에 대한 설명이 있어야 함.

9. 사상 : 의미에 대한 논의나 관점에 대한 설명, 전체 희곡 작품에 필요한 중심 사상과 중요 인물들이 지니고 있는 중요 사상을 열거할 것.

10. 대화 : 대화의 스타일과 대화를 구성해 가는 방식에 대한 언급.

11. 일정 : 극작 과정과 완료 시점에 대한 계획.

이와 같은 개략적인 시나리오 상태를 작품으로 직접 구성하는 일은 거의 불가능하다. 만약 개략적인 시나리오에 기록되지 않았다면, 존재하지 않는 것으로 간주해도 좋다. 개략적인 시나리오는 희곡 작가에게 극작품의 성분들을 구체화시키는 것을 도와주며, 이후에 펼쳐질 창조 작업을 명확히 해준다.

희곡 작품의 전체적이고 최종적인 처리 단계인 **시나리오** 작성은 극작 과정의 다섯 번째에 해당한다. 이 과정은 앞선 단계를 거치지 않고서는 달성할 수 없으며, 이 과정에서는 특히 대화를 기술하는 일이 중요하다. 다시 말하자면 어떤 작가도 구체적으로 기록하지 않고서는, 정확하게 구성할 수 없다. 시나리오에는 개략적인 시나리오에서 이미 밝힌 요소들을 되풀이할 필요는 없다. 그러나 최소한 다음과 같은 내용은 필수적이다.

【시나리오】

1. 제목

2. 환경 : 대본에 나오는 시간과 장소를 언급할 것

3. 성격 : 주요인물과 부수적인 인물 모두를 가능한 한 정확히, 그리고 상세히 기술할 것. 각 인물은 6가지 성격 요소를 갖추도록 할 것.

4. 대화 : 극작품을 장면장면마다 설명할 것. 플롯과 스토리에 집중하되 모든 필요한 것들을 간략히 취급할 것.

5. 제작 윤곽 : 극작품의 제작에 관한 상세한 윤곽.

가능하면 제목은 더 이상 작업의 참고 사항이 아니라, 최종적인 것이어야 한다. 시간과 공간에 대한 언급은 개략적인 시나리오보다 더 정제되어야 하며, 짧고 분명하게 기록되어야 한다. 시나리오에 기록된 인물은 개략적인 시나리오보다 확장되어야 하는데, 인물들은 충분히 묘사되어야 하고 특히, 중요 인물들은 많은 성향들을 지니고 있어야 한다. 그 외에 부수적인 인물들은 초고를 구성하는 과정에서 보여지기도 하지만, 부수적인 인물들의 상세한 묘사는 오히려 전체 극작품의 압축성을 해칠지도 모른다.

해설은 개략적인 시나리오의 갈등 조각들과 이야기로부터 나온다. 극작품을 프랑스 식 장면 분할에 따라 모든 장면을 한 문장으로 구성해야 한다. 프랑스 식 장면 분할은 주요인물의 등·퇴장으로 구분되는 대화의 단위를 말한다. 이처럼 세밀하게 분할된 상년의 해설을 넛붙이기 위해서 극작가는 먼저 장면에 대한 개략적인 목록을 작성해야 하며, 장면마다 간략한 해설을 붙인다.

단락별 개요는 특별히 길고 특수한 것들이 충분해야 한다. 대화 한마디는 산문에서의 한 단락과 비슷하다. 세밀하게 구분된 극단락에 대한 개요는 시나리오에서 제일 중요한 부분이다. 여기에는 극작품의 구성에서 중요한 구조적인 작업을 요구한다. 세밀한 개요에 대한 비중은 심지어 핵심 발상이나 대화 작성의 비중을 능가한다. 극작가는 이 작업에 자신의 모든 재능과 창의성을 다 쏟아 부어야 한다. 시나리오 작성 과정이 자세하면 자세할수록, 극작품이 더욱 훌륭해질

가능성은 많아질 것이다.

지금까지 시나리오 작성 단계의 다섯 가지 요소를 다루어 왔는데, 이들은 상당한 길이를 갖는다. 단지 그 길이 때문만이 아니라 힘겨운 작업이기 때문에, 시나리오에는 작성 원칙들이 필요하다. 이런 원칙들을 무시하거나 시나리오를 쉽고 빨리 끝내 버리려는 작가가 있다면, 그는 자신의 게으름이나 멍청함을 과시하는 꼴이다. 시나리오가 없다면 아마도 극작품은 단순한 대화에 불과할 것이다. 일상의 대화는 드라마가 아니다. 구체적인 시나리오 안에서만 대화는 분명하고 선명하게 극작가에게서 나와 대본으로 흘러갈 것이다. 시나리오는 이후의 작품 수정 시간을 절약시켜 준다. 시나리오 없이 작성된 초고는 단순히 대화의 형식을 지닌 불분명한 시나리오에 지나지 않을 것이며, 전체를 다시 써야 하는 어려움을 수반할지도 모른다. 극작은 말의 경제성을 수반해야 하며, 극작품의 모든 요소들은 치밀하고 복합적이어야 한다. 이와 같은 글쓰기는 시나리오를 계획하는 과정을 통해서만이 가능하다.

초고 작성의 전단계로서 핵심 발상과 자료 수집, 개략적인 시나리오와 시나리오 작성 단계는 통상적으로 대화의 초고를 작성하는 일보다 많은 시간을 요구한다. 이것은 물론 시나리오가 적절할 때에만 해당된다.

초고 전단계의 각 요소들은 종종 여러 가지 형태로 준비하는 게 좋다. 극작가가 심사숙고에 들어가는 때는 이들 요소를 하나로 모으는 시기인데, 이 기간 동안 각 요소들은 극작품에 포함될 가능성을 평가받고 그에 적합한 구조적이 원칙의 가능성을 평가받는다. 이때 작가는 잘못된 생각이나 변화, 발전을 예상해야 한다. 초고 전단계 과정에서는 끈기와 인내, 원칙들이 창의성과 함께 요구된다. 희곡을 쓰기 위해서 극작가들은 단계적으로 핵심 발상을 발견해야 하고, 자료들을 수집해야 하고, 개략적인 시나리오와 최종 시나리오를 작성해야

한다. 이상과 같은 작업을 마치면 작가는 비로소 대화를 쓸 준비를 마쳤다고 볼 수 있다. 극작품은 단지 머릿속에서 구상하는 것이 아니라 이러한 단계를 거치면서 희곡으로 구성된다.

3. 초고 작성과 개작

극작 과정의 부분으로서 초고 작성은 1차 초고, 개작, 최종 초고의 세 단계로 나눌 수 있다. 작가는 이 세 단계 모두의 가능성을 인식해야 하지만, 1차 초고와 그 후에 이어지는 개작이 마지막 단계인 것처럼 신중을 기해야 한다. 만약 1차 초고 단계보다 잘못을 수정하기 위한 개작 단계에 지나치게 의존한다면, 그 작품은 허울 좋은 겉치레가 되고 만다. 또한 앞으로 다가올 수정 작업을 지나치게 의식한다면, 쉽사리 용기를 잃고 말 것이다. 아울러 작가는 각 초고를 세밀하게 검토함으로써, 최종 대본에 포함될 수 있는 요소들을 찾아낼 수 있다.

극작 과정의 여섯 번째 단계는 **1차 초고**이다. 1차 초고는 모든 단계 중에서 가장 조잡할지도 모른다. "희곡 작품을 쓰는 것이 아니라, 계속해서 다시 고쳐 쓰는 것이다"라는 말을 많은 선배 작가들이 얼마나 자주 해왔던가? 이런 격언은 분명히 옳은 면이 있지만, 여기서는 1차 초고가 가장 중요한 밑그림이라는 점만을 밝혀 두고 싶다. 1차 초고는 종종 유일한 초고가 될지도 모른다. 심지어 작가 자신도 이런 사실을 잊고 있거나, 이를 실현시키는 데에 실패하곤 한다. 만약 1차 초고가 빈약하다면, 이는 시나리오 자체가 나쁘거나 작가가 초고를 작성하면서 집중하지 못했다는 것을 의미한다. 고쳐 쓰거나 수정하는 작업이 불량한 1차 초고를 잘 고쳐 주는 것은 아니며, 오히려 완벽하게 새로운 초고가 기적을 일으킬 수도 있다.

극작품의 초고는 시나리오로부터 대화, 무대 지문, 그 밖에 필요한 설명 전체를 종합적으로 언어화한 것이다. 기존에 써놓은 대화를 다시 쓰거나 손질한다고 해서 새로운 초고가 만들어지는 것은 아니다. 두 번째 개작은 몇 가지 대화 부분은 그대로 사용하지만 전체 대본을 완벽하게 다시 언어화하는 것을 의미한다. 모든 작가가 개작을 하지만, 놀랍게도 극히 소수만이 초고를 한 번 이상 다시 작성할 뿐이다.

작가는 인물이 무엇을 말하고 어떻게 행동할 것인가를 인식함으로써, 그리고 그와 같은 말하기와 행동하기를 실제적인 말로 옮겨놓음으로써 초고를 작성한다. 대부분의 작가는 초고를 작성하는 종이 옆에 세밀한 시나리오를 두고서 작업한다. 그들은 시나리오의 한 장면을 읽어 보면서 그것을 대화로 옮긴다. 극작가는 대화가 시나리오에서 요구하는 것으로부터 지나치게 멀리 떨어져서 방황하게 놔두어서는 안 되며, 계획된 행동들을 실제적인 말로 옮길 때 자유스럽고 상상력이 넘쳐야 한다. 시나리오를 철저하게 계획하고 확신 있게 구성한 작가라면, 대화가 얼마나 쉽게 나오는지를 발견하고는 놀랄 것이다. 그들은 자신의 영감은 종이 위에 준비해 둔 시나리오에 드러나 있으며 그 안에는 일시적인 분위기에 의존하는 것보다 중요한 면이 있기 때문에 자신의 영감을 스스로 조정한다. 전문 작가는 많은 돈을 버는 사람이 아니라, 자신의 영감을 조종할 수 있는 사람이다.

단막극 초고에 필요한 시간은 평균적으로 1주에서 3주 정도이며, 장막극이라면 대개 3주에서 9주 정도가 필요할 것이다. 만약 작가가 하루에 대하 두 페이지를 써내려 간다면, 그 작업은 원활히 진행된다고 볼 수 있다. 평균적인 수치는 예외가 있을 수 있지만, 젊은 작가들에게 작품을 쓰는 속도에 대한 생각을 정리하는 데에 도움을 줄 것이다.

많은 사람들은 언제 어디에서 쓸 것이냐에 대해 말해 왔다. 모든

작가는 작업 방법에 대해 스스로 터득해야 한다. 최상은 아니라 하더라도 적합한 작업 환경을 발견했다면, 그때는 그것을 자신에게 맞게 개량해 나가야 한다. 일반적으로 창작 원칙 가운데에서 중요한 요소는 규칙성이다. 모든 작가들은 할 수만 있으면 언제 어디서나 쓸 수 있어야 한다.

희곡 대본을 타자기로 쳤을 때에는 극작품의 길이가 분명해진다. 원고의 형식은 그 작품의 정확한 공연 시간을 알 수 있게 해주기 때문에 중요하다. 길이와 관련하여 추가할 사항은 대부분의 작가는 예정된 원고량보다 초과해서 써두는 것이 유익하다고 생각한다는 점이다. 대사를 잘라 내는 일이 추가하는 일보다 더 쉽기 때문이다. 한 작품의 압축은 내용을 신중히 검토해 불필요한 부분을 잘라 내는 일부터 시작된다. 그 밖에 몇 가지 유익한 고려 사항을 함께 지적해 보면 다음과 같다. 시나리오는 완벽하게 실행되어야 한다. 또한 극작가는 단지 이야기 단위뿐만 아니라, 인물과 분위기 그리고 사상을 취급하는 것도 철저하게 구성해야 한다. 초보자들은 대부분 이 일에서 실패하곤 한다. 시나리오를 토대로 작업을 할 때 극작가는 극단락들 사이의 동기화된 전환의 중요성을 종종 잊어버린다. 이는 정성을 기울여 다루어야 할 부분들이다. 한 단위의 끝보다 한 단위의 중간에서 매일매일의 글쓰기를 멈추는 편이 오히려 낫다. 대사들이 쉽게 나오고 있을 때 작업을 멈춘다면, 다음날에도 역시 그 대사들이 원활하게 씌어진다는 것을 발견할 수 있다.

작가가 초고 작성에 대한 확실한 태도를 가지고 있으면, 첫 번째 초고 작품은 우수할 가능성이 높다. 작가는 일을 시작하기에 앞서 자신의 재료를 철저하게 이해해야 한다. 위대한 희곡 작품을 쓰겠다는 마음보다 오직 자신만의 작품을 쓰겠다는 각오가 필요하다. 단순하고 개인적인 작품이면 충분하다. 대화는 자연스럽게 흘러가야 하며 강하게 몰아 붙여서는 안 된다. 만일 작가가 너무나 어렵고 힘들게

작업한다고 느낀다면, 잠시 쓰기를 멈추고 다른 일을 해보는 편이 좋다. 그러나 이것이 창작의 힘겨운 노동을 기피하기 위한 변명이 되어서는 안 된다. 창작을 하는 매순간 작가는 자신의 창작 능력을 신뢰해야 한다. 시나리오를 가까이에 두고서 규칙이나 점검표와 관련하여 속을 태워서는 안 되며, 자연스럽고 물 흐르듯 유창하게 써야 한다. 자신의 에너지를 불러일으키면서 작품을 쓰도록 하라.

1차 초고가 완성되면 대부분의 작가는 기쁨을 느낄 것이다. 처음으로 완성된 작품의 실체를 갖게 되고, 구체적인 작품이 눈앞에 있기 때문이다. 이는 극작가가 자신의 작품에 대해 독특한 예술적인 반응을 경험하게 되는 두 번 중의 하나가 된다.

초고 작성이 끝나면 곧 일곱 번째 단계인 **개작** 과정으로 들어간다. 이 과정은 원숙 시키기와 검증하기, 읽기, 다시 쓰기로 이루어져 있다. 작가가 원한다면 이 단계에서 자신의 작품을 다른 사람에게 보여주거나 상의할 수 있다. 초고는 당분간 책상 옆으로 밀어 두어야 하는데, 이유는 더욱 기술적이고 냉정하게 작품을 들여다보기 위해서이다. 원숙 시키기에 적절한 기간은 작품과 작가에 따라 천차만별이다. 개작 작업을 새로 시작할 때 초고가 신선하게 보일 만큼 당분간 옆으로 밀어 두어야 하지만, 초고와 감정적인 친밀도를 상실하기 이전에 개작에 착수해야 한다. 보통 1~2주 정도면 충분할 것이며, 한 달 정도는 지나치게 긴 편이다.

다음은 초고를 검증하는 데에 유익한 몇 가지 방법이다. 작가는 가급저이면 이 방법 모두를 수용하는 게 좋다. 검증의 목적은 개각 시점을 탐색하기 위한 것이다. 세심한, 그러나 단조롭지 않은 독서가 우선이다. 이렇게 작품을 읽는 동안, 명백한 실수는 바로잡고 간단히 고칠 수 있는 것은 즉시 수정한다. 어휘 선택, 철자법, 문장부호, 전개와 관련된 문제들은 가급적이면 초기에 해결하는 것이 좋다. 그와

같이 사소한 것들을 잘 다루지 못하는 작가라면 창작 활동을 계속하는 데 필요한 신뢰를 얻기 힘들며, 더욱 중요한 사항들을 제대로 제어할 수 없을 것이다.

다음으로 한 인물의 대사를 한번에 처음부터 끝까지 읽어 본다. 한 인물 한 인물씩 연속적으로 대사의 맨처음부터 끝까지 읽어 내려간다. 그와 같은 방식으로 각 인물이 지니고 있는 성격상의 동일성과 발전성, 변화, 절정을 고칠 수 있다.

세 번째로 작가는 대본 위에 모든 단위, 단락, 장면의 처음과 끝을 표시한다. 그 다음 극작품을 읽으면서 이러한 조각들이 모두 온전한지, 초점이 잘 맞추어져 있는지, 생생하게 살아있는지를 점검한다. 개작의 대다수는 이렇게 작품을 읽어 가는 과정 중에 이루어진다. 이렇듯 세밀한 장면 분석은 전체 개작 과정 중에서 가장 중요한 작업이다.

만약 작가가 극작을 잘 이해하는 신뢰할 만한 사람을 알고 있다면, 그 사람의 지적도 유익할 것이다. 그런데 이런 사람은 많지 않다. 초고를 읽어 주겠다는 대다수의 사람들은 결정적인 지적을 하지 않는 대신, 쓸데없는 지적을 많이 할 것이다. 심지어 권위 있는 인물이라도 극작품을 잘 이해하지 못할지 모른다. 심지어 가까운 친구라 할지라도, 주의력을 기울여 가면서 초고를 읽어 줄 관심과 시간이 없는 사람이 많다. 대부분의 작가는 이같은 불행한 경험을 바탕으로 어느 누구에게도 초고를 보여 주지 않으려 한다. 그렇지만 일부 작가는 자신의 작품을 읽어 줄 절친한 친구를 갖고자 한다. 그 친구가 비록 전문가가 아니라도 작품에 대한 고무적인 반응은 극작가에게 긍정적인 자극이 될 수 있다. 작가는 개작에 대한 다른 사람의 논평보다 자기 스스로의 판단에 의존하는 법을 배워야 한다.

특별히 연극 종사자들에게 초고를 보이는 방법은 극작가에게 상당히 유익하다. 극작가들에게는 필수적인 절차이기에, 실력 있는 극작가도 반드시 거쳐야 할 과정이다. 이것은 유능한 연출가의 지도 아래

있는 훌륭한 배우들이 초고를 읽어 주는 것이다. 물론 극단과 접촉이 많은 극작가와 극단에 소속된 극작가, 극장 관계자들과 교분이 두터운 극작가들만이 그처럼 만족할 만한 독회(대본 읽기 모임)의 기회를 갖는다. 이런 읽기도 개작 단계를 반드시 거친 다음에야 가능하다. 만약 배우들이 성의를 다하지 않고 준비가 안 된 채로 읽는다면, 작가는 여기서 얻을 게 별로 없다. 배우들이 읽기 연습을 할 기간이 그리 길 필요는 없다. 한두 번의 작품 전체를 통독만 해도 되지만, 배우들은 작품과 친숙해야 한다. 배우들은 일반 관객이 아닌 특별히 선정된 관객들을 위해 읽어야 한다.

극작가는 대본 읽기의 시작부터 끝까지 자신의 대본 위에 필요한 사항을 적어 두어야 한다. 읽기에 참여한 다른 사람들의 지적은 별로 가치가 없겠지만, 여론 집단의 반응은 예외로 둔다. 극작가는 대부분의 불평이나 비판을 무시해야 한다. 그보다는 자기 자신의 마음속에 떠오르는 내용들이 더욱 소중하다. 건전한 판단력을 지닌 인물이 한두 장면에 대해 불만족스러워한다면, 극작가는 그 이유를 찾아봄으로써 소득을 얻을 수 있다. 극작가는 그들의 불만에 대해 주의를 기울여야 하지만, 그들의 이유나 변경 제안 등에 대해서 상관할 필요 없다. 한 장면이 불만족스러운 이유는 종종 그 장면과 아무 관계가 없으며, 이전의 다른 장면과 관계가 있을지도 모른다. 또한 읽어 가는 동안 극작품이 배우의 감정을 어떤 정도로 자극하는지도 지켜보아야 한다. 그 자신의 감식력과 집단의 반응, 그리고 배우들의 감정을 파악하는 일은 배우들의 읽기를 진행하는 주요한 이유들이다. 이와 같은 읽기를 통해 추가로 얻는 장점은, 이후에 극작품을 공연할지도 모르는 제작자들에게 관심을 불러일으킬 수도 있다는 점이다.

극작가가 작품 개선에 도움이 되는 또 다른 방법은 즉흥연기이다. '오픈 띠어터'(Open Theatre)와 같은 실험 극단의 수가 늘어나면서,

이들은 즉흥 연극 기간을 두어 극작가에게 도움이 되는 기회를 제공한다. 실험적인 극단들이 작업하는 방식은 제각각 다르기 때문에, 이들의 상상력을 활용하는 협동 작업을 일반화하기는 매우 어렵다. 가끔 배우들로부터 듣기만 해도 핵심 발상을 간단히 얻을 수 있다. 그리고 그런 협동 작업은 부분적으로 대본을 개선케 하며, 배우들의 상상력과 극작가 및 연출가의 상상력을 하나로 결집시킴으로써 작품의 가능성을 개발시키는 데에 도움을 준다.

대본 읽기를 통하든, 전문가로부터 조언을 구하든, 배우들에게 읽히든, 아니면 이러한 여러 방법들을 복합적으로 이용하든, 극작가는 반드시 자신의 힘으로 필요한 변화를 인식해야 한다. 개작에 소요되는 시간을 예측하기는 힘들다. 그러나 원활하게 개작을 끝내기 위해서는 매일매일 정해진 시간을 규칙적으로 투자해야 한다. 단막 개작에는 평균적으로 4주에서 6주 정도가 소요되고, 장막이라면 3달에서 6달 정도의 시간이 필요하다. 물론 이러한 수치는 일반화된 평균치일 뿐이다. 어떤 작가는 수년 동안 개작하는가 하면, 다른 작가는 초고를 한 마디도 고치지 않은 채로 무대에 올리기도 한다.

만약 1차 초고가 여러 부분에서 불만족스럽다는 것을 발견했다면, 차라리 없애 버리는 것이 나을지도 모른다. 이런 경우 시나리오는 허점 투성이라 고칠 데가 너무 많을 것이다. 초고를 다시 작성하는 다른 방법으로는 1차 초고에서 사용한 대사 단락을 새롭게 작성할 시나리오로 활용하는 것이다. 대부분의 극작가는 단락과 장면을 다시 쓰기도 하고 한 막을 고치기도 하지만, 어떤 경우에는 장막 전체의 초고를 다시 구성하는 경우도 있다. 그러므로 두 번째, 세 번째, 혹은 네 번째 초고가 필요할지도 모른다.

극작가는 몇 번의 수정 작업을 거쳐 개작이 충분히 이루어졌는지 판단하는 법을 배워야 한다. 즉 대본이 공연해도 좋은 수준으로 완성

된 때를 인식해야 한다. 이러한 인식 능력은 경험이 많을수록 증가한다. 그러나 대부분의 작가에게 이 능력은 쉽게 얻어진다. 작품에 대한 이러한 반응은 극작 과정의 여덟 번째 단계, 즉 **최종 초고**의 시작이다. '최종'이라는 표현은 사전적인 의미의 마지막을 뜻하는 것은 아니다. 극작품은 실제로 변화 가능한 수많은 작은 부분들, 즉 말들로 이루어져 있기 때문에, 최종 초고도 쉽게 바뀔 수 있다. 극작가가 극작을 그만두거나 죽지 않은 다음에야, 어떤 작품도 절대적인 최종 초고에 실제로 도달하지는 않는다.

최종 초고는 깨끗하게 정리된 대본이라고 할 수 있다. 여기에는 **퇴고하기**라는 특별한 작업이 포함된다. 일차적으로 희곡 작품을 퇴고하는 일은 기본적으로 정확한 **읽기**를 필요로 한다. 작가는 각 단어들을 심사숙고해야 하며, 각 단어가 그 장면에 가장 적합한 말이라는 것을 알 때까지 자신의 마음속에서 곰곰이 생각해 봐야 한다. 작가는 각 단어의 개별적인 소리와 극작품의 구절, 철자법, 대사, 무대 지문, 대화 단락에 이르기까지 세심한 주의를 기울여야 한다. 이 시점에서 플롯이나 인물, 혹은 주제면에서의 변화는 거의 일어나지 않는다. 퇴고하기는 일반적으로 단어 사용법에 국한된다. 단막을 퇴고하는 데에는 일주일쯤, 장막인 경우에는 2,3주쯤 걸린다. 이 일에 지나치게 매달리는 작가도 있는데, 대본을 한두 번 살펴보고 그만두어야 한다. 단순히 바꾸기 위해서 바꿀 필요는 없다. 지나친 말장난은 단지 작가의 시간만 축내고 작품의 광채를 떨어뜨릴 뿐이다.

최종 원고가 완성되면 극작가가 혼자 하는 창조 활동의 대부분은 끝나게 된다. 그는 지금 무대화할 수 있는 완성된 작품을 손에 쥐고 있다. 이제 그는 극작품의 공연을 위한 활동에 들어가야 한다.

극작 과정의 아홉 번째 단계로 **작품 선보이기** 작업은, 비록 창조적인 활동은 아니지만 다른 단계들만큼이나 중요하다. 완성된 작품을

유통시키는 일은 극작가의 고유한 활동 가운데 하나이다. 비록 이 단계는 극작품의 내적 본성에 영향을 주지는 않지만, 어느 작품도 공연되기 전에는 완성된 작품이라고 말할 수 없다. 자신의 극작품을 무대화하기 위해 모든 작가는 세일즈맨처럼 작품을 선보이는 작업을 계속 해야 한다.

극작가는 최종 원고의 교정을 끝낸 날, 누군가에게 바로 작품을 보내야 한다. 필요하다면 1년 넘게 계속해서 작품을 보내야 한다. 젊은 작가들 대다수는 작품을 선보이는 일에 대해 지나치게 민감하다. 이들은 몇 번 거절당하면 보내는 일을 중단해 버린다. 제출할 극단의 이름과 주소를 십여 개 이상 모아 두고는 응답이 올 때까지 각 극단에 차례로 보낸다. 작품이 되돌아오면 즉각 다음 극단으로 다시 보낸다. 만약 예상했던 극단들이 모두 받아들이지 않는다면, 작가는 작품을 다시 검토하고 개작한 후 다시 보낸다. 그래도 받아들여지지 않는다면, 영원히 서재에 처박아 두어야 할 것이다. 흥행적인 기술과 작품을 선보이는 좋은 방법, 그리고 연극 시장에 대한 이해력을 지닌 전문가적인 기질과 재능을 겸비한 극작가라면, 반드시 자신의 작품이 공연될 기회를 얻을 것이다.

4. 다시 쓰기와 공연

극작품은 무대 위에 공연되기 전까지는 단순한 대본에 불과하다. 배우들이 그 대본에 생명력을 불어 넣기까지 그것은 단지 문학적인 드라마에 불과하다. 그러므로 앞으로 이어질 네 단계는 제작과 관련된 사항들로, 리허설 이전 작업과 리허설, 공연, 공연 후 개작이다.

작가는 몇 군데 극단이나 연출가로부터 작품이 마음에 든다든지, 그 작품을 공연을 하고 싶다는 연락을 받을 것이다. 작가는 그런 연

락을 담은 편지를 액자에 넣어 보관하고 싶고, 아는 사람 모두에게 말해 주고 싶은 심정일 것이다. 이제부터 극작 과정의 열 번째 단계인 **리허설 이전 작업**에 들어간다. 극작가는 자신의 극작품이 무대에 올려진다는 성취감뿐만 아니라 그 후의 창작 활동에 많은 도움이 될 극장 활동에 대한 지식을 얻게 된다. 대부분의 극단은 작가가 연습과 공연에 참여할 수 있도록 몇 가지 도움을 줄지도 모른다. 여행 허가와 숙식 제공의 편의가 주어질 것이며, 정중한 작품료도 받는다. 자신의 작품이 무대에 올려진다는 황홀한 체험을 하면서 극작가는 공연일지에 기록을 하기 시작해야 한다. 작가들은 핵심 발상으로부터 시작된 기록을 지속적으로 써놓아야 한다. 극작가는 제작 과정과 관계자들의 이름과 주소, 개작할 때에 참고할 사항에 관해서 기록을 해두어야 한다.

공연 제의를 받은 후, 극작가는 응낙하든지 거절하든지 즉각 결정해야 한다. 일반적으로 비공식적인 공연이라도 작가와 극단은 계약을 맺는다. 작가는 극단을 충분히 신뢰하면서, 신속하게 모든 사항들에 대해 조목조목 대응해야 한다. 더 나아가 모든 관계자들이 기분좋고 융통성 있는 태도로 작업에 임한다면 공연 전체는 모두에게 유익할 것이다.

일반적으로 첫 번째 접촉은 연출자와 하지만, 특별한 경우 직업극단의 제작자로부터 최초의 제의가 들어오기도 한다. 극작가는 누가 연출을 맡을 것인지가 일단 파악이 되면, 서로의 세밀한 상관 관계나 연속적인 협의를 예상하고 또 장려해야 한다. 연출가와 함께하는 극작가의 작업은 더욱 많아질 것이다. 유능한 연출가는 연습이 시작되기 전에 이미 희곡 작품을 상세히 분석한다. 이때 연출가는 많은 질문거리를 갖고 있으며, 최소한 몇 장면의 대사를 바꾸는 일을 제안할 것이다. 관계가 제한적이지 않다면 연습 전 협의는 작품의 진전에 도움을 준다. 극작가가 극단과 영구적으로 관계를 맺고 있다거

나 전문 직업 극단에서 제작하는 경우라면, 연습 전 협의는 상당히 자주 있을 것이다. 연습 전 기간은 특별한 사항에 대한 반응을 듣고 결정을 내리기도 하며 일부 장면이나 대사의 변화도 가능한 때이다. 연출가는 공연을 고려해 작품을 연구할 것이고, 극작가는 연출가의 시점을 조심하면서 작품의 공연적인 요소를 더욱 세련되게 다듬어야 한다.

극작가가 극단과 함께 **리허설** 시기에 들어갔다면, 극창작 과정의 열한 번째 단계에 들어간 것이다. 극작가는 배우를 선정하는 일과 모든 연습 과정에 참여하는 게 이상적이다. 그러나 이것은 경험이 적은 극작가와 아마추어 극단에서는 불가능한 일이다. 어떤 경우에도 연습 기간 중의 우선 과제는 제작 상황을 평가하는 일과 여러 분야의 협력자들과 친밀한 관계를 유지하는 일이다. 극작가는 극단 사람들과 조화를 이루어야 하며, 어떻게 하면 자신의 작품을 최상의 상태로 향상시킬 수 있을 것인가를 발견하려고 애써야 한다. 그는 극단의 작업을 방해해서는 안 된다. 사실 극단의 요구에 대해 더욱 감각적일 필요가 있다. 공연에 참여하는 동료 예술가들은 작가의 희곡 작품을 확대 심화시키고, 작품에 현실성을 부여할 것이다. 그러므로 무엇보다도 그는 그들에게 신뢰감을 주는 인간이어야 한다.

연출가가 극작품이 너무 길다고 주장하면, 극작가는 적당한 길이로 조절할 필요가 있다. 적당한 원고 형식을 채택하고 있고 단막극으로 30~45페이지 정도, 장막극으로 90~100페이지 정도로 제한되어 있다면, 조절할 필요는 없을 것이다. 어떤 경우에도 극작가는 삭제에 찬성해야 한다. 그러나 연출가가 아무리 좋은 제안을 한다 하더라도, 극작가 혼자서 삭제를 해야 한다. 극작가는 대부분의 공연에서 변경보다는 삭제를 더 많이 요구받는다는 사실을 알아야 한다.

연습 기간 동안에는 부족한 구절과 새롭게 만들어지는 의미에 귀를

기울여야 한다. 연습을 통해 인물의 성격이 살아나오는 과정을 살펴보는 것은 단지 배우를 지켜보는 일보다 훨씬 중요하다. 그는 배우의 성공과 실패, 혹은 희곡의 성공과 실패를 구분하는 법을 꾸준히 연구해야 한다. 그는 변경에 대한 제의를 받기도 할 것이며, 그 스스로 많은 결점들을 발견할 것이다. 아주 사소한 것이라 하더라도, 극작품을 고칠 것이냐 말 것이냐를 신중히 고려해야 한다. 연습 기간 동안 이러한 변경은 극작가와 연출가 모두에게 합당한 것이어야 한다.

모든 연습 과정이 다 같을 수는 없다. 연습 기간은 최소한 일곱 가지 부분으로 구성된다.

첫째, **읽기 연습** 시기로 배우들이 희곡 작품을 크게 여러 번 읽고 연출가의 해석에 대해 토의한다. 극작가는 이런 토의에 종종 참여한다. 읽어 나가는 동안 극작가는 배우들에게 불분명한 구절을 지적해 주어야 하며, 특정한 배우가 분명히 발음하지 못하는 단락에 대해서는 변경을 신중히 고려해야 한다.

둘째, **구역 나누기** 연습 시기로 연출자는 전체 작품에서 배우들이 활용할 무대 구역과 무대 바닥의 높낮이 패턴을 지적해 준다. 극작가는 이 단계와 다음 단계 연습 시기를 통해 자신의 대본에 새로운 무대 지시문을 이끌어 낼 수 있다.

셋째, **동작 익히기** 시기에서는 연출자와 배우가 신체의 움직임을 만들어 낸다. 무대 동작은 희곡 작품을 상세하게 신체화하는 일로 구성된다. 동작은 뺨을 긁는 하찮은 것부터 보석 상자를 여는 것처럼 중요한 일일 수 있다. 만약 유능하고 상상력이 풍부한 극단이라면, 배우들 스스로도 자신이 고안해 낸 동작들이 실제 모습과 흡사하여 극작가를 깜작 놀라게 할 수도 있다.

넷째, 시기는 다른 여러 이름을 붙이기도 하지만 **인내**의 시기로 부르는 게 가장 낫다. 이 기간 중에 배우들은 대사를 외우고 동작을 익

히고 감정을 불러일으키기 위해서 온갖 노력을 기울인다. 이때 소품과 무대 장치, 의상 등의 모양을 갖춰 간다. 연출자는 동시에 모든 장소에서 참여한 모든 사람들을 격려하고, 바로잡고, 요구하고, 또 공감을 얻어 낸다. 언뜻 보기에는 제작이 불가능한 혼란 상태에 빠진 것처럼 보일지도 모른다. 연출가처럼 극작가도 이런 발전 과정을 주의 깊게, 조용히 참고 견뎌 내야 한다. 이 기간이 끝날 때는 전체 연습의 3분의 2가 지날 것이며, 작가는 대본상의 중요한 변화를 완결 짓고, 제작을 위해 협력해야 한다. 이때부터는 발음상의 작은 변화 정도만 고칠 수 있다.

다섯째, **가다듬기** 시기가 되면 이전까지 다섯 장면 정도 잘라 제한적으로 이루어지던 연습이 한 막 이상, 아니면 작품 전체를 한꺼번에 일관성 있게 이뤄진다. 지금부터 드라마는 진정으로 살아나기 시작한다. 이 시기의 많은 장면들은 배우들의 영감과 강렬함의 측면에서는 실제 공연을 능가하기도 한다. 아마도 극작가는 이 시기에 별로 할 일이 없을 것이나, 있다면 공연 프로그램을 만드는 일 정도일 것이다.

여섯째, **기술적인 연습** 시기는 의상과 분장, 음향 효과, 소품과 무대 도구 능이 갖춰진 상태에서 진행된다. 이때 한번 더 공연은 서의 혼란에 빠진 듯 보인다. 극장이 온통 야단법석이다. 극작가는 한 발짝 뒤로 물러서 있으면서 도와 줄 수 있는 것만 돕는다.

총연습이 일곱째이자 마지막 시기이다. 극작가가 연출가와 함께 붙어다닐 수 있다면, 총연습기간 동안 실수나 개선점 등을 확인할 수 있다. 그리고 이것들은 다른 공연 관계자가 아닌 연출자에게 반드시 보여 주어야 한다.

극작가는 공연 50편을 보거나 희곡집 100권을 읽는 것보다, 자신의 작품 연습 과정 전체에 참여하면서 공연 예술 전반에 대한 것을 더 많이, 더 잘 배울 수 있다. 가능한 많은 것을 배우기 위해서 극작

가는 연습에 깊이 관여하고 또 집중해야 한다. 일부 극단의 연습은 끔찍하거나 실망스러울 수도 있다. 그러나 대부분의 연습은 극작가의 상상력과 영감을 북돋아 줄 것이다. 제작에 관한 모든 경험은 독특한 것이며, 다양한 문제를 내포하고 있다. 극작가는 전문적인 지식의 수준을 고려하지 않는다면, 다양한 종류의 극단들-아마추어 극단이나, 준 직업극단이나, 전문 직업극단들이 수행하는 연습에 참여함으로 유익한 정보를 상당히 많이 얻을 수 있다.

극작 과정의 열두 번째 단계는 자신의 작품이 **공연**되는 것을 지켜보는 것이다. 극작가는 매 공연에 앞서 공연 전 회의에 참여해야 하며, 극이 시작되기 전 로비에서 서성대는 일은 피해야 한다. 일단 극이 시작되면 로비를 서성이거나 무대 뒤편에 서 있고 싶은 강한 충동이 생기겠지만, 극작가가 서 있을 장소는 객석 안이다. 작품이 진행되는 것을 처음부터 끝까지 지켜보는 일은 자신의 작품이 지닌 모든 형식적인 부분들과 소재적인 부분들을 검증할 수 있게 해준다. 그리고 객석 안에서는 관객의 반응을 관찰할 수 있는 특별한 기회를 얻을 수 있다. 공연 중에 관객의 반응과 자신의 작품을 연구할 기회를 갖지 못하면 어떻게 그런 일들이 일어나는지를 도저히 알 수가 없다. 실제로 작품의 완성도도 알 수 없다. 공연을 통해서만이 희곡은 살아있는 것이고 완전해진다. 실행에 옮겨질 때만이 완전한 예술작업이 된다.

극작가에게는 연출자처럼 공연 중 무대 뒤편에 서 있을 자리가 없다. 유능한 무대감독은 배우들과 무대진행자들을 제외한 어느 누구도 무대 뒤에 있게 하지 않는다. 중간 휴식 시간에는 다시 한번 배우들로부터 벗어나 있어야 한다. 이때는 로비의 관객들을 만날 수 있는 적절한 기회이다. 작가는 관객들의 개인적인 언급보다 전체적인 분위기에서 강한 인상을 받을 것이다. 진행된 작품의 성패를 판단하기

위해서 그는 공연 도중에 관객들의 반응을 반드시 분석해야 한다.

또한 공연 기간 동안 극작가는 공연의 질과 작품의 질 사이의 차이를 분별하는 법을 배워야 한다. 인물들로부터 공연을 분리할 줄 알아야 한다. 이러한 지식은 각 작품의 공연을 한두 번 보는 정도가 아니라 그 이상 지켜 볼 때에 얻어지는 것이다.

나아가 극작가가 실감해야 할 사항은, 아마추어 극단에서는 대개 공연이 시작되고서는 수정이 거의 이루어지지 않는 데 비해, 전문 극단은 연출자와 제작자가 만족할 때까지 수정이 자주 시도된다는 점이다.

공연 기간 동안 극작가의 최종 관심은 매일 저녁 공연 이후에 있을지 모를 개작과 관련된 기록을 풍부하게 작성하는 일이다. 전문 극단 공연이었다면 개작에 대한 아이디어를 즉각 공연에 반영할 수도 있으나, 아마추어 극단에 속해 있다면 나중에 개작할 수 있도록 기록을 많이 모아 두어야 한다. 어떤 경우라도 공연은 극작가에게 유익한 변화를 제공할 것이므로, 극작가가 즉시 기록해 두지 않으면 이들 대부분은 곧 잊어버리고 만다.

열세 번째 단계로 공연에서 얻은 수정 사항을 실행에 옮기는 과정이다. 극작가는 **공연 후 개작본**을 구성해야 한다. 연습과 공연기간 동안 대본을 처음 상태로 유지한다는 것은 아주 어려운 일이다. 희곡 작품에 관련된 극작가의 작업은 새로운 개작본을 만들기까지는 미완의 상태라고 할 수 있다. 수정 분량은 문제가 아니므로 많든 적든 말끔한 대본을 만들어 내기만 하면 된다. 새로운 개작본을 쓰기 위한 재료는 다음과 같은 것들이다. (1) 연습 및 공연 기간 동안 발생한 수정 내용 (2) 최종 연습과 공연 도중에 작성한 기록들 (3) 연출가, 디자이너, 주요 배우들이 참석한 공연 후 회합 내용. 한두 차례 갖는 공연 후의 공개 토론회는 종종 흥미롭게 보이지만, 극작가에게 유익한 점은 별로 없다.

대부분의 희곡 작품은 공연 기간 동안 극작가가 새롭게 발견한 사실들과 수정할 것들을 통해서 이익을 얻는다. 경험 많은 극작가들은 공연 후 개작본이 실현될 때까지 희곡 작품이 완성된 것이라고 생각하지 않는다. 부수적으로 다양한 개선책을 제시하여 적절한 도움을 줄 수 있는 몇몇 연출가에게 개작본을 보내는 일은 타당한 절차라 할 수 있다. 그 연출가는 작품을 제작하는 데에 관심이 많은 다른 연출자나 극단을 소개할 수도 있다. 작품 공연이 끝났거나 극단을 떠날 때 극작가는 공연과 관련된 모든 사람들과 원만한 관계를 유지시키는 것을 확실히 해두어야 한다. 극작가는 다음과 같은 오래된 극장 명언에 따라 행동해야 한다. "사업에 있어서 적을 만들지 말라." "사람과의 접촉은 두 번째로 중요한 일이다." 공연 후 작업의 마지막은 새 개작본을 여러 사람에게 보이는 활동을 시작하는 것이다.

극작가의 극작 활동 가운데 열네 번째이자 최종 단계는 일어날 수도 또는 일어나지 않을 수도 있다. 이 최종 단계는 희곡 작품의 **출판**이다. 극작 활동과 관련하여 출판 기회를 갖게 된다면, 다음과 같은 몇 가지 사항들이 중요하다. 첫째, 공연이 되고 다시 개작된 작품을 보내기 전까지는 작품의 출판을 간청해서도 안 되며, 허락해서도 안 된다. 출판은 일반적으로 전문 극단의 공연이 끝난 후 출판인의 제의로 이루어지거나, 대리인의 판매 노력을 통해서 이루어진다. 종종 작품 대여 회사나 전문 연극 잡지에 작품을 제공하는 일도 있다. 편집자가 작품을 접수한 다음 몇 가지 고쳐 달라는 주문이 올 수도 있다. 대개는 대본의 형식, 구두점, 무대 지문의 양, 작품 해설과 같은 사소한 것들이다. 둘 사이의 합의가 이루어지면 극작가는 즉시 그와 같은 수정 사항을 실행에 옮겨야 한다. 일정한 시간이 지나면 교정본을 다시 받는데, 물론 꼼꼼하게 읽어야 한다. 극작가는 교정본의 오류를 정확히 지적해 내야 하지만, 이 시점에서 다시 수정을 시도해서는 안 된다.

작품이 책으로 인쇄되어 나온다면, 작가에게 그 책은 마치 갓난아이처럼 보일 것이다. 가슴에 꼭 품고 싶은 충동을 느끼는 사람도 있을 것이고, 모든 사람들에게 보여 주고 싶은 충동을 느끼는 사람도 있을 것이다. 그러나 작가는 인쇄본도 늘 다시 고쳐질 수 있으며, 미래의 공연에서는 아마도 다시 고쳐질 것이라는 점을 명심해야 한다. 희곡 출판의 가장 큰 장점은 널리 보급될 수 있다는 것이다. 출판된 다음에는 더 많이 공연될 수 있다.

극작 활동은 오랜 시간을 필요로 한다. 일정한 작업을 진행하는 오랜 기간 동안 비장한 인내심과 장인 정신, 원칙들이 요구된다. 모든 종류의 글쓰기가 다 어렵겠지만, 대부분의 작가에게 희곡 창작은 특히 벅찬 일이다. 더 나아가 극작가는 개인적인 창작의 완성을 위해서 다른 사람들에게 더 많이 의존한다. 희곡 창작의 여러 과정에 포함된 특정한 문제 때문에 모든 극작가들은 다양한 과정 도중에서 얼어붙어 버린 수많은 희곡 작품들을 쌓아 두고 있게 마련이다. 희곡 창작을 해나가는 과정에서 다음과 같은 질문들을 끊임없이 던져 봐야 한다. 무엇이 일어났는가? 작품을 완성시킬 원칙들이 부족하지 않은가? 처음부터 빈약한 아이디어로 출발하지 않았는가? 완성시키지 못한 작품들을 다시 끄집어 내서 완성시킬 수 있는가? 단지 새로운 아이디어만 찾아야 하는가? 새로운 핵심 발상은 그것을 충분히 완성시키겠다는 극작가의 결심을 자극할 것이다.

희곡 창작 과정에서 거치게 되는 열네 단계를 다시 요약하면 다음과 같다. (1) 창작에 대한 충동 (2) 핵심 발상 (3) 자료 수집 (4) 개략적인 시나리오 (5) 시나리오 (6) 1차 초고 (7) 개작 (8) 최종 초고 (9) 작품 선보이기 (10) 리허설 이전 작업 (11) 리허설 (12) 공연 (13) 공연 후 개작 (14) 출판. 만약 작가가 이들 단계 중 어떤 한 단계라도 무시하고 지나간다면, 그 작품은 상당한 어려움을 겪을지도 모른다. 극작

기술은 극작가가 이 모든 과정의 요소들을 의식적으로 알고 있으면서 조정할 것을 필요로 한다. 극작가의 작업 습관이나 정신적인 태도는 그가 만들어 내는 예술품, 즉 희곡 작품의 스타일을 결정짓는다.

2부

희곡의 구조적 원칙

3장. 구조

비극은 심각하고 중대한 행동의 모방으로
언어와 즐거움을 주는 부속물에 있어서 그 자체로 완벽하며,
이러한 요소들은 작품의 부분들에 개별적으로 유입된다.
아울러 비극은 서술 형식이 아닌 극의 형식으로 되어 있으며,
연민과 공포를 불러일으키는 사건들을 수반한다.
또한 이러한 감정들을 통하여 자체의 카타르시스를 이룬다.
— 아리스토텔레스『시학』

 인간의 모든 행동은 삶을 만들어 낸다. 그 행동은 단순한 움직임이 아니라 변화하는 것이다. 인간의 삶에서 행동의 범위는 눈빛이나 손짓과 같이 아주 단순한 것부터 적을 죽일 것인가, 말 것인가와 같이 아주 복잡한 생각까지 매우 다양하다. 한 개인이 태어나서 죽을 때까지 계속 펼칠 행동은 영구적이며 무한하다. 각 개인들의 행동은 그들에게는 가장 의미있는 것들이다. 모든 사람들은 자신의 삶에 질서를 부여하고 의욕적으로 자신의 활동을 통제하려 하지만, 어느 누구도 자신의 행동을 전적으로 구조화시키지는 못한다. 이런 점에서 드라마는 인간의 삶과 구별되는 차이를 지니고 있다. 다양한 행동들로 복잡하게 구성되어 있는 삶과 비교해서, 드라마는 꼭 필요한 행동으로 구조화되어 있다.

1. 행동의 구조

극문학의 조직을 연구하는 일은 행동의 구조를 연구하는 일이다. 간단히 정의하자면 행동은 변화를 의미한다. 움직임과 활동, 변경은 일종의 변화이며 행동의 유형들이다. 각 극작품은 일련의 변화를 연속적으로 접속시킨 것이며, 어떤 논리적인 가능성에 입각해 조직화된 행동이라고 말할 수 있다. 물리적인 위치의 변화, 외부 환경의 변화, 내적인 감정의 변화, 감정적인 태도의 변화, 인물 상호 관계의 변화, 이 모든 것들은 극작품의 소재가 되는 인간 활동의 대표적인 예들이다. 한 극작가가 개별적으로 분리된 일련의 행동을 전체적인 것으로 통합할 때마다 그는 간략한 행동을 세운다. 이것은 극작품의 전체적인 형식이다. 이와 같이 특별한 의미에서 행동은 극예술의 소재와 형식을 조종한다. 극작가가 인간의 활동을 통일성과 가능성의 법칙에 따라 관련짓기만 하면, 훌륭한 극작품을 만들어 내는 것이다. 또한 극작품이 지니고 있는 수많은 고유한 아름다움은 바로 행동의 아름다움이라고 말할 수 있다.

아리스토텔레스가 '행동의 모방'이라는 표현을 썼을 때, 그는 그 말속에다 어떤 신비한 의미를 부여하지는 않았다. 그는 예술이란 '인위적'인 것 안에서 '모방적'이며, 인위적인 것은 단지 '사람의 손으로 만들어진' 것을 의미한다는 사실을 언급했을 뿐이다. 인위적인 것이란 자연스럽지 않은 것을 의미한다. 자연적인 대상물은 생식과 성장, 소멸이라는 자연 원리로, 혹은 일반 물리학의 법칙으로 자신의 존재를 드러낸다. 그 반대로 인위적인 대상물은 반드시 제작자가 창조한다. 예술가만이 대리석 조각에 비자연적인 형식을 부여할 수 있다. 오직 예술가만이 그것을 인위적인 대상으로 만들 수 있다. 극작품의 경우도 마찬가지다. 행동은 삶 속에 존재한다. 극작가가 그 행동을 모방할 때, 그는 인위적인 대상물 즉, 희곡작품을 만드는 것이

다. 그러므로 모방적인 행동이란 모든 극작품에서 결정적이다.

행동과 모방은 극작품의 형성에서 오직 하나뿐인 원칙은 아니다. 행동에는 종류나 형식이 다양하며, 다양한 크기의 행동이 있게 마련이다. 비극에 대한 권위있는 정의를 내린 아리스토텔레스는 '심각한'이란 표현을 사용했다. 이 표현에서 그는 비극에 가장 적합한 행동의 종류를 판정했다. 그 외에 다른 종류로는 우스운 것, 그 다음으로는 멜로드라마적인 것, 혹은 심각한 것과 코믹한 것의 혼합을 들 수 있다. 각 종류는 비록 하나의 용어로 귀결되지만, 그 자체만으로 적절한 힘을 갖는다. 이러한 행동의 종류에 대해서는 드라마의 기본 형식으로 다음 장에서 충분히 다룰 것이다. 뿐만 아니라 각각의 행동은 일정한 시간을 차지하며, 일정 양의 세부 사항들을 필요로 하고, 그러한 것들의 완성을 위해서는 일정한 규모와 크기를 필요로 한다.

그러므로 극작품의 구조를 논하는 것은 그것을 형상화하는 동기를 논하는 것이다. 이것은 모방, 영향력, 규모, 완결성이 특징짓는 행동이다. 비록 이러한 요인들이 처음에는 추상적으로 보인다 하더라도, 그들은 다음에 이어지는 설명으로 더욱 견고해질 것이다. 이러한 원칙들과 앞으로 소개될 원칙들은 모든 극작품에 적용된다. 이것은 사실주의극과 '잘 만들어진 극'에서 기능하는 것처럼, 서사극이나 부조리극에도 충분히 기능한다.

드라마의 행동은 내용—형식 관계라는 용어에서 가장 잘 이해된다. 극작품의 모든 요소와 모든 관계는 질과 양이라는 두 부분에서 부분들의 조직화와 관계한다. 극작품의 양적 요소들은 판별이 쉽고 헤아리기 쉽다. 큰 부분부터 작은 부분에 따라 열거하면 다음과 같다. 막, 장, 단락, 극단락, 대사, 절, 구, 단어, 소리, 이에 비해 극작품의 질적 요소는 공연이 끝난 후에야 비로소 판별되며, 극작품을 창작하는 동안 어느 정도 구분된 실제의 모습으로 확인될 수 있다. 질적 요소로는 플롯, 인물, 관념, 대사, 음악, 무대 장면을 들 수 있다.

드라마의 행동은 과정과 실행으로의 변화이다. 여기에 움직임과 활동, 변경, 변천, 변형, 표현, 작용이 더해진다. 또한 감정, 고통, 열정, 갈등, 투쟁이 포함된다. 극적인 행동은 개별적인 막의 연속으로 구성되어 있다. 물론 단일한 것과 복잡한 것이 있을 수 있다. 이러한 인간의 활동들이 희곡 안에서 통일성을 지닐 때 결과적으로 나타나는 행동은 하나의 구조를 이룬다. 이와 같이 드라마의 구조는 결국 인물과 환경, 사건들 사이의 논리적인(혹은 인과적인) 관계가 된다. 그러나 드라마의 논리는 철학이나 물리학의 법칙들과 같지 않다. 극문학은 신빙성, 일상성, 상식성과 긴밀히 연결되어 있는데, 이는 생활과 상상력의 논리라 할 수 있다. 개별 작품을 결정짓는 논리는 그 작품 안에서 유일하다. 이와 같이 드라마의 행동은 주어진 환경, 즉 제한된 상황 속에서 특정한 일물들과 어느 정도 합리적인 관계를 갖는다.

구조화된 행동을 드라마에서는 플롯이라 한다. 모든 극작품은 어떤 종류의 조직을 가지고 있으므로, 모든 극작품은 플롯을 지니고 있다고 말할 수 있다. 아마도 정신없는 사람들만이 완벽하게 무질서한 플롯이 없는 작품을 쓸 것이다. 극작품의 조직은 곧 플롯이다. 모든 작가들이 이해해야 할 중요한 사항 중의 하나는 **플롯과 스토리는 같지 않다**는 것이다. 그러나 이 두 가지는 서로 긴밀한 연관성이 있나. 플롯이 문학 작품의 전체적인 구조이며 형식이라면 스토리는 플롯의 한 가지 속성이다. 플롯은 드라마에 형식을 부여하는 유일한 방법이라 할 수 있다. 고난, 발견, 반전, 스토리, 긴장감, 불안감, 갈등, 통찰력, 대조 등은 플롯에 기여하는 다양한 요인들이다. 그 중에서 스토리가 가장 유용한 요인이라 하더라도, 극작품이 갖추어야 할 많은 재료들 가운데 하나에 불과하다. 스토리란 간단히 정의하자면 사건들의 연속이며, 그와 같은 연속은 드라마에서 통일성을 제공해 준다.

드라마에서 행동의 구조는 그 작품의 형식을 포함한다. 모방적인 극작품에서 통일된 행동은 모든 다른 요소들의 배열과 선택을 조절

한다. 예를 들어 플롯은 고통의 확대된 이미지와 일련의 발견(혹은 깨달음), 연속적인 사건, 혹은 계속적인 위기 등으로 구성될 수 있다. 행동은 다양한 방법으로 통일성을 얻는다. 그러나 극작품이 어떤 형식을 취하든, 그 작품의 플롯은 구조화된 행동과 전체를 나타내는 구조와 감동과 위대성에 관련된 특별한 것들을 지니고 있게 마련이다.

2. 전통적인 형식

예술작품의 형식은 그 형태와 구성요소들 사이의 질서를 말한다. 플롯은 드라마의 특징적인 일반 형식이다. 모든 예술작품 혹은 개별 극작품들은 네 가지 원인의 결과로 그 존재를 드러낸다. 형식이란 그 네 가지 요인들 가운데 하나이며, 그것은 나머지 세 가지 요인, 즉 소재와 작가, 목적에 늘 의존한다. 달리 말하면 형식은 작품을 만들어 가는 동안뿐만 아니라, 그것이 완성된 후에도 나머지 요소들을 조정한다. 실제로 극작품을 구성할 때 극작가는 형식과 소재를 완벽하게 구별할 수 없다. 결국 완벽한 무형식의 대상물이란 상상조차 할 수 없으며, 구성 요소가 없는 형식도 생각할 수 없다. 이와 같이 드라마의 형식은 소재들 혹은 부분들로 구성되어 있다. 극작품은 양적 요소(예를 들면, 장면)와 질적 요소(예를 들면, 관념)의 배열로 극적 형식을 나타낸다. 어떤 작품도 엄밀한 의미에서 동일한 형식을 가질 수는 없다. 이상과 같은 견해들은 형식에 대한 일반적인 사항들을 설명한 것으로, 형식에 대해 전문적이 분석을 내리려면 형식의 유형과 개별 극작품의 플롯 짜기를 언급해야 할 것이다.

넓은 의미에서 형식을 세 가지 유형—비극, 희극, 멜로드라마—으로 구분하는 일은 극작가들에게 늘 유용하게 사용되었다. 비록 이들이 각각 다양한 하위 갈래를 갖고 있으며, 오랜 세월 동안 많은 변화를

겪었더라도 이들 유형은 여전히 극문학의 조직에 대한 유용한 관점들을 제공해 주고 있다. 형식이란 겉으로 고정된 패턴이 아니므로, 다음에서 다룰 논의들이 반드시 절대적인 것도 아니고 늘 필수적이지도 않다. 개별 극작품들은 언제나 독특한 모습으로 탄생하며, 그 소재들은 유기적으로 상호 결합하게 마련이다. 구성에 대한 비본질적이고 외재적인 제작 법칙은 예술가들의 창의성을 제한하며 작품의 성장을 방해한다.

드라마의 주요 형식인 비극, 희극, 멜로드라마는 특정한 영향력과 정서적인 특성에 따라 구분되는 구조를 지니고 있다. 극작가가 이 세 형식 가운데서 하나를 선택해서 극적인 소재를 배열한다면, 창작된 작품은 결과적으로 그 형식에 적합하며 독특한 능력을 발휘할 것이다. 예를 들어 비극은 특별한 심각함을 지니며, 희극은 유머를, 멜로드라마는 동정심과 안도감의 혼합물을 갖는다. 각 극작품의 내재적인 힘은 그 작품이 지닌 감동의 핵심이 된다.

'비극'은 예외 없이 심각하다. 이 특성은 극작품의 창작과 형상화에 많은 암시를 제공해 준다. 첫째, 심각한 극작품은 따분하거나 현학적이라기보다는, 절박하고 사려 깊은 면을 지니고 있어야 한다. 1~2명, 혹은 여러 인물들 사이에서 벌어지는 극도로 장중한 행농(예를 들면, 삶과 죽음에 관한 문제)이 비극의 특징이다. 비극은 중요한 인물들과 중대한 사건들을 다룬다. 비극의 인물들은 실제로 위험한(혹은 그럴 가능성이 많은) 여러 세력, 적대자, 문제, 중요한 결정 등과 맞부딪친다.

둘째, 심각한 비극은 비교적 행복한 상태에서 재앙으로 옮겨 가도록 배열된 행동과, 전적으로 장중함을 자아내기 위해 선택된 소재들, 고통스러운 감정들을 표현하기 위해 조절된 스타일, 의미있는 삶과 존엄한 인간상을 증명하려는 적절한 목적들을 잘 활용함으로써 그 존재를 드러낸다.

셋째, 비극은 특정한 종류의 질적 요소들을 필요로 한다. 통상적으

로 비극의 플롯은 조화에서 부조화를 거쳐 파멸로 이어지는 움직임을 담은 스토리를 지니고 있다. 비극은 **공포**를 자아내는 상황을 다루는데, 고귀한 인물들은 대부분 강력한 적대자나 거대한 세력들로부터 위협받고 있다. 중심인물 혹은 주동인물은 대개 정신적인 고매함을 보이며, 악보다는 선을 행하고, 자기 자신보다는 더 소중한 것을 위해 의욕적으로 투쟁하며, 참기 힘든 지독한 고통을 겪는다. 이러한 것들이 정확히 실현된다면, 주동인물은 특별히 비극적인 관점에서 **동정적**이다. 따라서 그 안에 내포된 사상은 임시방편적이지 않고, 윤리적이다.

아리스토텔레스 이래로 많은 비평가들은 비극을 이끌어 가는 정서적인 힘이 연민과 공포라고 말해 왔다. 그러나 이 두 단어의 명사형은 많은 오해의 소지를 갖고 있다. 어떤 극작가가 연민과 공포를 불러일으키려 한다면, 그는 먼저 관객을 생각할 것이다. 그러나 극작가가 일차적으로 관객의 반응을 걱정한다면, 그 작품은 고전을 면치 못할 것이다. 극작가의 임무는 어떤 대상을 창조하는 것이지 대중을 선동하는 게 아니다. 관객들에게 영향력을 미치기 전 이미 극작품 안에 그러한 감정의 잠재 상태를 수립하여야 한다. 그러므로 연민과 공포는 관객의 감정상태가 아니라, 극작품 안의 가치로 인식되어야 한다. 그러므로 극작가들에게 이 낱말의 형용사형 **공포를 자아내는** 행동 혹은 상황, **연민이 가는** 주동인물-이 더욱 유용하다.

현존하는 비극 작품 대부분은 위에서 열거한 모든 특징들을 잘 보여 준다. 그러나 모든 비극을 연구해 보면, 위의 원칙들이 각각 다른 방식으로 활용되어 있으며 똑같은 방식으로 씌어진 것은 하나도 없다는 것을 발견할 수 있다. 소포클레스(Sophcles)의 「오이디푸스 왕」(Oedipus the King)과 셰익스피어(Shakespeare)의 「햄릿」(Hamlet)은, 존경할 만한 주동인물이 인간과 우주적인 힘에 위배되는 목적을 지니고 투쟁하는 모습을 보여준다는 점에서 전통적인 비극의 좋은 예가

된다. 그러나 그리스 비극과 셰익스피어 비극이 전반적으로 유사해 보여도, 화법의 방식이나 부수적인 이야기의 사용 등에서 많은 차이점을 보이고 있다. 18세기 이후 현재까지 비극은 이전의 모습보다 많이 달라졌다. 도덕적인 질서를 다룬 비극은 점점 줄어드는 반면, 대다수의 현대 비극은 주동인물이 사회적인 세력 및 정신적인 세력들과 벌이는 투쟁을 다루고 있다. 여러 비극 작품들 사이의 변화는 헨릭 입센(Henrik Ibsen)의 「헤다 가블러」(*Hedda Gabler*)로부터 테네시 윌리엄즈의 「욕망이란 이름의 전차」에 이르기까지, 스트린드베리히(August Strindberg)의 「아버지」(*The Father*)로부터 브레히트(Bertolt Brecht)의 「억척 어멈」(*Mother Courage*)에 이르기까지 참으로 다양하다. 이 모든 경우에서 극작가들은 최고로 긴장된 상태의 행동을 보여주기 위해, 그리고 인간의 본성과 존재의 의미를 규명하기 위해 비극의 형식을 사용해 왔다.

극 형식의 두 번째 유형인 **희극**은 심각한 문제보다는 우스꽝스러운 문제를 다룬다. 희극은 비극의 반명제가 아니라, 보충물이라고 할 수 있다. 인간 속성의 다른 측면을 재현하는 것이므로 색다른 종류의 인간 행동을 채택한다. 희극의 중심 행동은 사회적인 인간의 탈선 행위를 파헤치는 것이다. 희극은 비정상적인 것을 노출시킴으로써, 정상적이고 건전한 상태를 지지한다. 실제로 추악한 것과 기괴한 것, 혹은 이상야릇한 것 등은 희극의 내용이 된다. 인간 본성과 실제 행동 사이에서 드러나는 정상적인 것과 괴상망측한 것 사이의 대조는 희극의 결정적인 요인이다. 극단적인 행동과 멍청한 짓, 탈선 행위, 실수, 오해 등과 같은 비정상적인 행동은 늘 볼썽사나운 것이며, 조롱받아 마땅한 것들이다.

희극에 대한 세 가지 일반 원칙은 희극 구조에 필수적이다. 첫째, **폭소적인 분위기**는-달콤한 것이든 씁쓸한 것이든, 유쾌한 것이든 불쾌한 것이든-희극적 행동을 통해 조성되어야 한다. 둘째, 유머러스

한 극작품은 상대적으로 불행한 것이나 대체로 즐거운 곤경에서 행복 혹은 유쾌한 결말로 옮겨 가는 행동을 다룬다. 희극의 소재는 전반적으로 폭소를 자아내며, 그 스타일은 위트를 나타낸다. 희극의 목적은 비웃고, 잘못을 교정하고, 조롱하고, 풍자하는 데 있다. 비극은 정서적인 인생관을 요구하는 데 비해 희극은 이지적인 인생관을 요구한다는 좀 진부한 표현도, 사실은 정당한 이유가 있는 말이다. 셋째, 희극은 특별한 질적 요소를 필요로 한다. 대체로 구성은 조화–혼란–폭로로 이어지는 사건을 다룬다. 희극의 상황은 웃음을 쉽게 불러일으키는데, 정상적인 인물들이 비정상적인 인물들이나 환경들과 갈등을 벌이거나, 분쟁에 얽히거나, 대조적인 입장에 서 있는 상황을 겪는다. 주동인물은 상대적으로 정상적인 세계에 맞서는 괴짜거나 혼란에 빠진 정상인일 가능성이 많다. 하나의 유형이 수립되는 면에서, 주동인물과 그들 둘러싼 환경은 희극이라는 특정한 관점에서 익살맞으며 우스꽝스럽다. 우스꽝스러움은, 고통을 안겨 주지 않고 상대방을 해치지 않는 범위 안에서의 실수나 기형으로 정의할 수 있다. 나아가 희극에서 분명히 말하고 있는 의식적인 관념은 도덕적이거나 임시 방편적이기보다, 재치있고 풍자적인 것에 더 가깝다.

희극의 능력은 우스운 말이나 폭소를 사용해서가 아니라, 익살맞거나 웃음을 유발시키는 행동과 인물을 확인시킴으로써 더 잘 발휘된다. 희극에서 극작가의 임무는 그와 같은 인물을 창조하고 그런 행동으로 인물을 몰아가는 데 있다. 작가는 단지 부수적으로 관객의 잠재적인 반응을 고려해야 한다. 비극의 경우와 마찬가지로, 희극도 그 자신에게 적합한 능력을 내부적으로 지니고 있어야 한다

희극은 종종 사회적인 기준으로부터의 일탈을 폭로하는 데 의존하기 때문에, 비극처럼 오랜 세월 동안, 여러 문화권에서 수용·발달되지 못했다. 그러므로 비극에 비해 상대적으로 적은 수의 희극만이 지속적으로 공연되어 왔다. 일반적이거나 보편적인 사회 규범을 반영

한 소수의 희극 작품만 널리 알려져 왔다. 아리스토파네스 (Aristophanes)의 「리시스트라타」(Lysistrata), 몰리에르(Moliere)의 「수전노」(The Miser), 셰익스피어의 「말괄량이 길들이기」(The Taming of the shrew)와 같은 극작품은 작품이 씌어진 이래로 지금까지 오랜 세월 동안 계속 공연되어 왔다. 그러나 이들 작품의 성공 여부 역시 능숙한 연출가와 상상력이 뛰어난 극단에서 새롭게 내린 시대적이고 창의적인 해석에 크게 의존하고 있다.

현대 희극은 과거의 희극 작품들보다 더 신속하게 관객들을 즐겁게 해준다. 이런 이유로 현대 비극과 희극은 비평가들로부터 똑같이 취급받을 수 없었다. 비극은 가치있는 용어가 되었으나, 희극은 그렇지 못하였다. 많은 사람들이 비극 용어를 아주 한정된 드라마의 종류와 가장 고상하고 가장 전형적인 심각한 극에 한해서 사용하는 것을 허용하고 있다. 그러나 희극에는 적용되지 않는다. 비평가들과 연극학자들은 「세일즈맨의 죽음」과 같은 현대 비극이 진실로 비극적인가에 대해 논쟁한다. 그러나 닐 사이먼(Niel Simon)의 희극 작품이 어떻게 우스운가에 대해서는 거의 다루지 않는다. 물론 훌륭한 비극이 훌륭한 희극보다 더 오래 지속되는 경향이 있기 때문에, 비극을 희극보다 고상한 형식으로 생각하는 것에 대해서 이해할 수 있다. 그러나 비극이 희극보다 더 나은 형식은 아니며, 그저 단순히 다를 뿐이다.

상위 형식으로서 희극은 특정한 소재들을 폭넓게 사용하고 있으며, 그 밑으로 수많은 하위 형식들이 존재한다. 비극 역시 하위 형식들을 많이 가지고 있으나, 폭넓게 사용되는 명칭은 없다. 희극의 일반적인 하위 유형으로는 소극, 풍자, 벌레스크, 캐리커처(caricature), 패러디 등을 들 수 있다. 희극의 하위 형식은 초점이 맞추어진, 혹은 특별히 과장하고 있는 특정한 질적 요소를 나타내는 이름, 즉 상황희극, 성격 희극, 사상 희극, 풍습 희극, 사회 희극 등으로 구분된다.

세 번째 형식인 '멜로드라마'는 비평가들에게 존경받지 못하는 형

식이지만, 20세기 극작가들이 가장 많이 채택했다. 멜로드라마 형식의 극작품이 희극이나 비극보다 좀더 쉽게 만들어지기는 하지만, 이것 역시 숙련되고 아름답고 가치있는 예술작품이다. 보잘 것 없게 씌어진 비극은 따분하고 감상적이며, 병적인 희극은 지루하고 천박하다. 하지만 별 볼일 없는 멜로드라마는 관객들을 내용에 열중하게 만들 수 있다. 이런 증거는 현대의 오락 산업인 텔레비전과 영화가 멜로드라마에 기본적인 바탕을 두고 있다는 것에서 확인할 수 있다.

유리피데스(Euripides)의 「일렉트라」(*Electra*)에서 존 오스본(John Osborne)의 「성난 얼굴로 돌아보라」(*Look Back in Anger*)에 이르기까지, 극작가들은 무대를 위한 고급 멜로드라마를 써왔다.

멜로드라마라는 용어는 19세기 비극과 희극에 이은 제3의 형식을 가리키기 위해 널리 사용되기 시작했다. 이전까지는 희비극, '드람므'(drame), 낭만적인 드라마라는 이름으로 부르기도 했다. 많은 사람들에게 멜로드라마는 형식상으로 19세기 스타일의 감상성과 과장성을 의미한다. 대체로 멜로드라마라는 이름을 부정적인 의미로 사용하기 때문에, 현재 공연장에서 상연되는 우수한 멜로드라마는 흔히 '드라마', 혹은 '심각한 극'으로 부르는 경향이 있다.

멜로드라마는 비극처럼 심각한 행동을 취급한다. 이런 심각성은 반감을 사는 인물이 동정심을 받는 인물, 혹은 행복한 상태의 인물에게 가하는 위협으로 인해 발생한다. 심각성은 충분하지만 대개 일시적인 것에 국한되며, 결국 동정받는 인물은 행복한 결말을 맞고 악당은 징벌을 받는다. 멜로드라마의 선과 악은 비극이나 희극보다 더욱 선명하게 구분되는 경향이 있다.

멜로드라마에 적합한 정서적인 힘은 선한 인물과 관련된 공포 및 악한 인물과 관련된 증오심과 밀접한 연관이 있다. 이와 같이 일시적으로 심각한 극은 행복에서 불행으로, 다시 행복으로 되돌리려는 의도적인 행동과, 전반적으로 서스펜스를 자극하기 위해서 채택된 소

재들, 혐오감과 공포심을 표현하기 위해 조절된 스타일, 잠재적으로 선을 행하려는 인간의 본성, 창의성이 풍부한 생명력을 과시하기 위해 선택된 목표들을 다양하게 활용함으로써, 그 존재를 드러낸다.

비극과 희극처럼 멜로드라마도 특정한 종류의 질적 요소들을 필요로 한다. 그에 적절한 플롯은 평온함으로부터의 위협과 갈등, 승리로 이어지는 움직임의 이야기를 따르고 있다. 그 상황은 두려움과 증오심으로 가득 차있으며, 악한의 공격에 시달리고 있는 선한 인물을 포함하고 있다. 멜로드라마의 인물들은 행동을 시작하기 전에 이미 기본적인 도덕 선택을 결정한 인물이기 때문에, 정적일 가능성이 높다. 또한 비극처럼 행동을 하는 동안 인물의 성격이 바뀌지 않는다. 멜로드라마에서 선인과 악인의 대립은 영원히 변치 않는 요소이다. 반동인물이 협박을 시작하기 때문에, 통상적으로 그는 더 많은 의욕을 지니고 있다. 주동인물들은 재난을 피하기 위해 노력하기 때문에, 멜로드라마에서 나타내고자 하는 사상은 대개 윤리적이기보다는 임시방편적인 것이다.

비극, 희극, 멜로드라마는 대표적인 드라마의 형식이고 자주 채택되는 형식이지만, 이것만이 유일한 형식은 아니다. 극작가들은 작품을 쓸 때마다 어느 정도 녹특한 자신만의 형식을 계발하기도 한다. 지금도 이미 수많은 극작품들이 있고, 앞으로 더욱 많아질 것이다. 또한 조직이 완전히 다른 형식도 생겨날 수 있을 것이다. 연극학자 R.S. 크레인은, 아리스토텔레스를 비롯한 여러 비평가들이 수많은 새로운 연극의 형식이 출현할 가능성이 높다는 사실을 인식하고 있었다고 주장한 바 있다. 최근의 여러 비평가들도 극작가들이 전통적인 형식에 다양한 변형을 꾸준히 시도하고 있으며, 새로운 형식을 고안하고 있음을 깨닫고 있다. 그러나 극작가들은 '부조리 극', '환경극', '총체극', '잔혹극'과 같은 용어로 드라마의 형식들을 규정지으려는 신문·잡지의 기사나 비평가들의 의견에 농락당해서는 안 된다.

브레히트의 「세추안의 착한 여자」(*The Good Woman of Setzuan*), 맥스 프리쉬(Max Frish)의 「만리장성」(*The Chines Wall*), 미셸 데 겔데로데의 「판타글라이즈」(*Pantagleize*), 사무엘 베케트의 「고도를 기다리며」, 해롤드 핀터(Harold Pinter)의 「귀향」(*The Homecoming*), 존 아덴(John Arden)의 「무스그레이브 상사의 춤」(*Musgrave's Dance*), 페터 바이스(Peter Weiss)의 「마라/사드」(*Marat/sade*), 보리스 비안(Boris Vian)의 「제국 건설자」(*The Empire Builders*)와 같은 작품을 어떤 형식이라고 구분할 수 있는가? 비록 각 작품들이 세 가지 전통 형식의 하나 혹은 여러 특징을 가지고 있어도, 각 작품은 구조면에서 하나밖에 없는 독특한 형식들이다. 그리고 이러한 작품들은 새로운 형식을 대표한다.

이 책은 목적이 비평적인 분석을 목적으로 하지 않으므로 오늘날 통용되고 있는 형식들을 모두 설명하지는 않겠다. 다만 가장 폭넓게 사용되고 있는 일반적인 형식, 즉 교훈극의 형식에 대해서 설명하고자 한다.

교훈극은 앞에서 설명한 세 형식과는 여러 면에서 큰 차이를 보인다. 교훈극은 드라마에서 전적으로 다른 양식이다. 비극과 희극, 멜로드라마와 같은 형식이 대표적인 **모방극**의 양식이라면, 설득을 목적으로 한 극작품들은 **교훈극**적인 양식을 대표한다. 이 둘 사이의 근본적인 차이점은 극의 구조에서 질적 요소에 해당하는 사상, 혹은 관념과 관련된다. 모방극의 관념은 인물과 플롯을 위한 재료가 되지만 교훈극에서 관념은 그와 같은 기능을 하지 않으며, 구성상의 중요한 중심성분으로 이용된다.

유리피데스로부터 사르트르에 이르기까지 많은 극작가들이 교훈극을 써왔으나, 비평가들은 대개 다른 형식 중의 하나와 혼동해 왔다. 비평가들이 교훈극의 실체를 인식하는 데 실패함으로써, 교육적인 무기나 선동도구로서 사용된 드라마에 대한 편견이 생겨났다. 어떤 작품이 가장 분명한 교훈극이고 어떤 작품이 빈약한 교훈극인지

는 옳게 판단되고 있지만, 위대한 극작가의 뛰어난 극작품들을 '문제극'이나 '이념극' 혹은 다른 속박적인 용어로 분류하고 있는 실정이다. 이와 같이 잘못된 비평적 태도에도 불구하고, 극작가들은 소재나 의식에 따라 언제든지 교훈적인 형식의 작품을 창작했다. 다음에서 열거하는 유명 극작가들의 이름은 이러한 형식을 채택한 작가들의 수와 규모가 얼마나 광범위한지를 보여 주는 예가 될 것이다.─유리피데스, 아리스토파네스, 세네카(Seneca), 15~6세기의 극작가들, 깔데롱(Calderón), 셰익스피어, 레싱(Lessing), 실러(Schiller), 브뤼(Brieux), 하우프트만, 골즈워디(Galsworthy), 입센, 버나드 쇼, 클리포드 오데트와 릴리안 헬만 등. 공산권 사회에서는 교훈극이 가장 지배적인 형식으로 사용된다. 브레히트의 작품은 교훈극의 선전 효과가 어떻든지 그와 같은 드라마도 위대한 예술작품이 될 수 있다는 것을 입증해 주었다.

교훈극의 구조적인 특징은 모방적인 형식처럼 문학적인 원칙에 관계되지 않고, 설득의 수사학적인 원칙에 관계된다. 교훈극의 목적은 설득이지, 내적으로 정서적인 힘을 지닌 어떤 것을 창조하는 것이 아니다. 그러나 버나드 쇼가 지적했듯이, 모든 극은 즐거워야 한다. 그러므로 교훈극 역시 공연될 때 갖추어야 할 두 가지 목표는 설득과 오락이다. 자주 사용되는 교훈극의 의도들은 즐겁게 하는 것, 확신시키는 것과 반박하는 것이다. 모든 교훈극의 목표는 결국 관객에게 미칠 행동과 영향에 있다. 모든 교훈극의 형상적인 동기는 관념이다. 관념은 특별한 논쟁이나 증명, 반박, 열정의 표현, 부연과 축소, 검증을 표현하는 거친 언어들에서 나타난다. 비록 대다수 교훈극의 구조에서 모방적인 이야기를 담고 있어도, 형식은 수사학적인 특성들─서론, 논쟁, 증명, 결론을 고수한다. 교훈극에서 인과적인 장면들은 종종 변증법적인 질서의 효과적인 경향을 택하기도 한다. 교훈극은 문제를 지적하는 데에 그치지 않고, 대개 그 해결책의 제시하는 데까지

나간다. 교훈극의 하위 형식은 수사학에서 말하는 다양한 종류의 연설들과도 관련이 있다. 예를 들어 정치적인 연설은 미래의 편의주의적 행동에 대해서 훈계할 것이고, 법률적인 연설은 정의를 세우기 위해 노력한 과거의 인물을 변호하거나 공격할 것이고, 현재와 관련된 행사 연설에서는 어떤 이론, 제도, 기관을 찬양하거나 비난할 것이다. 이와 같은 세 가지 하위 형식의 대표적인 예는 미건 테리(Migan Terry)의 「비에트 록」(Viet Rock), 제임스 볼드윈(James Boldwin)의 「찰리 씨를 위한 블루스」(Blues for Mister Chalie), 페터 바이스의 「마라/사드」 등이다. 맥스 프리쉬의 「만리장성」과 브레히트의 「세추안의 착한 여자」는 세 가지 형식 모두를 포함한다.

교훈극의 효과적인 요소들은 명확성과 적절성의 속성에 크게 의존한다. 교훈적인 스타일은 단순한 성격화와 쉽게 이해되는 이념을 요구한다. 교훈극의 소재들은 수사학적인 증거들과 사상에 포함된 것 가운데에서 모방적인 질적 요소와 적절한 사실 항목 등이 포함된다. 수사학적인 증거는 화자의 성격에 의해 제공되는 윤리적은 증거, 관객의 반응을 동요시키기 위한 힘의 감정적인 증거, 논쟁의 배열과 관련된 논리적인 증거 등의 세 가지이다.

드라마의 제4형식으로 교훈극의 핵심은 다음과 같이 요약할 수 있다. 중심재료는 설득력있는 언어이며, 조형하는 통제력은 관념적인 사상이다. 수행자로서 극작가는 배우가 연기하는 인물을 통해서 말을 하며, 관객의 태도나 행동을 설득하는 데 그 목적이 있다. 교훈극은 열등한 드라마가 아니며, 단지 다른 목적을 지닌 드라마일 뿐이다. 개별적인 교훈극 작품은 그 이념이 고상한이라는 측면과 형식의 기능성, 재료들의 표현성에서 위대함을 지니고 있다.

극작가들은 모든 형식의 전반적인 특성을 이해해야 한다. 네 가지 형식에 대해서는 앞에서 설명하였지만, 각각의 형식은 잠재적으로 무한하게 다양한 하위 갈래를 낳을 수 있다. 물론 다른 부수적인 형

식도 있다. 극작가들은 자신의 작품에 어떤 이름을 붙여야 할까에 대하여 고민할 필요는 없다. 다만 자신이 쓰고자 하는 작품이 어떤 형식에 가장 적합한지를 일찍 판단하고, 각각 다른 형식들에 대해서도 충분히 소화한 뒤 작품 창작에 임하여야 한다.

드라마 형식에 대한 논의를 마감하기에 앞서, **카타르시스**와 **연극성**이라는 용어에 주의를 기울일 필요가 있다. 아리스토텔레스가 카타르시스 혹은 **정화**에 대해 언급했을 때부터, 그가 가리킨 것이 무엇인가에 대한 논란이 오랫동안 존재해 왔다. 극작가에게 카타르시스는 아주 간단하다. 카타르시스는 종말을 가리킨다. 관객들 사이에서 감정상의 정화가 우발적으로 발생한다 하더라도, 이것을 가리키는 것은 아니다. 비극에서는 상황이 공포를 자아내고 주동인물이 동정심을 자아내지만, 작품이 지니고 있는 공포와 연민이라는 감정은 작품 안에서 끝나고 만다는 사실을 모든 작가는 주목해야 한다. 카타르시스에 대한 이해는 햄릿의 죽음이 좋은 예이다. 햄릿은 극 전반을 걸쳐 두려움에 가득 찬 행동을 하는데, 그는 비극적인 관점에서 진실로 불쌍하다. 그러나 그가 죽는다면 두려운 상황에 놓여 있는 것이 아니다. 그래서 회고적인 장면을 빼고는 더 이상 측은하지 않다. 그러므로 「햄릿」에서 카타르시스는 햄릿의 죽음이라고 간단히 정의할 수 있다. 카타르시스는 논리가 정연한 결론이다.

연극성은 공연이 진행되는 동안 관객의 흥미를 불러일으키는 극중의 모든 요소, 혹은 발생물을 가리킨다. 이는 카타르시스와는 달리 관객 지향적인 용어이다. 일부 비평가들은 연극성을 멜로드라마의 형식이나 특정한 스타일의 공연에만 독점적으로 부여하려고 한다. 그러나 문자화된 극문학 작품이 어느 정도까지는 작품에서 보인 행동의 양과 질에 비례하여 극적(dramatic)이듯이, 공연된 모든 극작품은 그 작품의 시청각적인 반응의 다양함과 분량에 비례하여 연극적(theatrical)이다. 어떤 극작품은 연극적이지 않으면서도 강렬하게 극

적일 수 있으며, 그 반대의 경우도 있을 수 있다. 그러나 우수한 극작품은 양쪽의 가치를 균형있게 지니고 있어야 한다. 연극성이란 무대화된 공연으로서 관객을 즐겁게 해주고 재미를 줄 극적인 가능성을 가리킨다.

극의 형식은 극작가의 인생관과 예술관을 반영한 것으로, 그가 의도적으로 선택하고 사려 깊게 수행해야 할 그 무엇이다. 한 극작가가 비극, 희극, 멜로드라마나 교훈극을 쓰기로 결정했다면, 그는 진행중인 극작품에 가장 적합한 형태를 의도적으로 선택해야 한다. 형식이란 모든 가능한 요소를 배열하는 것이므로, 극작가는 조직화하는 여러 원칙들을 배우고 사용할 줄 알아야 한다.

3. 이야기

비록 이야기는 플롯과 같은 것은 아니지만, 서로 밀접하게 관련되어 있다. 플롯은 한 드라마 안에 있는 전체 행동의 구조화이다. 고통, 발견, 급전 등의 요소들이 논리적인 플롯을 이루는 데 크게 기여한다. 이야기는 행동을 구조화하는 가장 효과적인 방법 중의 하나이다. 따라서 이야기는 플롯을 만들어 낸다.

이야기를 간단히 정의하면 사건의 연속물이라고 할 수 있다. 그와 같은 정의를 폭넓게 해석하면, 이야기는 플롯과 동일시되기도 한다. 실제로 이야기는 서로 간의 특별한 관계를 유지한 채, 특정한 종류의 사건을 배열하는 것이다. 이야기를 아주 단순화시켜 본다면, 모든 극작품은 이야기를 가지고 있다고 이론상으로는 말할 수 있다. 그러나 몇몇 극작품은 이야기가 없거나, 단지 그 흔적만을 가지고 있는 경우도 있다. 페터 바이스와 롤프 호후트가 쓴 기록극이나 1930년대의 '리빙 뉴스페이퍼'(산 신문극)에서는 이야기가 최소화되었거나, 거의

없다. 어떤 현대 극작가는 가끔 이야기의 흔적만으로 플롯을 만들기도 하는데, 예를 들어 사무엘 베케트와 이오네스코, 장 주네 등이다. 심지어 고전 극작가들도 최소의 이야기만 가지고 극작품을 꾸몄는데, 아이스킬로스(Aeschylos)의 「제주를 바치는 여인들」(*The Suppliant Woman*)이 그 대표적인 예이다.

이야기를 사건들의 연속물이라고 정의한다 하더라도, 이야기는 상세한 묘사가 이어지는 여러 가지 함축적인 요소들을 지니고 있다. 여기서 연속물이란 계속적으로 이어진 상관물, 반복의 연속체, 혹은 질서가 잡힌 요소들의 조합을 의미한다. 이는 질서와 연속성, 진행을 포함한다. 사건은 선행하는 원인과 뒤따르는 결과를 지니고, 중요성을 띤 채 일어나는 일과 관련이 있다. 이에 비해 사고는 연속성을 지니고 있으나, 중요도가 떨어지는 사건을 가리킨다. 사건과 일의 발생, 사고, 해프닝 등은 주목할 만한 행동의 예를 내포한다. 또 이것은 1~2명의 인물, 여러 인물들이 다른 인물들 혹은 다른 사물들과의 관계에서 벌이는 빠르고 무한정한 변화와 관련된다. 그러므로 사건의 연속물로써 이야기를 구성하는 일은 간단한 문제가 아니다.

이야기와 관계있는 세 가지 요소는 환경, 에피소드, 상황이다. 환경은 특정한 사건의 동기적인 배경의 일부로, 그 사건에 수반되는 특정한 세부 사항을 의미한다. 에피소드는 비상한 중요성과 존속 시간을 부여받고 다른 사건들과 뚜렷이 구별되는 하나의 사건을 의미한다. 상황은 한 인물 내의, 혹은 여러 인물들 사이의, 또는 인물과 사물 사이의 일련의 관계를 말한다. 상황은 특정한 시간대 안에서 주어진 인물에게 영향을 미치는 모든 자극의 종합을 의미하며, 환경의 총체를 이룬다.

드라마의 이야기는 일반적으로 모든 설화의 부분으로 이루어진다. 설화는 극작술과 밀접한 관계가 있는 모든 상황과 사건들로 구성된다. 그러나 실제로 무대 위에서 보여지는 사건이나 행동보다 많은 것

을 내포한다. 극작품이 시작되기 전에 일어난 모든 사건들과 작품이 진행되는 동안 행해진 모든 사건들이 설화를 이룬다. 극작품이 진행되는 동안, 오직 연속적인 사건만이 이야기를 형성한다. 예를 들어 「오이디푸스 왕」의 전체 설화는 라이우스와 요카스터 사이의 임신으로부터 시작되어 극작품의 종결부에서 끝이 난다. 물론 3부작 전체를 고려하면 그 이후에 종결된다고도 볼 수 있다. 다음의 도표는 설화와 이야기의 차이를 보여 주는 것이다.

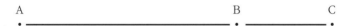

A는 설화의 시작이며, B는 이야기의 출발이며 극작품의 시초이다. 그리고 C는 설화와 이야기, 극작품의 결말이다. 극작품보다 앞서 일어난 설화의 중요 사건은 단지 해설로 소개된다.

이야기의 출발은 발단이라고 한다. 발단은 극작가가 선택한 전체 설화 가운데에서 발생하는 것으로, 극작품에서 생생하게 구현될 특정한 행동의 기폭제로서 기능한다. 대부분의 극작품들은 최종적인 절정 즉 의미심장한 결정적인 사건을 지니고 있으며, 발단에서 절정까지 시간적으로 얼마나 가까운가에 따라서 극작품을 절정적(비극의 경우, 파국적)이라 할 수 있다. 「오이디푸스 왕」의 경우는 발단이 늦고 「햄릿」의 경우는 상대적으로 이르기 때문에, 전자가 후자보다 더욱 절정적이거나 파국적이다.

놀랍게도 드라마 관계자들은 이야기의 요소가 무엇인지를 모르고, 이야기의 연속 원칙을 이해하지 못한다. 이야기 요소는 모든 이야기에 적용되는 것이지만, 독창적인 이야기라면 똑같은 방식으로 사용되지 않는다. 이야기 요소의 목록에 어떤 정해진 공식이 있는 것은 아니며, 어떤 패턴을 강조하지 않는다. 극작가는 이들을 사용하거나,

사용하지 않을 수 있으며, 일부만 사용할 수도 있다. 대부분의 극작품은 이야기 요소의 몇 부분을 수용하고 있는데, 이를 많이 포함하고 있을수록 완전한 이야기를 만들 수 있다. 이야기 요소를 잘 아는 작가는 그것을 의식적으로 다룰 줄 아는 강점이 있다. 이야기 요소에 대한 이해력을 높이면, 더욱 유능한 작가가 될 수 있을 것이다. 그런 작가들은 이 요소를 어떤 유형의 인물이나 어떤 형식의 극작품 혹은 어떤 연극 스타일에도 자유롭게 사용할 수 있을 것이다. 이야기는 '잘 만들어진 극' 작가들만의 전유물이 아니다. 입센도 이야기 요소들을 잘 활용하였고, 브레히트와 이오네스코, 프리쉬와 핀터도 그러하였다. 이들 요소는 드라마뿐만 아니라 장편 소설과 단편 소설에도 작용한다.

이제 기본적인 이야기의 10가지 요소를 상세히 살펴보자. 효과적인 이해를 위해 비극 가운데 셰익스피어의 「햄릿」과 희극 가운데 버나드 쇼의 「무기와 인간」, 멜로드라마로서 전형적인 서부극을 예시 작품으로 이용하겠다. 이야기 요소들을 각각 다른 스타일의 작품을 통해서 확인하는 것으로 더욱 쉽게 이해되고 친숙해질 수 있을 것이다.

이야기의 첫째 요소는 **균형**이다. 균형은 특별한 상황, 즉 일련의 관계들을 내포하는데, 극의 출발부에 존재한다. 균형은 단순히 행복한 환경이 아니라 그 이상을 의미한다. 가장 좋은 이야기를 위한 출발상황은 극작품의 남겨진 부분 안에 모든 중요한 행동의 선을 위한 가능성을 지니고 있어야 한다. 더 나아가 균형은 강조점을 의미한다. 균형 잡힌 상황은 서로 상반되는(혹은 대립되는) 세력들 사이의 팽팽한 평형을 드러내야 한다. 그것은 뒤집힘과 부조화, 혹은 갈등의 잠재 가능성을 내포해야 한다. 극작품의 시작에서 안정감은 정적인 것이 아니라, 동적이어야 한다. 「햄릿」의 시작에서 볼 수 있는 균형은 폭풍 전야의 고요와 같다. 경비병들이 두려워하는 가운데, 햄릿은 슬픔에 잠겨 있고, 궁전의 다른 사람들은 덴마크 왕국의 영원한 안정을 세우

려고 애쓰는 중이다. 「무기와 인간」은 메저 페트코프라는 불가리아인 집안의 균형 잡힌 상황에서 출발한다. 어머니 캐더린과 딸 라이나는 세르브 족과의 전쟁에서 불가리아 군이 이겼다는 소식을 듣고 기뻐한다. 그러나 그들은 싸움이 그들의 집에서 그리 멀지 않은 곳에서 일어났음에 주목한다. 멜로드라마인 서부극에서 균형은 1870년대 와이오밍 목장에서 이루어진다. 목장주인, 그의 부인과 딸, 수양아들은 인디언들이 그들 지역에서 자주 약탈을 자행한다는 사실을 무시한 채, 행복하게 살고 있다. 목장주의 동생인 떠돌이 총잡이는 사냥을 멈추고 목장에서 그리 멀지 않은 산에 와 있다.

이야기의 둘째 요소는 **교란 행위**이다. 이는 균형 잡힌 상황을 뒤엎고 행동을 시작하게 하는 사건이다. 교란 행위를 일으키는 특정 요인은 일반적으로 새롭게 등장하여 기존의 관계를 파괴하는 인물이다. 결과적으로 극작품의 세계는 질서가 깨지고, 인물들은 동요한다. 극중의 여러 세력들 사이에 불균형의 상태가 조성된다. 「햄릿」에서 유령은 교란자로 등장하는데, 호레이쇼를 혼란시킬 뿐만 아니라 햄릿에게 덴마크에 만연한 죄악의 근원을 찾아 내라고 부추긴다. 「무기와 인간」에서 균형을 깨는 인물은 브룬스칠리이다. 그는 세르비아 군의 스위스 용병으로, 불가리아 군을 피해 도망치는 중이다. 그는 페트코프 집의 홈통을 타고 기어올라가 라이나의 침실에 침입한다. 라이나는 혼자 있었고, 그의 침입으로 그녀의 인생과 주위의 모든 인간관계가 뒤엉키기 시작한다. 서부극의 경우 교란자인 인디언 수 족의 군대가 목장을 습격하여, 목장주와 그 부인을 죽이고 어린 딸을 납치해간다. 목장주의 수양아들은 몸을 숨겨 겨우 살아나는데, 학살과 유괴를 목격한다. 잡혀간 소녀의 삼촌은 근처 산에서 목장 위로 피어오르는 연기를 주의깊게 쳐다본다.

위에서 살펴본 세 가지 교란 행위는 극에서 갈등을 시작시키는 요소로서의 폭이 얼마나 넓은지를 잘 보여 준다. 유령은 부수적인 인물

이며, 브룬스칠리는 극의 주동인물로 드러나고, 인디언은 집단적인 세력으로 죄악을 대표한다. 짧은 멜로드라마에서는 종종 균형 잡힌 상황을 극의 초반에 세우는 것을 생략하고 교란 행위부터 시작하기도 하는데, 일반적으로 범죄가 실행되면서 잠재화된 상태에 불과했던 질서가 뒤집힌다. 상대적인 균형의 상황과 불균형 및 불행을 일으키는 교란 행위는 모두 이야기의 공식적인 시작으로 이루어진다. 가장 강력한 극의 시작은 아주 밝고 소망스러운 균형 상태와 이전의 사건과 관련이 없어 보이는 교란 행위를 포함한다.

주동인물 혹은 **중심 인물**은 이야기의 셋째 요소이다. 사고의 원인이 되는 의욕적인 인물은 가장 활발한 주동인물을 만든다. 예를 들어 오이디푸스 왕은 소포클레스의 극 전체에 걸쳐서 행동한다. 몇몇 이야기에서는 주동인물이 중심에 놓여 있으나 의욕적이지 못한 경우도 있다. 이런 이야기에서 주동인물은 반대 인물이나 적대 세력에 의해 희생당하기도 한다.

예를 들면 스트린드베리히의 「아버지」에서 대장은 대표적인 희생자이다. 종종 주동인물이 집단으로 나타나기도 하는데, 하우프트만(Gerhart Hauptman)의 「직조공들」(The Weavers)에 나오는 실레시앙 지방의 직조공들과 로페 드 베가(Lope de Vega)의 '후엔테 오베수나」(Fuente Ovejuna)에서 마을 농부들이 대표적이다.

중요한 행동을 일으키거나 그런 행동을 당하거나, 어떤 경우든 이야기의 초점은 주동인물에게 맞추어져야 한다. 햄릿은 셰익스피어 비극의 주동인물이며, 브룬스칠리는 「무기와 인간」의 주동인물이다. 서부극의 경우 산에서 내려와 불타는 목장을 바라본 총잡이 사나이는 행동의 중요한 수행자로 나선다. 주동인물은 통상적으로 교란 행위가 불균형을 초래할 때, 심지어는 그 자신이 상황을 역전시키는 요인으로서 작용할 때 가장 크게 영향받는 인물이 된다. 또한 주동인물은 불균형 상황에서 질서를 다시 세우려고 시도하는 인물이기도 하다.

주동인물이 균형을 재건하려는 활동을 펼칠 때, 그는 일반적으로 **계획**을 가지고 시작한다. 이야기의 넷째 요소인 계획은 아주 다양한 모습으로 나타난다. 계획은 의식적이거나 의식적이지 않을 수 있고, 아주 신중하게 생각한 것이거나 절충적인 것일 수 있다. 희생자에게 계획은 압제하는 세력들 밑에서 몸부림치는 것 이상이 아닐 것이다. 대부분의 경우 계획은 교란 행위가 발생한 직후에 주동인물의 몇 마디 대사로 그 방향이 수립된다. 때때로 계획에는 '자극물' 혹은 '인질'이 포함되기도 한다. 인질이란, 주동인물이 갈망하고 반대 세력 역시 원하는 아주 특정한 대상—사람이나 장소 혹은 사물이다. 두 소년과 한 소녀 사이의 삼각 관계에서는 소녀가 인질이다. 바리에 스타비스(Barrie Stavis)가 쓴 「하퍼스 페리」(*Harpers Ferry*)에서는 한 도시가 주인공 존 브라운과 그 반대 세력 사이의 인질이다.

계획에서 자극물이나 인질을 사용할 때 생기는 또 다른 이득은 인물들의 동기와 목적을 신빙성있게 드러낼 수 있다는 점이다. 햄릿의 계획은 아주 복잡하고 꾸준히 변화한다. 그의 계획은 1막 5장에서 중요한 발언을 세 번 하면서 시작된다. 첫째 발언은 유령과의 대화 이후에 나온 독백이며, 둘째 발언은 친구와의 대화, 셋째 발언은 5장의 마지막에 나온다. 그는 유령이 들려 준 이야기를 잊지 않기로 맹세하고, "세상이 혼란스럽다"는 것과 자신이 "세상을 바로잡아야 한다"는 사실을 깨닫는다. 햄릿의 가장 확실한 계획은 유랑극단과 함께 왕 앞에서 보여 줄 무언극을 꾸미는 2막 2장의 사건이다. 「무기와 인간」의 브룬스칠리는 자신을 추격하는 불가리아 군인들을 피하기 위해 라이나의 도움을 얻을 수 있도록 설득할 계획을 세운다. 서부극에서 사나이는 인디언들의 살육 행위에 대해 복수할 것을 맹세한다. 그는 수양아들이 살아있음을 확인하고 그와 함께 인디언들을 추적해 소녀를 찾을 계획을 짠다. 이때 이 소녀가 인질이다.

이야기 요소로서 계획 장면이 성공하려면, 다양한 행동을 요구하

는데, 자극물의 신빙성, 인질의 중요성과 확고성 등이 필수적이다.

방해물은 다섯 번째 이야기 요소이다. 주동인물이 자신의 계획을 수행함으로써 균형을 회복하려고 시도할 때 방해물은 주동인물의 진행을 반대하거나 훼방을 놓는 요인이다. 인물들이 방해물과 부딪칠 때마다 긴장이 조성된다. 그러므로 가장 좋은 방해물은 가장 중요한 행동을 자극해야 한다. 방해물은 주동인물에게 **위협**이 된다. 방해물이 주동인물보다 더 강하다면, 주동인물이 이를 제거하고자 할 때 **갈등**을 불러 일으킨다. 그리하여 방해물은 이야기에서 작거나 좀더 큰 절정으로 이끈다.

방해물은 네 가지 유형으로 구분된다. 첫째 방해물은 넘어야 할 산, 지나가야 할 먼 거리, 혹은 피할 수 없는 적과 같은 물리적인 장애물이다. 둘째 방해물은 극중에서 주동인물의 행동을 방해하는 반동인물이다. 반동인물의 우두머리가 반대를 주도하곤 한다. 셋째 방해물은 주인공 자신의 성격 안에서 발견되기도 한다. 주동인물은 자신의 목표를 달성하기 전에 스스로 극복해야 할 이지적, 감정적, 심리적인 문제를 지니고 있을지 모른다. 넷째 방해물은 초자연적인 세력일 수 있다. 이는 우발적인 사고나 우연으로 나타나기도 하며, 귀신으로 등장하기도 하며, 도덕적·윤리적인 규약으로 표현되기도 한다. 우수한 이야기를 지닌 극작품에는 이 네 가지 유형의 방해물이 모두 포함되어 있다.

햄릿이 만난 방해물로서 중요한 것은 (1) 그가 왕을 대면할 시간과 장소, (2) 반동인물로 숙부 클로디어스 왕, (3) 자신의 내성적인 성격, (4) 실수로 폴로니우스를 죽인 일 등을 들 수 있다. 「무기와 인간」의 브룬스칠리에게 닥친 방해물로는 (1) 숨을 곳을 찾는 일, (2) 반동인물로서 세르기우스와 그 외 사람들, (3) 현실적이면서도 자유분방한 그의 성격, (4) 전쟁과 사랑에 대한 낭만적인 생각 등이 있다. 서부극에서 사나이가 해결해야 할 방해물은 인디언의 발자취를 확인하는 일,

홍수 난 강을 건너는 일, 눈덮인 산을 넘는 일, 소녀를 구출해야 하는 일 등이다. 방해물이 분명하고 충분한 능력을 지니고 있다면, 이야기는 적당한 긴장감을 자아낸다. 특히 중요한 사실은 방해물이 충분히 인식되고, 모든 중요 인물들에게 결정을 내릴 수 있도록 제시되어야 한다는 점이다. 그들은 무엇을 어떻게 할지를 결정해야만 한다. 그러한 결정은 극적인 행동을 만들어 낸다.

긴 이야기는 대개 **복잡화** 과정을 지니고 있다. 복잡화가 이야기 요소의 여섯 번째이지만, 어느 때라도 즉각적으로 이야기에 개입할 수 있다. 예를 들어, 도입부에 있는 교란 행위는 특별한 복잡화 현상이다. 복잡화는 극작품의 세계에 개입하여 행동 과정의 변화를 일으키는 특별한 요인이다. 가장 좋은 복잡화는 예상되지는 않았으나 충분한 신빙성이 있는 것이다. 전형적으로 복잡화는 여러 인물들, 새로운 환경과 사건, 실수와 오해, 그리고 가장 중요한 것으로 발견을 들 수 있다. 일반적으로 복잡화는 주동인물에게 새로운 방해물을 제공한다. 「햄릿」에는 많은 복잡화가 담겨 있다. 즉 유랑 극단의 입성, 오필리어의 자살, 거투르드가 독약을 마신 일 등이다. 「무기와 인간」에서도 복잡화가 풍부하게 들어 있다. 하녀인 로우카가 브룬스칠리의 연적인 세르기스를 따라와서 사로잡음으로써 이야기를 복잡하게 만든다. 다른 중요한 사건은 브룬스칠리의 우편물이 도착한 일이다. 이를 통해서 브룬스칠리는 스위스에 있는 아버지 호텔을 상속받게 되었음이 밝혀진다. 그 결과 그가 라이나의 결혼 상대자로 더 적합하다는 사실을 그녀의 부모들이 알게 되었다.

멜로드라마에서는 복잡화가 종종 예상치 않게 이야기에 개입되어 방해물이 되기도 한다. 서부극이 이런 사실을 잘 보여 준다. 인디언을 추적하던 사나이는 작은 마을의 여인숙에 머문다. 여인숙 안에는 세 명의 악당이 그를 기다리고 있는데, 그들은 오랫동안 사나이를 쫓아다녔던 총잡이였다. 물론 사나이는 인디언들을 추적하기 위해 총

잡이들을 먼저 무찔러야 한다. 복잡화는 이야기에서 긴장과 활동을 유지하기 위해 필요한 의미심장한 요인이다. 복잡화는 놀라움과 이야기 확장에 크게 기여한다.

일곱 번째 이야기 요소는 극작품에 채택될 수도 있고 안 될 수도 있는데, 다름아닌 **부수적인 이야기**이다. 부수적인 플롯이란 말을 사용하는 것은 잘못이며, 부정확하다. 플롯이란 극작품 안에서 모든 활동과 재료들의 종합적이고 외형적인 조직이기 때문에, 부수적인 플롯이란 말은 존재하지 않는다. 물론 부수적인 이야기는 쉽게 있는 것은 아니다. 그러나 긴 이야기에서 부수적인 이야기는 거의 필수적이다.

간단하게 짜여진 극작품, 예를 들어 헤롤드 핀터의 「귀향」에는 부수적인 이야기가 없다. 그러나 브레히트의 「코카서스의 백묵원」(The Caucasian Chalk Circle)과 같이 복잡한 극작품은 하나 이상의 부수적인 이야기를 가지고 있다. 장편 소설은 희곡보다 더 길기 때문에 부수적인 이야기를 더 자주 활용한다. 부수적인 이야기는 일반적으로 중심 이야기의 요소를 거의 대부분 포함하고 있으나 종속적인 성격을 지니고 있기 때문에, 상세한 내용을 요구하지는 않는다. 부수적인 이야기가 중심 이야기에 성공적으로 기여하기 위해서는 같은 인물들을 다소 포함해야 하며 그 절정은 중심 이야기의 중심 갈등이 종결되기 전에 혹은 진행되는 동안에 먼저 제시되어야 한다. 부수적인 이야기의 다양한 예들은 중심 이야기를 반영하거나, 대조되거나, 영향을 끼친다.

「햄릿」의 예를 들면, 폴로니우스 집안의 이차적 이야기는 햄릿 집안의 중심 이야기를 보충하거나 영향을 끼쳤다. 「무기와 인간」에서 부수적인 이야기는 세르기스와 루카, 다른 하인 니콜라 사이의 삼각관계이다. 이는 브룬스칠리, 라이나, 세르기스 사이의 삼각관계와 관련을 맺고 있다. 세르기스는 두 삼각 관계에 모두 관계되어 있다. 서부극에서 부수적인 이야기는 수양아들이 어느새 성인으로 성장하여

사나이를 쫓아 납치당한 소녀를 찾으러 나서는 것이다. 부수적인 이야기는 대조와 복잡화를 위한 효과적인 수단임에 분명하다.

위기는 여덟 번째 이야기 요소이다. 절정과 위기는 다른 이야기 요소들보다 필수적인 요소에 속한다. 훌륭한 극작품에는 어떤 종류든 최소한 하나 이상의 위기를 지니고 있다. 간단히 설명하자면, 위기는 행동에 있어서 전환과 변화를 의미한다. 좀더 깊이있게 논의한다면, 위기는 이야기 속에서 두 세력이 적극적인 갈등 관계에 돌입하여 그 결과가 철저하게 불투명한 시기를 말한다. 앞서 논의한 이야기 요소들과의 관계로 말하면, 주동인물들이 방해물에 부딪칠 때마다 위기는 발생한다. 즉 상반된 세력들 사이의 만남은 통상적으로 갈등을 야기시킨다. 한 행위자가 정상적으로 어떤 행동을 수행하면, 다른 행위자는 그 행동을 방해하려 든다. 그 행동은 목표에 접근하려 한다든가, 인질을 되찾으려는 시도이다. 위기의 결과는 절정에 도달할 때까지 은밀하게 진행되어 자연스럽게 긴장감을 조성한다. 여기서도 역시 판단이 필요하다. 주동인물과 적대자는 싸울지 말지, 또 싸운다면 어떻게 싸울지를 결정해야 한다. 이와 같이 위기는 늘 극적인 행동을 낳는다. 위기는 변화를 강요한다.

위기가 담고 있는 갈등은 모든 극작품에서 의미가 있다. 페르난드 브룬티에르와 존 하워드 로슨과 같은 연극학자는 갈등이야말로 드라마의 핵심적인 부분이라고 주장한다. 비록 갈등이 가장 역동적인 위기를 만들어 내긴 하지만, 반드시 필수적인 것은 아니다. 그러나 변화, 혹은 행동은 늘 필수적이다. 위기에는 여러 인물들의 신체적, 감정적, 지성적인 활동의 조합이 포함된다. 예를 들어 위기에는 물리적인 싸움, 언쟁, 내면적인 탐색이 있다. 위기는 늘 일정한 시간을 필요로 하기 때문에, 이를 드러낸 장면을 위기 장면이라고 부르기도 한다. 「햄릿」의 중요한 두 가지 위기 중 하나는 유랑극단이 '콩자고의 살인'을 연기하는 장면으로, 이를 통해서 햄릿은 왕이 함정에 빠지도

록 유도한다. 두 번째 위기는 결말 직전에 나오는 결투 장면이다. 후자는 전자보다 강렬한 갈등을 내포하고 있다. 그러나 두 위기 장면은 거대한 활동을 망라하고 있으며, 극단적인 행동을 만들어 내고, 이어서 중대한 절정으로 이끈다. 「무기와 인간」의 위기 장면은 3막 끝부분에 나온다. 여기서는 브룬스칠리와 라이나, 세르기스 사이에 격렬한 대립이 있다. 서부극에서의 위기는 충분히 예상되는 장면인데, 벼랑 끝에서 단검을 들고 싸우는 사나이와 인디언 추장 사이의 물리적인 충돌이다. 대부분 극작품에서 위기는 집중화된 활동과 격렬한 변화의 시기로 기능한다.

아홉 번째 이야기 요소인 **절정**은 늘 위기를 따라나온다. 위기와 절정 사이의 관계는 원인과 결과이다. 절정은 위기에서 이어지는 한순간으로, 인물들 사이의 관심이 최고조에 달한 지점이며, 갈등이 해결되는 순간이기도 하다. 대개는 한 인물의 의지가 실현되거나 특정한 발견을 이루기도 하며, 이야기가 급변하는 순간이다. 절정은 특정한 상승 행위로, 절정까지 쌓아 가는 위기 없이는 발생하지 않는다. 그리고 모든 위기는 절정으로 결말이 지어진다. 절정은 즉각 발생하거나 뒤로 연기되기도 한다. 작가는 위기가 필연적인 절정에 도달하기 전에 위기를 중단시킴으로써, 중심 이야기를 연장하고 그것을 부수적인 이야기들과 결합시킬 수 있다. 이 경우 나중에 오는 절정은 다수의 위기들을 종결시킨다. 대부분의 이야기들에서 최종적인 절정은 어떤 균형이나 질서가 재확립되는 순간이다. 적대적인 두 세력 사이에서 하나가 이기거나, 가끔은 절대적으로 꼼짝못하는 궁지에 이른다. 혹은 '정의로운' 편이 인질을 구출하기도 한다. 결과적으로 절정은 결정의 순간이다.

위기 장면에서 인물의 심사숙고가 일정한 시간을 필요로 하는 것에 비해, 절정에서의 결정은 한순간이다. 「햄릿」에서 첫 번째 절정은 유랑극단의 공연이 진행되는 동안에 이뤄진다. 클로디어스 왕은 갑

자기 일어나서 "불을 켜라, 꺼져라"라고 외친다. 두 번째 절정은 극의 마지막 장면, 즉 햄릿의 죽음이다. 「무기와 인간」에서의 절정은 라이나가 브룬스칠리의 청혼을 받아들이겠다고 발표하는 순간이다. 서부극의 절정은 사나이가 인디언을 찔러 죽인 후, 그를 절벽 밑으로 던져 버리면서 이뤄진다. 절정은 극작품의 높은 지점으로 최종적인 절정은 극적인 이야기에서 가장 높은 지점이 된다. 왜냐하면, 전체 행동이 어느 한순간을 향해 결집되도록 구성되었고, 모든 결과는 갑작스럽게 분명해지고 명백해진다.

열 번째 이야기 요소는 **종결**이다. 이야기 요소의 대부분이 일종의 인물, 행동, 장면 혹은 사건인 데 비해, 종결은 균형과 마찬가지로 필연적인 상황이다. 종결은 확실한 절정으로부터 파생한 일련의 환경이다. 종결을 지으면서 극작가는 모든 필요한 디테일을 사용하여 일종의 균형이 다시 세워졌음을 분명히 보여 주어야 한다. 주동인물이 이기고(혹은 지고), 내기 상품을 얻고(혹은 잃고), 목표에 도달하고(혹은 도달하지 못하고)에 따라 다른 모든 인물들이 이 결과에 영향을 받는다. 종결이 이뤄지는 동안, 극작품의 세계는 상대적인 균형의 상태(혹은 견고한 불균형의 상태)에 이른다.

의미심장한 사건이 극작품의 시작보다 먼저 나오는 예가 없듯이, 종결을 뒤따르는 필수적인 결과도 없다. 이야기의 마지막은 최종적인 절정과 뒤이은 종결의 종합으로 이루어진다. 이러한 마지막 부분을 일반적으로 **파국**이라고 부른다. 최종적으로 드러나는 파국은 여러 가지 사건들의 결과로, 분규와 갈등의 해결 부분이다.

노련한 극작가라면 최종 위기에서 모든 인물들이 어떻게 관련을 맺고 있는지를 나타낼 수 있기 때문에, 가장 훌륭한 절정은 모든 연관관계들의 종결을 가져온다. 절정에서 모든 인물들의 운명이 결정된다. 그러므로 종결은 단순히 결과적인 상황일 뿐이다. 「햄릿」의 종결은 햄릿이 죽은 후에 발생한다. 셰익스피어는 이를 위해 단 아홉

마디의 대사를 사용하고 있다. 호레이쇼가 햄릿에게 이별을 고한 후 포틴브라스가 등장하여, 그 동안의 일들을 확인하고 덴마크 왕국의 왕위에 오른다. 그는 햄릿에게 경의를 표한 뒤, 그의 장례식을 치르도록 명령한다. 「무기와 인간」에서 버나드 쇼는 절정 이후 극을 마무리짓기 위해 단 한 마디의 대사를 쓴다. 라이나가 브룬스칠리를 선택하고, 브룬스칠리는 사람들에게 2주일 동안 모든 것을 잘 지키고 있으라고 간단히 말하면서 끝맺는다. 서부극에서는 종결부가 좀 긴 편이다. 사나이가 인디언 추장을 처치하자, 다른 인디언들은 순순히 소녀를 내놓는다. 그러나 소녀는 추장의 노리개가 되었다는 수치심 때문에 달아난다. 사나이는 소년에게 그녀를 뒤쫓으라고 말한다. 소년은 소녀를 뒤쫓아가서 진정시킨다. 그 후 세 사람은 석양빛을 받으며 목장으로 되돌아간다. 종결에서는 극이 끝나기에 앞서 새로운 균형에 대해 힌트를 주거나, 제시해 주거나, 설명하여야 한다. 종결은 전체 행동의 결과이며, 마지막으로 귀결된다.

열 가지 이야기 요소-균형, 교란, 주동인물, 계획, 방해물, 복잡화, 부수적인 이야기, 위기, 절정, 종결-는 이야기를 구성해 나가는 수단이다. 극작가가 이 요소들을 의식적으로 자신의 구상에 집어 넣을 수는 있으나, 꼭 규정적인 것은 아니다. 모든 이야기는 아주 독특한 것일 수 있다. 그리고 모든 극작품이 이야기를 꼭 필요로 하지도 않는다. 그러나 극작가가 이야기 요소를 행동과 상황, 인물, 사건들과 결합시키기를 원한다면, 잠재적인 이야기의 다양성은 무한하게 늘어날 것이다. 이야기 요소의 목록만으로 이야기가 자동적으로 만들어지는 것은 아니다. 각 요소는 특별한 모습을 지니고 있어야 하며, 재현된 요소들은 적절히 결합되어야 하고 다양한 막과 장으로 나뉘어져야한다. 이와 같은 작업은 극작품을 써나가는 과정에서 마련하는 개략적인 대본에서 잘 실현될 수 있다. 요약 대본은 다음과 같이 몇 가지 요소들을 잘 활용할 수 있다.

1막

균형 : 장차 뒤바뀔 가능성이 있음을 알려 주는 상황의 묘사

교란 : 한 사건

주동인물 : 한 인물

계획 : 목표 혹은 인질에 대한 설명, 어떻게 그 계획을 추진할 것인가에
 대한 설명

방해물 1 : 한 가지를 확인시킴

위기 : 갈등을 포함한 한 장면을 묘사

복잡화 : 위기를 중단시킴

2막

주동인물 : 상황 속에 놓여 있음

방해물 2 : 한 가지를 확인시킴

위기 : 갈등을 포함한 한 장면을 묘사

복잡화 : 새로운 세력이 나타나고 갈등을 변화시킴, 일시적으로 주동인
 물이 패배할 수도 있음

방해물 3 : 한 가지가 확인됨

위기 : 고조된 갈등으로 발전될 장면

절정 : 발견이나 급전이 이뤄짐, 위기는 더 발전된 대립의 약속으로 끝
 남

3막

주동인물 : 다른 상황 속에 놓여 있음

방해물 4 : 한 가지가 확인됨

위기 : 대립이 포함된 장면의 묘사

복잡화 : 투쟁에서 새로운 세력이 힘의 균형을 변화시킴

방해물 1과 2 : 다시 등장함

위기 : 중심 갈등 장면

절정 : 주동인물이 승리함

종결 : 주동인물이 원하던 것을 얻음

이러한 목록은 특정한 이야기 요소가 요약 대본에 어떻게 나타나는가를 간단히 예시한 것이다. 위의 예시에서 부수적인 이야기를 빼놓았듯이, 위기와 절정을 제외한 다른 요소도 생략될 수 있다. 완전하게 발달된 이야기가 모든 극작품에 필수적인 것은 아니지만, 대부분의 극적인 작품들은 이들 요소를 소유함으로써 더욱 잘 조직될 수 있다. 이야기는 구조의 한 종류이며 플롯을 만드는 수단의 한 가지이다. 그리고 행동과 인물 관념을 조직하는 방법이다.

4. 통일성

통일성은 모든 예술작품의 아름다움과 이해성과 효과성에 기여한다. 각각의 예술 형식은 자신에게 적합한 종류의 통일성을 지니고 있으며, 모든 것들은 어떤 형식으로든 특질을 지니고 있어야 한다. 극작품에 통일성을 부여하는 일은 어떤 계획이나 논리에 근거를 두고 부분들을 조직하는 일을 의미한다. 이를 통해 전체적인 질서로 플롯이 존재를 드러낸다. 예술작품의 통일성은 사용된 부분들의 종류와 배열하려는 목적, 예술가의 작업 방식에 따라 얻어진다. 드라마에서 플롯으로 통일되어야 하는 부분은 인물과 그들의 행동, 사상, 언행 등 모든 것이다. **행동의 통일은 극적인 통일이며, 이는 플롯의 질이다.**

극작가는 드라마의 통일성을 논하기에 앞서 다음과 같은 의문점을 먼저 해결해야 한다. 시간이 통일과 장소의 통일은 무엇인가? 몇몇 비평가들은 여전히 고전적인 시간, 장소, 행동의 3일치를 극작가들에

게 요구하곤 한다. 그러나 현대에 이르러 절대적인 위치를 차지하지 못하는 이 세 가지 원칙은 고전이 될 수 없다. 그리스 사람들은 단지 극적인 일치, 그 자체에 관심을 기울였다. 그들은 각 극작품들이 작품에 알맞은 엄숙함과 일정한 길이를 나름대로 가져야 한다는 사실을 명백하게 알고 있었다. 그렇지만 어떤 위대한 비극 작가도 이러한 시간의 일치에 대하여 걱정한 적이 없음이 분명하다. 길이가 긴 극작품은 시간의 일치를 절대시하지 않을 것이기 때문에 시간의 경과에 대해서도 무시할 것이다. 그리스 극작가들은 장소의 변경에도 주저하지 않았으며, 따라서 장소의 일치에도 신경을 쓰지 않았다. 아리스토텔레스가 행동의 일치를 논하였지만, 실제로 그는 행동을 구성하고 있는 부분들에서 소재의 통일에 관심을 두었다. 그는 시간과 장소의 일치에 대해서는 거의 언급하지 않았다. 상당한 시간이 흐른 뒤에야 비로소 현학적인 작가들과 비평가들은, 이 세 가지의 일치를 필수로 규정했다. 극소수의 극작가들만이 세 가지 모두의 일치를 받아들였다. 시간과 장소의 일치는 단지 그것에 적합한 일부 극작품에만 사용되었다. 이들은 필수적인 것은 아니다. 행동의 통일도 극작술의 규칙은 아니며, 극작품에서 바람직한 질적 요소에 해당한다.

드라마가 시간의 예술인 이상 시작과 중간, 끝을 가지고 있는 것은 당연한 일이다. 이것은 극을 시작하고, 이야기를 연장시키고, 끝을 맺는 일 이상을 의미한다. 먼저 시작과 끝의 기능은 전체성과 완벽성을 의미하는 것이며, 중간은 완전한 발전을 강조한다. **시작**은 주어진 상황의 환경을 환기시키는 사건으로, 비록 의미심장한 선행 사건이 없다 하더라도 자연스러운 결말을 지니고 있다. **중간**은 하나 후은 그 이상의 사건이나 활동으로, 선행하는 원인과 필연적으로 뒤따르는 결과를 모두 지니고 있다. 일정한 균형 잡힌 상황이 갑자기 추락하는 **끝**은 선행하는 사건은 있지만 의미심장한 결과물은 없다. 모든 서사물의 어딘가에는 희곡 작품을 위한 적절한 시작과 끝이 있게 마련이

다. 극작가는 최상의 발단과 종결을 발견할 필요가 있다. 극작품은 아무데서나 그냥 시작하는 게 아니다. 또한 극작품이 1~2가지 부수적인 이야기를 지니고 있다면, 전체 이야기 안에 소속된 이야기는 시작, 중간, 끝을 가지고 있어야 하며, 부수적인 이야기를 중심 이야기만큼 크게 확장시킬 필요는 없다.

드라마의 시작과 중간, 끝은 역시 극적인 개연성, 특별히 행동의 개연성을 포함한다. 간단히 정의하자면, 개연성이란 신뢰성과 승인성을 뜻한다. 개연성과 통일성은 예술작품에 아름다움을 부여하는 쌍둥이 특질이다. 희곡 작품에서 한 사고가 결과물—사건, 감정, 사상 혹은 대사—을 일으킬 때, 인과 관계는 통일성을 창조한다. 그와 같은 선행 사건과 결말의 연속은 통일성을 포함하고 있으며 개연성을 만든다. 극작가는 주어진 상황 안에서 일어날 수 있는 것을 묘사하지 않고, 모든 가능성 가운데에서 가장 그럴듯한 것, 혹은 분명하게 필요한 것을 고른다. 희곡 작품의 시작에서는 어떤 일도 가능하다. 무대 위에 조명이 비추기 시작하면, 오이디푸스 왕이 걸어나올 수도 있고 화성에서 온 푸른 외계인이 나올 수도 있다. 첫 번째 순간 이후 신뢰할 만한 일이 일어날 수 있는 가능성은 매순간마다 점점 제한된다. 일단 시작이 특정한 상황과 집단적인 인물들을 가리키면 가능성의 세계는 개연성의 세계가 된다. 극의 중간에서 인물들은 한두 가지 가능성이 있는 행동의 선을 따른다. 인물들이 행동을 펼쳐 보이기 전이나 보인 후에 그것은 있음직한 것이 된다. 극의 끝은 필연적으로 제한된다. 인물은 어떤 일을 완수했거나 말했기 때문에, 해결 또한 필수적이다. 이와 같이 가능한 것, 있음직한 것, 필수적인 것은 드라마의 개연성을 만들어 주며, 그들은 통일성의 특질을 이룩해 낸다.

「햄릿」의 시작에서 햄릿은 유령과 이야기하는 것을 거부하거나, 유령을 처음 보자마자 달아날 수도 있었을 것이다. 그러나 일단 유령과 대화를 나눈 이상 그는 클로디어스가 죄인임을 확인하기 위한 시도

를 펼칠 것이다. 그래서 햄릿은 왕을 함정에 빠뜨릴 연극을 준비한다. 클로디어스가 살인자라는 사실을 햄릿이 알아 내고, 또 클로디어스는 햄릿이 눈치챘다는 것을 안 이상, 한쪽이 다른 한쪽을 해칠 가능성이 높아진다. 극중에서 그들에게 서로 닥치는 위기와, 서로 싸우는 것은 필연적일 수밖에 없다. 그리고 최종적으로 한쪽이 승리하는 순간, 절정은 위기에 대한 해결책으로서 필연적이다. 또한 극중에서 앞서 준비된 상황—독이 묻은 결투용 칼을 포함해서— 때문에 햄릿도 죽는다. 「햄릿」에서 가능한 것, 있음직한 것, 필연적인 것을 지나치게 단순화시킨 내용이라도 이것은 통일성과 개연성이 어떻게 서로 작용하고 있는지를 잘 보여 준다. 개연성을 한 희곡 작품 안에서 통일성 있는 플롯을 창조할 수 있는 유일한 방법이다.

인과율은 다른 수단으로, 개연성과 아주 가까운 사이이다. 스토리와는 또 다른 것인데, 이것은 사건들의 인과관계의 특정한 양상이다. 케네트 버크가 **기대의 자극과 충족**의 양상이라고 지칭한 것도 허구적인 형식에 통일성을 제공할 수 있다. 지금까지의 논의는 행동의 통일성에 초점을 맞춘 것이지만, 인물과 사상에 의한 통일성도 물론 가능하다. 극작품의 조직은 기본적으로 인물의 변화에 의존한다. 인물이 통일성을 이루는 요인으로 작용한 예로 이오네스코(Eugène Ionesco)의 「코뿔소」(Rhinoceros)를 들 수 있다. 이 작품에서는 한 명을 제외한 모든 인물이 코뿔소로 변한다. 통일성에 대한 세 번째 유형은 관념의 통일이다. 이념 혹은 복합적인 사상은 희곡 작품의 구조를 조절할 수 있다. 관념이 기본적인 통합 요소로 작용할 때, 희곡은 브레히트의 「세추안의 착한 여자」와 같은 교훈적인 작품이 된다. 몇몇 작품에서 행동, 인물, 사상의 통일은 거의 동등한 방식으로 작용한다. 셰익스피어의 「리어 왕」(King Lear)이나 장 아누이(Jean Anouih)의 「베케트」(Becket) 같은 작품이 그 예이다.

고통, 발견, 반전 역시 플로의 의미있는 질적 요소이다. 이들 또한

시작, 중간, 끝과 관련이 있다. **고통**은 한 인물 내면에서 진행중인 어떤 것으로 정의내릴 수 있다. 그것은 비극적일 수 있고, 희극적일 수 있으며, 혹은 그 중간일 수 있다. 고통이 모든 성격화의 기본적인 재료는 아니지만, 각 개인의 조건과 활동을 위한 동기로 작용한다. 가장 강렬한 고통은 발견을 이끌거나 유도한다.

발견은 무지로부터 앎으로의 변화를 의미한다. 발견에는 여러 종류가 있을 수 있다. 한 인물이 물리적인 대상물을 찾을 수도 있고, 다른 사람에 대한 정보나 자기 자신에 대한 정보를 들을 수도 있다. 발견은 찾음과 탐색, 실현, 유도, 확인, 인식을 포함한다. 더욱 의미있는 발견은 조건, 관계, 활동, 혹은 이 세 가지 모두에서 변화를 이끌어 낸다. 이와 같이 발견은 드라마에서 행동을 위한 중요 수단이다. 「햄릿」과 「세일즈맨의 죽음」의 절정은 발견이 만들어 낸다. 극중극이 진행되는 동안 햄릿은 클로디어스가 범인임을 발견하고, 동시에 클로디어스도 햄릿이 눈치챘음을 깨닫는다. 이것은 이중의 발견이다. 「세일즈맨의 죽음」에서 윌리는 아들 비프가 자신을 진실로 사랑한다는 것을 발견하는데, 이때 극은 절정에 이른다. 추가로 **거짓 발견**은 플롯을 복잡하게 엮는 데 유용하다. 「오이디푸스 왕」에서 오이디푸스는 크레온과 티레시아스가 자신을 대석할 음모를 꾸민다는 것을 거짓 발견한다. 그와 같은 거짓 발견은 이후에 진실의 발견을 요구한다. 최고의 발견은 **반전** 혹은 급전(peripeti)을 이끈다.

반전은 극중에서 사물의 한 상태에서 거의 반대 상태로 급격히 변화되는 것을 뜻한다. 관계와 활동 모두를 포함한 상황은 완전히 뒤집어진다. 「햄릿」에서 햄릿과 왕이 이중의 발견을 이룰 때 반전이 일어난다. 햄릿이 의욕적으로 클로디어스를 쫓는 순간부터, 즉 반전의 순간부터 최종 위기까지, 클로디어스도 햄릿을 추적한다. 이와 같이 최상의 반전은 주체가 대상이 되고, 대상이 주체가 되는 것이다. 한 작품 안에서 시작된 분규 이후의 고통은 발견보다 선행하며, 발견은 반

전보다 선행하거나 반전을 낳을 것이다.

시작, 중간, 끝이라는 개념은 드라마의 형식에 다양한 방법으로 적용되어 왔다. 프랜시스 퍼거슨(Francis Fergusson)은 그의 저서 『연극의 이념』(*The Idea of a Theater*)에서 또 다른 방식으로 구성적인 양상을 확인하고 있으며, 케네스 버크 또한 『모티브들의 문법』(A Grammer of Motives)과 『문학적 형식의 철학』(*Philosophy of Literary Form*)에서도 다루고 있다. 퍼거슨이 '비극적인 리듬'이라는 용어를 쓰고 있지만, 이 요소들은 다른 드라마 형식에도 그대로 적용될 수 있다. 드라마에서 행동의 리듬은 종종 **목적**으로부터 **열정**을 거쳐 **인식**으로 나아간다는 것이다. 시작에서 주동인물은 행동을 촉발시키고, 중간에서 행동을 수행해 나가는 동안 고통을 겪으며, 끝에서 주동인물이나 다른 인물은 행동의 결과로서 통찰력을 획득한다.

이와 같이 플롯의 구성 요소인 시작-중간-끝은 구조의 다른 질적인 수단에 적용할 수 있는데, (1) 가능한 것-있음직한 것-필연적인 것 (2) 고통-발견-반전 (3) 목적-열정-인식, 스토리와 관련된 것으로 (4) 분규-위기-절정으로 표현할 수 있다.

시간의 통일이 극작법의 절대적인 법칙은 아니지만, 극작가는 희곡 작품 속에서 시간의 흐름을 고려해야 한다. 시간을 어떻게 다루느냐의 문제는 극작품의 형식—행동, 통일성, 크기—에 커다란 영향을 준다. 시간은 다양한 방법으로 희곡 작품에 영향을 끼칠 수 있다. 먼저 극작품은 어떤 시점에서 진행되는데, 여기서의 시점이란 무한한 시간 속의 특정한 지점을 의미한다.

극의 시점은 과거, 현재, 미래, 혹은 세 가지 시점 모두에서 발생하거나, 정해지지 않은 시간, 심지어 비시간에서도 발생할 수 있다. 셰익스피어는 「줄리어스 시저」(*Julius Caesar*)의 시간적인 배경을 과거로 설정하였고, 윌리엄즈는 「욕망이란 이름의 전차」를 현재에, 차펙크(Capek)는 「R. U. R」을 미래에, 카이저(Kaiser)는 「아침부터 밤중까

지」(From Morn to Midnight)를 불특정한 시간에, 베케트는 「고도를 기다리며」를 비시간에 설정하였다. 시간 안의 장소 또한 공연날짜, 혹은 연출자의 시간 해석에 영향을 끼칠 수 있다.

극작품에서 시간에 대해 두 번째로 고려할 사항은 시기 또는 시간 길이이다. 희곡 작품은 '실제 시간' 혹은 '공연 시간'을 가지고 있는데, 이는 실제 공연으로 산출된 시간이다. 이와 달리 극작품 안에는 묘사된 시간이 있게 마련이다. 이러한 시간은 다양한 방법으로 취급될 수 있다. **연속적인 시간**은 시간을 통한 직선적이고 인과적인 과정을 뜻하는데, 간혹 장이나 막 사이의 비약이 존재한다. 「맥베드」 (Macbeth)는 그와 같이 연속적인 시간에 걸쳐 있다. **뒤섞인 차례**는 시간의 진행이 방해받는 것을 뜻하는데, 「세일즈맨의 죽음」처럼 초점이 맞추어진 시기는 과거 회상에 의해 간섭을 받기도 한다. 리차드 셰흐너가 지적한 **순환 시간**은 시간의 흐름에 따라 사건이 발생하나, 인과적인 관계가 거의 없으며 그 시간대에서 사건의 연속은 반복될 뿐이다. 이오네스코의 「수업」(The Lesson)이 그와 같은 순환 시간을 사용한다. **삽화적인 시간**은 짧고 상대적으로 관계가 없는 시기들의 연속을 의미하는데, 브레히트의 「매스터 레이스의 사생활」(The Private Life of the Master Race)은 이런 방식으로 진행된다. **시간의 부정**은 극작품의 환경으로서의 비시간과 비시기를 뜻하는데, 스트린드베리히의 환상적인 연극에서 그와 같은 시간 관념을 적용하였다. 피란델로는 시간과 삶에 있어서 다른 **확실한 것들**을 상대적으로 묘사하였다. 이오네스코는 「대머리 여가수」(The Bald Soprano)에서 시간의 부정을 시도하였다. 시간 단락은 극의 구성에 있어서 중요한 문제이다. 그리고 극작가가 꾸준하게 실험해야 할 요인이다. 희곡 창작에서 시간에 대한 극작가의 결정은 곧 형식에 대한 결정이다.

5. 준비, 긴장, 놀라움

희곡 작품의 전체를 조직하는 일은 어느 정도 추상적이며 그래서 상대적으로 쉬울 수 있다. 그러나 계획을 수행하기 위한 특별한 사건을 고르고 관계 양상을 수립하는 일은 그렇게 쉽지 않다. 이야기를 구성하고 인물들에게 신뢰성을 부여하고 극작품에 관념을 부여하는 일은 더욱 어렵다. 인과 관계의 끈을 상호 연관되게 만드는 일은 더더욱 복잡하다. 극작가는 극작법에서 요구받는 요인 중에서 준비할 거리를 고르는 임무가 있다. 희곡 작품에 있음직한 것을 부여하기 위한 모든 종류의 특정한 디테일은 '준비'라는 제목 아래 함께 모을 수 있다. 준비된 것들은 행동들과 인과 관계를 불가피한 것으로 만들어 준다. 또한 인물들을 신빙성있고 이성적으로 만들어 주며, 극의 정서적인 효과를 향상시킨다.

준비와 관련된 사항들은 제시부, 복선, 암시로 정리하는 게 좋다. 이들 각각은 다양한 유형이 있고 각각 다른 기능들을 제공한다. 이들은 모두 전체적으로 신뢰성을 조성해 주며, 놀라움을 제공하고, 긴장을 자극한다. 이들은 어떤 유형이나 어떤 형식의 극에도 필수적인 기능들을 제공해 준다.

제시부는 극의 시작에 선행하며, 무대 밖에서 발생했거나 장과 장 사이에서 일어난 환경에 대한 정보를 제공해 준다. 이것은 먼 과거에 대한 제시와 가까운 과거에 대한 제시로 세분할 수 있다. 한 인물이 다른 인물에게 먼 과거에서 발생된 어떤 환경을 설명할 때마다 현재 행동은 고양된다. 극작가는 필수적인 정부를 빠뜨리지 않도록 주심해야 한다. 가까운 과거의 사항들이 덜 중요한 것은 아니지만, 이들은 중요 발견으로부터 특정한 동기 부여에 이르기까지 이용 범위가 넓다. 또한 한 인물이 특정한 장소에 왜 등장해야 하는가를 드러내는 일도 중요하게 여겨진다. 제시부는 해롤드 핀터의 「생일 파티」(*The*

Birthday Party)처럼 극작품 안에서 상대적으로 적은 분량을 차지할지 모른다. 혹은 윌리엄 핸리(William Hanley)의 「죽음의 땅에서 느린 춤을」(*Slow Dance on the Killing Ground*)처럼 많은 분량의 대사를 필요로 할지도 모른다. 대부분의 신인 극작가들은 제시부에서 지나치게 많은 것을 보여 주려 한다. 제시부는 최소화하는 것이 좋으나, 행동의 필요를 위해서는 충분해야 한다. 제시부는 부지불식간에 시작되어야 하며, 한 장면 이상으로 구성되는 것이 좋다.

명백하게 제시적인 기능을 하는 도구를 쉽게 알아차릴 수 있게 배치하는 것은 작품의 우수성을 손상시키는 일이므로, 현대 극작가 대부분은 이를 꺼린다. 유형적으로 반복되는 오래된 장치로는 해설자, 하인, 전화, **포일**(Foil)(주동인물과 대조적인 성향의 동반자)를 들 수 있다. 제시부는 중요한 발견을 예상할 수 있는 간략한 정보가 포함된 대화 도중에 잘 드러난다.

복선은 특별한 문학적 장치이다. 복선이란 정보의 한 가지로, 극작가가 작품의 서두에 미리 심어 둔 것이 나중에는 중요한 의미로 드러나는 경우를 말한다. 복선은 종종 발단부에 놓이지만 늘 그런 것은 아니다. 준비의 한 형식으로서 복선은 뒤따르는 행동과 말의 근거를 제공한다. 복선은 등장인물에게 중요성을 부여하고 관객에게는 회상하도록 만든다. 복선의 효과는 초기에는 미미하지만 결과적으로는 엄청나게 크다. 복선은 많은 용도를 가지고 있다. 먼저 인물들의 성격적인 기질이 행동으로 드러나기 전에 그것을 설정하는 데 사용되어야 한다. 복선은 관계들을 가리키거나 분명한 정보를 제공하거나, 혹은 태도를 드러낸다. 또한 놀라움과 사건을 만드는 데 기여한다. 놀라운 사건이 발생하면 처음에는 당황할지 모르지만, 이후의 신빙성을 확보하는 중요 수단이 된다. 복선은 그와 같이 신뢰성의 기반을 형성해준다.

복선을 설정하는 방법은 최소한 8가지가 있다.

(1) 태도를 밝히는 인물의 대사나 그 인물에 대한 태도를 드러내는 대사는 나중의 행동을 준비한다. 브레히트의 「억척 어멈」은 이와 같은 대사로 가득 차있는데, 이는 극의 종결부에서 중심인물의 금욕주의적인 태도를 준비한다. (2) 부수적인 위기로 이후에 일어날 중심 위기를 쌓아 가는 경우가 있는데, 맥스 프리쉬의 「만리장성」 7장에서 '현대인'과 '미란'은 사소한 갈등을 겪다가 결국은 사랑에 빠진다. (3) 처음에는 별로 중요하게 보이지 않던 신체적인 행동이 극의 후반부에 가서 중요성이 증대되는 경우도 있다. 그와 같은 기법은 수사물에서 주로 쓰는 수법이지만 많은 연극에서 자주 활용된다. 릴리안 헬만(Lilliam Hellman)의 「작은 여우들」(The Little Foxes) 2막에서 호레이스가 약을 먹는 행동은 그가 심장이 약하다는 사실과 그래서 3막에서 죽게 된다는 사실을 신빙성있게 만들어 준다. (4) 명백하게 중요도가 떨어지는 제시적인 대사 혹은 설명적인 대사가 결정적인 것으로 드러나는 경우도 있는데, 장 지로도(Jean Giraudoux)의 「온다인」(Ondine)에서 바다의 왕은 바다 요정 온다인이 인간 한스와 결혼한다면 그들의 관계는 완벽해질 것이라고 설명해 준다. 그러나 만약 한스가 그녀에게 성실하게 대하지 않으면 그는 죽고, 그녀도 그를 잊을 것이라고 설명하였다. 그리고 이러한 상황은 이후에 그대로 실현되고 만다. (5) 부수적인 인물이 복선으로 기능하거나 참여할 수도 있다. 「햄릿」의 호레이쇼와 같은 친한 친구나 지로도의 「채일롯의 미친 여자」(The Mad Woman of Chaillot)의 넝마주이와 같은 '레조네'(raisoneur: 작가를 대신하는 인물)는 명백한 복선을 만들어 낸다. 「세일즈맨의 죽음」에서 찰리는 기본적으로 복선과 대조 효과를 위해 등장한다. (6) 구체적인 시청각물—무대 세트, 장치, 의상, 심지어 음향까지—도 복선으로 기능한다. 피란델로(Luigi Pirandello)의 「작가를 찾는 6인의 등장인물」(Six Characters in Search of an Author)에서 극장이란 공간은 신빙성있는 복선으로 사용되며, 「다이얼 M을 돌려라」(Dial "M" for Murder)에서

열쇠를 다루는 일은 결말부에 가서 악당의 존재를 밝혀내는 데 결정적으로 기여한다. 「수전노」에서 아르파공의 의상은 그의 행동과 말을 믿게끔 만들어 주며, 보리스 빈의 「제국 건설자」의 사이렌 소리는 모든 행동들을 위한 준비물로 중요하게 쓰인다. (7) 초기에 맺어진 관계가 이후 행동에서 복선으로 기능할 수 있다. 「욕망이란 이름의 전차」에서 스탠리와 블랑쉬 사이의 의심스럽고도 유보된 관계는 스탠리가 블랑쉬를 정신병 수용소로 보내는 최종 행동에 논리성을 부여한다. (8) 부수적인 사건이 중요 사건을 위한 복선으로 제공되기도 한다. 「말괄량이 길들이기」에서 케이트가 비앙카를 치료해 주는 일은 페트루키오카의 과격한 행동으로 발전된다.

암시 역시 준비를 위한 특별한 장치임에 틀림없다. 복선이 과거 지향적인 관점을 자극한다면, 암시는 극중 인물이나 관객들로 하여금 앞을 내다보게 한다. 암시는 이후에 일어날 어떤 일에 대한 관심을 가리키는 용어라 할 수 있다. 암시는 의문과 예상을 불러일으킨다. 암시로 가득 찬 대사 가운데 유명한 것은, 아이스킬로스의 「아가멤논」(Agamemnon) 첫 장면에서 경비병이 내뱉는 첫 대사를 들 수 있다. 잘 만들어진 희곡에서는 최종 절정 이전에 거의 모든 것이 앞선 관심사를 자극하겠지만, 암시는 극작가늘이 전망, 관심사, 혹은 공포를 고조시키기 위해서 삽입하는 특별한 항목이다.

일반적으로 8가지 복선이 암시와 같이 기능할 수 있다. 그러나 더욱 특별한 암시는 종종 다음과 같은 형태 중의 하나로 나타난다. (1) 앞으로 일어날 사건에 대한 언급 (2) 미래에 대한 질문 (3) 이후에 발생할 일을 설명하는 소도구나 시각적인 도구, 혹은 일련의 행동 (4) 행동의 명백한 진로에 반대되는 주장. 첨가해서 한 작품 안에서 이러한 사물들의 존재는 미래를 가리키는 것이며, 사소한 갈등이 이후의 주요 갈등이나 정서적인 변화, 반동인물적 태도, 어떤 종류의 지연을 불러일으킨다. 결국 드라마에서 복선 깔기와 암시 주기와 같은 장치

는 전면적인 예시하기와 같다.

극중 인물에 대한 긴장감은 (특히, 관객에게) 미래에 대한 예상을 불러일으키는 준비하기와 연관되어 있다. 이러한 암시는 늘 **긴장감**을 자극한다. 그러나 숙련된 극작가는 기교적인 장치로 '힌트 주고 기다리기' 양식을 주로 채택한다. 이러한 패턴은 배우기도 쉽고 적용하기에도 쉬워 늘 효과적으로 이용된다. 이는 '힌트 주기, 기다리기, 성취하기'로 이루어져 있다. 작품 속의 어떤 인물은 어떤 사건이 일어날 것 같다는 사실을 시사하고, 다른 활동들 때문에 그 사건이 유보되었다가 예상했던 것이 (처음 예상했던 것과 조금 다른 양상으로) 드디어 일어난다. 어떤 작품에서 그 패턴이 먼저 시작되면 결과적으로 긴장감은 줄어들겠지만, 각각의 연속적인 시간대에서 그 패턴이 모습을 나타낸다면 긴장감은 비례적으로 증가할 것이다. '힌트 주고 기다리기' 패턴은 「맥베드」에서 자주 사용되는데, 4장과 5장 사이의 중요한 공식적인 관계는 이 패턴을 복합적으로 이용하는 것으로 만들어졌다.

긴장감은 모든 위기마다 발생한다. 위기는 다음과 같은 단계를 요구한다. 적대적인 두 세력의 확인, 그들은 서로 싸우고 그중 하나가 이길 것이라는 힌트, 갈등의 발생(싸움이 진행되는 동안 긴장감 넘치는 기다림이 있음), 절정(갈등이 해결점으로 완성됨). 수많은 서부극 영화는 이와 같은 유형의 위기 절차를 전체 구성으로 채택해 왔는데, 모든 극작가는 위기와 갈등을 잘 이용해서 플롯을 진전시키고 긴장감을 조성하는 데 큰 도움을 받을 수 있다. 예를 들어 에드워드 올비(Edward Albee)는 「누가 버지니아 울프를 두려워하랴」(Who's Afraid of Virginia Woolf?)에서 위기와 갈등을 중심으로 창작하였다.

최종적으로 긴장감은 심사숙고와 결정으로부터 발생한다. 등장인물이 문제에 부딪치면 통상적으로 그는 해결책이나 차선책을 위해서 심사숙고한다. 이는 다른 형태의 위기이며 다른 종류의 갈등이다. 그가 어떤 일을 할 것인가를 임기응변적으로 망설이든지, 어떤 행위를

수행할 것인가에 대해 윤리적으로 되돌아보든지, 긴장감은 조성되게 마련이다. 이와 같은 경우는 심사숙고 이후에 뒤따르는 결정으로 성취된다. 의미심장한 결정 또한 행동이며, 동시에 절정이다. 상태의 변화를 요구하거나 활동의 변화를 요구하기 때문에 결정은 행동이며, 신중하게 위기를 해결한다는 점에서 절정이다. 브레히트의 「세추안의 착한 여자」의 전체 형식은 이러한 양상을 따르고 있다. 이처럼 긴장감은 행동이 될 수 있다.

많은 이론가들은 드라마 내부에 **놀라움**을 유발시키는 여러 사건들이 존재함을 인정하고 있으며, 대부분의 극작가들도 작품 속에 놀라움을 유발시키는 사건을 집어 넣으려고 애쓴다. 그러나 그들은 준비가 거의 필요없는 단순한 놀라움과 개연성을 조심스럽게 쌓아 가는 것을 요구하는 신뢰성있는 놀라움을 구별하지 못하는 경우가 많다. 플롯 상에서 놀라움은 예상치 못했으나 충분히 신뢰할 수 있는 사건이 최상이다. 그러므로 놀라움은 그것의 가능성을 위해 앞에서 배치한 복선에 의존한다. 이오네스코의 「코뿔소」는 많은 놀라움을 지니고 있지만, 그들 대부분은 준비 장치들 속에 잘 숨겨져 있어 극의 환경과 논리 범위 안에서 충분히 신뢰할 만하다. 놀라움은 개연성을 가진 두 가지 방향으로 신행될 수 있다. 사선의 연속선 안에서 개연성의 한쪽 방향은 명백한 것이라서 분명한 결과로 이어지지만, 다른 하나는 숨겨져 있거나 얼핏 보기에 중요하지 않은 듯 보여서 예상하지 못한 결과로 이어질 수도 있다. 두 번째 방향이 갑자기 모습을 드러내면 놀라움이 발생한다. 이와 같은 방식으로 이중의 개연성은 놀라움을 발생시킨다. 드라마의 또 다른 질적 요소 역시 놀라움을 유발시키는데, 의외의 성향을 지닌 인물이나 예상치 못한 사상과 말의 신선한 결합, 연속되는 이상한 음향, 근사한 시각적인 요소 등이 그것이다.

또한 놀라움은 행운이나 우연한 사건으로부터 발생하기도 한다. 희곡이 개연성으로 짜여진 일종의 그물망이라 하더라도, 행운은 극

의 행동에 중요한 요소로 작용해 왔다. 극작가는 항상 모든 사건들을 인식하고, 개연성으로 감싸려는 시도를 해야 한다. 예를 들어 「햄릿」의 결말부에서 포틴브라스가 덴마크로 정확히 돌아오는 것은 우연한 일처럼 보이지만, 그에 대한 일련의 언급과 그의 존재를 앞에서 이미 보였기 때문에 극이 종결되는 바로 그 순간에 정확히 들어서는 것도 타당성있게 보인다.

초보 극작가나 아직 더 많은 것을 배워야 할 견습 단계의 극작가들은 준비와 제시, 복선과 암시, 긴장감, 놀라움, 우연을 잘 사용하지 못한다. 이들은 대부분 명백한 것을 지나치게 준비한다든가, 비일상적인 것을 위한 개연성을 확립하는 일에서 실수를 범한다. 제시부는 절대적으로 최소화하는 게 최상이며, 그래서 재미있는 행동이 진행되는 가운데 직선적으로 제시되어야 한다. 정보에 대한 필요는 제시부가 등장하기 전에 일어나야 한다. 복선을 배치하는 일 중에 저지르기 쉬운 실수는 대부분 복선을 지나치게 적게 사용하는 것이다. 초보 작가들은 사건이 발생하기 전에 암시하기보다는, 사건이 발생하고 난 다음에 등장인물로 하여금 토론시키는 경우가 있다. 힌트 주고 기다리기 양식을 더욱 의식적으로 쓴다면, 그 작품에는 더욱 많은 긴장감이 조성될 수 있다. 놀라움과 우연의 일치는 개연성을 세우기 위해서 사용되기도 한다. 준비 과정의 요소들을 극작품에 충분히 배치하는 일은 아주 어려운 일이다. 완전한 개요가 구성되는 동안 천천히 실행시키는 것이 좋다. 완전한 준비는 극의 통일성과 개연성, 경제성과 같은 질적 요소를 창조해 낸다. 그러므로 준비과정을 구조화하는 일은 드라마에서 아름다움을 창조하는 데 필수적이며, 플롯 작성에도 결정적으로 작용한다.

6. 크기와 발전시키기

작가가 핵심 발상을 잡고 이를 확대시키기 시작할 때, 작품의 범위에 대한 의문이 생긴다. 작품의 크기는 얼마가 좋을까? 장막과 단막 중에서 어떤 것이 좋을까? 소재의 전개는 어디까지가 적당할까? 위기와 인물, 세트의 수는 몇으로 할까? 이와 같은 질문들은 플롯과 관련하여 고려해야 할 구조적인 사항들이다. 그러나 이 질문들은 극작품의 크기와 관련하여 취급해야 할 중요한 요소들이다.

크기는 통일성의 신호이며, 미의 조건이다. 모든 요소들의 내적인 완결성과 전체적인 통합을 이룩하는 것은 적절한 행동의 전개와 관련된다. 우선 크기에서 요구하는 중요 성분으로는 길이와 질을 들 수 있다. 길이는 상황과 사건, 분규 및 부수적인 사건의 숫자와 등장인물의 수, 표현된 사상, 대사의 평균 단어, 단어의 평균 음절과 배경의 수에 따라 다르다. 플롯 차원에서 길이는 사건과 방해물, 위기, 내포된 절정의 수에 달려 있으며, 준비와 위기, 전개된 놀라움에 달려 있다. 극작가는 양적인 면과 관련된 일련의 선택을 취함으로써, 최상의 작품 길이를 정할 수 있다.

길이와 양적 요소에 대해 첨가할 것으로는 구조적인 완결성의 크기와 관련된 성분을 들 수 있다. 극의 모든 요인들이 다른 요소들과 논리적인 연관성을 지니고서 관련되어 있을 때만, 전체는 완결될 수 있고 경제적일 수 있다. 단순히 자신만을 위한 사건들과 인물들, 대사는 극작품의 크기에 손상을 줄 뿐이다. 극이 끝났을 때, 꼭 있어야 할 것이 빠졌거나 다른 요소들에 해가 없는 요소가 삭제되었다면, 작품의 크기는 잘못된 것이다. 적절한 크기를 위해서 부분들은 정해진 배열을 따라야 할 것이고, 각 부분은 어떤 방식으로든 다른 요소와 특히 보충적인 요소들과 관련되어야 한다. 희곡의 경제성 원리는 가장 단순한 육체적인 행동으로부터 중요한 절정까지 극작품의 모든

요소들이 한 가지 이상의 기능으로 사용되어야 하며, 반드시 다른 요소들과 상호 연관성을 맺어야만 한다는 것이다.

또한 크기는 작품 내에서 대조의 총량과 질에 의존한다. 대조는 인접한 부분들의 다양함과 차별성이다. 다른 예술작품들처럼 극작품도 대조를 필요로 한다. 극작품은 사건, 인물, 관념, 대사, 음향, 육체적인 행동의 집단 안에서 명백해야만 한다. 극작가는 작품의 중요 소재들을 조사하듯이 실제적이고 명백한 다양성을 찾아 낼 필요가 있다. 극작가는 다른 것들과 분명히 구별할 수 있는 사건, 환경, 인물 등을 골라내야 한다. 차이점을 보여 주기 위해서는 시간과 공간이 필요하므로, 대조는 극작품의 크기에 영향을 미친다. 이야기의 길이는 극작품의 상황이나 사건들의 다양성과 복잡성에 부분적으로 의존한다.

주어진 극작품의 가장 좋은 크기는 그것이 전체로서 이해될 수 있을 만한 것이다. 만약 극작품의 전개가 적절하다면, 부분들의 조합이 전체적으로 균형과 질서를 잡고 있을 것이다. 길이와 양, 유기적인 전체성, 인과적인 관련성, 대조와 복잡성은 크기를 결정하는 주요 인자들이다. 요약해 보면, 희곡의 형식적인 아름다움은 통일성과 가능성, 크기의 질에 달려 있다.

7. 새로운 구조의 탐색

모든 예술작품은 어떤 구체적인 생활상을 예술가가 실제처럼 공식하한 것이다. 이런 공시화는 구체적인 것, 자료, 부분들을 필요로 한다. 그러므로 예술에서의 공식화는 부분들을 전체로 조직화하는 것이다. 조직화하기 위해서 예술가들은 의식적으로 일정한 질서와 배열의 원칙을 이용한다. 예술가가 특정 작품에서 그러한 원칙들을 구체화시킬 때, 그 작품은 전체를 형성하기 위해 부분들의 결합 관계인

구조를 취한다. 그러므로 어떤 예술작품이나 형식은 특수화된 구조라 할 수 있다. 드라마의 구조는 그것의 형식, 조직화, 플롯이다.

그러나 모든 드라마에 적합한 단 하나뿐인 플롯은 없다. 극작품마다 독특한 플롯, 특정한 구조, 개별적인 형식을 가지고 있다. 보편적인 법칙으로 **최고의 플롯**이란 존재하지 않는다. 20세기의 주요 극작가들이 채택해 왔고 영향력 있는 이론가들이 증진시켜 온 특정한 형식을 고려하지 않는다면, 드라마의 구조 혹은 구성에 대한 이러한 논의는 오도될 수 있다. 그러나 현대극의 다양한 구조를 살펴보기에 앞서, 이 전에 논의됐던 기본 원칙들이 예전의 극작술과 현대의 극작술에도 공통적으로 적용된다는 사실을 깨달아야 한다. 전통적인 드라마(그런 것 이 존재한다면)와 대부분의 혁신적인 새로운 연극들과의 주요한 차이점이란, 완전히 새로운 원칙의 발견이 아니라 기존의 원칙들을 어떻게 활용하는가와 관계가 있다. 전통적인 원칙들이 현대 작품에서 전혀 존재하지 않는다는 것은 틀린 말이다. 브레히트, 이오네스코, 페터 바이스, 장 주네와 같은 현대 극작가들은 그들의 독특한 구조 내에서 그 원칙들을 단지 새롭게 이용했을 뿐이다. 결국 베케트의 「고도를 기다리며」는 셰익스피어의 「안토니와 클레오파트라」(Antony and Cleopatra), 괴테(Goethe)의 「파우스트」(Faust), 알프레드 자리(Alfred Jarry)의 「위뷔 왕」(Ubi Roi), 톨스토이(Leo Tolstoy)의 「어둠의 힘」(The Power of Darkness), 혹은 스트린드베리히의 「유령 소나타」(The Ghost Sonata)와 마찬가지로, 구조상으로 「오이디푸스 왕」과 다를 바가 없다.

물론 20세기 극작가들이 특정한 작품에서 아주 다양한 구조 체계를 창안했음도 부인할 수 없는 사실이다. 그것을 이해하기 위해서는 특정 작품들의 차이점을 검토해 보고, 동시에 다양한 작품들의 유별난 특징들을 구별해 볼 필요가 있다. 그러나 이 책에서는 여러 종류의 극작품에서 공통적으로 나타나는 구조적 특징에 집중하여 실례를

들도록 하겠다. 광범위한 조직 원칙들을 단순한 용어들만 가지고 나눌 수는 없다. 그래서 이번 장에서는 극의 종류, 조직적인 이동, 도식적인 배열 면에서 접근해 보고자 한다.

드라마의 종류를 크게 둘로 나눈다면, 모방적인 것(mimetic)과 교훈적인 것(didatic)으로 나눌 수 있다. 모방적인 드라마의 제일 목적은 존재이다. 즉 작가는 미적으로 완벽한 대상으로서 모방적인 극을 구성한다. 교훈적인 극의 주요 목적은 설득이다. 즉 작가는 자신의 사상을 관객에게 설득시키기 위해서 극을 쓴다. 전자에서는 의미가 암시되어 있고, 후자에서는 의미가 명시되어 있다. 주로 인간의 상황을 반영하기 위한 극을 구성할 때 작가는 모방적으로 창조하며, 교훈적인 극을 창작하는 작가는 인간의 태도에 영향을 끼치고 인간의 상황을 변화시키고자 극을 쓴다.

모방적인 극에서 형식은 구심적(centripetal)이라 할 수 있는데, 이는 중심부(인간의 감정과 사건들)가 전체를 위해 응집하도록, 구조적인 힘이 중심축을 향해 내적으로 활동하도록 조직되어 있기 때문이다. 모방적인 극에서는 대체로 행동이 축을 이룬다. 따라서 모방적인 극은 주로 감동적이다. 반면에 교훈적인 극의 형식은 원심적(centrifugal)이라 할 수 있다. 부분들이 설득의 과정을 위해 응집하도록, 구조적인 힘이 주요 부분(주장이 되는 생각)을 외부로, 중심으로부터 멀리 몰아낸다. 교훈적인 극의 중심은 관념들의 형이상학적인 복합체에 둔다. 따라서 교훈적인 극은 원심적이다.

모방적인 극의 예로는 테네시 윌리엄즈의 「뜨거운 양철 지붕 위의 고양이」(Cat on a Hot Tin Roof), 해롤드 핀터의 「관리인」(The Caretaker), 이오네스코의 「코뿔소」 등이 있다. 대다수의 현대 극작가들이 주로 모방적인 극을 즐겨 썼는데, 예를 들면 베케트, 페르난도 아라발(Fernando Arrabal), 아더 아다모프(Arthur Adamov), 장 주네, 아더 밀러(Arthur Miller)와 에드워드 올비 등이 있다. 교훈적인 극의 예를 들자

면, 브레히트의 「억척 어멈」과 사르트르의 「악마와 주님」(The Devil and the Good Lord), 롤프 호후트(Rolf Hochhuth)의 「대리인」(The Deputy) 등이 있다. 철저하게 이성적인 교훈극을 쓴 주요 극작가로는 페터 바이스, 귄터 그라스(Gunter Gräss), 르로이 존즈(LeRoi Jones), 맥스 프리쉬, 미건 테리 등이 있다. 또한 교훈적인 극과 모방적인 극을 다 쓴 극작가로는 알베르토 까뮈(Albert Camus), 프레드릭 뒤렌마트(Friedrich Duerrenmatt), 슬라바미르 므로첵(Slawomir Mrozek), 존 오스본과 미셸 데 겔데로데가 있다.

교훈적인 극에 가장 크게 영향을 끼친 이론가는 브레히트이다. 존 윌레트(John Willett)가 편집하고 번역한 『브레히트 연극론』(Brecht on Theatre)은 영어로 된 브레히트 연구서의 대표적인 책이다. 브레히트가 말하는 서사극의 구조에 대한 핵심적인 개념 몇 가지를 정리하면 다음과 같다. (1) 교훈적인 극은 관객의 이성에 호소하여야 한다. (2) 극은 줄거리를 통해서가 아니라, 대화를 통해서 진행되어야 한다. (3) 장면들은 중심 사상이 그들을 함께 묶고 있기 때문에 당연히 삽화적일 수밖에 없다. 또한 브레히트는 몽따지, 굽어진 발전, 과정으로서의 인간, 소외 효과와 같은 원칙들을 제시했다.

모방적인 극에 대한 이론은 많은 사람들이 발표했는데, 이오네스코의 글이 최근 모방극 형식의 발전에 대해 가장 설득력 있는 견해를 전개하고 있다. 이오네스코의 최고 이론서인 『노트와 반노트』(Notes and Counter Notes)에 나타난 모방적인 극 형식에 대한 견해는 다음과 같다. (1) 극이란 일련의 의식적인 상태, 혹은 상황들이 서로 얽혀 짜여질 때까지 긴장도가 점점 더하도록 구성하여, 결국은 해결이 되거나 혹은 완전한 혼돈 상태에 달하도록 구성되는 것이다. (2) 극의 중심부는 분열과 적대감, 위기와 죽음의 위협이다. (3) 극은 기분과 충동을 위시한 감정적인 요소들의 집단이다. (4) 극작가는 어떤 예정된 피상적인 질서를 강요하기보다는 자신의 내적인 정서적 욕구를

충족시킴으로써, 형식의 통일성이라는 것을 발견한다. 이오네스코는 또 극적 소우주, 심볼의 사용, 신화 만들기, 수수께끼의 사용에 대해서도 논의하였다.

현대극을 모방적으로 또 교훈적으로 조직된 전체라고 생각하는 것은, 극적 형식의 최근 발달사를 이해하는 한 가지 방법에 불과하다. 형식에 대한 또 다른 접근법은 극의 조직적인 이동을 고려해보는 것이다. 간단히 설명하자면 조직적인 이동의 두 가지 기본 유형은 수평적인 것과 수직적인 것이다.

수평적으로 이동하는 극은 대체로 인과적인 구조를 지닌다. 한 사건이 다른 사건을 유발시키고, 그리하여 그것들은 일련의 선행 조건과 결과를 형성한다. 수평적인 극의 연관성은 상상력으로 인식할 수 있으며, 논리적이고 객관적으로 연기가 이루어진다. 인과성이 그럴 듯해 보이고 명백해 보이기 위해서는 등장인물의 동기가 중요하다. 흔히 줄거리가 수평적인 극을 통제한다. 이러한 극의 동작은 발전·확대·긴 거리에 중점을 두며, 활동들은 대체로 외향적인 경향이 있다. 한 동작에서 다른 동작으로 이동할 때에는 연관성이 있으며, 계속해서 일어나며, 일관되고, 또한 지속적으로 이뤄진다. 그리고 흥미의 절정은 클라이맥스이다.

반대로 수직적으로 이동하는 극은 대체로 덜 인과적인 구조를 가지고 있으며, 아주 우발적이거나 비인과적인 극이다. 한 사건은 그 자체를 위해 발생하는 것이지, 후속되는 사건의 선행물로 혹은 앞선 사건의 결과로 일어나는 것이 아니다. 즉 인과적으로 연관된 연속물을 이루는 것은 아니다. 수직적인 극에서 연관성은 상상으로 인식할 수 있으며, 상상적으로 또 주관적으로 연기가 이루어진다. 이런 유형의 몇몇 작품은 등장인물의 동기를 깊이 파고드는데, 이는 인과성을 밝히기 위해서가 아니라 심사숙고하는 과정으로서, 또는 강렬함을 나타내기 위해서이다. 어떤 수직적인 극에서는 동기를 완전히 외

면하기도 한다. 수직적인 극에서 줄거리가 가장 중요한 위치를 차지하는 일은 좀처럼 없다. 비평가들이 흔히 그런 작품에 구성이 없다고 하는 것은 일반적으로 줄거리가 없다는 것을 의미한다. 모든 극에는 구조로서의 플롯이 있기 때문이다. 수평적인 극에서는 서스펜스가 대체로 갈등으로부터 오지만, 수직적인 극에서는 주로 긴장으로부터 일어난다. 갈등이 세력들 간의 충돌이라면, 긴장은 인물 내부의 스트레스, 불안, 두려움과 고뇌를 가리킨다.

　수직적인 극의 동작은 발전이 아닌 수렴에, 확대가 아닌 침투에, 거리가 아닌 깊이에 역점을 둔다. 수평적인 극에서는 방향성이 중요하고, 수직적인 극에서는 일탈이 중요하다. 스토리가 없는 극은 존재에 역점을 두고, 스토리 극은 생성을 강조한다. 수직적인 극에서는 대체로 동작이 적으며, 전체적으로 보면 내향적이다. 한 동작에서 다른 동작으로의 이동은 단절되어 있으며, 변형적이고, 간헐적이다. 또한 연관성이 아니라, 뚜렷한 간격이 특징을 이룬다. 그리고 흥미의 절정은 클라이맥스가 아니라, 격동 회전부 혹은 휴지부이다. 수평적인 극에서는 보통 인과적인 연속체로서 시작, 중간, 끝이 있으나, 수직적인 극에서는 아무렇게 짜여진 혹은 부서진 순서로 개시, 중앙부, 정지가 있을 뿐이다.

　여기서 한 가지가 다른 것보다 반드시 더 나은 방법이라고 말하는 것은 절대 아니다. 위대한 극작가들은 두 종류의 플롯을 다 활용해 왔다. 체호프와 피란델로는 대부분 수직적인 극을 주로 썼고, 입센과 버나드 쇼는 수평적인 극을 썼으며, 스트린드베리히는 두 가지를 다 썼다. 수평적인 극으로 잘 형상화된 것은 아더 밀러의 「시련」(The Crucible)와 알베르트 까뮈의 「정의의 사람들」(The Just Assassings), 뒤렌마트의 「노부인의 방문」(The Visit)이 있다. 이런 경향의 극작가로는 테네시 윌리엄즈, 존 오스본, 브레히트, 유고 베티(Ugo Betti)와 장 아누이 등이 있다. 수직적인 극의 중요 작품으로는 베케트의 「유희의

끝」(Endgame), 장 주네의 「검둥이들」(The Blaks), 장 끌로드 반 이탤리의 「미국 만세」 등이 있다. 이런 경향의 극작가로는 이오네스코, 페터 바이스, 미셸 데 겔데로데와 페르난도 아라발 등이 있다.

이 두 종류의 극의 형식에 대한 논의는 어디에서 찾아볼 수 있는가? 수평적인 극의 형식의 구조에 대한 최고의 이론서로는 다음 세 가지를 들 수 있다. (1) 브레히트의 논문, (2) 아더 밀러의 「희곡선집」의 서문, (3) 엘더 올슨(Elder Olson)의 『비극과 드라마의 이론』(Tragedy and the Theory of Drama). 수직적인 극의 형식을 연구하기 위해서는 다음 자료가 유용하다. (1) 베케트, 이오네스코, 장 주네의 비허구적인 작품들, (2) 미셸 데 겔데로데의 '오스텐드 인터뷰' (3) 위에서 말한 수직적인 극작가들을 다룬 『연극 평론』의 논문들과 인터뷰 등.

그 밖에 최근에 발표된 모든 다양한 자료에서 극의 형식을 살펴볼 수 있는 흥미 있고 생산적인 방법들이 많이 있지만, 여기서는 한 가지만 더 소개할까 한다. 극을 도식적인 배열로 나눠 보면, 많은 극작품을 두 가지의 기본적인 도표 형식 즉, 직선형과 나선형으로 구분할 수 있다.

직선형의 극은 연속적인 사건들이 일직선 혹은 평행선을 이루는 것이 특징이다. 등장인물들은 심리적 투시법에 따라 등장한다. 즉 그들은 인식할 수 있는 실물과 같은 존재들이며, 인과적인 행동에 연관되어 있다. 상황이 중요하고 하나의 상황에서 다른 상황으로의 이동이 점점 더 복잡해져서, 결국 최종적인 결단과 마무리 상황에 도달한다. 극 전체는 합리적인 실체로 조직된다. 즉, 구조는 견고하며, 부분들의 배열은 실생활의 배열을 반영한다. 수평적으로 이동하는 극의 대부분은 도표상 직선형으로 도식화할 수 있다.

나선형의 극은 활동의 구부러진 형태, 동작의 우연적인 선들, 불균형적인, 혹은 무작위적인 배열 등이 특징이다. 등장인물들은 직선형의 인물보다 더 단편적이고, 왜곡되어 있으며, 혹은 동시에 존재하기도

한다. 예를 들면 입체파의 그림과 비슷하다. 그들의 동기는 종종 삭제되어 있고 그들은 환상 속에 빠져 있는 것처럼 보이며, 동작과 인과적으로 연관되어 있는 경우가 드물다. 상황보다는 조건이 더 중요하다. 흔히 나선형의 극은 단 하나의 생활 조건만을 왜곡된 상상의 렌즈를 통해 보이는 대로 제시한 것에 지나지 않는다. 그런 극들은 정체나 순환에 초점을 맞춘다. 사람과 사람 사이 혹은 사건과 사건 사이의 관계는 초현실적이다. 그 관계는 인과적인 진행보다는 상상적인 연관성에 더 의존한다. 나선형의 극은 변화가 많고, 서사시적인 경향이 있다. 일반적으로 제시부와 예비부가 빠져 있고 리듬이나 패턴이 주로 줄거리를 대신한다. 변이는 일직선형의 극에서처럼 부드럽지 않고 돌발적이기 쉽다. 나선형의 전체 구조는 감각적인 실제 밑에 존재하는 실체를 통찰하기 위해 상상이나 꿈으로 조직된다. 그러므로 구조는 추상적이다. 부분들의 배열은 상상의 배열을 불러일으킨다. 수직적으로 이동하는 극의 대부분은 나선형이라고 도식화할 수 있다.

어떤 극작품이 이 두 형식 중의 한 가지 특성을 완벽하게 지닐 수는 없으며, 다른 형식의 특성을 절대적으로 배제하지는 못하지만, 몇몇 작품은 각 형식의 대표적인 본보기로 삼을 수도 있다. 직선형 극으로는 숀 오케이시(Sean O'casey)의 「쟁기와 별」(*The Plough and the Stars*), 유진 오닐(Eugene O'Neill)의 「밤으로 가는 긴 여행」(*Long Day's Jurney into Night*), 장 아누이의 「투우사의 왈츠」(*Waltz of the Toreadors*)가 있다. 나선형 극의 대표작으로는 페터 바이스의 「마라/사드」와 존 아덴의 「무스그레이브 상사의 춤」, 미건 테리의 「오며 가며」(*Comings and Goings*)가 있다.

극의 형식을 논한 이론서들 중에서 직선형과 나선형의 형식을 요약적으로 제시한 책들이 있다. 존 하워드 로슨(John Howard Lawson)의 「극작의 이론과 기술」(*Theory and Technique of Playwriting*)은 극 구조를 선으로 설명한 책이다. 이 책은 장애물에 대처하고 그 장애물에

수반하는 갈등을 겪고 결국은 승리하거나 패배하게 되는 의지의 인물을 비롯하여, 일직선상의 행동을 구성하는 것에 대한 중요한 고찰을 보여 준다. 그리고 마리안 갤러웨이(Marian Gallaway)도 『극의 구성』(Constructing a Play)이라는 책에서 직선형의 형식을 다루었다. 리차드 셰흐너(Richard Schechner)는 『연극 평론』에서 뽑은 논문집 『퍼블릭 도메인』(Public Domain)이라는 책에서, 소위 '열린' 형식이라고 부르는 나선형 구조에 대해 설득력 있게 제시한 바 있다. 「접근」이라는 제목의 논문에서 셰흐너는 극작가에게 통제되고 비평가에게 암시를 주는 시간의 활용에 대해 심도있게 논의하였다. 그는 드라마의 다양한 미학적인 접근법을 연구하면서, 리듬과 구조의 순환에 대해서도 논의하였다. 그 외에도 앙또낭 아르또(Antonin Artaud)의 책들, 특히 『연극과 그의 이중성』(Theatre and Its Double)은 나선형 극을 이해하는 중요한 자료이다. 아르또는 이 책에서 극적 구조 자체에 대해서는 거의 다루지 않았지만, 상상력이 풍부하고 자극적인 극예술의 장래를 제시하였다. 또 나선형 극의 원칙들을 하나하나 나열하지 않았으나 그것들을 일일이 암시하였다. 그의 이론들은 실제로 많은 현대 극작가들에게 추상적인 드라마로 변혁을 일으키게 하였다. 아르또의 이론은 극적인 구조보다는 극의 스타일과 더 관계 깊다. 그 이론들은 나선형 극이나 수직적인 극에 대한 최근의 변혁을 이해하는 기본적인 태도를 제공해 줄 수 있다.

　극의 형식을 다룬 책들을 소개하면 다음과 같은 것들이 유용할 것이다. 극이론과 비평에 대한 책들이 많이 있지만, 극작가나 극의 구조를 연구하는 사람들에게 크게 도움될 만한 책은 그리 많지 않다. 좀 오래되기는 했지만 가장 쓸 만한 책으로는 아리스토텔레스의 『시학』과 호레이스(Horace)의 『시의 기술』(Ars Poetica), 레싱(Gotthold Lessing)의 『함부르그 연극술』(Hamburg Dramaturgy), 프라이타그(Freytag)의 『드라마의 기술』(The Technique of Drama) 등을 들 수 있

다. 현대적인 이론으로 적절한 것은 앞서 소개한 브레히트와 아르또, 이오네스코의 것들이 있다. 극의 형식에 관한 또 다른 논의는 에릭 벤틀리, 엘더 올슨, 리차드 셰흐너의 것들이 유명하다. 케네드 버크 (Kenneth Burke)는 『동기의 문법』(Grammar of Motives)과 『반대진술』 (Counter-Statement)과 같은 책에서, 여러 종류의 시 형식, 즉 서정시 와 서사시 이외에 극시의 형식도 연구하였다. 버크는 금세기의 구조 주의 이론가 가운데 가장 중요한 인물 중의 하나이다. 사르트르와 까 뮈는 극 이론에 기여한 바는 그리 크지 않지만, 문학과 예술에 대한 사상으로 현대 극작술에 많은 영향을 끼쳤다. 극 형식의 다양성을 이 해하기 위해서는, 아리스토텔레스와 니체, 브레히트, 이오네스코, 엘 더 올슨, 케네스 버크, 리차드 셰흐너의 책을 추천할 만하다.

이번 장은 드라마 형식의 중요한 원칙들을 많이 제공하였다. 앞부 분에서는 극작가들이 최근에 채택하고 있는 특정한 형식들의 다양성 을 지적하였다. 물론 형식의 다른 개념들도 있지만, 여기서는 그것에 대해 속속들이 다루지는 않았다. 그러나 극작가가 희곡을 창작하기 위해 고민한다면, 기본적인 구조의 원리에 대한 잠재성을 인식할 때 더 잘 해결할 수 있을 것이다. 그렇게 할 때 결과적으로 극작가는 혁 신의 자유를 얻는다.

여기서 설명한 모든 구성 원칙들은 융통성이 있으며, 기능적이다. 그것들을 이용할 수 있는 잠재력은 무한하다. 어느 것도 규칙은 아니 다. 원칙들 중에서 어느 것이나 무시할 수 있고 뺄 수도 있다. 그러나 원칙들이 개별 극작품을 더 낫게 만들 수 있으며, 그것들을 규칙적으 로 잘 이용한다면 그 작품은 더 나아질 것이다.

문학 작품을 쓰는 일은 판단력과 상상력을 필요로 한다. 많은 작가 들이 신비로운 상상이 예술의 전형이라고 주장하지만, 영감만으로는 충분하지 못하다. 한 예술가의 상상력은 대부분 그의 시각, 훈련, 심

리적인 습관에 의존한다. 그의 판단력은 통찰력과 지식에 달려 있다. 구성에 관해 앞서 지적한 것들은 물론 지식이다. 위대한 예술가는 위대한 극을 만들어 내겠지만, 만약 그가 자신의 예술에 대해 더 많은 지식을 지니고 있다면, 그의 작품은 그만큼 더 훌륭해질 것이다.

다음의 현대 극작품들은 다음 항목들에 대해 연구해 볼 만한 가치가 있는 작품들이다.

행동 : 존 아덴의 「무스그레이브 상사의 춤」

비극 : 미셸 데 겔데로데의 「판타글라이즈」

희극 : 장 아누이의 「달무리」(Ring Round the Moon)

멜로드라마 : 해롤드 핀터의 「귀향」

교훈극 : 브레히트의 「세추안의 착한 여자」

줄거리 : 아더 밀러의 「시련」

통일성 : 베케트의 「고도를 기다리며」

가능성 : 테네시 윌리엄즈의 「욕망이란 이름의 전차」

준비성 : 까뮈의 「정당한 살인」(The Just Assassins)

중대성 : 보리스 비안의 「제국 건설자들」

대조성 : 맥스 프리쉬의 「만리장성」

이 모든 극작가들은 극의 행동을 알맞게 구성한 대가들이다.

숙련된 극작가에게 형식은 구조화된 행동이다. 그리고 구조화된 행동은 명확성, 감정적인 힘, 희곡적인 아름다움에 있어서, 하나의 능동적인 신체이다. 그것은 집필 과정에서 실현되며 극작품 자체에서 영구히 실재성을 유지해 나간다. 플롯으로 구조화된 행동은 다른 모든 요소(인물, 관념, 어법, 소리, 스펙터클)의 조직을 형성하며, 그것들에 의존하고 불가분의 관계를 이룬다. 구조화된 행동은 극작품의 가장 필수적인 요소이다. 예를 들어, 희곡은 언어에 의존하지만, 언어는

행동을 표현하는 한 수단에 불과하다. 구조화된 행동은 모든 희곡의 핵심이다.

그렇다면 극작가는 '플롯의 창조자'라고 할 수 있다. 경우에 따라서 그는 어떤 이야기를 활용하거나 아무 이야기도 활용하지 않을 수 있다. 그러나 그가 어떤 구조화된 행동을 창조한다는 의미에서 극작가는 일종의 '신화의 창조자'이다. 어네스트 카시러가 지적했듯이, 의미와 진리는 형식을 가늠하기 위한 최선의 척도는 아니다. 극작품은 단지 삶의 모조품에 지나지 않는 것이 아니며, 하나의 조직화된 실체로서 자신만의 독자적인 세계를 형성한다. 희곡은 특정한 형식을 취할 때만 이해될 수 있다. 따라서 그것은 현실의 한 조직이다. 극작가는 특정한 대상에 본질과 현실을 연결시켜 준다는 점에서 신화의 창조자이다. 극작가는 자신의 구상물로서 행동의 구조를 창조하며, 자신의 신화로서 인간의 삶을 상징적으로 표현한다.

4장. 인물

내가 만든 인물들은 과거와 현재라는
문명 단계의 혼합이며, 책과 신문에서 받아들인 조각들이며,
인본사상의 혼합이며, 좋은 의복의 누더기와 넝마이며,
이 모든 것을 땜질해 놓은 것이 인간 영혼이다.
– 어거스트 스트린드베리히『미스 줄리』서문 중에서

극작품은 근본적으로 인간의 행동으로 구성되어 있으며, 어떤 인물을 행동화하거나 그 행동을 드러내야만 한다. 극작품의 행위자는 개별화된 존재와 말, 그리고 행위를 통해 자신의 행동을 수행한다. 인물은 플롯의 소재이며, 플롯은 말들과 행동들이 하나로 통합되는 모든 성격화의 형식이다. 드라마가 인간 행동의 잠재 가능성을 탐구하는 것이라면, 또한 인간의 성격을 탐구하는 것이기도 하다. 이처럼 드라마는 인간 성격이 행동으로 옮겨 가는 관계를 주로 다룬다. 또한 극작품 안의 인물들은 신원 확인이 가능하며 자체 설명이 가능하기 때문에, 각 인물은 다른 인물과 어느 정도 구분할 수 있어야 한다. 이처럼 극작가에게 드라마의 성격학는 **행동 중인 인물**을 통해 보여 주는 것이 필요하며, 인물들은 다른 인물들과 구별될 필요가 있다. 다시 말하지만, 드라마는 행동 중인 인물이다.

1. 인물이 인간 자체는 아니다

한 작품 안의 행동은 앞 장에서 설명했듯이 가공적인 것, 즉 작가가 선택하고 구조화한 것이다. 행동은 인간의 삶과 관련있는 것이지, 삶과 동일시할 수 있는 것은 아니다. 마찬가지로 극작가는 인물을 창작하면서 완전히 새롭게 만들어 내야 한다. 실제 사람과 여러 부분에서 닮았을지라도, 극중 인물은 인간 자체는 아니다. 그렇지만 실제 살아가는 인물을 형성하기 위해 극작가는 살아있는 인간 존재들을 이해해야 하며, 그에 관한 지식을 최대한 활용할 수 있어야 한다. 그러므로 성격화의 기본 원칙들을 이해하기 위해서 극작가는 우선 인간 존재에 대한 성질과 극중 인물의 성질에 대한 관계를 연구할 필요가 있다.

인간은 신체적인 요소와 심리적인 요소가 결합된 독특한 존재이다. 각각의 인간은 개인마다 뚜렷하게 구별되며, 감정과 행동 조직상 삶을 확장시키려고 노력하는 힘과 의욕을 지니고 있다. 사람들은 저마다 개성을 지니고 있으며, 특정한 개인적인 성향과 사회적인 성향, 태도, 습관들로 구성된 특성들의 통합체로 다른 사람들과 구분된다. 모든 개인들의 성격은 본능과 감정, 정서적인 차원의 선언문과 같다.

본능은 특정한 목적을 성취하기 위해 개인을 정해진 행동 관습으로 몰아가는 자연적인 성향, 즉 기질들로 이어진다. 본능은 주의력을 요구하고, 행동을 낳는 충동을 자극한다. 근본적이고 유형적인 본능 가운데에는 호감과 반감, 지배욕과 종속욕, 도피와 추구, 파괴와 건설, 과시와 은폐, 호기심과 혐오감 등이 있다. 본능은 인간의 근본적인 욕구와 관련있는데, 꼭 일치하는 것은 아니지만 배고픔과 목마름, 공기와 기온, 배설, 성, 고통의 제거, 감각적인 반응과 활동, 잠에 대한 욕구 등을 가지고 있다. 본능의 지향점은 먹을 것, 집, 아늑함과 밝음, 젊음의 유지와 재생이다. 그 목적은 인위적일 수도 있는데, 모방, 지식, 복지, 행복, 완벽, 건강, 행운, 권력 등이다. 본능적인 행동

은 감정을 불러일으키며, 감정은 좀처럼 본능과 독립적일 수 없다. 무언가에 의해 본능적인 충동이 억제되면, 공포나 분노 아니면 그와 유사한 감정이 일어난다. 반대로 본능적인 목적이 달성되면, 즐거워하며 만족해한다. 감정과 정서에 비해 본능은 지성의 영향을 적게 받는다. 인간에게 감정은 생생한 느낌을 생산하는 흥분 상태를 가리킨다. 감정은 본능보다 더 복잡할 가능성이 많아, 사람들에게 더욱 의식적으로 발생한다. 한 사람이 어떤 어려움 없이 자신의 본능적인 욕구를 충족시켰다면, 대개 감정은 뒤따르지 않는다. 그러나 본능이 제한된다면, 감정은 늘 뒤따른다. 본능은 습관을 낳고, 감정은 행동과 정서를 낳는다. 억제되지 않은 감정은 불안정하며, 무질서하고, 난폭하며, 쉽게 확인될 수 있다. 습관은 정반대로 예측이 가능하며, 조용하고, (최소한 그 소유자에게는) 겸손하다. 강렬한 감정은 산만한 신경질적인 소동을 포함한다. 비록 감정이 복잡하긴 해도, 본능이나 습관보다는 채택할 만하다. 감정은 개인에게 상황이나 장애물에 직접 부딪치라고 억지로 권유하는 힘을 준다. 그럼에도 불구하고 행동하기 직전의 감정은 개인에게 더 큰 힘과 높은 행위 가능성을 자극한다. 감정은 성격상 변화보다 선행한다. 본능과 지성, 이 두 가지는 감정을 약화시킬 수 있지만, 감정은 정서에 반드시 필요하다.

모든 극작가는 전문적인 심리학자들이 발전시킨 감정에 대한 다양한 견해에 귀기울일 필요가 있다. (1) 제임스-랑게 이론을 따르는 사람들은 감정이란 골격이나 근육의 감각과 관련된다고 생각한다. (2) 많은 행동주의자들은 감정을 신경적인 감각이라기 보다는 신체 변화로 인정한다. (3) 직감주의자들은 감정이란 직감적인 행위 패턴을 따라다니는 의식의 한 단면이라고 판단한다. (4) 정신분석적인 견해에서는 이드(id)를 인간의 심리적인 에너지의 원천이라고 주장하는데, 이드로부터 무의식적인 리비도(libido)와 의식적인 에고(ego)가 유래한다고 본다. 리비도는 에너지를 심리적인 변화로 이끌고, 기본적으로

생물학적인 욕구—이를테면 성욕과 관련된 감정으로 이끈다. 인격의 의식적인 부분인 에고는 이드의 요구와 수퍼 에고(super ego), 외부 현실을 중재한다. 그러므로 정신분석학적인 견해에서는 감정을 성적인 동기화와 이기적인 동기화에 초점을 맞추고 있다. (5) 심리적–신체적 이론에서 강한 느낌으로의 모든 감정들은 생명체 전체에 영향을 미치는 신경계와 뇌의 특정한 부분들의 특유한 산물 즉, 의식적으로 인지되는 것으로 인식된다. 이 이론을 따르는 사람들은 의식을 운동 의식과 감각 의식 등으로 구분한다.

극작가는 여기서 거론한 심리학 분야 중에서 굳이 특정한 학파를 따라야 할 필요는 없다. 왜냐하면 이를 모두로부터 다양한 이론들을 배울 수 있기 때문이다. 모든 극작가는 감정적인 동기화와 감정 상태, 감정적인 반응을 이해해야 한다. 예를 들어 극작가는 성욕과 식욕이 감정적인 요소의 근본이라는 점을 이해해야 한다. 남자와 여자 사이의 사랑에는 일상적으로 성 관계가 있게 마련인데, 성은 사람들에게 권유와 순종이라는 행동을 이끌어 낸다. 식욕은 자아의 한 감정으로서 굴종과 지배와 같은 행동과 관련된다. 로버트 플루치크(Robert Plutchik)는 『감정들』(The Emotions)이라는 저서에서 여덟 가지 기본 감정 차원을 설명하고 있는데, 그와 관련된 감성 넣 사시를 함께 열거하고 있다. (1) 파괴 : 성가심, 화, 분노 (2) 재생 : 차분함, 즐거움, 행복, 기쁨, 환희 (3) 협력 : 인정, 시인 (4) 소재 인식 : 놀라움, 경탄, 경악 (5) 방어 : 소심함, 걱정, 불안, 공포, 협박 (6) 박탈 : 근심, 침울함, 낙담, 슬픔, 비통 (7) 거절 : 따분함, 지루함, 증오, 진저리, 역겨움 (8) 탐색 : 준비, 신중함, 기대, 직감이 그것이다. 대부분의 감정은 사랑과 증오라는 정서와 연결되어 있다. 그 밖에 심리학자들이 일반적으로 인정하는 감정은 근심, 부끄러움, 두려움, 당황, 부러움 등이다. 일반적으로 감정은 다양한 감정적 동기와 상태, 활동들 사이의 부적응과 갈등으로부터 발생한다. 사람들은 본능보다 더 쉽게 감정

을 다스릴 수 있으며, 그러한 통제는 무의식적일 수도 의식적일 수도 있으며, 자연적일 수도 인위적일 수도 있다.

정서는 인간의 감정과 행위와 본능을 통제하는 심적인 요소이다. 여기서 정서란 마음의 태도나 이지적인 감정을 의미한다. 기질상의 부드러운 감정 상태인 **감상적**인 것이나 인물의 나약한 경향인 **감상주의**를 혼돈해서는 안 된다. 인격의 지배적인 부분으로서 정서는 개인에게 경고를 주고, 그러한 경고에 주의를 기울이게끔 이끌어 준다. 동기화하는 능력으로서 정서는 감정 이상의 것으로 활용되어야 한다. 정서는 인식력과 지식, 기억력, 절제력을 낳는 지성에 의존한다. 또한 정서는 본능이나 감정보다는 높은 차원에 근거를 두고 있어야 한다. 여러 가지 측면을 하나로 합쳐서 생각해 보면, 정서는 마음과 영혼, 혹은 초자아의 구성에 기여한다. 양심 혹은 행동 규범은 정서의 넓은 창고로 간주할 수 있다. 여기에는 견해, 신념, 이상, 의무 등이 포함된다. 이들은 지성에 의해 만들어지거나, 받아들여진다. 이들은 대개 각 개인의 환경과 교육에 영향을 받는다. 가치는 한 인격체와 상관관계를 맺고 있으며, 각 인격체는 가치를 경험으로 끌고 간다. 이처럼 양심은 사람마다 다르게 마련인데, 경험과 함께 성장해 간다. 신체적인 특성과 본능, 충동, 습관, 감정, 욕망, 사상, 가치는 한 인간의 정서 안에서 기능하며, 여기에서 한 인물의 통일성이 이루어진다.

인격은 자아이다. 인격은 한 개인의 특징 형식과 전반적인 통일성을 의미한다. 인격은 인간 실체와 그 존재 상태를 암시한다. 그것은 한 개인을 다른 사람들과 구별시켜주는 복합적인 특성을 포함하며, 개의 태도와 행위를 초월하는 행동적 잠재성을 가능케 한다. 뇌의 능력은 인간만이 갖고 있는 가장 현저한 특징이기 때문에, 인간은 뇌기능의 활성화를 통해서 인간성을 최대화할 수 있다. 『성격과 행동』(*Personality and Behavior*)에서 제시 골든(Jesse E. Gorden)이 보여 주었듯이, 인간은 자신의 지적인 기능을 최대한 활용함으로써, 자신의 행

동적인 잠재성의 극치에 도달할 수 있다. 따라서 그는 신체적인 작용들을 촉진하거나 억제하기 위해, 또한 생물학적인 직관들과 사회적 환경의 요구들 사이의 균형을 꾀하기 위해 노력해야 한다. 성격은 한 인간의 신체적·심리적인 특성들의 총체이며, 한 개인을 다른 사람들과 구분시켜 주는 요소들의 축도이다.

희곡이나 단편 소설 및 장편 소설 안의 인물들은 어느 정도 인간을 닮아야 하지만, 작가가 인물을 창작하는 한 결국 사람이 아니라 **사람이 만든 성격**임을 부인할 수 없다. 비록 극중 인물과 일상생활 속의 사람이 몇 가지 특성을 공유하고 있지만, 매우 중요한 차이점을 보인다. 실제 인물은 그 자체로 존재하지만, 극중 인물은 배우라는 인격체와 결합해야만 비로소 현존한다. 실제 인물은 무한한 환경(일상적인 세상의 광범위한 상황과 활동) 속에서 살아 나가는 반면, 극중 인물은 행동의 행위자에 불과하다. 인체의 모든 세포는 대략 7년에 한 번씩 재생된다. 급속히 증가하는 새로운 경험과 새롭게 발전하는 태도 때문에, 한 사람의 인격은 날마다 조금씩 변하며 긴 시간의 흐름에 따라 현저하게 변한다. 오늘의 친구가 내일은 단지 알고 지내는 사람, 그리고 다음 주에는 낯선 사람이 될 수 있다. 그러나 극중 인물의 성격은 일단 정립되면 변하지 않는다. 햄릿은 비록 극이 진행됨에 따라 몇 차례 변하지만, 대본 자체는 세월이 지나도 변하지 않는다. 독자 한 사람이 내리는 햄릿(또는 어떤 극중인물)에 대한 해석은 변할 수 있지만, 그 햄릿 자체는 극작품의 말과 행동의 한계 내에서 일관성을 유지한다. 따라서 사람의 인격은 무한정하고 항상 변하는 것으로 인식될 수 있는 반면, 극중 인물은 한정되며 변하지 않는다.

사람은 미결정적인 인격을 가지고 있다. 그에 비해 극중 인물은 특정한 성격을 지닌 결정적인 인격을 가지고 있다. 실제 사람이 여러 명의 친구를 가지고 있다면, 각 친구는 그의 성격에 대해 조금씩 다른 결론을 내릴 수 있다. 그러나 극중 인물에 대한 사람들의 평은 잠

재적으로 같을 수 있다. 모든 사람이 그 인물의 성격을 동일하게 파악하기 때문이다. 실재 인물은 자유자재로 특정한 성격을 취할 수 있는 반면, 극중 인물은 작가에 의해 지정된 성격만 취한다. 따라서 극중 인물은 실재하는 사람이 아니다. 극중 인물은 실제 인격체에 대한 환상을 제공하고, 또한 그렇게 하는 것이 바람직하지만, 그는 구조화된 행동에 인과적으로 관련을 맺고 있는 행위자일 뿐이다.

2. 대조와 차별화

실제 사람에게 인격이 자아와 개성을 포함한 것이라면, 극작가는 그들을 독특하고도 개별적인 인품으로 인정함으로써 성격을 창조하는 작업에 효과적으로 접근할 수 있다. 그렇게 함으로써 극작가는 한 작품 안의 여러 인물들을 각각 구별하는 방법을 발전시킬 수 있다. 극중의 행동이 성격으로부터 특정한 행위를 요구한다 하더라도, 그들 각각은 실질적으로 플롯을 결정짓는 데 도움을 준다. 극중 인물들은 단지 극중의 기능적인 요소에 불과한 것이 아니기에, 그들은 성격상 특성의 질과 숫자, 종류에서 달라야 한다. 극작가는 각 인물들에게 특성들을 골라 부여함으로써 극중 인물들을 쉽게 성격화할 수 있다. 의식적이든 아니든 작가는 그가 창조하는 성격에 다음과 같은 6가지 종류의 특성을 부여한다.

생물학적 특성
신체적　특성
기질적　특성
동기적　특성
사색적　특성

판단적 특성

생물학적인 특성은 식별이 가능한 존재로서의 성격을 형성하는 것
들로, 인간 혹은 동물, 남자 아니면 여자 식으로 구별되는 특성을 말
한다. 아이들을 대상으로 하는 연극에는 주동인물로 동물들이 등장
하는데, 성인을 대상으로 하는 연극에서도 간혹 그럴 수 있다. 이런
작품에는 동물은 대부분 인간의 특성을 지니고 있다.

예를 들어 '첸터클러'라는 인물은 에드먼드 로스탄드(Edmond
Rostand)의 극에 나오는 수탉이다. (chantecler-chantecleer; 수탉) 물론
대다수의 연극에 나오는 인물은 사람이다. 서부극에 나오는 민병대
는 대부분 남자들로 이루어져 있으며, 그들 대부분은 성격화 요소로
서 오직 남성성만을 가지고 있다. 아리스토파네스의 「리시스트라타」
에서는 남성 대 여성이라는 생물학적인 특성이 연극의 중심 갈등을
제공한다. 생물학적인 특성은 성격화 단계에서 가장 간단한 것이지
만 가장 필수적이다. 일부 부수적인 인물에게는 생물학적인 특성 정
도만 갖추어도 무방하다.

신체적인 특성은 성격화의 조금 높은 단계를 제공한다. 신체적인
특성 역시 단순한 것이지만 필수적인 요소이다. 나이, 몸집, 몸무게,
피부색, 자세 등과 같은 특정한 신체적인 특징이 성격화에 유효하게
쓰인다. 신체의 모양과 얼굴 또한 신체적인 특성에 해당되며, 목소리
와 습관적인 행동이나 움직이는 태도 역시 신체적인 특성이다. 건강
상태와 정상·비정상 상태도 인물의 신체적인 특성에 기여한다. 심
지어 인물의 의상이나 소유물까지 신체적인 특성에 따라 차이를 보
인다. 지금까지 열거한 모든 것들이 다 신체적인 특성에 속한다. 「파
우스트 박사」(Dr. Faustus)에서 크리스토퍼 말로우(Christopher Marlow)
는 트로이 헬렌의 성격화 요소로 주로 신체적 아름다움을 사용하였
다. 「말괄량이 길들이기」에서 카타리나의 목소리는 그녀의 독특한 개

성 중의 하나이다. 윌리엄 깁슨(William Gibson)의 「기적을 만드는 사람」(The Miracle Worker)에서 눈과 귀가 멀고 말도 못하는 어린 헬렌 켈러의 신체적인 조건은 극중의 행동을 예상하게 한다. 신체적인 특성은 극중 인물에게 시각적인 차별성을 부여한다. 가끔 극작가가 인물들에게 신체적인 특성을 부여하지 않는 경우도 있는데, 이는 무대 위의 배우들을 통해 자동적으로 드러내려는 것이다.

기질적인 특성은 인물에게 한계가 정해진 개성의 기본적인 경향을 반영한다. 모든 연극에서 대다수 인물들은 기질적인 성질이 잘 드러나는 지배적인 분위기를 지니고 있다. 극중 인물의 기질은 대사와 행위에서 보여 주는 생활 태도, 습관적인 분위기로 구성된다. 몇몇 작가는 각 인물을 나타내는 기본 성향을 특정한 기질에 의존한다. 기질적인 특성에 대한 가장 좋은 예는 「백설 공주와 일곱 난쟁이」에서 찾아볼 수 있다. 여기에 나오는 난쟁이들은 '행복이', '잠꾸러기', '투덜이' 식의 기질들을 지님으로써 다른 사람들과 구별된다. 발자크와 디킨스는 인물의 기질을 강조하는 소설가로 유명하며, 20세기 극작가 로르카(Federico Garcia Lorca)와 해롤드 핀터는 기질적인 특성을 아주 중요하게 활용한 극작가에 속한다. 디킨스의 소설 「데이비드 커퍼필드」에 나오는 우리아 힙은 겸손한 인물로 나오는데, 그러한 특성은 그의 성격화의 핵심이다. 핀터의 「생일 파티」와 「귀향」에 나오는 인물들도 성격화의 중요 구성 요소로 각자 중심 기질을 가지고 있다. 그러나 복잡한 기질적인 특성보다 전반적인 기질의 단순함이 더 좋다는 것을 알아야 한다. 극작가는 각 인물에게 하나의 기본적인 분위기나 성향을 부여하면, 그러한 단계에 가장 알맞은 신뢰성과 개연성, 통일성이 제공된다는 사실을 인식할 수 있을 것이다. 한 인물의 심리적인 태도와 신체적인 버릇은 공연을 통해 표현되면서, 더욱 믿음직스러워진다.

동기적인 특성은 앞서 거론한 세 가지 특성보다 좀더 복잡한 개념

이다. 물론 주요인물들은 부수적인 인물들보다 여러 가지 특성들을 더 많이 보유해야 한다. 기질적인 특성이 극중에서 인물의 태도로 나타난다면, 동기적인 특성은 욕망으로 표출된다. 태도가 수동적이라면, 욕망은 인물을 행동하게 충동질한다. 동기는 본능, 감정, 정서라는 세 가지 층위 중의 하나에서 혹은 여러 가지에서 발생한다. 이것들은 앞서 살펴본 인간성에 대한 논의에서 소개된 요소들과 일치한다. 본능은 근본적인 충동을 제공하고, 활동의 추진력을 자극한다. 많은 극작가들은 의식적으로 본능적인 동기들을 사용하려 하지 않는다. 그러나 위대한 극작가들은 본능적인 동기들을 자주 사용해 왔으며, 현대 극작가들도 동일하게 사용하려는 경향이 많다. 모든 인물들은 본능이라는 차원에서 자연스럽고 피치 못할 욕구들을 갖게 마련이다. 감정적인 차원에서 대부분의 극작가는 동기적인 특성을 숙련되게 다루어 왔다. 인물은 무언가를 바라고, 그 바람에 대한 감정을 가지며, 결국 욕망을 소유한다. 정서적인 차원에서 인물은 확실한 목적의식을 즉각 인식하게 되는데, 그들의 행동에 대한 결말을 고려하고 선택한다. 정서적인 차원에서 윤리적이고 적절한 사고가 제기되고, 수단이 떠오르며, 계획이 중요해지고, 목적이 더욱 분명해진다. 동기적인 특성 가운데에서 본능은 무의식적인 필요로 나타나며, 감정은 반의식적인 욕구로, 정서는 의식적인 목적으로 나타난다.

일반적으로 동기적인 특성은 활동을 하기 위한 이유(말로 표현된 것이든 암시된 것이든) 가운데에서 찾을 수 있다. 동기적인 특성은 방에 들어가는 이유처럼 단순하거나, 햄릿이 국왕을 시해하도록 자극하는 여러 동기들처럼 복잡할 수 있다. 많은 작가와 비평가들은 동기적인 특성들의 중요성에 대해 지나치게 강조한다. 이것은 인물 각각의 주요 모티프가 분명해야 한다는 점에서는 옳지만, 다른 특성들 역시 동기적인 특성만큼 중요하다. 동기적인 특성의 명료함과 다양성이 인물의 깊이를 제공하기도 하지만, 이러한 특성들이 인물을 잘 이해하

고 신뢰할 수 있게 만든다는 것이 더 정확하다. 한 인물의 충동과 욕망이 분명해지면, 그 인물의 행동과 극작품 전체에 전반적으로 기여한다. 극작가는 물론 동기적인 특성이 불필요할 수 있다는 것도 알아야 한다. 예를 들어, 이오네스코와 핀터는 일반적인 동기적 특성은 인물의 함축성을 망치게 할지도 모른다고 주장하였다. 스트린드베리히는 「미스 줄리」(Miss Julie) 서문에서 동기의 다양성에 대해 언급하고 있는데, 비록 동기는 명확할지라도 다양해야 하며, 또한 가능하면 역설적이어야 한다고 주장하였다. 만약 인물이 상충되는 여러 동기들의 결과로서 행동한다면, 그 인물은 더욱 흥미로울 것이기 때문이다. 동기가 인물에게 의식되면, 인물은 자신의 욕망을 어떻게 충족시킬 것인가 혹은 자신의 목표를 어떻게 성취할 것인가에 대해 생각하기 시작하여, 다음 단계의 성격화가 필수적으로 따른다.

사색적인 특성은 인물이 생각하는 양과 질에 대한 부분이다. 앞에서 다룬 네 가지 특성은 인물이 어떻게 살고, 행동하고, 느끼고, 바라는지를 잘 보여 준다. 사색적인 특성은 인물이 생각하는 것에 대해 다루어야 한다. 모든 극중 인물들의 사색적인 특성들을 한데 모아 같이 생각하면 그 희곡의 사상적 측면의 중요한 부분을 파악할 수 있다. 느낌과 태도, 그리고 욕망이라는 성격화 단계부터 사고의 단계로 전환하는 것이 즉각적으로 일어나는 명백한 일은 아니다. 일부 극작품에서만 감정과 회고적인 사고 사이의 절대적인 구분이 있을 뿐이다. 감정 그 자체는 단순한 형태의 사고라 할 수 있다. 극작가가 인물에게 의식적으로 부여해야 하는 사색적인 특성은 대화 중에 기능적으로 발생시켜야 한다. 인물이 익식하고, 심사숙고하고, 평가하고, 아니면 대안을 모색할 때, 그는 생각한다. **생각하기**는 적극적인 과정이며, 그 자체가 극적인 행동을 낳는다. 생각에 젖어드는 동안 인물이 할 수 있는 일은 계획을 세우고, 신중히 고려하고, 기억하고, 판단하고, 고안하고, 상상하고, 추측하고, 곰곰이 묵상하고, 추론하는 등

등의 일이다. 가장 수준 높은 사색은 의견을 만들거나 결정을 내리기 전에, 신중하게 심사숙고하는 일이다.

사색적인 특성이 인물의 대사를 통해 나타나는 방법에는 두 가지 기본적인 방식이 있다. 첫 번째는 임시방편적인 것으로, **무엇을 할 것인가**를 생각하는 것이다. 두 번째는 좀더 의미심장한 것으로, **윤리적인 사고로 무엇인가를 할 것인가 말 것인가**를 심사숙고하는 것이다. 임시방편적인 사고는 윤리적인 사고에 비해 대개 지속 기간이 짧다. 햄릿은 클로디어스를 죽이는 방법에 대해서는 아주 신속하게 생각했지만, 그를 죽일 것인가 말 것인가에 대해서는 여러 번 심사숙고했다. 햄릿의 독백 대부분은 윤리적인 사고와 관련된 훌륭한 사례가 되는데, 대표적인 것은 햄릿이 기도 중인 클로디어스를 발견한 순간 그를 죽일 것인가 말 것인가를 깊이 생각하는 장면이다. 현대극에서 사색적인 특성이나 생각 중심의 문장은 두 종류의 장면에서 종종 발견되는데, 한 인물과 그의 친구 사이의 토의를 통해서 혹은 대립하는 두 인물들 사이의 토론을 통해 드러난다.「욕망이라는 이름의 전차」에서 블랑쉬는 절친한 여동생 스텔라와 말하면서 자신의 생각을 밝히며, 스텔라는 미치와 벌인 가벼운 설전에서 다른 생각을 드러내고, 스탠리와 벌인 격렬한 논쟁에서는 또 다른 생각을 표현하기도 한다. 선과 악을 구별하는 윤리적인 사고는 심각한 드라마가 지닌 기본 요소 중의 하나가 되는데, 이것은 성격화의 여섯 번째 단계에서 가장 높은 단계인 선택의 문제로 이끈다.

여섯 번째 성격화 단계인 **판단적인 특성**은 가장 수준 높은 것으로, 인물이 판단하고 결정하는 단계를 말한다. 사실 이런 특성은 판단을 내리는 순간에서만 나타난다. 생각과 관련된 주요 사항 전부가 위기부에서 발생한다면, 중요 결정은 절정에서 이루어진다. 생각은 일정한 기간을 끌 수 있고, 또 끌어야 하지만, 결정은 한순간에 이루어져야 한다. 판단적인 특성은 성격의 구별화에서 가장 높은 단계에 속하고, 또

이러한 특성은 다음 세 가지 이유 때문에 그런 지위를 누릴 만하다. 먼저 판단적인 특성은 앞에서 열거한 다섯 가지 특성들로 이루어져 있거나, 혹은 다섯 가지 특성들에 의존하기 때문이다. 결정은 다른 다섯 가지 특성의 형식이 되고, 다른 특성들은 결정의 소재가 된다.

극중 인물이 되려면, 우선 특정한 신체적인 모양새를 갖춘 인식 가능한 존재가 되어야 한다. 그의 기본적인 욕구나 갈망은 자신이 처한 환경에 대한 특정한 태도를 지니게 하고, 또 무언가를 원하게 만들거나 다른 것을 거부하게 이끈다. 이러한 목표들은 달성되기도 하고, 경우에 따라서는 그렇지 않을 수도 있다. 그의 목표들을 달성하는 데에 겪게 되는 어려움이 크면 클수록, 그는 계속해서 추구해야 할 것인지 말 것인지, 또 어떻게 추구할 것인지에 대해 더 많이 고민해야 한다. 이처럼 선행하는 성격화의 다섯 단계 모두는 마지막 단계 **결정**을 내리는 데에 기여한다.

판단적인 특성이 가장 높은 단계에 속하는 두 번째 이유는, 한 개인이 다른 사람을 어떻게 하면 가장 잘 알 수 있는가와 관련되기 때문이다. 대부분의 사람들은 우선 남자나 여자로 구별되고, 키나 몸무게와 같은 독특한 신체적인 특성을 가짐으로 더 확실히 개별화시켜 준다. 그뿐만 아니라 성격이나 기질과 관련된 근본적인 태도를 충분히 알게 됨으로 극중 인물을 더 잘 이해하게 된다. 한 인물이 가지려고 애쓰는 사물들의 종류를 보면 그의 내면적인 본성을 더욱 잘 알게 되는데, 이런 점에서 한 인물은 생생한 설득력을 얻게 된다. 한 개인의 동기가 분명하다면, 자신의 목표를 달성할 수 있을지 없을지, 또는 어떻게 달성할 것인지를 심사숙고하는 가운데, 그의 진정한 본성은 점차 명백해진다. 그러나 행동을 통해서만이—이성에 기초를 둔 결정만이 인물의 정체를 가장 잘 드러내는 행동이라는 점에서—한 인물은 자신을 가장 충실히 드러낸다.

한 인물을 가장 잘 알고 또 빨리 아는 방법은 그 인물이 의미있는

판단을 어떻게 내리는가를 보는 것이다. 희곡 안에서 쉽게 확인되는 이런 판단에는 임시방편적인 것과 윤리적인 것 두 가지가 있다. 임시적인 판단이 수단의 선택과 관련된다면, 윤리적인 판단은 특정한 목표와 관련된다. 살인을 하기 위해 칼을 사용할지 총을 사용할지와 같이 급하게 무엇인가를 결정하는 일은, 행동의 옳고 그름이나 선악과는 무관하다. 살인을 해야 하느냐 말아야 하느냐와 같은 윤리적인 판단, 혹은 도덕적인 선택은 그 사람이 악을 얼마나 많이 지니고 있는지, 고결한 선을 얼마나 지니고 있는지를 보여 준다. 아리스토파네스의 「리시스트라테」에 드러난 행동의 요점은 전쟁을 끝내려는 의도 아래 도시의 모든 여자들이 주인공과 합류할 것인가 하는 윤리적인 판단인데, 남자들의 싸움을 못하게 말릴 수 있을까를 결정하는 데에서 희극은 발생한다. 브레히트의 「세추안의 착한 여자」의 전체 행동은 여주인공 센테가 임시방편적인 선택과 윤리적인 선택을 통해서, 또한 한 가지 결정에서 다음 결정으로 이어지면서 나타난다. 아리스토텔레스로부터 사르트르에 이르기까지 위대한 사상가들은 도덕적 선택들이 모여 하나의 개인을 실제로 구성한다고 지적해 왔다. 인간이란 자신이 내린 윤리적인 선택의 축약판이다.

판단적인 특성이 가장 중요한 세 번째이자 마지막 이유는 인물과 플롯의 관계와 관련된다. 판단(예를 들면, 특정한 이유에서 무엇을 선택하거나 선택하지 않는 것)은 곧 행동이다. 판단에는 심리적인 활동만 있는 것이 아니며, 판단은 변화를 몰고 온다. 한 인물이 결정을 내리는 순간, 그는 한 단계에서 다음 단계로 변화하는데, 그의 관계는 변하고 그의 결정에 따라 새로운 행동의 방향을 따른다. 예를 들어, 「무기와 인간」에서 브룬스칠리가 라이나의 침실에 늦은 밤에 들어가자, 그녀는 두려워하며 방어적으로 행동한다. 그러나 그가 아무런 해를 끼칠 사람이 아니라는 것을 확인하면, 그녀는 그 다음 순간 그를 숨겨 주어야할지 고발할지를 결정해야 한다. 그를 숨겨 주기로 결정한 순간, 그

들의 관계는 변화하고, 그들이 함께 어울리는 행동은 새로운 방향으로 바뀐다. 이처럼 결정은 하나의 행동이며, 다시 새로운 행동을 이끈다. 그러므로 차별화의 최고 높은 단계에서 인물은 플롯이 된다. 플롯이 구조화된 행동이라면, 인물은 결정하는 행동 속에서 플롯과 전적으로 뒤섞인다. 이러한 결정이야말로 어느 누구도 드라마에서 내용(인물)을 형식(플롯)으로부터 분리해내지 못하는 엄연한 이유 중의 하나이다. 이처럼 인물과 행동, 성격과 플롯 사이의 관계는 가장 근본적이다.

인물들을 충분히 구별시키기 위해서 극작가는 여섯 종류의 특성들을 반드시 알아야 하며, 한 작품 안에서 그 특성들을 어떻게 적용시킬지를 정확히 판단해야 한다. 개인을 성격으로 생각할 때 특성이라는 단어가 적합할지라도, 성격화는 작품 안에서 그려져 있어야 한다는 점을 극작가는 명심해야 한다. 극작가는 특성을 대본의 적재적소에 포함시킬 수 있는 특정한 항목으로 인식해야 한다. 그러나 특성을 단순히 마음속에만 갖고 있을 때에는 인물들을 충분히 성격화시킬 수 없다. 극작가는 초고 작업을 시작하기에 앞서 특성들을 써놓아야 하며, 대화를 쓸 때 이미 그 특성들을 극 속에 조심스럽게 집어넣어야 한다. 첫 번째 초고를 끝낸 후, 극작가는 각 인물의 특성들을 판단하기 위해 최소한 한번은 극작품을 주의 깊게 읽어 보아야 한다. 훌륭한 연출가나 노련한 평론가 역시 이와 같이 특성들을 판단하는데, 극작가는 인물들의 특성에 대하여 동등하게 확신을 갖고 있어야 한다. 어느 누구도 각 성격이 보유하고 있는 특성이 무엇인지를 파악하지 않고는 극작품을 충분히 알고 있다고 말할 수 없다.

인물의 특성들은 대개 두 가지 기본 방식으로 나타난다. 각 인물들에게 특성은 그 인물의 말과 행동 속에서 드러나거나, 다른 인물들의 행동과 대사 속에서 드러난다. 극작가는 이런 다양한 특성들을 극 속에 집어넣을 수 있어야 하는데, 신체적인 행동이 이어지는 가운데나,

대화의 단락 가운데, 그리고 한 마디의 대사 속에서 실현되어야 한다. 예를 들어, 「세추안의 착한 여자」 첫째 장면에서 브레히트는 여주인공 센테를 성격화하기 위해서 세 가지 방법을 모두 사용하고 있다. 그 장면은 행동을 위한 총체적인 근거를 수립함과 동시에 센테의 성격을 더욱 선명하게 만들었다. 미숙한 극작가는 성격화를 발전시키기에 충분한 단락과 대사를 투입하는 일에서 실패하곤 한다. 일반적으로 인물이 말하고 행동한 모든 것을 통해 특성이 드러나지만, 각 주요인물들이 지닌 개별적이고 의미 깊은 특성은 최소한 한 단락 이상 극중에 나타나야 한다.

그와 동시에 극작가는 진정으로 필요할 때에만, 특정한 행동을 위하여 필요한 만큼만, 특성들을 사용한다는 점을 의식해야 한다. 이것은 성격화에서 크기와 관련된 문제이다. 행동을 위하여 오이디푸스가 아침식사로 무엇을 좋아하는지 아는 것은 중요하지 않다. 그러나 그가 특정 나이의 남자이며, 발을 저는 사람이며, 어느 정도 충동적이며, 화를 낼 줄 알며, 나라를 위해 최선을 다하려 하며, 끊임없이 진실과 정의를 추구하며, 그 자신이 고통을 당할지라도 모든 시민들의 선을 위해서라면 무엇이든지 하기로 마음먹는 남자라는 사실을 아는 것은 중요하다. 많은 극작가들은 단순하게 특성들의 수를 늘리고 세부사항을 복잡하게 제시하는 것을 상세한 인물 묘사의 첩경이라고 잘못 생각하는 경향이 있다. 사실 행동과 관련이 없는 특성들은 인물을 혼란스럽게 만들고, 당황하게 만든다. 모든 인물들이 모든 종류의 특성을 필요로 하는 것은 아니다. 극중 인물의 기능에 의지한다면, 인물을 성격화하는 데에 여섯 단계 중의 어느 하나만으로도 충분하다. 다음 표는 「세추안의 착한 여자」에 나오는 인물들이 주된 성격화에 도달한 단계를 나타낸 것으로, 그들이 처음 등장하는 장을 함께 표시하였다.

생물학적 특성 : 늙은 창녀 (3장)
신체적인 특성 : 경찰관 (2장)
기질적인 특성 : 가족 8명 (1장)
동기적인 특성 : 신 부인 (1장), 수 푸 씨(4장)
이지적인 특성 : 세 분의 신 (서막)
판단적인 특성 : 센 테 (서막), 왕 씨 (서막), 양 선 (4장)

극작가는 각 인물에게 부여할 특성의 종류와 가지 수에 대하여 신중히 생각하고 의도적으로 골라야 한다. 극작가는 인물의 특성들을 행동 속에 발생케 하고 그리하여 인물과 플롯을 완벽하게 융합함으로써 인물에게 통찰력을 부여하는 문학적인 미덕을 충분히 발휘해야 한다. 초보 극작가는 각 인물이 지니고 있는 특성을 당연한 것으로 생각하고 그냥 지나쳐 버리는 경향이 있는데, 인물의 특성은 반드시 극 속에 녹아 있어야 한다는 점을 알아야 한다. 많은 극작가들은 인물들의 특성 대부분을 배역을 맡아 연기하는 배우들의 창의성에 맡기려는 경향도 있다. 다시 말하지만, 극작가가 만든 특성들이 어떤 방식으로든 행동에 직접적으로 영향을 미치지 못한다면, 그 특성들은 적절하지 못한 것이라는 사실을 명심해야 한다. 각 인물들이 제대로 갖춘 적절한 특성은 그들에게 신빙성과 선명성, 정확한 초점, 행동과 관련된 통일성과 개연성, 전체 속에서의 적절한 크기 등을 제공한다.

유형적인 인물을 사용하는 문제는 특성을 지정함으로써 차별화를 이루려는 기술과 연결된다. 극작가는 비평가들이 유형에 대해 더 걱정한다는 사실을 숙지해야 한다. 일부 비평가들은 실제 사람들보다 유형적인 인물들을 창조하는 작가들을 비난하는 데에 흥미를 보인다. 아마도 그들이 지적한 것은 어떤 작가가 신뢰할 만한 방법으로 인물과 행동을 한꺼번에 묶는 데에 실패했다거나, 어떤 인물이 지나

치게 일반적인 특성만을 지녔다는 점일 것이다. 한 극작가가 특별하게 구별되는 개별적 인물을 솜씨 있게 형상화했어도, 여전히 유형의 틀 안에서 인물을 다루고 있다고 비난받을지 모른다. 극작가는 유형적인 인물에 대하여 비평가들이 사용하는 경우와 극작가들이 사용하는 경우의 차이점을 분명히 인식할 필요가 있다.

성격화와 관련하여 유형이란 다수의 개인들이 일반적으로 지니고 있는 특성들과, 확인 가능한 집단으로서 그들을 구별시켜주는 질적 요소들을 보유하고 있음을 의미한다. 유형은 종류, 성질, 본성, 혹은 집단과 연결시킬 수 있다. 개인이 한 유형으로 재현될 때, 그는 단순히 피상적인 유사성보다는 내재적이고 본질적인 동질성을 보유하고 있음을 의미한다. 햄릿이 르네상스 시대의 왕자 유형을 나타내듯이, 오이디푸스는 초기 그리스의 전제군주를 나타내며, 윌리 로우먼은 미국 노동자 계급을 나타낸다. 유형적이라는 형용사가 인물에게 붙여질 때, 그는 인간의 유형, 집단, 혹은 계급의 본성을 보유하고 있는 것을 의미한다. 이것은 한 인물 안에 한 집단의 본질적인 특징들 모두를 모아 놓았고 요약되거나 상징화되어 있음을 뜻한다. 동일한 의미에서, 유형적인 인물은 상징적인 인물이 되는 셈이다. 만약 한 극작가가 다양한 유형적인 인물들을 구성하는 기술을 획득하였다면, 그는 비난받을 게 아니라 칭찬받아 마땅하다.

그렇지만 **상투적인 인물**은 일반적으로 성격화 과정에서 기피해야 한다. 상투적인 인물은 고정되거나 일반화된 패턴을 따르는 것으로, 지나치게 단순화된 유형적인 인물이다. 상투적인 인물에게 부여된 특성들은 지나치게 분명하고 비선택적인 것들이다. 그들은 예리하지 못한 판단의 선택을 반영한다. 게하르트 하우프트만의 「직조공들」에서 모든 직조공 각각을 유형적이면서 개인적으로 만들었지만, 이 인물들은 모두 유형적이다. 도널드 베번(Donald Bevan)과 에드먼드 트르친스키(Edmund Trzcinski)의 「제17포로 수용소」(Stalog In)에서 인물들

은 전쟁포로와 나찌 감시원이라는 거의 상투적인 인물로만 구성되어 있다. 19세기 멜로드라마 대부분은—예를 들어 어거스틴 달리(August Daly)의 「가스등 아래」(Under the Gaslight)처럼—상투적인 인물들로 특정 지을 수도 있다.

성격화와 관련 있는 또 다른 대표적인 용어로 **원형**을 들 수 있다. 원형이란 같은 유형의 모든 다른 개인들이 복사되는 원본, 본보기를 말한다. 최고 수준의 성격화를 위해 대부분의 인물들은 어느 정도 원형적일 필요가 있다. 만약 극작가가 충분한 통찰력과 창의성을 갖고 있다면, 그가 만든 인물 각각은 모두 새로운 창조물이 될 것이며, 다른 극에서 본 듯한 인물을 그대로 본뜬 인물이 되지 않을 것이다. 자신만의 작품 세계 안에서 특정한 유형을 지니고 살아가는 사람들의 본질을 분별할 수 있고, 또 기꺼이 분별하려는 의욕을 지닌 작가들만이 원형적인 인물을 창조할 수 있다.

가장 효과적인 인물들은 부분적으로 유형적이며 어느 정도 보편적이고 많은 사람들이 쉽게 인식할 만한 인물이다. 그렇지 않다면, 그들은 무언가 주고받는 데에 실패하거나 정확하게 행동하는 데에 실패할 지도 모른다. 틀에 박힌 인물을 피하려면, 모든 인물들은 역시 어느 정도의 분별성과 독특한 특성들은 갖고 있어야 한다. 극의 모든 인물들은 보편적이며, 동시에 특별한 것이 최상이다. 인물을 보편적으로 만드는 가장 간단하고 효과적인 방법은 행동을 동기화하는 것과 그를 어떤 활동에 인과적으로 연관시키는 것이다. 인물의 보편성은 본래부터 인물과 행동 사이의 관계에서 존재한다. 그리고 독특한 특성이란 것 또한 인물의 주장이 아니라, 행동 안에서 가장 잘 만들어진다. 극작가는 이처럼 원형적인 인물을 만들기 위해서 힘을 쏟아야 한다. 성격화는 먼저 신뢰할 만한 행위자를 내세워 행동을 실행하게 하는 방법을 고안하는 문제이며, 필요하다면 완벽하게 한 인물과 다른 인물을 대조시키는 문제이다.

3. 중요 특질

특성을 차별화하는 것에 덧붙여 다음에서 설명하는 여섯 가지 특질들 또한 성격화에 도움이 될 것이다. 여섯 가지 특질들이 모든 인물에게 꼭 필수적인 것은 아니지만, 대부분의 주요인물들은 어느 정도 보유할 것이다. 다음에서 설명할 중요한 특질 여섯 가지는 의욕, 능력, 상호 관계, 매력, 신뢰성, 명확성이다.

첫 번째 특질 **의욕**은 작가가 이야기 구성을 원하거나 역동적인 행동을 시작하려 할 때, 특별히 주동인물이나 반동인물이 갖추어야 하는 특질이다. 의욕은 극중에서 갈등을 촉진하는 중요한 특질이다. 의욕은 의지력이며 사건을 일으키는 능력이다. 의욕은 최종 결론에 이르는 행동을 수행할 확고함과 힘있는 결심으로 취급되어야 한다. 더욱 중요한 것은, 의욕이란 한 인물이 스스로의 행동을 의식적으로 결심하는 능력이다. 인물의 의욕은 다음과 같은 방식으로 생각하고 실행할 때 돋보인다.

인물은 목표를 가지고 있어야 하며, 그의 욕망 대부분은 목표와 연관되어 있어야 한다. 그는 욕망들과 목표들을 분명히 의식하고 있어야 하며 다른 인물들 역시 그의 목표를 잘 알고 있어야 한다. 갈등을 일으킬 두 가지 상반된 목표가 행동의 한복판에서 적극적인 혼란에 빠져 있지 않는 한, 복잡한 목표는 한 인물 안에서 혼란을 야기한다. 인물의 의욕이 강하게 살아 있다면, 인물은 극이 진행되는 동안 주요 목표를 바꾸지 않을 것이다. 그는 목표를 달성하기 위한 계획을 세워야 하며, 계획과 목표를 위해 위험을 감수해야 한다. 의욕의 더욱 큰 의미는 인물 스스로가 결정을 내려야 한다는 사실이다. 결과적으로 의욕적인 인물은 다른 사람의 결정에도 영향을 입게 마련이다. 고전극의 오이디푸스와 리시스트라테, 햄릿, 아르파공과 같은 인물과 근대극의 센테, 무스그레이브 상사, 베르나르다 알바, 샤일롯의 광녀와

같은 인물은 의욕적인 인물을 대표한다. 인물의 위대함은 극중에서 표현된 의욕의 질로부터 유래한다.

두 번째 중요 특질은 **능력**인데, 이는 주동인물에게 특별히 적합한 것이다. 능력은 인물의 의욕과 조화를 이루며, 부분적으로는 의욕에 의존한다. 능력이란 단순한 위대함이 아니라, 인물의 힘과 강렬함을 의미한다. 능력은 한 인물을 다른 사람들 위에서 두드러지게 돋보이게 하는 특질이다. 주목할 만한 능력을 얻기 위해서 인물은 강한 신념을 가져야만 한다. 신념은 능력의 근본적인 재료가 된다. 이러한 신념들은 지성적이고 존경받을 만하며, 보편적이다. 최선의 상황에서 이러한 신념들은 지적이며, 감탄할 만하며, 보편적이다. 인물은 자신보다 신념을 더욱 중요하게 여겨야 한다. 그의 특별한 목표는 확고해야 하며, 자신의 신념에 역동적인 면을 보여야 한다. 그는 자신의 신념 때문에 고통을 받을 것이지만 결코 그 고통을 피해 가지 않을 것이다. 그리고 이 모든 것들을 신빙성있게 만들기 위해서, 중심 인물은 최소한 약점이나 의심, 공포, 통제 불능, 혹은 판단 착오와 같은 순간도 있어야 한다. 만약 인물이 모든 면에서 지나치게 완벽하다면 관객들은 그를 신뢰하지 않을 것이다. 따라서 그 인물은 능력을 덜 지니는 것과 같다. 인물은 기술적으로 자신의 신념을 극의 초반부에 밝혀야 하며, 모든 위기 때마다 끊임없이 되풀이해야 한다. 오이디푸스 왕과 마틴 루터는 비상하게 훌륭한 능력을 지닌 인물로 그려져 있다. 어떤 인물의 능력은 직접적으로 자신이 지닌 신념의 수와 종류, 선명성, 힘에 비례한다.

세 번째 특질 **상호 관계**는 각 인물의 능력에 직접적인 영향을 미치며, 각 인물을 동정적으로 볼 것이냐 그렇지 않으냐를 확인시켜 준다. 상호 관계는 극중에서 한 인물이 다른 인물과 관련된 관계의 숫자와 종류를 의미한다. 극작가는 극작 과정에서 의식적으로 인물들 사이의 관계를 점검해 보아야 한다. 그러면 작가는 상호 관계를 분명

히 강조하는 것이 필요하다는 사실을 알게 될 것이다. 다음에 설명되는 내용은 상호 관계를 특정한 인물이나 작품 전체의 중요한 특질로 만드는 데에 큰 도움을 줄 수 있다. 중심 인물은 극중 인물 중 한 사람 이상에게 따뜻한 마음이나 애정, 혹은 사랑을 최소한 한 단락 이상에서 보여 주어야 한다. 그리고 그 역시 최소한 한 사람 이상으로부터 사랑과 존경을 받아야 한다. 중심인물은 다른 사람들을 향한 태도에 일관성을 갖고 특정한 사람에게 호의를 보이거나 반감을 품어야 하며, 강요에 의해서만 그것을 변경할 수 있다. 상호 관계는 소포클레스의 「안티고네」(Antigone)와 브레히트의 「억척 어멈」의 성격화에서 아주 의미심장한 특성으로 표현되었다. 중요한 성격 특질로서 상호관계는 인물들 사이의 역동적인 관계들과 친밀함의 정도 차이를 보여 준다.

네 번째 특질인 **매력**은 일반적으로 영화와 같은 오락물의 일부에만 적합한 상업적인 장치로 여겨 왔다. 그러나 영화의 시나리오 작가들은 소포클레스와 괴테, 입센, 체호프, 버나드 쇼 등의 작가로부터 이러한 특질을 배워 왔다. 다음의 요소들은 개별 인물들의 매력을 증가시키는 데 도움을 줄 것이다. 특히 인물들이 지닌 동정적인 요소는 매력을 고조시킬 수 있다. 특별히 주동인불은 앞서 언급한 6가지 특성을 통해서 매력을 지녀야 한다. 인물은 생물학적으로, 신체적으로 매력적일 수 있다. 또한 소극적인 경향보다 적극적인 경향이 매력적이다. 인물의 목표가 최소한 누구에게나 납득할 만한 것이어야 하며, 존경할 만한 것이라면 더욱 좋다. 목표에 도달하기 위한 그의 사고와 결정은 윤리적으로 흠모할 만한 것이어야 한다. 이 모든 것을 하나로 통합한 행동은 한 인물의 매력을 가장 잘 정립할 것이다. 나아가 그의 친구가 매력적이라면 그는 동정적으로 보일 것이며, 그의 적이 매력적이지 않다면 그는 더욱 존경스러울 것이다. 다음으로, 의미있는 (그러나 종종 무시되고 있는) 대사의 기교가 채택되어야 한다. 매력을 지

속시키기 위해서 그는 자신의 견해와 태도를 자주 밝힐 필요가 있다. 물론 그가 좋아하는 것은 매력적인 것이어야 하며 그가 싫어하는 것은 매력적이지 못한 것이 되어야 한다. 여러 가지 매력들을 지니고 있는 극중 인물을 열거하면 다음과 같다. 아이스킬로스의 「결박당한 프로메테우스」(Prpmetheus Bound)의 프로메테우스, 셰익스피어의 「로미오와 줄리엣」의 줄리엣, 버나드 쇼의 「무기와 인간」의 브룬스칠리, 브레히트의 「세추안의 착한 여자」의 센테 등이다. 매력이라는 특질을 솜씨있게 다루기만 한다면, 극작가는 관객과 극중 인물 사이의 감정이입을 형성할 수 있는 가능성이 높아진다. 끝으로, 인물의 매력은 그의 도덕적인 목적에 크게 의존한다. 도덕적인 목적이 존경받을 만하다면, 그는 매력적으로 보일 것이다. 극작가는 매력을 다스리는 데에 필요한 상세한 사항들을 늘 정리해 두어야 한다.

다섯 번째 중요 특질은 **신뢰성**이다. 이것은 가끔 '삶과 유사성'(life-likeness) 혹은 '핍진성'(verisimilitude)이라고 부르기도 한다. 성격화에 있어서 신뢰성 문제는 3장에서 이미 언급했듯이, 일차적으로 플롯의 개연성과 연결된다. 그러므로 이는 예비적인 도구(예를 들면 제시부, 복선, 암시)와 인과 관계의 성립에 어느 정도 의존한다. 만약 인물이 행동에 들어가기 전 행동의 이유가 나오고 하나의 행동이 이전 행동의 인과적인 결과로 이어진다면, 그 인물은 신뢰받을 수 있다. 인물이 일관성을 유지하고 있다면 신뢰성 역시 고조된다. 다음에 이어지는 항목들은 신뢰성을 위한 고려 사항들이다.

한 인물의 행동은 자신의 물리적, 사회적인 환경 및 배경과 일관성이 있어야 한다. 그의 행동은 동기와 비례해야 하다 그의 동기는 그 자신과 다른 사람들에 의해 분명히 드러나야 한다. 또한 신뢰성은 극의 전체적인 맥락과 상관 관계가 있다. 「백설공주」에 나오는 인물의 신뢰성과 「헤다 가블러」의 신뢰성은 같지 않으며, 그 반대 역시 마찬가지이다. 그러므로 한 인물 안의 타당성 역시 신뢰성의 한 요소이

다. 그리스 극작가 소포클레스는 오이디푸스, 일렉트라, 안티고네와 같은 인물들에게 내적인 신뢰성을 부여하는 데 노련함을 발휘한 작가였다. 현대 극작가 가운데에서 아더 밀러와 장 아누이, 존 오스본은 특별히 인물의 신뢰성을 부여하는 데에 능숙한 작가들이다. 어떤 극작가가 어떤 극작품을 쓰든지 성격화에서 믿을 만하게 만드는 열쇠는, 인물들이 있음직한 것과 필연적인 것을 위해 노력을 아끼지 말아야 한다는 것이다. 아리스토텔레스가 이미 지적하였듯이, 한 인물의 말과 행동은 개연성을 띠어야 하며, 그의 전체 성격과 선행 경험 사이의 필연적인 결과가 되어야 한다.

마지막 여섯 번째 특질로는 **명확성**을 들 수 있다. 한 극작가가 인물의 성격을 어떤 의도로 창조하든지, 그리고 그것을 어떻게 구성하든지 그는 인물의 감정과 사상, 행동을 명료하게 만들어야 한다. 단지 생각만으로 인물의 성격과 특질이 창조되지 않으며, 이러한 요소들이 극작품 자체의 말과 행동에서 명확하게 드러나야 한다. 개요 작성 단계를 통한 인물 연구는 극작가에게 유용한 연습 과정이지만, 그는 궁극적으로 대본에 각 인물의 다양한 측면들을 반영해야 한다. 아쉽게도 경험이 부족한 극작가들은 특정 인물의 성격이나 특질을 설명하기 위한 대사를 충분히 제공하지 못하는 경우가 많다. 다음에 설명하는 내용들은 명확한 인물 묘사에 도움을 줄 것이다.

극중 인물의 중요 성격과 특질은 단지 주장되거나 논의되어서는 안 되며, 행동을 통해 드러나야 한다. 아울러 각 인물의 고유한 특질은 다른 특질들보다 부각되어야 한다. 각 인물은 위기의 순간에 자신의 반응을 명백하게 드러낼 수 있는 기회가 부여되어야 한다. 인물들은 극작품의 전반적인 개연성이 허락하는 한도 내에서, 서로 뚜렷이 구별되어야 한다. 이외에도 다음과 같은 기술적인 사항들을 염두에 두어야 한다. 한 인물의 사회적인 관계들은 그 인물이 등장하는 첫 장면 전에 또는 첫 장면이 진행되는 동안에 명백히 드러나야 한다.

각 주요인물들은 작품이 30% 정도 진행되기 전에, 거의 모든 중요 특질들을 제시해야 한다. 그와 더불어 다른 인물들은 그의 느낌과 동기, 특질, 능력에 대해 언급해야 한다. 부수적인 인물들은 항상 주요 인물을 반사하는 역할로서 일익을 담당해야 한다. 아울러 각 주요인물의 몇 가지 성격과 특질은 단지 암시되고 행동으로 나타나지 않아도 된다. 인물 묘사의 명확성에 대한 예는 셰익스피어, 스트린드베리히, 버나드 쇼, 체호프, 오케이시 등의 작품에서 쉽게 확인할 수 있다.

연극 공연에서 가장 치명적인 악평이 있다면 그것은 바로 '지루하다'는 말이다. 이러한 평은 일반적으로 극작품의 길이에 비해 드라마틱한 액션이 결여되었다는 의미로 통한다. 다음으로 극작품에 대해 내릴 수 있는 유감스러운 평은 극중 인물들이 흥미를 자아내지 못하고 관심의 대상이 되지 못한다는 것이다. 이러한 평이 정당한 것이라면, 극작가가 인물 선정에 실패했다는 것이 아니라 그 인물들을 적절하게 다루지 못했다는 것을 의미한다. 극작가는 어떤 인물이라도 흥미롭게 만들 수 있는 재능이 있어야 하며, 이것을 성취할 수 있는 가장 쉬운 수단은 앞서 설명한 여섯 가지 중요 특질을 활용하는 것이다. 이것은 한 극중 인물(그의 신분, 직업, 태도를 불문하고)을 훌륭하게 만드는 주된 수단이다. 주요인물의 특질을 반영할 수 있는 적절한 수의 대화부분을 설정하는 일 역시 중요하다. 극작품의 초안이 완성되면, 극작가는 각 인물들의 의욕, 능력, 상호 관계, 매력, 신뢰성, 명확성이 뚜렷이 드러나는 부분들을 확인할 수 있도록 대본을 세밀하게 분석해야 한다.

4. 주동인물

극작가가 극을 구성하고 대사로 구체화시킬 때에는, 인물을 단순히 개별적인 인물들의 비연계적인 집단으로 그릴 것이 아니라 집단성을 띠게 만들어야 한다. 각 인물은 행동, 다른 인물들, 의미있는 사상들이 결집되는 집단적인 힘의 직접적인 연관성 속에서 자신의 독특한 운명을 펼쳐 보여야 한다. 모든 인물 사이의 상호관련된 에너지들은 각 개인들 속에서 넘쳐 나려는 경향이 있다. 결과적으로 극작가는 자연스럽게 극중에서 지배적인 인물의 숫자를 1~2명 정도의 소수로 제한하려고 애쓴다. 실제로 대부분의 극작가는 기본적으로 한 인물에게 초점을 맞추려 한다. 드라마에서 초점의 문제는 사실 20세기에서 가장 대표적으로 도전받는 문제들 중의 하나이다. 현대 대중사회 안에서 인간의 집단화는 개인을 유용한 소단위로 전락시켰다. 결국 한 인물을 다른 인물보다 더 우세하게 만들고 사회 환경보다 더욱 중요하게 만드는 것은, 개인의 자질과 품위를 어떻게 그리느냐에 달려 있다. 그러한 묘사는 대부분 극작품의 신경중추를 이룬다.

만약 한 인물에게 초점이 맞추어져 있다면, 대부분의 연극 소재들은 너욱 산설하게 완성된 극작품으로 나아갈 것이나. 이내 이런 인물을 **주동인물**이라고 한다. 또 다른 용어로 **주인공, 중심 인물, 초점이 맞추어진 인물**, 혹은 **주연**이라고 부르기도 한다. 그러나 주인공이란 말은 멜로드라마의 주동인물을 가리키는 것이고, 중심 인물이란 상대적으로 비활동적인 개인을 가리키며, 초점이 맞추어진 인물은 희생자라는 의미로 쓰이며, 주연은 뭔가 화려한 인상을 준다. 주동인물이라는 용어는 어떤 종류이든 열정과 확장된 투쟁이 내포되어 있음을 의미한다. 고대 그리스 극작가들은 주동인물을 **첫 번째 배우**, 혹은 **중요 배우**로 인식했는데, 최근의 극작가들은 작가나 다른 극중 인물들, 그리고 결과적으로 관객들로부터 가장 주목받는 존재라는 의

미로 생각한다. 주동인물은 가장 의욕적인 인물이며, 사건을 일으키고 행동을 추진시키는 존재이다. 주동인물의 문제는 다른 인물들의 문제에 비해 극의 전체 구조상 중심부에 놓인다. 주동인물은 3장에서 이미 설명했듯이, 이야기 요소 중에서 핵심 요소이다. 그러한 관점에서 주동인물은 균형을 재확립하는 데에 가장 중요한 행위자이다. 주동인물은 일반적으로 한 인물인데, 경우에 따라서 **집단적인 주동인물**이 가능할 때도 있고, 꼭 필요한 경우도 있다. 나아가 주동인물은 극중에서 가장 중요한 문제를 발견하고 결정을 내린다. 통상적으로 주동인물은 무대 위에서 가장 말을 많이 하거나 길게 하며, 대부분의 행위에 관여하거나, 아니면 최소한 그에게 많은 일들이 일어난다.

비극에서 주동인물은 대개 악한 인물보다는 선한 인물인 경우가 많으며, 그럴 가능성이 높다. 오이디푸스 왕과 햄릿, 블랑쉬는 잘 알려진 비극적인 주동인물들이다. 희극에서 주동인물은 극중에 나오는 정상인들의 주도자거나 비정상적인 상황의 희생물인 경우가 많으며, 그렇지 않으면 대표적인 비정상인이거나 희극적인 상황을 만드는 인물, 조롱거리가 되는 인물이다. 「무기와 인간」의 브룬스칠리는 후자에 해당하며, 리시스트라타와 아르파공은 전자를 대표하는 희극적인 주동인물이다.

멜로드라마에서 주동인물은 대개 고통을 받다가 나중에는 구원받는 선한 주인공으로 그려진다. 윌리엄 인지(William Inge)의 「버스 정류장」(Bus Stop)의 보와 존 오스본의 「성난 얼굴로 돌아보라」의 지미는 멜로드라마의 주인공으로 잘 알려진 인물이다. 가끔씩 악한 인물들로 가득 찬 멜로드라마에서는 악당도 주인공으로 등장하는 경우가 있다. 릴리안 헬만의 「작은 여우들」에 나오는 레지나와 에드워드 올비의 「누가 버지니아 울프를 두려워하랴?」에 나오는 마사가 대표적인 예이다.

교훈극에서 주동인물은 존경할 만한 모범적인 인물이거나, 경멸할

만한 본보기에 해당한다. 주동인물의 에토스는 극에서 설득을 위한 긍정적인 수단이 되거나 부정적인 수단이 된다. 중세 도덕극의 「에브리맨」(*Everyman*)의 모든 사람은 전자의 예이고, 존 하워드 로슨(John Howard Lawson)의 「성공 이야기」(*Success Story*)의 솔 긴스버그는 후자에 해당하며, 브레히트의 「세추안의 착한 여자」의 셴테는 한 인물 안에 양쪽 모두 포함하고 있다. 집단적인 주인공을 수용한 대표적인 작품으로는 고리끼(Gorki)의 「밑바닥」(*The Lower Depth*)과 하우프트만의 「직조공들」, 로페 드 베가의 「후엔테 오베주나」, 클리포드 오데트(Clifford Odets)의 「레프티를 기다리며」(*Waiting for Lefty*) 등을 들 수 있다. 특정한 유형의 희곡에서 주동인물의 전형적인 예를 든 것은 어디까지나 개략적인 것이며, 언급한 인물들도 단순히 예를 들기 위한 것일 뿐이다. 주동인물 속에 잠재적으로 숨어 있는 변화는 진실로 무한하다. 메디아, 시라노, 페르 귄트, 릴리옴, 억척 어멈, 무스그레이브 상사 등의 인물들이 대표적인 예에 해당한다. 모든 주동인물이 골고루 갖추고 있는 특성은 플롯을 구성하는 구심점이 된다.

대부분의 극작품에서 주동인물 다음으로 중요한 인물은 **반동인물**이다. 반동인물 없이도 좋은 극작품으로 인정받는 경우가 있지만, 반동인물은 극적 구조에 선명함과 힘을 더해 준다. 반동인물의 일차적인 기능은 주동인물의 반대편에 서는 것이다. 반동인물은 대개 장애물로 표현된다. 만약 반동인물의 욕망이 주동인물과 거의 같거나 더크다면, 그로 인한 위기와 갈등으로 극은 더욱 박진감이 있을 것이며, 특정한 소재를 위한 최적 수준에 더욱 쉽게 도달할 수 있다. 반동인물은 주동인물의 실제 문제와 극작품의 실제 문제를 촉발시킬 책임이 있다. 반동인물은 주동인물에 반대하는 집단의 우두머리일 수도 있다. 반동인물 역시 임기응변적인 결정이나 윤리적인 결단을 내려야 할 때도 있다. 또, 대사의 양이나 무대에 머무르는 시간, 활동의 정도에서 주동인물에 이은 두 번째를 차지한다. 반동인물을 일컫는

다른 용어로는 악당, 반대자, 중심 장애물 등이다. 다양한 연극의 형식에서 반동인물은 주동인물만큼 중요하게 취급되기도 한다.

　비극에서 반동인물은 대개 선한 인물보다는 악한 인물인 경우가 많다. 반동인물들 중에서 셰익스피어의 「오델로」에 나오는 이아고는 가장 잘 알려진 악인이며, 가장 철저한 악인이다. 비극의 대표적인 반동인물로는 「안티고네」의 크레온과 「햄릿」의 클로디어스, 「욕망이라는 이름의 전차」의 스탠리를 들 수 있다. 희극에서 반동인물은 굳이 선·악 여부와, 정상·비정상의 여부에 관계치 않는다. 희극적인 상황에서 주동인물을 혼란스럽게 만드는 인물이거나, 주동인물에게 갈등을 일으키게 하는 인물인 경우가 대부분이다. 잘 알려진 희극적 반동인물로는 「말괄량이 길들이기」의 카타리나, 몰리에르의 「수전노」에 나오는 클린테, 버나드 쇼의 「피그말리온」(Pygmalion)에 나오는 엘리자 두리 등을 들 수 있다. 멜로드라마에 나오는 반동인물들은 전적으로 악인에 해당한다. 그래서 그들을 완전히 악당이라고 부르며, 그들이 최종적으로 겪는 징벌은 마땅히 받아야 하는 것으로 인식된다. 멜로드라마에서 유명한 반동인물의 좋은 예로는 유진 오닐의 「안나 크리스티」(Anna Christie)에 나오는 매트 버크, 어윈 쇼(Irwin Shaw)의 작품 「점잖은 사람들」(The Gentle People)의 해롤드 고프, 테네시 윌리엄즈의 「뜨거운 양철 지붕 위의 고양이」에 나오는 빅 대디 등이 있다. 교훈극에서 반동인물은 주동인물과 상반되는 위치를 차지하는 등 멜로드라마와 비슷한 방식으로 다룬다. 만약 주동인물이 악하다면, 반동인물은 선하며, 그 역도 가능하다. 교훈극에서 대표적인 반동인물로는 맥스 프리쉬가 지은 「만리장성」이 향 티와 브레히트의 작품 「세추안의 착한 여자」의 양 선을 들 수 있다. 주동인물과 같이 반동인물의 특성에 대한 일반적인 법칙은 없지만, 반동인물을 잘 세우면 주동인물의 상태를 고조시킬 수 있으며 전체 행동에 생동감을 던져 줄 수 있다.

인물 가운데 특별히 주의를 기울여야 하는 인물로는, 돋보이게 하는 조역, 작가를 대신하는 인물, 전달자가 있다. 이들은 극중에서 유용한 기능을 행사하지만, 이들이 단독 행위자로서 반드시 필요한 인물은 아니다. 거의 대부분 극에서 그들의 기능은 특정한 인물들로 채워진다. 그들을 선택하는 기준은 하나의 완전한 성격으로서 가치가 있느냐 하는 것과 그들의 기능이 복합적인 성격 안에서 다른 성격들과 연합할 수 있느냐에 달려 있다.

돋보이게 하는 조역(포일)은 주요인물과 대조적인 위치의 친구로 기능하는 부수적인 인물이다. 그는 자신보다 월등한 능력을 지닌 주동인물과 비교하여 강한 대조의 효과를 보여 주거나, 부분적으로 보충하는 특성을 지니는 등 다양한 기능으로 등장한다. 만약 멜로드라마의 주동인물이 똑똑하고 심각하다면, 그의 친구는 약간 멍청하고 쾌활한 편이 좋다. 포일은 주요인물들과 어떤 문제를 상의하고 같이 계획을 세울 수 있을 만큼의 친밀한 관계를 유지하고 있으므로, 극작품에서 심사숙고하기 위한 도구로도 쓰인다. 포일은 다른 인물들에게 주요인물에 대해 동정적으로 말함으로써, 주요인물의 능력을 확보하는데 도움을 줄 수 있다. 또한 주요인물이 하기에 부적절한 일을 대신 수행할 수도 있다. 훌륭하게 창조된 포일의 예는 「햄릿」의 호레이쇼, 「세일즈맨의 죽음」의 벤과 찰리, 존 오스본 작 「루터」의 스토피츠 등을 들 수 있다. '포일'은 주동인물이나 반동인물, 긍정적인 인물이나 부정적인 인물 양쪽에 모두 유용하게 이용될 수 있다.

레조네는 작가를 대신해서 말하는 인물이다. 넓게 보면 극작품에 나오는 모든 말과 사상은 모두 극작가로부터 나온다. 대부분의 작가는 중요한 생각을 밝히는 발언이나 태도를 나타내는 발언에서, 자신의 사상을 인물에게 떠맡기려 하지 않는다. 그렇지만 대부분의 극작가들은 자신이 선호하는 사상의 일부를 극 속에 삽입시킨다. 이때 작가를 대신해서 말해 주는 기능을 지닌 인물을 만든다. 최근에는 여러

인물들에게 작가의 사상을 조금씩 분산시키는 경향이 더 많다. 물론 이 경우 어떤 생각들이 작가의 것이고 어떤 것들이 극중 인물에게 부여된 것인지에 대해 확신할 수 있는 사람은 작가밖에 없다. **레조네**의 대표적인 예로는 프리쉬의 작품 「만리장성」의 현대인과 테네시 윌리엄즈의 「유리 동물원」(*The Glass Menagerie*)에 나오는 톰, 필란델로의 「작가를 찾는 6인의 등장인물」에 나오는 아버지를 들 수 있다. 이 인물들은 한 가지 기능 이상을 담당하고 있다.

전달자는 아이스킬로스로부터 아누이까지 오랜 세월 동안 드라마에서 중요한 역할을 수행해 왔다. 특정한 사건들이 무대 밖에서 일어나는 특정한 사건을 무대 위에서 보고할 필요가 있기 때문에, 소식을 전달하고 묘사하는 일은 늘 필수적이다. 단순한 목적을 지닌 인물이나 복합적인 목적을 지닌 인물 누구나 그와 같은 기능을 완수할 수 있다. 전달자는 대부분의 그리스 비극에서 사용되었는데, 그리스 극작가들은 그와 같은 인물들을 직접적이고 단순하게 취급하는 방법을 선택하였다. 물론 그들은 능수능란한 극작가들이었으며, 경우에 따라서 전달자를 더욱 복잡한 인물로 만들기도 했다. 「오이디푸스 왕」에서 소포클레스는 요커스터의 자살과 오이디푸스의 반응을 말해 주기 위해 단순한 전달자를 활용하였으나, 극의 기본 행동에 깊숙이 연관되고 더욱 복잡한 전달자인 코린트의 목자와 같은 인물을 만들기도 했다. 「햄릿」에서도 전달자의 기능은 아주 풍부하다. 폴로니우스와 오필리어도 소식을 전달하지만, 오스릭과 같은 인물은 셰익스피어가 가장 재미있는 인물로 창조해 낸 기능적인 전달자에 해당된다. 현대극 가운데에서 특별히 전달자를 사용한 예는 숀 오케이시이 「쟁기와 별」, 브레히트의 「억척 어멈」, 존 아덴의 「무스그레이브 상사의 춤」 등을 들 수 있다. 전달자는 소식을 나르는 인물이지만 다른 인물들에게 발견을 촉진시키는 의미심장한 인물이다. 이렇게 전달된 소식들은 극적 행동에 직접적으로 영향을 끼친다.

인물의 다양한 종류 가운데 **해설자**를 빼놓을 수 없다. 실제로 해설자는 극에서 아주 드물게 나타난다. 재능있는 극작가는 해설자를 사용하지 않는데, 자신의 극적 재료들을 설명하는 대리인을 사용하기보다 재료들을 극적으로 꾸미고자 하기 때문이다. 해설자를 채택하는 대부분의 작가들은 초보자나 소설가, 교훈극 작가, 혹은 성대한 야외극 작가들이다. 초보 극작가들이 해설자를 사용하는 이유는 관객에게 직접 대놓고 말하고 싶은 충동을 느끼기 때문이거나, 행동으로 연결시키는 장치를 고안해 내지 못했거나, 행동을 다른 방식으로 전환시켜야 하기 때문이다. 희곡 창작을 시도하는 소설가들은 소설에서 해설자를 채택하는 습관을 버리지 못하기 때문이다. 많은 허구적인 이야기 작가는 희곡의 직접성을 이해하지 못하고 반발한다. 심리극 작가들은 해설자란 관객들에게 설명하고 훈계하고 호소하는 데에 간편한 도구라는 점을 잘 알고 있다. 해설자는 교훈극에서 정당하게 사용되는 인물이다. 야외극 작가들도 다루어야 할 소재의 양과 이야기의 삽화적인 특성상 해설자에 많이 의존한다. 작가들이 해설자 사용을 원하는 이유야 각각 다르겠지만, 많은 극작가들은 경험상 해설자를 사용하면 극을 버린다는 점을 잘 알고 있다. 교훈극에서 해설자를 능숙하게 채택한 경우는 「세추안의 착한 여자」의 왕, 「만리장성」의 현대인, 「국가의 1/3」(One-Third of a Nation)이라는 '산 신문극'의 해설자를 들 수 있다. 「유리 동물원」의 톰과 손튼 와일더 작 「우리 읍내」(Our Town)의 무대감독은 모방극에서 찾아볼 수 있는 해설자의 예이다. 극작가들 사이에 전해지는 격언 가운데에는 다음과 같은 말이 있다. "해설자를 사용해서는 안 된다면, 사용하지 마라. 만약 해설자를 사용해야 한다면, 아예 극을 쓰지 마라."

　　인물을 창조하기 위해서 작가는 수행할 기능에 따른 다양한 종류의 행위자들을 잘 알고 통제할 줄 알아야 한다. 각 인물들은 분명해야 하며, 적절한 강조점을 부여받아야 하며, 필요한 복잡성까지 발전

되어야 한다. 극작법에서 가장 어려운 점 중의 하나는 정확하게 기능적이고, 실제 삶으로 신뢰할 만하며, 상상력을 자극할 만한 인물을 창조하는 일이다. 인물을 창조하는 일은 기술에 대한 전적인 이해가 요구되며, 삶 그 자체의 본질을 꿰뚫는 세계관이 요구된다. 극작품의 인물이 행동과 연관되어 인과적으로 기능하면, 논리적인 관계들은 자연스럽게 불일치를 뛰어넘어, 결국 작가의 승리를 확신시켜 준다. 그리고 인간의 소외나 그로테스크함을 묘사하는 극작품 안에서라도 인물들은 인간의 혼란스러운 내면의 세계와 이성적인 의식 상태, 창조적인 활력을 동시에 상징한다. 인물의 창조는 인간성 자체에 대한 충분한 이해가 최상이다.

5. 행동 속의 인물

연극적인 행동은 제한되지 않은 상황 안에서 발생하고, 반대로 행동은 제한된 인물들을 직접적으로 결정한다. 극작 과정에서 인물들은 어떠한 행동을 암시하기도 하지만, 극작품이 유기적인 전체로 구성되면 그들은 극작품의 요구에 절대적으로 종속된다. 인물들의 외부적인 행위를 통해서 유일하게 극적인 행동이 일어날 수 있으며, 외부적인 행위는 신체적으로 움직이는 상태와 말을 하는 상태로 제한된다. 더 나아가 드라마의 행동은 대개 인물상호간에 발생하는 것으로, 한 인물이 다른 인물에게 말을 하거나 행동을 던지는 것이다. 각 인물의 외부적인 행위와 인물상호간의 행위에 해당하는 모든 것을 활동이라고 한다. 각 인물들이 실제로 말하고 행동하는 모든 것은 소재적으로 한 극작품의 전체 행동을 구성한다. 비록 한 극작품의 행동이 한 문장으로 요약될 수 있다 하더라도, 행동은 실제로 극중 모든 활동들의 종합이다. 한 인물에게 극적 행동을 완벽하게 실행시키기

위해서 모든 활동들은 유용하고 적절해야 하며, 신뢰할 만하고, 있을 법해야 하며, 꾸준해야 한다.

드라마의 보편성은 플롯과 인물 모두에 관계된 중요 특질이다. 알라디스 니콜(Allardyce Nicoll) 같은 이론가는 보편성이란 극의 일반적인 분위기이며, 스토리를 덮고 있는 엷은 안개이며, 인물들의 채색법이라고 주장하였다. 이러한 신비주의적인 견해에도 불구하고, 보편성이 수많은 사람들에게 인물의 전형성이나 스토리의 유형성을 이해시킬 수 있는 극작품의 막연하고 철학적인 특성을 뜻하는 것은 아니다. 어떤 개인을 위한 삶은 상호 연관되거나, 연관 없는 단일한 사건으로 구성되어 있다. 그러나 드라마는 순차적이든 추상적이든, 인과성으로 긴밀히 연결된 단일한 사건으로 만들어진 행동의 종합이다. 순차적인 극에서 활동이나 행위는 다른 인과성을 따르는데, 모든 사건들은 내부적으로 앞선 사건들과 뒤따르는 결과들의 연계를 형성한다. 추상적인 극에서 활동이나 행위는 비연계적인 배열 패턴을 따른다. 그러나 인물들은 행동과 엄격하게 묶여서 인간 본성의 측면을 묘사하는 극작가에 의해 세심하게 제한될 때, 이 두 가지 형식의 극에서 보편성을 획득한다. 극중 인물들은 통일되고 조직적인 전체 안에서 하나의 요소이기 때문에 보편적인 데 비해, 인간이라는 존재는 죄소한 잠재적으로라도 자유스러운 개인으로 특정한 행동과 필연적인 관련을 맺고 있지 않기 때문에 개별적이다. 극작가에게 플롯과 인물의 보편성은 관객들에게 철학적인 효과를 구하는 문제는 아니지만, 인물들과 조화를 이룰 행동을 한데 묶는 기술이다. 최종적으로 한 극작품 안에서 유지될 보편성을 위해 인물들에게 일어나는 행위는, 경험에 비추어 보면, 이성적으로든 상상적으로든 진실해야만 한다.

희곡작품의 행동은 한 작품에 나오는 인물의 숫자를 제한한다. 다른 예술 장르에서도 경제성과 필요성을 고려하지만, 드라마의 경우에는 더욱 각별하다. 상황들과 사건들은 특정한 인물들을 요구하며,

오직 특정한 인물들만이 특정한 일을 수행하거나 말할 수 있다. 필수적인 인물들만 사용함으로써, 덜 필요한 인물들을 수없이 등장시킬 때보다 더 강력한 극작품을 만들 수 있다. 극작가는 개요를 짤 때 이미 행동에 필요한 인물 수를 결정해야 한다. 대사를 쓰는 단계에서 예상 밖의 인물을 추가하는 것은 현명하지 못하다. 재능있는 극작가들은 각 인물들 안에 여러 가지 기능들을 혼합하기도 한다. 극중 인물의 수는 행동이 충분히 만족된다는 전제하에서 적을수록 좋다. 최근 일부 극작가는 시장성을 고려하여 적은 수의 인물이 등장하는 희곡 작품을 쓰기도 하는데, 이는 아무래도 많은 인물이 나오는 작품보다 제작 비용이 훨씬 덜 들기 때문이다. 그러나 이러한 상업적인 발상은 특별한 극적 행동의 내적 요구와는 아무런 관련이 없다. 극작품은 꼭 필요한 인물들만 등장할 때 가장 효과적이다.

극작품에 나오는 인물들은 시간에 대한 인식을 가져야만 하는데, 이상하게 많은 극작가들이 인물들에게 이러한 상상적인 자유를 부여하는 데 실패하곤 한다. 정상적인 사람의 마음에는 과거와 현재, 미래에 대한 생각들이 거의 떨어질 수 없을 정도로 뒤섞여 있다.

인물들이 실생활처럼 신빙성을 갖게 되는 때는 극작가가 인물들에게 과거 기억들과 미래 희망들을 갖게 했을 때이다. 윌리엄 핸리의 「죽음의 땅에서의 느린 춤」과 론 코웬(Ron Cowen)의 「여름나무」(Summertree)는 인물들이 시간 의식을 지니고 있는 대표적인 예이다. 두 작품의 인물들은 종종 과거에 대해 회상하고 미래에 대해서도 심사숙고한다.

이름을 선택하는 일은 모든 성격화 원칙들 가운데에서 최종적으로 고려해야 할 중요한 사항이다. 이름이 지닌 중요한 기능은 확인과 축약이다. 이름은 단순히 한 인물과 다른 인물을 구별시켜 줄 뿐만 아니라, 효과적으로 한 인물의 이미지를 포착시킬 수 있다. 예민한 극작가는 일상 생활에서 인물의 이름이 그 사람에게 어떤 영향을 미치

는지 잘 알고 있을 것이다. 또한 다양한 성과 이름의 사회적·문화적인 관계를 잘 인식하고 있을 것이다. 이름에 관한 모든 지식들은 극작품과 관련된 선택을 결정하는 데에 도움을 준다. 사회적·은유적인 이미지에 추가하여, 모든 이름은 청각적인 효과를 지니고 있다. 이름을 구성하고 있는 개별적 소리들의 총합은 이름의 정서적인 효과를 결정하는 데에 도움을 준다. 영어의 경우, 이름이 파열음으로 시작하고 끝나는 경우―밥, 바트, 테드 등―은 두 개의 비음과 두 개의 마찰음, 혹은 두 개의 모음이 들어 있는 이름들―마이런, 세츠, 아이라 등―보다 청각적으로 강한 인상을 준다. 물론 인물의 이름은 늘 희곡 작품을 위해 기여해야 한다. 어떤 경우에는 실제 사용하는 이름이나 유명한 사람들의 이름이 효과적인데, 윌리 로우만, 스탠리 코왈스키, 아브라함 링컨 등이 좋은 예이다. 몇몇 작품에는 의도적으로 고안된 이름들이 더욱 적합하게 사용되는데 랙피커(넝마주이), 고고(원기왕성), 빅 대디 등이다. 심지어는 이름이 아닌 명칭이 인물에게 더욱 적절하게 맞을 수도 있는데, 제로 씨, 그, K 등이다. 희극 작품에서는 가끔 풍자적이거나 재치있는 이름들이 사용되기도 한다. 맥버드, 제스퍼 피제 경, 레버렌드 제임스 메이버 모렐 등이 좋은 예이다. 전화번호부책은 이름에 관한 놀랄 만한 집합소이다. 극작가는 어떤 이름을 각 인물들에게 부여할 것인가를 신중하게 결정하면서, 자신의 목적에 부합되는 이름을 적절히 선택함으로써 인물의 성격화를 강화시킬 수 있다. 어떤 경우라도 이름은 적절하고, 신뢰할 만하며, 기능적이어야 한다.

진실로 극적인 인물은 혼자 존재하지 않는다. 그들은 플롯상 인과적인 요인들이 되고, 사회적으로 서로 연관되어 있다. 이러한 원칙들은 장 주네의 「발코니」(*Balcony*)와 같은 추상적인 극작품뿐만 아니라, 윌리엄즈의 「욕망이라는 이름의 전차」와 같은 인과적으로 분절된 극

작품에서도 마찬가지이다. 성격 창조를 위해 극작가는 단순히 몇 명의 독자적인 개인을 구성한다. 뿐만 아니라, 하나의 사회적인 환경 또는 축소된 사회나 상상의 소우주도 구성한다. 일상적인 생활처럼 한 극작품에서도 사회와 개인 사이의 상호 관계는 조화와 갈등, 균형과 위기, 긴장과 절정을 생산한다. 사회는 권위 구조와 지도자, 관계들을 위한 여러 형식을 가지고 있는데, 극작품 역시 그에 부응하여 행동 구조와 활동하는 기능적인 역할, 수행자—대상 관계를 지니고 있다. 이러한 모든 조건들은 개인의 불안 요인이 된다. 불안은—강한 충동 상태로 정의되든, 확산된 공포의 상태로 정의되든—일상적인 동기화로 작용한다. 불안은 임기응변적인 선택이나 윤리적인 선택에 있어 필수적으로 선행한다. 이처럼 충동—불안—선택 패턴은 갈등 행위의 문제 해결 본능을 가리킨다. 갈등은 하나의 문제를 규정하며, 문제를 해결하기 위한 인물의 전략은 일시적으로 도피하거나 인내하는 일을 포함하여, 도움이 되거나 도움이 되지 않는 반응을 수용한다. 문제를 해결함으로써 사람들은 그들 자신과 그들의 세계를 지배할 수 있는 능력을 증가시킨다. 극작품은 여러 문제와 갈등을 지니고 있는 행동을 수립한다. 그리하여 극작품은 반응하고 투쟁하고 결정하는 기능적인 활동을 수행할 인물들을 채용하고 있다. 그런 방식으로 인물들과 행동은 서로 맞물린다. 이처럼 드라마는 보편적인 인간의 문제들을 제공하고, 전략과 해결책, 혹은 인간 본성 중에서 가장 추한 면이나 가장 성스러운 면을 드러내는 결과를 묘사하는데, 이 모든 것들이 하나의 예술작품으로 묶여진다.

일부 평론가와 학자들 사이에서는 드라마 안에서 플롯과 인물 사이의 상대적인 우위에 대해 논쟁을 벌인 적이 있다. 일부 극작가들도 이 논쟁에 끼어들었다. 이 논쟁은 양배추 잎과 양배추 샐러드 사이의 상대적인 식품 가치에 대한 논증과 흡사하다. 첫째, 참여자 대부분은 플롯과 스토리를 구별짓지 못했다. 둘째, 그들은 극작가는 대상물을

구성하는 예술가이지 사례의 역사를 기록하는 심리학자가 아니라는 사실을 잊었다. 셋째, 그들은 플롯과 인물 사이의 형식―소재 관계를 잘못 이해했다.

인물은 드라마 안에서 플롯(조직)과 공존하는 재료이다. 어떤 극에서도 인물을 독립적으로 분리시킬 수 없다. 하나의 가공적인 대상물로서 한 극작품의 구조적인 관계는 심지어 전기적인 소재나 자서전적인 소재에도 적용된다. 비롯 몇몇 극작가들은 인물에 의해 자극을 받을 수도 있고 다른 극작가들은 형식에 의해 더욱 자극을 받을 수도 있지만, 한 극작품 안에서 하나가 다른 하나보다 더 중요하다고 주장하는 논리적인 모순에 빠져서는 안 된다. 이 두 가지 모두는 드라마에 필수적이다.

인물에 대한 연구에 도움이 되는 극작품은 이번 장에서 여러 차례 설명하였다. 성격화의 개별 원칙들을 자세히 살펴보기 위해 가치있는 작품으로는 다음과 같은 것들이 있다.

> 비인간적 특성의 인물 : 에드워드 올비의 「누가 버지니아 울프를 두려워하랴?」
> 성향의 대조와 차별화 : 테네시 윌리엄즈의 「욕망이라는 이름의 전차」
> 욕망과 능력 : 장 아누이의 「베케트」
> 주동인물 : 브레히트의 「억척 어멈」
> 경제성과 필요성의 원칙 : 베케트의 「고도를 기다리며」
> 비극의 인물 : 셰익스피어의 「햄릿」
> 희극의 인물: 몰리에르의 「수전노」
> 멜로드라마의 인물 : 존 오스본의 「성난 얼굴로 돌아보라」
> 교훈극의 인물 : 브레히트의 「세추안의 착한 여자」

극작가는 플롯을 짜는 사람일 뿐만 아니라 인물을 만드는 사람이

기도 하다. 그는 신화를 발전시키고, 인간 본성의 이미지를 반영하기도 한다. 극작가는 극중 세계를 창조하면서 창의력을 행사함으로써, 자아를 해방시키는 인간의 진보적인 과정에 기여한다. 불화와 알력이 가득 찬 세계이며, 대조적이며 갈등을 지닌 인물들을 포함하고 있는 세계이며, 불일치로부터 비롯된 욕망이 절대적인 혼돈이나 조화로 움직이는 세계이기에, 그것은 이상적이다. 한 극작품의 세계는 기능적인 인물들을 필요로 하지만, 삶의 의미를 찾고자 애쓰고 투쟁하는 인간을 반영한다.

5장. 관념

내 작품에는 뚜렷한 신념과 철학을 겸비한
인물들이 등장한다. (얼간이들로만 이루어진 작품은
흥미롭지 못하다) 그렇다고 해서 내 작품이
어떤 철학이나 사상을 전달하기 위해
씌어진 것은 아니다. 내 작품은 단지 사람들이 사는 이야기를 소재로 하며,
생각하고, 믿고, 사색하는 모두가 인간 행동방식의 일환일 뿐이다.
– 프레드릭 뒤렌마트 『연극의 문제점』 중에서

극예술은 단지 혼란한 삶의 모습에 질서를 부여하거나 인간의 행동 방식을 탐색하는 방편만은 아니다. 희곡은 의미를 창조한다. 작가는 일관성 있고 의미 있는 극작품을 창작한다. 극작가가 희곡을 통해 제의하는 견해나 관객이 작품에서 유추하는 의미는 하나의 관념에서 출발한다. 따라서 극작가는 관념과 희곡의 다각적인 관계를 모색해야 한다. 극작품의 관념은 극작가의 머릿속에서 시작되어 관객의 의식에서 완성되기 때문에, 관념의 자취는 극작품 자체 안에서 형성되어야 한다. 그렇다면 관념이 작품 안에 어떻게 나타날 수 있는가?

1. 관념이 발생하는 3가지 장소

희곡과 관련된 **관념**이라는 개념을 파악하기 위해서는 관념의 3가지 장소에 대한 이해가 먼저 이루어져야 한다. 플롯의 재료로서 관념

과 공연 전·후에 발생하는 관념 사이에는 현격한 차이가 있다. 희곡과 관련된 관념이 발생하는 3가지 장소는 극작가, 극작품, 관객이다. 마찬가지로 희곡이 존재하는 양상은 창조자, 창조의 대상, 수용자가 실현한다. 관념의 장소라는 개념은 희곡과 관련된 모든 개념 중에 가장 복잡하다.

관념의 제1장소는 극작가의 마음이다. 관념은 극작가의 마음속에서 두 가지 양상으로 나타난다. 첫째, 극작품의 구성에 관한 착상. 둘째, 극작품에 의해 전달되는 사상. 이 두 가지 관념은 작품이 완성되기 전에 이미 존재한다. 구성과 관련된 관념은 작품 전체, 또는 각 구성 단위에서 쉽게 확인된다. 「맥베드」의 도입부를 살펴보자. 여기서 셰익스피어의 의도는 관객의 주의를 상기시키는 것이다. 그러나 언제 어디서 다시 만날 것인지 논의하는 마녀들의 대화에서도 관념이 나타난다. 물론 이 경우 극작가가 구상하는 구조와 기법에 관한 관념들은 부수적으로 전달된다. 이러한 구성상의 관념들은 대체로 연출가와 평론가의 고유 관심 사항이다. 윤리, 도덕, 진리에 관한 극작가의 관념은 극작품이 완성되기 전에 이미 극작가의 마음속에서 형성되며, 극작가는 이런 관념을 극작품을 통해 전달하고자 한다. 하지만 이런 노력이 항상 효과를 거두는 것은 아니다. 작가는 관념들을 노방적으로(행동에 포함시켜서), 또는 교훈적으로(행동을 통제하도록) 제시할 수 있다. 즉 작품의 긍정적인 의미를 행동을 통해 암시하거나, 특정한 인물들의 입을 통해서 직접 피력할 수 있다. 예를 들어 소포클레스는 「오이디푸스 왕」에서 암시를 통해 의미를 전달하는 반면, 「에브리맨」의 익명의 작가는 대사를 교훈적인 수단으로 활용했다. 버나드 쇼는 관념의 제1장소에 관해 많은 글을 남겼다. 그는 작품에 직접 반영되지는 않았지만 집필 과정에서 발생하는 여러 가지 사항들을 서론의 형식으로 상세히 기술하고 있다. 이렇듯 관념은 구성에 관한 고찰로, 행동의 잠재적 재료로, 극작가의 마음속에서 먼저 형성되어야 한다.

희곡과 관련된 관념의 제2장소는 극작품 자체이다. 플롯은 구조화된 행동이다. 극작품에서 제시된 견해나 주제가 궁극적으로 플롯의 재료라는 측면에서 플롯은 관념을 수반한다. 예를 들어 극중의 인물이 사색한다는 것은 그가 어떤 활동에 임하고 있다는 의미로 통하며, 이런 작은 활동들이 모여서 하나의 큰 행동을 이룬다. 극작가는 의도적이든 아니든 극작품에 자신의 견해를 포함시킨다. 극작품 안의 인물과 사건은 결국 인간의 가치관이나 행동방식에 관한 작가의 개인적인 견해를 나타낸다. 다음과 같은 분석적인 질문을 적용하면, 작품의 종합적인 의미를 파악할 수 있을 것이다. 갈등의 양상을 보이고 있는 두 세력은 무엇인가? 이들 중 어떤 세력이 승리하는가? 왜 승리하는가? 「무기와 인간」에서 다음의 두 그룹은 갈등의 양극을 이룬다. 첫째 현실주의적인 그룹: 브룬스칠리, 루카, 니콜라. 그들은 전쟁을 허위적 행위라고 규정하며 직설적인 인간관계를 미덕으로 삼는다. 둘째 낭만적인 그룹: 라이나, 그녀의 부모, 세르기스. 그들의 입장에서 전쟁은 영웅적인 모험이며, 사랑은 단지 거짓 놀이에 불과하다고 일축한다. 브룬스칠리가 대표하고 있는 세력은 상대 세력의 모순성을 드러냄으로써 최후의 승리를 한다. 아울러 버나드 쇼는 브룬스칠리가 승리한 원인을 정확하게 규명한다. 즉 전쟁은 비겁하며, 사랑은 사악하고 여성중심적이며, 삶은 단지 진부한 존재에 지나지 않는다는 것이 그의 견해이다.

관념의 장소에 대해 알아야 할 또 한 가지 사항은 그것이 인물묘사에 일조한다는 사실이다. 기능적인 측면에서 극중 인물의 정의는 **행동을 밑거름으로 하는 일련의 선택에 임하는 사람**이다. 심사숙고는 대체로 선택의 순간 이전에 이루어지며 선택 자체는 개인의 마음속에서 이루어지기 때문에, 관념은 극중 인물의 재료라고 할 수 있다. 희곡과 관련된 관념의 가장 단순한 정의는 **극중인물 마음속에 일어나는 모든 것**(지각, 감정, 인식, 앎, 숙고, 사고, 결단)이다. 기능적인 측면에서

관념은 대체로 세 가지 유형으로 극중 인물과 결부된다. 첫째, 관념은 인물의 감정이나 욕망과 관련된다. 「한 여름밤의 꿈」(A Midsummer Night's Dream)에서 보텀은 긴 잠에서 깨어난다. 자신의 꿈에 대한 느낌은 관념의 형태를 취하며, 자신의 경험을 주위 사람들에게 전달하고자 하는 욕망은 견해의 형태로 나타난다. 둘째, 관념은 복잡한 양상을 띠는 심사숙고(즉, 정략적인 숙고와 윤리적인 숙고)와 관련된다. 입센의 「페르 귄트」(Peer Cynt)에는 정교한 대사들이 몇 차례 포함되어 있는데, 특히 주목할 만한 부분은 페르 귄트가 회개에 대해 깊이 생각하는 3막 3장 종결부이다. 셋째, 관념은 가장 복잡하고 미묘한 결정 행위와 관련된다. 「말괄량이 길들이기」에서 페트루시오는 카타리나를 처음 보는 순간 그녀에게 구혼하기로 결심한다. 「리어 왕」에서 리어 왕은 막내딸 코딜리아에게 **진실**을 유일한 유산으로 지정함으로써, 일종의 도덕적인 선택을 행한다. 아울러 관념은 한 인물과 한 행동의 인과적인 관계로 나타날 수 있다. 예를 들어, 오델로의 행동은 사랑과 질투 사이에 벌어지는 내적 갈등의 소산이다.

이렇듯 관념은 인물묘사에 필수적인 재료이자 수단이다. 그뿐만 아니라 관념은 플롯의 일환이기도 하다. 관념은 인물들의 대사에서도 확인된다. 아이스킬로스의 「아가멤논」에서 카산드라의 예언이 좋은 예이다. 또한 관념은 극중 인물의 행동으로 표현될 수 있다. 예를 들어 스트린드베리히의 「유령 소나타」에서 허멜 노인은 목장에서 일하는 아가씨를 보고 몹시 당황한다. 관념이 대사나 행동을 통해 표현될 경우에는 더욱 진실해야 한다. 즉 특정한 인물의 논리적인 연장이어야하며, 일련의 행동들에 부합해야 한다. 극작품의 행동은 극중 인물들이 지닌 관념들의 결과라고 할 수 있다. 따라서 관념은 희곡의 질적인 부분으로서, 모든 희곡적인 구성의 필수적인 내적 요소이다.

희곡과 관련된 관념의 제3장소는 관객이다. 극작품에 의해 자극되는 모든 인식과 깨우침, 상상이 여기에 속한다. 간과해서 안될 것은,

관객이란 공연을 관람하는 사람들에 국한되지 않는다는 사실이다. 광의의 관객은 작품을 책으로 읽는 독자들도 포함한다. 따라서 관념의 제3장소는 극작품의 실현에 기여하는 모든 극예술가와 관객, 평론가, 비평가, 학자, 독자들의 마음이라 할 수 있다. 간단히 말해서, 관념의 제3장소는 극작가를 제외한 작품과 접촉하는 모든 사람들을 지칭한다.

관객의 관념은 극작가의 관념이나 극작품 자체의 관념과 일치할 수도 있지만 그렇지 않은 경우도 많다. 관객은 작가가 전달하고자 하는 관념을 파악하지 못할 수도 있기 때문이다. 관객이 작가의 의도를 정확하게 파악할 수 있는 방법은 작품에 관한 작가의 해설을 읽어 보거나 작가와 직접 대화를 나누어 보는 길밖에 없다. 반면 관객은 극작품에 내재된 다양한 관념들을 인지할 수 있다. 즉, 극작품의 정보적인 내용과 윤리적인 내용을 인식할 수 있다. 「말괄량이 길들이기」에서 구혼이나 효도에 관한 짤막한 윤리적인 견해를 확인하지 못하는 관객은 극히 드물 것이다. 아울러 전문 관객은 한 작가의 스타일을 파악함으로써, 작품의 관념을 어느 정도 예측할 수 있다. 그러나 이런 인식은 일반 관객들에게 쉽게 일어나지 않는다.

관객의 관념은 극작품을 통해 전달되는 철학적인 견해들을 확인함으로써 형성된다. 즉, 관객은 의미를 유추한다. 관객이 공연에서 얻어내는 개념적인 관념은 극작품의 관념과 일치할 수 있고, 그렇지 않을 수도 있다. 극작품은 명확하게 한 관념을 직접 드러내지 않고서도, 관객들이 그 관념을 유추하도록 유도할 수 있다. 프란시스 퍼거슨(Francis Fergusson)은 『연극의 이념』(The Idea of Theater)에서 이러한 인식의 중요성을 역설한다. 관객은 행위에 동기를 부여하는 극중 인물의 숙고를 헤아림으로써 자신의 관념을 정립한다. 아무리 어린 학생이라도, 「햄릿」 3막 1장의 유명한 독백이 햄릿의 자살 기도를 나타내고 있다는 사실을 쉽게 파악할 수 있을 것이다.

관객이 관념에 임하는 가장 보편적인 방식은 극작품에 대한 개인적인 견해를 정립하는 것이다. 이러한 관념은 관객의 마음에서 형성될 뿐, 작품 자체에 내재하지 않을 수도 있다. 이러한 관념은 독특하며 예측이 불가능하다. 특정한 공연을 보거나 책을 읽는 과정에서 형성되는 관념은, 그 사람의 유전적인 환경과 교육 수준, 나이, 신체적인 조건, 정신 건강, 문화적인 특징, 사회적인 환경, 개인적인 신념, 기타 우연적인 요인들로 결정된다. 한 사람이 한 극작품에 대해 어떤 관념을 갖게 되는가는 작품의 내적인 요소들보다는 개인의 내적인 요인들의 영향을 받는다. 연극 공연을 관람하는 행위는 상상적이고 지적인 자극의 경험에 동참하는 것이다. 희곡은 관객 각자가 개별적인 관념을 형성하도록 만든다.

때로는 극작품 자체의 구조적인 특성이나 철학적인 메시지와는 전혀 무관한 방향으로 극작품이 연출될 수 있다. 예를 들어, 「햄릿」은 마르크스주의를 표방하는 작품으로, 또는 프로이드의 정신분석학의 사례로 연출될 수 있다. 극작품이 각각 다른 관념을 유도할 수 있다는 사실은, 에비 극장에서 초연된 존 밀링톤싱(John Millington Synge)의 「서쪽 나라에서 온 바람둥이」(The Playboy of the Western World) 때문에 일어난 폭동과, 오케이시나 버나드 쇼, 베케트의 작품에 대한 상반된 반응들에서도 확인된다. 관객들(극예술가, 평론가, 일반 관객 등)은 종종 공연에 참여한 경험을 자신들의 생활과 신조들을 재검토하는 계기로 삼는다. 이것이 많은 사람들을 매료시키는 연극의 묘미 중의 하나이다. 사람들의 관념을 촉진시키는 것은 연극의 긍정적인 특징 중의 하나이다. 그러나 재차 강조하지만, 관념을 환기할 수 있는 극작품의 힘을 극작품에 내재된 관념과 혼동해서는 안 된다.

이상에서 살펴본 바와 같이 희곡에는 3가지 관념과 이에 상응하는 3가지 장소(극작가, 극작품, 관객)가 존재한다. 모든 극작품은 하나의 완전하고 완성된 대화로 인식할 수 있다. 따라서 관념은 극작가에 의해

구상된 하나의 진술이며, 이로써 생성되는 대화(극작품)는 행동을 통해서 (관객에게) 전달된다. 이렇듯 관념은 극작품이 **말하는** 내용이다. 그러나 여기서 '말하는' 이라는 표현은 극작품 자체에 국한된 것이지, 극작가나 관객과 관련된 것은 아니라는 사실을 상기할 필요가 있다. 극작가는 관념을 이용해서 극중 인물과 플롯을 구성한다. 그러나 극작가는 자기가 선정한 관념이 극에 진정으로 포함되어 있는지 검토해야 한다. 또한, 관객들은 어떠한 관념들이 극작품에 내포되어 있는지를 파악하기 위해 부단히 노력해야 한다.

2. 의미

관념은 희곡의 필수적인 요소이며, 생각하는 행위가 결부된다는 점에서 자연히 극적이다. 관념은 신체적 변화를 수반하는 행위로 생명체의 뇌에서 이루어진다. 넓은 의미에서 관념은 학습, 상기, 사고, 재고, 인식, 상상, 계획, 믿음, 이성 또는 주장을 포함한다. 한 사람이 이런 정신적인 활동에 임할 때마다 그는 일종의 행동에 참여하고 있다. 극작가는 다음의 두 가지 방법을 통해서 관념을 활용한다. 첫째, 인물 묘사의 특정한 세부사항으로 둘째, 작품의 전반적인 관념은 극작품의 구조적인 행동에 직접적으로 공헌한다.

관념은 직접적인 관념과 간접적인 관념으로 나뉘어진다. 간접적인 관념은 순서 없이 전개되거나, 우발적이거나, 감상적이다. 간접적인 관념에 임하는 사람은 잠시 동안 감각, 걱정, 욕망, 가능성 등을 인식한다. 직접적인 관념은 깊은 생각으로 지식과 이성에 의존하며 의미로 이어진다. 그것은 끈질기고 조심스럽게 진행된다. 사람은 행동의 동기가 되는 신념에 도달하는 과정에서 깊이 생각하게 된다. 직접적인 관념은 문제를 해결하고, 의미를 발견하고, 결론에 도달하려는 노

력이다. 가장 상위의 직접적인 관념은 결정 과정에서 일어난다. 따라서 관념은 극중 인물과 플롯에 의존한다. 극작가는 플롯을 **극중 인물들이 직접적인 관념을 활용해 일련의 어려움을 극복해 나가는 과정**이라고 생각해도 좋을 것이다. 이런 관념은 극작품의 구성에서 주제보다도 오히려 중요한 의미를 가질 수 있다. 다음에 설명되는 보편적이고 직접적인 관념의 형성 양상은 극작품의 기본 구조를 이해하는 열쇠가 될 것이다.

사람들은 대체로 간접적이고 준-숙고적인 관념을 활용하면서, 습관처럼 익숙해진 하루하루의 활동들을 해나간다. 그러나 어떤 어려움(문제나 장애물)에 직면하면 직접적인 관념이 발동된다. 사람들은 자신에게 놓인 상황을 정확히 판단함으로써 당면한 어려움을 극복해 나간다. 다음으로 그는 가능한 해결책들을 강구하지만 이러한 개념적인 단계는 매우 까다로운 양상을 띤다. 자신의 상상력과 경험, 지혜를 동원해서, 모든 가능성을 타진해 본다. 따라서 정신적인 검토가 세 번째 단계이다. 그 다음에 그는 가장 좋은 해결책을 선택하고, 가능하면 자신의 선택을 한번 더 검증해 본다. 다시 말해, 그는 최종의 행동을 결정하기에 앞서, 다른 사람의 조언이나 실험, 연구를 통해서 자신의 지론이나 신념을 검증해야 한다. 마지막 단계는 어려움을 어떻게 처리할 것인지에 대한 최종적인 결정이다. 이로써 그는 자신의 선택에 따라 행동한다.

이성적으로 숙고할 수 있는 능력은 개인에 따라 다르다. 실제 인간의 사고 능력이 다양한 것처럼, 극중 인물들의 경우도 마찬가지다. 인간은 본성적으로 충동적이며, 성급하고, 열정적이다. 반면에 관념은 느리고, 잘 따지고, 신중하다. 욕구, 추진력, 습관, 서두름 등은 관념의 친척들이다. 그럼에도 불구하고 이성적인 사고 능력은 인간의 가장 강력한 무기이자 특징 중의 하나이다. 사람은 이해하고, 평가하고, 비판하고, 예견하고, 검증하고, 조정하기 위해서 필연적으로 깊

이 생각해야 한다. 극작가는 극작하는 과정에서 계속 생각을 깊게 하며, 그의 작품은 관객의 직접적인 관념을 유도한다.

관념은 진정한 의미를 지닐 수 있지만, 의미와 관념은 근본적으로 다른 개념이다. 간단히 정의하면, 희곡에서 의미는 극작품에 내재한 의미 있는 것들의 복합체이다. 극작품은 극작가가 의도한 의미, 또는 한 관객이 유추하는 의미를 수반하거나 하지 않을 수 있다. 그렇지만 의미는 해석을 유도한다. 의미는 한 사람에게서 다른 사람에게로 전달되는 견해와 관련되며, 희곡의 경우 이러한 소통의 매체는 극작품 자체이다.

희곡의 표면에 드러난 것과는 다른 것을 암시하는 모든 상황, 인물, 행동은 의미를 수반한다고 볼 수 있다. 다른 예술 작품과 마찬가지로 희곡은 단순한 관찰이나 묘사를 초월한다. 따라서 희곡에 대한 이해는 특히 행동과 인물, 관념의 의미에 대한 고찰을 요구한다. 관념은 의미를 생산하며, 의미있는 것들을 창조한다. 생각하는 사람이 존재하지 않았다면, 사물은 존재 자체의 의미 외에 다른 어떤 의미도 갖지 못했을 것이다. 즉, 암시하고, 나타내고, 대표하고, 상징하지 못했을 것이다.

극작품은 이처럼 의미를 수반하기 때문에 상징물도 내포한다. 희곡은 인간의 삶을 상징하며, 그것에 대한 상징물을 제공한다. 의미는 행동 및 극중 인물들과 관련된 관념으로 구성되며, 상징화를 통해 예술적인 대상으로부터 외부로 소통된다. 상징은 어떤 하나가 다른 것을 표상하는 상황을 의미한다. 상징은 머리 속에서 일어나는 상상의 속기라 할 수 있다. 그것은 작가로 하여금 한정된 지면 안에 많은 것을 포함시킬 수 있게 한다. 상징은 일종의 열쇠구멍이다. 우리가 열쇠구멍을 살짝 들여다보면 문 뒤쪽에 있는 방의 일부를 볼 수 있다. 물론 시력이 좋은 사람이나 시야의 각도를 변경하는 사람은 더 많은 것을 볼 수 있을 것이다. 상징은 임의적인 상징, 인위적인 상징, 자연

적인 상징으로 구분된다. 이러한 유형은 각종 상징의 특징을 나타내기보다는, 어떻게 작용하는지를 설명한다. 임의적인 상징은 국기나 결혼반지처럼 한 사회에서 보편적으로 인식되는 상징물들을 의미한다. 모든 극작품은 이러한 상징을 내포한다. 인위적인 상징은 주로 문학에서 빌려온 것들이다. 한 작품 안에서 다른 작품에 등장하는 인물에 대한 언급은 인위적인 상징의 예이다. T. S. 엘리어트는 그의 서정시와 극시에서 많은 종류의 인위적인 상징을 활용하고 있다. 그러나 많은 극작가들은 인위적인 상징을 거의 활용하지 않는다. 자연적인 상징은 한 작품에만 유일하게 적용되는 상징물이다. 그것은 작품이 진행됨에 따라 반복해서 나타나며, 은연중에 상징으로 인식된다. 이런 상징의 예로는 어네스트 헤밍웨이의 「무기여 잘 있거라」의 물과 소포클레스의 「오이디푸스 왕」의 눈, 혹은 시력을 들 수 있다. 대부분의 극작품들은 많은 자연적인 상징을 수반한다. 상징은 극작가에 의해 의식적으로 또는 무의식적으로 사용될 수 있으며, 극작품에서 나타내는 의미들에 영향을 미친다.

모티프도 희곡에서 유용하게 사용된다. 그 작용은 상징과 흡사하지만 같지는 않다. 상징과 모티프는 두 가지 점에서 현저한 차이를 보인다. 첫째, 모티프는 극작품에서 상징의 모습을 취하는 경우노 있지만, 특정한 의미를 수반하지는 않는다. 상징은 다른 것을 나타내는 반면, 모티프는 그 자체가 생산적이며 그 자체만을 의미한다. 모티프는 완전히 암시적이다. 상징은 비록 적은 수라도 지각 있는 관객이라면 이해할 수 있다. 반면 한 모티프의 의미에 대해 내리는 대다수 관객들의 해석은 매우 다양할 것이다. 아울러 대부분의 모티프는 자연적이다(즉, 한 작품에서만 유효하다). 둘째, 모티프는 여러 번 반복되지 않으면 알 수 없는 반면, 상징은 단 한번으로도 효과를 발휘할 수 있다. 모티프라는 용어는 음악에서 빌려온 것인데, 음악의 테마라는 용어와 비슷한 뜻이다. 하나의 음악 작품에서 반복적으로 나타나는 테마

가 쉽게 확인되어서 감동을 주는 것처럼, 희곡에서 반복되는 모티프는 감정과 관념을 자극한다. 아울러 음악적인 테마와 시적인 모티프는 하나의 예술적인 대상에 상상적인 통일성을 부여한다. 그러므로 모티프는 모든 문학 작품의 중요한 상상적인 요소이다.

다음은 모티프의 적적한 예들이다. 조지 오웰의 「1984」에서의 먼지, 그리고 T. S. 엘리어트의 「공허한 사람들」에서의 눈과 목소리, 극작품들 중에서 스트린드베리히의 「유령소나타」에서의 시기, 몰리에르의 「수전노」에서의 대부금, 해롤드 핀터의 「생일 파티」에서의 음식이 좋은 예이다. 극작가에게 모티프는 상징보다 중요하다. 모티프는 극작품의 독창성과 함축의 무한성, 상상적인 집중성을 보장하는 중요한 수단이다.

주제는 아마도 극작(하나의 행위로서의)이나 극작품(하나의 대상으로서의)과 관련해서 사용할 수 있는 가장 혼동되고, 위험하고, 쓸모없는 용어일지도 모른다. 사람들마다 주제라는 개념을 다르게 이해하고 있기 때문에, 그것은 실제로 아무 의미가 없다고 할 수 있다. 그렇다고 혼동되고 빈번이 오용되는 용어들을 전부 없애 버린다면, 남아있을 용어는 거의 없을 것이다. 원래 주제는 작품의 논제 또는 화제를 의미한다. 그러나 극작품의 인물들과 행동을 뒷받침하는 관념의 합성체나 대부분의 대화들이 수반하고 있는 특정한 관념은 명확하게 드러나지 않을 수도 있다. 대다수의 사람들이 희곡적인 주제를 논할 때, 아마도 그들은 관념의 의미로 잘못 사용하고 있는지 모른다. 관념은 주제보다도 더 효과적으로 이성, 논리, 지식, 숙고, 의미를 나타낸다.

논제는 교훈극의 관념에 적절히 사용되는 용어이다. 하나이 관념이 극작품 전체를 통제하는 힘을 발휘할 때, 그 작품은 교훈극의 성격을 띤다. 이러한 경우 중심적인 관념은 하나의 논제 또는 메시지로 파악될 수 있다. 그러나 교훈적인 성격이 지나치게 강조된 작품들은 단조롭게 여겨질 수 있다. 유리피데스, 버나드 쇼, 브레히트와 같은

작가들의 훌륭한 교훈극들은 단순한 논제극이 아니다. 이 경우 작품에 나타난 논제는 관념이 철저히 통제한다. 통제되지 않은 논제는 오히려 극작가의 창의성을 해칠 수 있다. 논제는 교훈극의 요지를 한 문장으로 간략화하려는 평론가들에게 유용하다. 그러나 논제는 인간의 생활 속에 현존하며 극작품에 포함된 특정한 인간 문제에 관한 극작가의 지적인 견해를 의미한다.

극작가가 기억해야 할 또 하나의 용어는 **문맥적인 의미**, 즉 **서브텍스트**(Subtext)이다. 극작품의 모든 대사와 행동은 작가가 구상한 특정한 서브텍스트에 부합해야 한다. 서브텍스트란 극의 각 인물들의 말과 행동 뒤에 숨어 있는 감정이나 관념을 지칭한다. 말과 행동은 극중 인물이 전달하고자 하는 그 무엇의 상징이기 때문에 서브텍스트는 작품 공연에서 특히 중요한 의미를 갖는다. 연출가, 배우들, 디자이너들이 서브텍스트를 정확하게 이해하지 못한다면, 극작품 자체의 의미를 잘못 파악하는 오류를 범한다. 서브텍스트는 말이나 행동에 국한될 필요는 없지만, 어떠한 경우에도 명확해야 한다. 장 주네나 해롤드 핀터는 셰익스피어에 이어 서브텍스트를 가장 잘 활용한 작가들이다. 이들은 극중 인물과 관련된 서브텍스트는 확연하게 드러나도록 하면서, 플롯상의 서브텍스트는 단지 암시하게 만들었다. 한 인물이 "나는 너를 사랑해"라고 말하는 것은 특정한 문맥(이런 고백을 하게 된 이유와 배경)에서 제시되지 않으면, 거의 의미를 갖지 못한다. 여기서 "나는 너를 사랑해"는 상황에 따라 "나는 너를 믿어", "나는 너에게 성욕을 느껴", "나는 너를 보호해 주고 싶어" 또는 심지어 "나는 너를 증오해"라는 의미로 통할 수 있기 때문이다. 서브텍스트는 극작품 내에서 행해지는 모든 말과 행동의 관념적인 기반이다. 물론 어떠한 서브텍스트를 설정할 것인가는 전적으로 작가의 고유 권한이다. 그러나 작가 자신은 서브텍스트를 어떻게 활용하고 있는지를 항상 인식하고 있어야 한다.

희곡의 의미에 대한 논의는 반드시 진리에 대한 언급이 포함되어야 한다. 희곡에서의 가장 중요한 진리는 박진감이다. 사실적인 행동이나 극중 인물은 인간 삶이나 인간 경험을 정확하게 나타낼 수 있다. 그러나 박진감을 사실주의와 혼동해서는 안 된다. 사실주의란 현실을 표현하는 특정한 태도나 스타일에 지나지 않는다. 각각의 극작품은 나름대로 삶을 진솔하게 표현하려고 한다. 스트린드베리히의 「유령 소나타」에서 확인되는 박진감은 입센의 「헤다 가블러」나 피란델로의 「작가를 찾는 6명의 등장인물」의 박진감과는 매우 다른 양상을 띤다. 박진감은 플롯의 개연성과 인물들의 인과성에서 연유한다. 그것은 극작가가 만드는 것이며, 궁극적으로 극작품 자체에 내재한다.

두 번째 희곡의 진리는 작가 자신의 진실성을 의미할 수 있다. 작가의 진실성, 정밀성, 정확성에 대한 평가는 이러한 진리의 범주에 포함된다. 그러나 진실성은 객관적인 판단을 필요로 한다는 사실을 간과해서는 안 될 것이다. 그것은 통찰력이나 솔직함과 관련된다. 예를 들어, 어네스트 헤밍웨이가 추구했던 진리는 행동의 진리인 반면, 사르트르가 추구했던 것은 개념의 진리이다. 이들 모두는 동등한 가치가 있다.

세 번째 미학적인 진리는 희곡뿐만 아니라 모든 예술에서 중요하다. 그것은 극작품 자체의 일관성과 진실성에 의존한다. 완전한 미학적 진리를 성취하기 위해서 극작품의 모든 부분들은 서로 조화를 이루어야 한다. 유기적으로 각자의 기능을 발휘하면서 그들은 구조화된 완성체로서의 극작품에 적합한 역량과 아름다움을 부여한다. 아울러 미학적인 진리는 극작품을 본래의 의미대로 이해할 수 있게 해준다. 이러한 측면에서 「햄릿」과 「오델로」는 고차원의 미학적인 진리를 갖추고 있는 작품들이라고 할 수 있다.

네 번째 사실적인 진리는 때로 극작품에 필수적으로 작용할 수 있

다. 이것은 로버트 셔워드(Robert Sherwood)의 「일리노이의 에이브 링컨(*Abe Lincoln in Illinois*)이나 존 오스본의 「루터」와 같은 전기적인, 또는 자서전적인 작품들의 특징이기도 하다. 극작품이 특정한 장소나 대상에 대한 정보를 제공하는 경우에는 사실적인 진리가 요구된다. 예를 들어, 페터 바이스의 「심문」(*The Investigation*)은 아우슈비츠에서 나치들이 유태인들에게 자행한 만행들을 폭로하는 내용인데 이때 사실적인 진리를 근거로 삼고 있다. 아울러 T. S. 엘리어트(T. S. Eliot)는 「대성당에서의 살인」(*Murder in the Cathedral*)에서 토마스 베케트 대교주에 관한 역사적인 사실을 활용했다. 그러나 사실적인 진리가 이미 잘 알려진 역사적인 인물들의 이야기를 다루는 극작품에서 반드시 필요한 사항은 아니다. 예를 들어, 까뮈의 「카리귤라」(*Caligula*)나 셰익스피어의 「줄리어스 시저」는 극소수의 확인된 역사적인 사실들을 활용하고 있다. 사실적인 진리를 조금이라도 사용하고자 한다면, 극작가는 세심한 사전 연구를 해야 하며, 선택된 사실들을 왜곡시키지 않는 문맥을 정립해야 한다.

극작가에게 중요한 진리의 다섯 번째 유형은 **개념적인** 진리이다. 이것은 철학적인 진리로서, 보편적인 견해나 형식적인 개념(윤리적, 도덕적, 경제적, 정치적 등)에 의해 대표된다. 작품의 메시지를 중시하는 평론가들이나 문학 교수들의 주장에도 불구하고, 교훈적인 극작품은 모방적인 극작품에 비해 오히려 어떤 진리를 수반하고 있을 확률이 낮다. 대부분의 극작가들은 어떤 본질이나 이상, 규범, 평가, 제의, 강령, 또는 신조를 담는 그릇으로서 작품을 구상하지 않는다. 아울러 대부분의 극작품들은 비록 몇 가지의 개념적인 관념들을 내포하고 있지만, 이러한 관념들은 보편적으로 어떤 평범한 메시지의 전달을 목적으로 하기 보다는 극중 인물이나 행동의 재료로 사용된다. 그러나 「세추안의 착한 여자」 또는 「만리장성」과 같은 교훈적인 작품들은 분명히 어떠한 견해를 제시한다. 희곡에서의 진리는 다양한 양상으

로 나타나며, 숙련된 극작가는 진리의 각 양상을 의식적이고 개별적으로 다룰 수 있어야 한다.

희곡은 반론의 여지없이 인간 존재의 의미를 모색하기 위한 예술의 한 유형이다. 그럼에도 불구하고 희곡의 의미는 고유의 관념에서 연유한다. 각 극작품은 나름대로의 특별한 의미를 내포하고 있다. 따라서 공식이나 학설은 극작가에게는 별로 가치가 없으나 평론가들은 그것을 부당한 비판의 도구로 오용할 수 있다. 중요한 것은 모든 희곡은 그 자체를 의미한다는 사실이다.

3. 관념은 희곡에 어떻게 나타나는가

희곡과 관련된 관념에 대해 극작가가 특히 주의를 기울여야 할 사항은 재료로서의 관념과 형식으로서의 관념이다. 3장과 4장에서 살펴보았듯이 관념은 인물 묘사, 행동, 플롯에 중요한 재료들을 제공한다. 관념이란 한 사람이 가질 수 있는 모든 생각들을 포함하기 때문에, 이 장에서는 극중 인물을 편의상 **관념의 합성물**이라 정의한다. 그러나 모방적인 작품에서도 관념은 형식으로서의 기능을 발휘한다. 관념은 어법의 형식이며, 말들이 상징하고 전달하는 서브텍스트를 제공한다. 그렇다면 관념은 (재료와 형식으로) 희곡에 어떻게 나타나는가?

관념은 희곡에서 다음과 같은 5가지 양상으로 나타난다.

진술
확대와 축소
감정의 자극과 표현
논쟁
전체의 의미

이 중에서 **진술**은 가장 간단하며 보편적이지만, 가장 필수적이기도 하다. 관념이 진술로 표현될 수 있다는 것은 언어의 활용이 의미 있게 이루어지고 있음을 시사한다. 터무니없는 소리도 특정한 목적으로 사용했을 경우에는 의미가 있다고 볼 수 있다. 극중 인물은 공연 내내 진술하고 있다. 그러나 이런 단순한 단계의 관념은 특별한 의미가 없다. 대사에 포함된 이러한 진술은 단지 **가능한 것**이라고 인식해도 무방할 것이다. 어떤 대사들은 희곡에서 없어서는 안 되는 경우도 있지만, 많은 대사들은 단지 **가능**할 뿐이다. 보편적인 사항에 대한 진술로 관념이 제시되는 경우 관련된 대사는 빈약해서도 안 되며 흥미롭지 못해서도 안 된다. 그것은 정보와 기억, 인식, 희망, 견해를 제공할 수 있어야 한다. 한 예로 셰익스피어의 「한 여름밤의 꿈」 5막 도입부에서 연인들에 대한 디시어스의 대사를 살펴보자. 이 대사는 관념과 어법의 활용에서 매우 훌륭하다. 그러나 이러한 대사는 디시어스뿐만 아니라 자크, 페스티, 터치스톤, 말쿠시오, 페트루시오의 대사 내용에 포함되어도 무방하다.

> 미치광이, 연인, 그리고 시인은
> 상상력에 있어서 치밀하다.
> 그들은 지옥도 수용할 수 없을 정도의 마귀들을 확인한다.
> 정신 나간 사람들이 아닌가. 사랑에 빠진 사람들도 모두 미쳤다.
> 그들은 집시의 얼굴에서도 헬렌의 미를 발견한다.
> 시인의 눈은 광란스럽게
> 하늘과 땅, 그리고 땅과 하늘을 쳐다보며
> 상상의 날개를 편다.
> 시인의 펜은 미지의 것들에게
> 형식을 부여하며 존재하지 않는 것들에게
> 거처와 이름을 부여한다.

물론 셰익스피어를 연구하는 학자들은 디시어스 이외의 다른 인물에게 위의 대사를 부여하는 것에 강한 이견을 표하겠지만, 사실 다른 인물의 입을 통해 전달된다고 해도 이상하게 생각할 관객은 거의 없을 것이다. 때로 극작가가 단지 특정한 대사를 작품에 포함시키고 싶어서 임의로 한 인물에게 그 대사를 맡길 수 있다는 사실이 중요하다.

관념은 **확대**, 또는 **축소**의 효과를 나타내는 경우도 있다. 부연하면 대사를 통해 특정한 대상을 더욱 긍정적으로, 또는 더욱 부정적으로 나타낼 수 있다. 셰익스피어의 「실수연발」(The Comedy of Errors)의 한 소극적인 장면은 관념의 확대 효과를 예증하고 있다. 3막 2장에서 드로미오는 그의 주인 안티포로스에게 이상한 여인이 자기가 애인이라고 주장한다고 하소연한다. 그 여인에 관한 드로미오의 과장된 묘사는 해학적인 대사로 처리된다. 다음에 제시되는 대화의 내용은 확대 효과를 시사한다.

드로미오 나리. 그녀는 부엌데기인데다 비계덩어리지요. 그녀를 등불로 만들어서 그녀가 비치는 불빛으로 도망가는 것 외에는 아무런 쓸모가 없답니다.

안티포로스 그럼 그녀는 좀 뚱뚱하다는 말인가?

드로미오 머리에서 발끝까지 길이와 한 히프에서 다른 히프까지의 길이가 일치하지요. 그녀는 지구와 같이 구형이에요. 그녀의 몸에서 세계 각국을 확인할 수 있답니다.

안티포로스 그렇다면 아일랜드는 그녀의 몸의 어떤 부분에 있는가?

드로미오 그야 그녀의 엉덩이이지요. 늪이 있는 것을 보고 알았습니다.

체호프의 「벚꽃 동산」의 감동적인 대사는 관념의 축소 효과의 한

예이다. 늙고 병든 하인 피르스는 주인집 가족에게 버림받는다. 자신이 빈 집에 감금되었다는 사실을 발견하고 체념한 피르스는 소파에 앉아 다음과 같이 말한다.

> 그들은 나를 잊어버린 거야. 속상할 것 없어! 그냥 여기 앉아 있지, 뭐. 리오니드 안드레이치는 분명히 모피 대신에 모직 코트를 입었을 거야. (그는 근심스럽게 한숨을 쉰다) 내가 있었더라면 잘 챙겨주었을 텐데. 어린 숲, 푸른 나무. (그는 이해할 수 없는 말을 지껄인다) 세상은 내가 존재하지 않는 것처럼 그냥 지나가 버렸어. (눕는다) 누워 있어야겠어. 힘이 없어서 말이야. 이제는 아무것도 안 남았어. 아, 쓰레기같이 한심한 내 신세야!

이러한 축소 효과는 비단 피르스에 국한된 것은 아니다. 이 시점에서 극 자체의 소리와 활동은 현저하게 축소되어 있다. 피르스가 말을 멈추고 고요하게 누워 있을 무렵 어디선가 도끼로 벚나무를 자르는 소리가 들려 온다. 이 경우 축소 효과는 극 전체의 의미를 부각시킨다. 확대와 축소는 희곡에서 관념을 표현하는 수단이다. 인간이라면 누구나 과장과 합리화를 일삼듯이 극중 인물들도 마찬가지다.

희곡의 관념 세 번째 유형은 **감정의 자극과 표현**이다. 자신과 다른 사람들의 감정을 자극하고 그 자극에 반응하면서 자신의 열정을 피력하고자 할 때 형성되는 극중 인물의 관념이 여기에 포함된다. 셰익스피어의 「줄리어스 시저」 3막 2장에서 부르투스와 안토니의 추도 연설은 감정을 자극하기 위해 대사나 행동과 관련된 관념을 활용하는 좋은 예이다. 두 인물은 자신들의 견해를 표현할 뿐만 아니라, 그들의 연설을 경청하고 있는 관중들의 감정과 행동을 고무시킨다. 열정의 표현은 희곡에서 가장 흥미로운 요소 중의 하나이다. 에드먼드 로스텐드의 「시라노 벨주락」(*Cyrano de Bergerac*)에서 락세느는 연인

의 열정적인 표현에 관한 모든 여성들의 일반적인 견해를 보여 준다. 아울러 그녀는 희곡에서 감정 표현의 중요성을 은연중에 시사한다. 다음은 크리스찬이 시라노의 도움 없이 그녀에게 구애하는 장면의 대사 일부이다.

락세느 자, 앉아요. 말씀하세요! 듣고 있습니다.

크리스찬은 벤치로 다가가 그녀 옆에 앉는다. 잠시 침묵.

크리스찬 나는 당신을 사랑합니다.

락세느 (눈을 감으며) 좋아요. 사랑에 대해 말씀해 주세요.

크리스찬 나는 당신을 사랑합니다.

락세느 그것을 주제로 즉흥적으로 말씀해 보세요! 계속 말씀해 보시라니까요!

크리스찬 나는…….

락세느 낭송해 보시라니까요!

크리스찬 나는 당신을 열렬히 사랑합니다.

락세느 물론이지요. 그 다음은……?

크리스찬 그 다음은…… 당신이 나를 사랑한다면 행복할 텐데! 락세느, 나를 사랑한다고 말해 줘요.

락세느 (토라진 얼굴을 하며) 나는 진한 크림 수프를 달라고 했더니 왜 당신은 묽은 수프만 주시는 겁니까? 나를 얼마나 사랑하는지 말씀해 보세요.

크리스찬 그게…… 무척이나.

락세느 아, 답답해! 당신의 감정을 설명해 보세요.

이어지는 장면에서 크리스찬으로 변장한 시라노가 락세느에게 구

애를 하는데, 말할 것도 없이 락세느나 관객들은 위의 장면보다 더 큰 감명을 받았을 것이다. 그렇다고 시라노가 크리스찬보다 솔직하거나 열정적이라는 것은 아니다. 다만 시라노의 표현력이 크리스찬보다 한 수 위라는 사실이다.

시라노　　……나는 당신을 사랑합니다. 나는 사랑에 질식해 버릴 것 같아요. 나는 미치도록 당신을 사랑합니다. 나는 그 이상은 할 수 없어요. 당신의 이름은 내 마음에 조그마한 종과 같이 울려 퍼집니다. 그리고 내가 '락세느'라는 이름을 들을 때마다 가슴이 떨린답니다. 그 조그마한 종이 울릴 때마다 말입니다.

나는 당신의 모든 것, 당신과의 모든 순간을 소중하게 생각합니다.

　이처럼 감정의 자극과 표현은 극작품에서 관념을 표현하는 중요한 수단이라 할 수 있다.

　희곡에서 관념을 표현할 수 있는 네 번째 방법은 **논쟁**이다. 그러나 여기서의 논쟁은 단순한 말싸움 이상의 의미를 갖고 있다. 그것은 숙고, 논증과 반박, 자각(인식과 판단)을 함축한다. 대립은 손튼 와일더(Thornton Wilder)의 「우리 읍내」(*Our Town*)처럼 삽화적으로 일어날 수 있으며, 올비의 「누가 버지니아 울프를 두려워하랴?」의 경우처럼 작품 전체에서 일어날 수 있다. 갈등은 항상 희곡을 흥미롭게 만들고 서스펜스를 제공한다. 대부분의 작가들은 갈등을 물리적이거나 또는 언어적인 대립 양상으로 표현하며, 특히 언어적인 대립(한 인물 내에서, 또는 둘 이상의 인물들 사이에서)은 공연 시간의 많은 부분을 차지한다. 모든 언어적인 대립은 관념을 기초로 하고 있다.

　1830년대 철학자 헤겔의 등장 이후 모든 희곡 이론들은 갈등을 희

곡의 구심점으로 파악하고 있다. 헤겔은 정반합 이론을 토대로 희곡에서의 갈등 양상을 설명하였다. 예를 들어, 비극에서 전형적인 논란은 상반된 윤리적인 주장들의 대립으로 대표되어야 한다는 것이 헤겔의 지론이다. 헤겔의 기본적인 착안을 토대로 브룬티에르는 1894년 희곡이란 특정한 목표를 향해 노력하는 의식적인 의지라는 학설을 발표했다. 갈등의 법칙은 비록 희곡의 원리들을 총체적으로 설명하기에는 미흡하지만, 관념을 숙고와 논쟁, 또는 논증과 반박의 재료로 활용하고자 하는 극작가들에게 중요한 이론적인 기반을 마련해 주었다. 심사숙고는 관념을 요구하는 내적인 논쟁의 한 형식이 아닌가? 대부분의 논쟁은 하나의 견해를 증명하거나 반증하는 것과 관련된다. 「오이디푸스 왕」에서의 오이디푸스와 티리시어스 사이의 언쟁은 숙고와 논쟁의 형식을 취하는 관념의 한 표본이다. 오이디푸스는 티리시어스가 자신의 죄를 비난한 것에 대해 어떻게 대응할 것인지를 고민한다. 그들의 논쟁은 티리시어스가 오이디푸스가 선왕을 살해했다고 고발하고, 오이디푸스는 티리시어스와 크레온이 자신을 공모하고 있다고 오판하면서 더욱 고조된다. 이 장면에서 관념은 발견과 결정의 형식으로 나타난다. 「결박된 프로메테우스」에서의 프로메테우스와 헤르메스 사이에 벌어지는 끈질긴 논쟁이나, 핀터의 「귀향」의 신랄한 언쟁은 희곡 대부분의 절정 장면에서 논쟁으로 관념의 역할에 대해 예증하고 있다.

마지막으로 관념은 극작품에 대한 **전반적인 인식**으로 나타나게 된다. 극작품의 전반적인 행동은 하나의 관념화된 대사로 인식될 수 있다. 따라서 관념은 전체에 대한 의미이다. 모든 극작품은 작가이 비전과 철학적인 개관을 반영하고 있다. 예를 들어, H. D. F. 키토는 「그리스 비극」에서 「오이디푸스 왕」은 소포클레스의 삶에 대한 종합적인 전망을 반영하고 있다고 주장한다. 소포클레스는 우주를 결코 불합리하다고 보지 않았으며, 우주는 리듬, 패턴, 또는 인간 존재의 궁극적인

균형을 나타내는 로고스를 기반으로 한다는 굳은 신념을 가지고 있었다는 것이 키토의 설명이다. 「오이디푸스 왕」의 모든 세부요소들은 "오이디푸스의 운명이 시사하듯, 선함과 순수함이 삶의 신비로운 패턴의 전부는 아니지만 그것의 중요한 요소들이다"라는 말로 귀결된다. 키토의 논의가 시사하는 것은 비평가가 극작품의 종합적인 관념을 추론할 수 있다는 점이다. 그러나 관객들도 비평가 같은 수준의 문학적인 감각을 갖추고 있을 것이라고 기대하기는 어렵다.

희곡에서 관념은 극중 인물의 지각력에서 출발한다. 극에 등장하는 모든 인물들은 어느 정도의 통찰력과 지각력을 겸비하고 있어야 한다. 그들은 인식의 상태에서 존재하며 여러 가지 인상을 수용한다. 따라서 극중 인물의 모든 인식, 의식적인 지각, 자극에 대한 반응은 관념과 관련된다. 한 인물이 다른 인물을 알아보고 손짓하는 간단한 행위도 관념의 소산이다. 지각의 여러 가지 행위는 극중 인물의 다양한 인식 수준을 보여 준다. 아울러 그 인물이 드러내는 인식의 유형은 궁극적으로 그가 어떠한 인물인가를 나타내 준다.

욕망은 지각의 한 결과이며, 숙고를 위한 자극이 된다. 지각은 감각(고통의 한 기초적인 유형)에 관한 인식이다. 감각은 인식을 유발하며, 그 감각이 강렬할 경우 즐거움 또는 슬픔의 원인이 되며, 느낌이나 감정, 열정을 고무한다. 이러한 요소들은 모두 관념의 범주 안에 포함된다. 결과로 나타나는 느낌이나 감정의 절정은 욕망의 정형을 이룬다. 욕망은 거의 감지될 수 없는 신체적인 욕구(예컨대 갈증, 배고픔, 성욕)의 형태로 나타나거나, 세심한 숙고(예컨대 왕에게 복수하기 위한 햄릿의 계략)를 동반할 수도 있다. 이렇듯 희곡에서의 욕망은 지각, 감각, 느낌에 의존하며, 경우에 따라서는 숙고로 이어진다. 어떤 인물들(대개는 해학적이거나 사악한 인물들)의 경우, 욕망은 숙고된 행동보다는 단지 습관적인 활동을 초래한다. 욕망(습관적인 행동 또는 숙고된 행동의 원인으로서의)은 관념의 한 유형이다.

숙고는 만족스러운 욕망을 어떻게 성취할지에 대한 사색인 경우가 많다. 따라서 이러한 숙고를 **정략적인 숙고**라고 말한다. 반면에 극중 인물의 숙고는 욕망 그 자체의 윤리성, 그리고 그것이 가져올 수 있는 만족의 도덕성에 관한 고민의 형식을 취할 수 있다. 이러한 숙고를 **윤리적인 숙고**라고 부른다. 이 두 가지 숙고는 (특히 후자는) 희곡에서 높은 수준의 관념이라 할 수 있다. 숙고는 최대화와 최소화로 시작된다. 숙고는 감정의 자극 또는 논쟁을 목적으로 한, 충분히 조직화된 관념을 수반하는 구절에 나타나는 경우가 많다. 아울러 숙고는 점진적으로 높은 수준의 인물묘사를 가능케 한다.

결정은 관념의 가장 높은 단계이다. 그것은 또한 인물묘사의 가장 효과적인 요소이며, 플롯의 중요한 부분을 이룬다. 결정의 순간에 관념과 인물, 플롯은 하나가 되어, 행동을 형성한다. 숙고로서의 관념은 결정(정략적인 또는 윤리적인)으로 종결된다. 따라서 결정의 순간이란 관념과 인물이 행동을 이루는 순간을 의미한다. 지각을 통한 욕망의 깨달음은 일종의 발견(무지에서 지혜로)이라 할 수 있다. 깨달음은 곧 관념이다. 희곡적인 결정은 발견을 기초로 하기 때문에, 그것 또한 관념의 일환이다. 결정은 숙고를 기반으로 하고 있는데, 숙고라는 것은 곧 논쟁으로서의 관념을 의미한다.

관념이 희곡에서 나타날 수 있는 방법들은 이번 장에서 논의되었던 관념의 5가지 유형들과 관련된다. 극작가가 특정한 행동을 연기하는 특정한 극중 인물을 창조하는 데 있어, 각 유형의 잠재적인 적용은 무한하다. 이제 모방극에서 관념이 어떻게 나타나며 어떤 기능을 발휘하는지에 대해 어느 정두 알게 되었을 것이다.

4. 교훈극의 관념

　교훈극은 관념을 적극적으로 활용하는 희곡 유형이다. 모든 다른 형식의 극들이 그러하듯이 교훈극도 행동(플롯)을 수반한다. 그러나 교훈극에 적용되는 행동의 원리는 설득의 원리에 결속되며 그것에 의해 한정된다. 교훈극의 이론적인 형식에 대해서는 3장에서 살펴본 바 있다. 교훈극은 설득을 주된 기능으로 삼고 있으며, 이 기능은 작품 전체의 구성을 지배한다. 교훈극은 시학보다는 오히려 수사학과 밀접한 관련을 맺는다. 그러나 교훈극의 설득 기능은 행동을 통해서 발휘되기 때문에, 시학의 요소들이 불가피하게 결부될 수밖에 없다. 교훈극은 주로 비극, 희극이나 멜로드라마의 양식을 취한다. 따라서 교훈극과 관념의 관계는 모방극과 흡사하다. 교훈극에서 관념은 두 가지 기능을 한다. 첫째, 관념은 희곡의 질적인 측면에 포함되며, 어법의 형식 또는 극중 인물과 플롯의 재료로서 작용한다. 따라서 앞에서 설명한 사항들 모두는 모방극뿐만 아니라 교훈극에도 적용된다. 모방적인 측면에서 보면 플롯과 극중 인물은 관념의 필수 요소들이다. 따라서 교훈극에서의 관념의 원리는 수사학에서의 관념의 원리들과 비슷한 양상을 띤다.

　여기서는 수사학적 원리들이 교훈극에 작용하는 방법과 교훈극에서의 관념의 기능에 대해 설명하고자 한다. 아울러 관념이 수사학적으로 어떻게 작용하는지 살펴봄으로써, 교훈극에서 관념이 활용될 수 있는 방법을 모색하고자 한다.

　아리스토텔레스의 『수사학』(Rhetoric)은 설득에 관한 필독서이기 때문에, 수사학적인 원리들에 관한 설명은 그의 저서에 나오는 내용을 원용한다. 『수사학』의 제1권에서는 설득의 세 가지 양식(보편적으로 **근거**라고 부르는)을 제시하고 있다. 첫째는 화자의 개인적인 성격(에토스: ethos)이며, 둘째는 관객의 감정을 자극할 수 있는 능력(파토스: pathos)

이다. 셋째는 설득력 있는 논거를 통해 참된 진리 또는 피상적 진리를 표현하는 대화 그 자체(로고스: logos)이다.

에토스의 경우, 주인공의 성격은 교훈극의 설득력을 좌우할 수 있다. 관객이 화자를 신임한다면, 그가 하는 말도 쉽게 믿으려 할 것이다. 추론적인 극의 주동인물은 대체로 매혹적이며, 선망의 대상이며, 쉽게 동정심을 얻을 수 있는 인물이다. 브레히트의 「억척 어멈」과 장 아누이의 「안티고네」의 주인공이 이러한 양상을 띤다. 「에브리맨」의 주인공 에브리멘은 작품이 처음 발표되었던 15세기와 다름없이 지금도 대단히 각광을 받고 있다. 에브리멘이라는 이름 자체가 그 인물의 도덕적인 신뢰감을 뒷받침해 준다. 에브리멘은 남에게 쉽게 호감을 가질 수 있는 성격의 소유자이며, 대부분의 사람들은 그를 일종의 우화적인 원형으로 파악하고 있다. 다른 사람들(예컨대 선함과 선행)과 그의 관계는 일반 사람들의 관계와 다를 것이 없다. 그리고 에브리멘은 보편화된 기독교 교리를 타고난 인물이다. 예를 들어, 회개는 그의 중심적인 행동을 이룬다.

에토스를 적절하게 활용해서 반어적으로 중심인물에 대한 호감을 높이는 방법 중 하나는 그의 적수들을 포악하게 그리는 것이다. 따라서 설득을 목적으로 하는 극들은 종종 멜로드라마의 성격을 취한다. 유리피데스의 「안드로마크」(Andromache)에 등장하는 스파르타 출신 인물들은 좋은 예를 제공한다. 안드로마크에게 무정하고 비겁한 메넬라우스와, 네오프트레머스를 살해한 오레스테스는 서로 천적이다. 그들의 포악함 때문에 안드로마크의 덕망은 상대적으로 높게 평가되며, 그들이 믿고 있는 힘의 철학에 대한 거부반응을 조장한다. 역으로 주동인물에게 부정적인 에토스를 부여할 수도 있다. 이 경우 그가 믿고 대표하는 것은 부정적으로 받아들여진다. 이러한 에토스는 릴리안 헬만의 「작은 여우들」에서 확인된다. 주동인물인 리지나는 지나치게 자본주의를 표방한다. 이러한 측면에서 극중 인물의 성격으로

드러나는 에토스는 교훈극에서 관념의 한 형식이라 할 수 있다.

파토스(관객의 감정을 선동할 수 있는 힘)는 두 번째 수사학적 근거이다. 설득을 목적으로 하는 극은 모방극에 비해 관객의 반응을 훨씬 더 의식한다. 브레히트는 「세추안의 착한 여자」에서 설득적인 파토스를 통해 만족할 만한 교훈적인 효과를 얻었다. 사악한 자본주의자인 슈 푸는 선한 물장사 왕에게 손 골절상을 입힌다. 왕이 아픔에 몸부림칠 때, 선한 창녀이자 여주인공인 센테가 그를 도우려 한다. 그녀가 행인들에게 슈 푸를 고발할 것을 제의하지만, 그들은 거절하고 그녀는 의기소침해진다. 브레히트는 관객들의 동정과 분노를 자유자재로 조정하고 있다. 이 시점에서 브레히트는 센테에게 행인들(실은 관객들)을 향해 다음과 같은 연설을 하도록 한다.

> 기쁨이 없는 사람들이여!
> 당신들의 형제가 폭행을 당했는데 당신들은 눈을 감아 버리는 군요. 그는 얻어맞고 비명을 지르는데 당신들은 침묵을 지킬 수 있습니까?
> 짐승은 어슬렁거리며 다음에 잡아먹을 놈을 고르고 있는데, 당신들은 고작 우리를 살려 두는 이유는 우리가 불만을 나타내지 않기 때문이라고 말합니까.
> 무슨 도시가 이 모양입니까? 당신들은 도대체 어떻게 된 사람들입니까?
> 불의가 있을 때 도시 전체에 폭동이 일어나는 것은 당연한 이치이며 만일 폭동이 없다면 밤이 오기 전에 온 도시가 불바다가 되어 버리는 게 낫지 않겠어요?

이런 식으로 브레히트는 효과적인 관념을 전달하기 위한 목적으로 감정을 환기한다. 아울러 그는 극작품의 감정들을 관객들의(극장 밖의

실질적인 삶에 대한) 감정과 생각으로 전환시키기 위해 관념을 활용한다. 그는 감정을 유발시키는 관념의 설득력있는 패턴을 확립함으로써, 감정을 극장 밖에서의 생각, 결정, 행동으로 전환할 것을 유도한다. 이러한 방식으로 관념은 교훈극의 파토스에 영향을 미친다.

세 번째 수사학적인 근거인 로고스는 하나의 진리, 또는 하나의 피상적인 진리를 증명하는 힘을 의미한다. **로고스**는 교훈극에서 가장 큰 효과를 발휘한다. 그것은 두 인물 사이에 벌여지는 수사학적인 언쟁과 이와 관련한 입증과 반증을 정리하는 데 특히 유용하다. 버나드 쇼는 로고스를 잘 활용한 작가이다. 「부적절한 결함」(*Misalliance*)에서 타리턴과 딸 하이페시아 사이의 언쟁을 통해서, 부모와 자식 사이의 일반적인 분열을 논증했다. 이 두 인물 사이의 언쟁은 하이페시아가 타리턴에게 돈을 써서 조이 퍼시벌을 자기 남편으로 만들어 달라고 떼를 씀으로써 시작된다. 동시에 그녀는 늙은 서머해이스 경으로 하여금 그가 자기에게 청혼했다는 사실을 실토하도록 강요한다.

> **타리턴** 이 모든 것이 내 등 뒤에서 진행됐다는 말이군. 너는 젊은 놈들만 쫓아다니고 늙은 것들은 너를 쫓아다니는 셈이군. 내가 제일 늦게 이 사실을 알았으니…….
>
> **하이페시아** 제가 아버지께 뭐라고 말씀드릴 수 있었겠어요?
>
> **서머해이스 경** 부모와 자식은 다 그런 것이지요, 타리턴 씨.

장면의 진행에 따라 버나드 쇼는 지속적으로 부모와 자식 사이의 갈등을 부각시킨다. 사태는 악화되어서 타리턴과 하이페시아는 서로 고함을 지르는 지경에 이른다. 결국 패배한 아버지가 딸에게 말한다.

> **타리턴** 나는 옳은 말도 못하고 옳은 행동도 못한다. 이제는 뭐가 옳고 그른지 모르겠어. 나는 졌어, 너도 잘 알고 있겠

	지만. 가서 「리어 왕」이나 읽는 것이 좋겠다.
하이페시아	아니에요. 제가 사과드리죠, 아버지.
타리턴	아니다, 너는 미안한 감정이 조금도 없어. 오히려 나를 비웃고 있는 걸. 따지고 보면 자업자득이지 뭐! 부모와 자식! 부모는 자기 자식의 마음을 모르고, 자식은 부모의 마음을 헤아리지 못하는 법이야. 문명 세계에서 가족이 뿌리채 뽑히길 빈다! 앞으로 인류가 공공 시설에서 양육되는 날이 오고야 말 거다!

이렇듯 버나드는 논쟁을 클라이맥스로 종결함으로써 그의 견해를 강력하게 펼친다.

『수사학』의 3장에서 아리스토텔레스는 수사를 정치적인 것과 법률적인 것, 의식(儀式)적인 것으로 구분하고 있다. 이 3가지 수사는 대화의 정황, 목적, 대화자의 특성에 따라 구분된다. 이러한 수사들로 모든 유형의 교훈극을 설명할 수는 없지만 모든 교훈극의 구조에 어느 정도의 영향을 미친다.

정치적인 웅변은 관객으로 하여금 어떠한 행위를 하도록, 또는 하지 않도록 종용한다. 그것은 일종의 간곡한 권유의 형식을 취한다. 유리피데스의 「트로이의 여인들」(*The Trojan Woman*)은 이러한 유형의 작품이다. 이 작품의 주제는 전쟁을 일삼는 사람들은 다른 사람들이 당하는 고통에 대해 궁극적인 책임을 져야 한다는 것이다. 유리피데스는 갈등을 해소하고 전쟁을 방지하기 위한 정책에 관해 자신의 견해를 피력함으로써, 전쟁의 비참성과 비극성을 성공적으로 전달한다. 정치극은 정치적인 웅변과 마찬가지로 관객에게 앞으로의 올바른 태도에 대해 권고하는 것을 목적으로 한다. 어윈 쇼의 「죽은 자를 매장하라」(*Bury the Dead*), 미건 테리의 「비에트 록」, 맥스 프리쉬의 「만리장성」과 같은 반전극들은 정치극의 좋은 예들이다. 아울러 존

하워드 로슨의 「행진곡」(*Marching Song*), 클리포드 오데츠의 「레프티를 기다리며」처럼 파업과 혁명을 소재로 한 작품들은 수사학적인 측면에서도 매우 정교하다. 논술적인 성향을 보이는 극의 예로서는 랄프 호후트의 「국회의원」(*The Deputy*)과 페터 바이스의 「심문」과 같은 다큐멘터리물을 들 수 있다.

법률적인 웅변은 정의 실현을 목적으로 한 사람을 고발하거나, 변호한다. 마찬가지로 교훈극은 고발과 변호, 또는 정의와 불의를 소재로 삼는 경우가 있다. 집단적인 주인공 또는 그룹 주동인물을 수반하는 로프 드 베가의 「후엔테 오베주나」와 하우프트만의 「직조공」과 같은 작품들은 고발극의 좋은 예이다. 「후엔테 오베주나」에서 믿음직하고, 다채롭고, 용감한 농민들로 구성된 마을 전체는 봉건 지주들의 불의와 맞서 싸운다. 수많은 농민들이 고문을 당하지만 그들은 후엔테 오베주나라는 마을의 이름 외의 어떠한 정보도 실토하지 않는다. 결국에는 왕이 직접 개입하여 농민들을 보호한다. 이 작품은 중앙집권적인 통치를 권고하는 한편, 지엽적인 봉건 통치를 신랄하게 비판한다. 많은 작품들은 정의와 불의에 대해, 직접적이고 설득력 있게 설명한다. 이러한 유형의 극작품들 중 아이스킬로스의 「오레스테스 유메니데스」(*Orestia Eumenides*)가 최초의 것으로 인정되고 있다. 이 극작품은 작가의 3부작 중에서 가장 덜 모방적인 반면, 가장 현저하게 수사학적이다. 오레스테스는 마침내 에어로파고스 앞에서 푸리스와 법정투쟁을 벌인다. 법관들의 투표가 동점으로 끝나자, 아테나 여신이 직접 개입하여 오레스테스를 사면하고 푸리스의 합창단에게 판결의 당위성과 재판의 필요성에 대해 역설한다. 아리스토파네스이 「말벌」(*Wasps*)도 재판을 소재로 삼고 있으며, 정의 추구를 작품의 중심 패턴으로 설정하고 있다. 버나드와 브레히트는 법정 원정 원리들을 「성자 요한」(*Saint Joan*)과 「갈릴레오」(*Galileo*)에 적용하고 있다. 결론적으로 법정극은 과거의 행동이나 상황을 근거로 어떤 대상을 공

격하거나 변호함으로써, 특정한 행동이나 상황의 정의성 또는 불의성을 나타내는 것이 목적이다.

의식적인 웅변은 한 사람이나 제도를 선망하거나 비판하는 대상으로 설정함으로써, 그 사람이나 제도를 찬양하거나 비난하는 것을 목적으로 한다. 극작품들도 흡사한 성향을 보일 수 있다. 성경의 인물들이나 성자들을 경모한 중세기의 기적극들 외에도 그 후에 나온 수난극들도 예수를 찬양하고 있다. 많은 전기극들도 의식적인 성향을 보이고 있으며, 셰익스피어의 사극들도 역사적인 인물들을 찬미하거나 비난하고 있다. 정치적인 인물을 소재로 한 극작품들은 특정한 인물을 부각시키면서 다른 인물을 비난한다. 클리포드 오데츠의 「실락원」(Paradise Lost)과 「일어나 노래하라」(Awake and Sing)는 각성을 목적으로 하는 교훈극의 좋은 예들이다. 이러한 작품들은 선하지만 무지한 극중 인물들을 격려하면서, 사회 혼란의 주범인 체제에 대해 강한 반감을 표시한다. 2차 세계대전 중과 직후에는 반-나치극들이 성행했는데, 클리포드 오데츠의 「내가 죽는 날까지」(Till the Day I Die)와 릴리안 헬만의 「라인 강의 감시」(Watch on the Rhine) 등이 대표적이다. 결론적으로 의식적인 웅변은 한 인물이나 제도, 또는 체제를 찬양하거나 비판하는 것을 목적으로 한다. 이러한 논의를 통해서 확인되는 사항은 수사학적인 원리들이 교훈극에서 이롭게 활용될 수 있다는 사실이다.

관념이 교훈극에서 어떻게 작용하는지와 관련된 몇 가지의 수사학 원리들을 추가로 살펴보자. 『수사학』 제3권에서 아리스토텔레스는 설득의 배치(즉, 전반적인 조직)에 대해 언급하고 있다. 13장에서 19장까지 그는 다음을 가장 적합한 배열로 소개하고 있다. (1) 서론 (2) 설명부 (3) 근거 (4) 결론. 이러한 배열은 교훈극에서 특히 효과적이기 때문에 많은 극작가들이 선호하고 있다. 맥스 프리쉬의 「만리장성」은 이러한 패턴을 보여 주고 있다. 이 작품은 서언이라고 명명된 명확한

도입부로부터 시작한다. 이 서언은 현대인이라는 이름의 인물이 관객에게 직접 전달한다. 그는 이어지는 행동의 정황과 앞으로 제시될 형식, 극중 인물, 그리고 견해가 어떠한 성격인지를 상세히 설명해 준다. 1장에서 또다시 현대인은 다음 선언을 낭독한다.

> 우리는 더 이상 절대적인 군주의 횡포를 감당할 수 없습니다…… 이 세상 어디에서도……그렇게 하기에는 위험 부담이 너무 큽니다. 오늘날 왕좌에 앉아 있는 사람은 그 누구나 인류를 자기의 손아귀에 넣을 것입니다…… 왕좌에 앉은 사람의 실수로 모든 것이 수포로 돌아갈 수 있습니다! 모든 것이요! 버섯 모양의 노란 구름이 하늘을 향해 끓어오르고 나면, 남는 것은 침묵뿐. 정확히 말해서 방사선 침묵이지요.

연장된 논쟁으로 구성된 이 작품의 행동은 이 시점에서 격렬한 양상을 띠며, 21장에서는 급기야 혁명이 일어나고, 22장에서는 브루투스가 모든 독재자 배후에 있는 부당 이득자들을 상징하는 두 명의 사업가를 찔러 죽인다. 이러한 이중의 절정 다음에, 결론 부분이 23장과 24장에 제시된다. 로미오와 줄리엣은 사랑이야말로 인류의 마지막 희망임을 공포한다. 현대인과 미란(현대인이 사랑하는 중국 공주)은 지금까지 제시된 것의 사실성을 선언하고, 사랑과 이해의 필요성을 역설한다.

설득의 가장 주된 이론적인 수단(예를 들어, 수사의 3양식, 대사의 유형, 추론적인 배열 체계)은 교훈극에서 중요한 원리로 작용한다. 이러한 각각의 원리들에서 관념은 조직되어야 할 재료인 동시에, 그 조직 자체로 형식을 이룬다. 유리피데스, 버나드 쇼, 그리고 브레히트와 같은 뛰어난 교훈극 작가들은 수사학 원리들을 숙련되게 활용한다. 이러한 원리들은 극작가에게 독창성과 실험성을 추구할 수 있는 수단을

제공한다. 최근에는 교훈적이고 선전적인 작품들이 특별한 이유 없이 배척당하는 추세이다. 그러나 희곡의 풍부한 전통, 희곡의 선도적인 역할에 대한 많은 설득력 있는 변론들, 관념에 의해 통제되는 희곡의 구조적 잠재성들은 반-교훈성을 표방하는 사람들이 틀렸음을 고증하고 있다. 물론 형편없는 교훈극들도 많지만 설득력 있는 관념 중심의 연극 전통이 없었다면, 우리는 오래됐지만 여전히 힘의 원천이 되는 표현 수단을 상실했을 것이다. 극작가의 전반적인 비전뿐만 아니라 직접적인 반사적인 지각의 수준은 작가로서의 자질을 가늠하는 중요한 척도이다.

많은 현대극들은 희곡에 있어서 관념을 기능적이며 적절하게 활용한 예를 제공해 준다. 다음 작품들은 관념의 원리들을 잘 예증하고 있다.

> 상징과 모티프의 의미: 미셸 데 겔데로데의 「크리스토퍼 콜롬부스」
> (*Christopher Columbus*)
> 박진감으로서의 진실: 로버트 볼트(Robert Bolt)의 「사계절의 사나이」
> (*A Man for All Seasons*)
> 확대와 축소로서 관념: 존 아덴의 「무스그레이브 상사의 춤」
> 감정과 자극과 표현으로서 관념: 유고 베티의 「여왕과 반도들」(*The
> Queen and the Rebels*)
> 논쟁적인 갈등으로서 관념: 장 아누이의 「베케트」
> 총체적인 의미로서의 관념: 프레드릭 뒤렌마트의 「물리학자들」(*The
> Physicists*)
> 동기와 숙고로서의 관념: 까뮈의 「정의의 사람들」
> 교훈극 구조: 브레히트의 「코카서스의 백묵원」
> 교훈극에서의 수사학적 원리들: 맥스 프리쉬의 「안도라」(*Andorra*)

다른 예술가들과 마찬가지로 극작가는 진정한 사상, 좋은 행동, 아름다운 대상을 발견하기 위한 인간의 끝없는 투쟁을 묘사한다. 과학은 자연의 법칙을 파악함으로써, 보다 나은 삶을 추구하려는 노력의 일환이다. 종교는 인간의 존속을 보장할 수 있는 도덕 체계를 모색하기 위한 시도이다. 예술은 처절하고 혼란스러운 일상적인 존재의 궁극적인 의미를 강구함으로써, 인간 존재의 가치를 부여하는 균형과 화합의 비전을 제시한다. 이러한 3가지 목표를 향해 인간은 그의 주된 적수들(시간, 미스터리, 죽음)과 끝없는 싸움을 한다. 예술은 왜 진리와 선을 초월하려 하는가? 예술가는 철학과 도덕을 외면할 수 있는가? 만약 외면할 수 없다면, 예술가는 이러한 것들을 그의 작품에 어떻게 반영해야 하는가?

예술가는 상상력, 감수성, 지식을 활용함으로써 가장 좋은 작품들을 창조한다. 그는 관념을 활용할 뿐만 아니라 관념을 창조한다. 관념(하나의 과정, 역량, 대상으로서의)은 항상 희곡과 밀접한 관련을 맺는다. 그렇다면 희곡은 단지 미학적인 반응을 유도하도록 고안된 아름다운 대상에 불과한 것이 아니라, 인간의 특성과 삶의 도덕성을 탐구하기 위한 것이라고 인식하는 편이 옳을 것이다.

6장. 어법

만약 그것을 묘사만 하지 않고 창작한다면,
그것을 완결되고, 완전하고, 견고하게 만들 수 있으며,
생명을 불어 넣을 수 있다. 명작이든 졸작이든
작품은 당신이 창조하는 것이다.
작품은 묘사되는 것이 아니라, 만들어지는 것이다.
이 말의 진실성은 창작하는 당신의 능력과 작품에 반영되는
당신의 지식 수준에 달려 있다.
– 어네스트 헤밍웨이 『마이스트로에게 보내는 독백: 외양 서신』

어법이란 극작가가 작품을 창작하기 위해 이용하는 모든 말을 가리킨다. 나무로 된 틀, 캔버스, 그림 물감이 화가가 이용하는 구체적인 재료들이라면, 말은 작가의 구체적인 재료이다. 극작에 관한 책을 읽었거나 극작을 직접 시도해 본 사람이라면, 말은 작가가 특정한 목적(즉, 예술적인 대상으로서의 극작품을 창조하는 일)을 위해 활용하는 수단에 불과하다는 사실을 알고 있을 것이다. 희곡의 대화는 인물들이 특정한 행동에 몰입하면서 자신들의 생각을 표현하는 수단이다. 플롯에서 인물들의 생각은 작가가 작품을 집필하기 이전에 이미 존재해야 한다. 어법은 희곡의 플롯, 극중 인물, 관념에 내포되어 있기 때문에, 극작가는 대화를 쓰기 전에 시나리오를 우선 구상하는 것이 관례이다. 그럼에도 불구하고 말은 가장 좋은 극작품들의 필수적인 요소이다. 따라서 극작이란 말을 통한 창조라고 정의할 수 있다.

어법의 가장 간단한 정의는 **패턴을 갖춘 말들**이다. 극작가는 작품 내에서 주어진 기능을 수행하는 말의 집단을 선택, 통합, 정렬한다.

말을 구성하는 것은 극작가의 몫이지만, 각 인물이 어떠한 말을 구사할 것인가는 그 인물이 느끼고 생각하는 것에 달려 있다. 대화는 말을 통한 표현이다. 대화야 말로 희곡적인 어법의 주된 기능이다.

1. 표현의 문제

극작가는 무엇보다도 우선 **표현의 문제**에 직면한다. 작가는 작품에서 사용될 말들을 선택하고 정렬하기 위한 원칙을 의식적으로 수립한 뒤, 그 원칙에 따라 작품을 창작한다. 이러한 문체에 관한 원칙을 세우기 위해서, 작가는 작품의 모든 말들을 통합하는 특정한 문맥을 결정해야 한다. 희곡의 문맥에는 다음과 같은 4가지 주요 요소가 있다. 첫째, 표현된 생각이나 느낌이다. 구체적으로 말하면 문맥적인 의미이다. 둘째, 말하는 극중 인물의 특성이다. 특히, 행동의 동기(그것이 명시되든 암시만 되든)는 그의 생각과 느낌의 표현을 조정한다. 셋째, 화자에게 놓여진 특정한 상황이나 처지는 표현에 영향을 미친다. 넷째, 어떠한 목적으로 표현이 사용되는가는 그 표현의 특성을 결정한다. 이러한 요소들은 하나의 문맥을 이루며 말들의 선택과 배치를 조정한다.

고대 작가 소포클레스부터 근대의 스트린드베리히가 그랬듯이, 극작가는 표현상 문제의 다음 단계에 직면한다. 일단 문맥의 모든 한계가 인식되면 작가는 적절한 표현의 양식을 강구한다. 그는 어법이 어느 정도로 시적이거나 산문적일 것인지를 결정함으로써, 극작품에 가장 알맞은 문체를 선정한다. 여기서 문체란 단어 선택, 문법 구조, 리듬의 배치, 멈춤의 빈도, 반복, 이미지의 풍부성을 의미한다. 극작가는 시와 산문의 가장 적절한 배합을 채택한다. 달리 말하면 그는 고답적인 표현과 언어적인 진실성 사이의 균형을 모색한다. 사실 그

대로를 드러내 보이는 것을 선호하는 최근의 경향 때문에, 현대 극작가는 대체로 사실적인 대사를 활용하여 인간 삶의 진실한 표현을 모색한다. 따라서 대부분의 현대 작가들은 산문을 선호한다.

그러나 산문의 활용은 표현의 문제를 한층 더 가중시킨다. 일상적인 말씨의 활용은 고도의 진실성과 확실성을 낳는다. 그것은 고함과 허풍을 지양한다. 반면에 작가로 하여금 화려한 이미지와 표현보다는 오히려 행동의 개연성, 심리주의와 서스펜스에 의존하게 만든다. 일상적인 대사(생략, 머뭇거림, 중복, 반복으로 특징되는)는 극중 인물들의 언어 표현력을 제약하지만, 인간 존재의 측면인 비애, 고뇌, 슬픔, 긴장을 부각시킨다. 극작가는 일상적인 말씨를 활용할 때 다음과 같은 두 가지 근본적인 취지를 염두에 두어야 한다. 첫째, 표현을 통한 영혼의 승화이며 둘째, 약동하는 언어적인 효과의 창출이다. 희곡은 절제성, 선택성, 강렬성을 요구하는 언어적인 구조이기 때문에, 본성적으로 시적인 표현을 추구한다. 가장 뛰어난 극중 인물들은 시를 통해서 희곡적인 인식을 표현하며, 당면한 갈등 양상에 대응한다. 따라서 대부분의 유명한 극작품들은 훌륭한 시적 어법을 포함하고 있다.

그렇다면 현대 극작가는 어떻게 어법의 진실성과 고상함을 동시에 추구할 수 있을 것인가? 사실적인 대화는 19세기 후반부터 20세기 중엽까지 가장 많이 활용되었지만, 현재는 이전처럼 가치를 인정받지 못하는 실정이다. 몇몇 대가들의 작품에서 확인되듯이 사실적인 대화는 강렬성과 확실성을 제공할 수 있다. 그러나 대다수 작품의 경우 그것은 단지 단조로움을 조장하며 부자연스럽게 느껴진다. 텔레비전과 영화가 일상적인 대사를 독점하며 시청자들이 그것이 단조로움에 이미 매료되어 버린 현재의 상황에서, 지적이며 상상적인 문체를 강구하는 것은 현대 극작가들의 권리이자 예술가로서의 존엄한 의무이다. 브레히트의 완벽한 비-이미지즘적인 시적 문체, 톰 스토파드(Tom Stoppard)의 뒤얽힌 황홀한 대화체, 해롤드 핀터의 빈약하

고 발랄한 어법, 장 주네의 신선한 상징적인 표현들은 몇 가지 좋은 예를 제공한다. 따라서 극작가는 지혜와 상상력을 최대한 활용해서 표현의 문제를 나름대로 해결해 나가야 하며, 무엇보다도 다른 작가들의 문체에 대한 무분별한 모방은 지양되어야 한다. 지금은 언어의 혁신이 간절이 요구되는 시대이다.

전문가들은 1950년 이후로 희곡적인 언어의 가치가 떨어졌음을 지적한다. 다시 말하면 가치를 재평가받고 있다는 표현이 적절할 것이다. 최근 발표된 희곡 문체의 가장 큰 특징 중의 하나는, 많은 극작가들이 언어를 직설적 진술뿐 아니라 상징적인 축소로 활용하고 있다는 사실이다. 특히, 부조리 작가들(예컨대, 베케트, 이오네스코, 아다모프, 주네 등)의 작품에서, 극중 인물들에게 일어나는 사건은 그들이 말하는 것을 초월하며 반박한다. 직설적인 사실주의 작품의 언어는 의사소통과 플롯 구현의 수단으로 사용된다. 그러나 많은 수의 신작 추상주의 작품들에서 언어는, 오히려 원활한 의사소통과 플롯의 구현을 방해하는 요소로 작용된다. 그러나 이런 작품들의 어법이 시적인 측면에서 떨어지는 것은 아니다. 어법이 일상적인 언어로 평가 절하되었음에도 불구하고, 소수의 극작품들(예컨대, 미셸 데 겔데로데와 마리아 아이린 포네스(Maria Irene Fornes)의 작품들)의 어법은 운율적이며 표현적인 시 못지않은 중요성을 부여한다. 정리하면 최근의 신추상주의적 경향에서 언어는 흥미진진한 이야기를 전달하는 평범한 수단으로 활용되기보다는, 나름대로의 직접적인 어법을 강구하도록 노력한다.

희곡의 문체는 극중 인물들의 표현 방식이다. 희곡의 대화는 일상적인 말의 특수한 활용이라 할 수 있다. 인물은 말을 통해서 특정한 정보를 관객에게 전달하면서, 은연중에 자신의 감정, 태도, 생각을 피력한다. 따라서 희곡 대화의 기본적인 충동과 재료는 순수 서정시와 일치한다. 아울러 시적 어법과 희곡 대화의 공통적인 동기와 수단은 인간의 경험 깊숙한 곳까지 미친다. 그러나 상대적으로 더욱 강렬

하고 정제된 희곡 문체는 인간의 보편적인 사고와 감정의 관례를 반영한다. 인간 경험의 모든 뉘앙스들을 진솔하게 표현하고 극작품의 모든 말들을 유기적으로 연결하기 위해서 극작가는 정보적이거나 과학적인 대화 이상의 것을 창조해야 한다. 예술의 본질은 작가로 하여금 일상적인 대화보다 더욱 명확하고, 흥미롭고, 인과 관계적인 문체를 강구하게 한다. 따라서 극작가는 필연적으로 모든 대화를 시적으로 표현하게 된다.

그러나 희곡 어법의 시적인 특성을 인식하는 것만으로 모든 문제가 해결되는 것은 아니다. 극작가는 플롯, 인물, 주제와 관련된 조직적인 이론에 대한 해박한 지식이 있어야 할 뿐만 아니라, 어법의 구조적인 원리에 관해서 꾸준히 연구할 필요가 있다. 따라서 이 장에서는 어법의 몇 가지 중요한 원리(단어의 선택, 구와 절의 배치, 극단락의 구성 등)에 대하여 살펴보고자 한다. 아울러 제목의 선정과 수정 작업에 관한 부차적인 사항에 대해서도 언급할 것이다. 이 장에서 제기될 논의들은 기본적인 원리, 특정한 관례, 보편적인 오류에 초점을 맞추고 있다. 양질의 대화를 창작하는 것은 지식, 기술, 무한한 인내를 요구한다.

2. 말, 말, 또 말

하나의 말은 하나 이상의 음운으로 구성되며, 어떠한 생각을 상징하고, 어떠한 의미를 전달한다. 물리적이 기호가 시각적인 언어의 구성 요소인 것처럼 말은 청각적인 언어의 구성 요소이다. 여기서는 감정과 사고의 재료로서 말을 선택하고 배치하는 일에 대해 살펴보겠다.

극작에서 말의 선택을 결정하는 기본적인 기준은 명확성, 흥미성, 적절성이다. **명확한 말**은 의도된 의미를 성공적으로 전달한다. 모든

말은 하나의 대상이나 착상을 상징한다. 문맥에 의해 한정된 각각의 말은 관객이 파악할 수 있는 어떠한 의미를 대표해야 한다. 또 관객은 극중 인물들의 대사를 되풀이해서 들을 수 없기 때문에, 모든 말들은 간단하고 일반적인 것이어야 한다. 극작가는 사용하고자 하는 말의 현재 통용되는 의미를 파악하고 있어야 한다. 명확한 말은 의미 있는 말이다. 그러나 여기서 말하는 언어적인 의미는 몇 가지 측면을 내포하고 있다. 어떠한 말의 확연한 의미는 그 말이 지적하는 대상이다. 언어적인 의미의 또 다른 측면은 의도이며, 의도란 말하는 사람이 표방하는 특정한 효과를 지칭한다. 화자는 필연적으로 자기 자신, 청자, 관객에게 피력하고자 하는 감정을 갖고 있다는 점에서, 화자의 태도는 말의 의미와 밀접하게 관련된다. 물론 문맥 또한 말의 구체적인 의미를 결정한다. 극작품에서 말의 문맥상의 의미는 속해 있는 문장, 전후로 관련성을 맺고 있는 서브텍스트, 말의 주체인 극중 인물, 플롯상의 특정한 정황과 관련된다. 의미는 말의 외연성과 내포성에 의해 추가적으로 한정된다. 외연은 말의 문자상 의미를 지칭한다. 반면에 내포는 말의 모든 암시적인 또는 연상적인 의미를 포함한다. 말의 내포가 무한정하다는 사실은 서정시에서 쉽게 확인될 수 있으며, 모든 말에 지속적으로 새로운 의미가 부과된다는 사실에서도 확인된다. 말의 명확성 문제를 더욱 복잡하게 만드는 것은, 극작가는 말을 매체로 관객들과 의사소통을 해야 한다는 사실이다. 아울러 말을 통해서 극중 인물은 다른 극중 인물들과 의사소통을 해야 한다. 첫 번째 경우에서 말의 의미는 두 번째 경우의 의미와 동일하지 않을 수 있다. 그러나 어떠한 경우에서도 명확성은 필수적인 조건이다. 대부분의 작가들은 말의 선택과 관련된 명확성 문제가 지속적인 주의를 요구하는 지적인 사항이라는 사실을 잘 인식하고 있다. 극작가는 말의 외연, 내포, 의미, 명확성에 대하여 의식적으로 숙고해야 할 것이다.

극작가는 일상적으로 이해되는 말들을 청각적으로 이해될 수 있도록 사용함으로써 말의 명확성을 성취하지만, 관객의 관심을 유도할 수 있는 말들을 가급적 많이 사용해야 할 것이다. 일상생활에서 사용되는 보편적인 말을 특별한 상상력이 결여된 상태로 활용했을 경우 그것은 필연적으로 진부하고 지루해진다. 말은 글자 그대로의 의미와 비유적인 의미로 복합적으로 사용되었을 경우 더욱 흥미로워지기 마련이다. 명확한 뜻이 없는 말은 전혀 이해되지 않거나 의미가 다르게 전달될 수 있다. 아울러 상상력이 결여되었거나 감정적이지 못한 말들은 진부해진다. 사실적인 산문의 대가들은 두 가지 기능을 겸비한 말들을 추구하며, 의미가 명확하지 않은 말들과 다채로운 말들을 병행해서 사용한다. 아리스토텔레스가 지적했듯이, 극작가는 은유를 적절하게 활용함으로써 **흥미로운 어법**을 창출할 수 있다.

세 번째 조건인 **적합성**은 언어의 사회적인 특성과 관련된다. 어떤 말이 비록 명확하고 흥미롭다고 하더라도, 화자와 청자 그리고 상황에 적합하지 않을 때에는 사용될 수 없다. 대본에 포함되는 모든 말들은 객관적으로, 주관적으로 적합해야 한다. 말은 희곡의 구조적인 재료로 객관적인 기능을 수행한다. 말의 기본적인 기능상의 구분은 다음의 4가지이다. (1) 사물, 사람, 사건, 상황을 명시하기 위한 명사 또는 명사 대용어. (2) 어떤 대상의 상태와 행동을 암시하기 위한 동사. (3) 명시된 사물과 표현된 행동을 한정하기 위한 수식어(형용사, 관사, 부사). (4) 단어, 구, 절을 연결하기 위한 관계사(접속사와 영어의 전치사). 언어의 일반 형식은 주어—서술어, 혹은 명사—동사 구조로 귀결된다는 사실을 극작가는 인식하고 있어야 한다. 주관적인 적합성은 말이 구조적인 문맥과 구별되는 인간적인 문맥에 얼마나 부합되는가에 달려 있다. 극중 인물과 그의 감정에 관한 고려는 말의 조정 요소로 작용한다. 말의 적합성은 특정한 구조와 감정적인 환경에서 얼마만큼 효과적인가에 좌우된다.

아울러 어법의 선택은 극작가가 사용하는 어휘력의 규모와 범위에 의해 한정된다. 작가가 활용하는 어휘는 정확해야 하며, 특별히 방대할 필요는 없지만 계속해서 개발되어야 한다. 어휘력 향상에서 가장 우선적인 조건은 말의 소리, 의미, 기능, 상호관련성에 대한 진정한 관심이다. 어법에 관한 연구와 어휘력을 향상시키는 활동은, 단지 새로운 단어들을 외우는 것으로 모색될 수 없을 것이다. 그것은 말의 의미와 기능, 사용, 오용, 변화, 효과에 대한 전반적인 연구를 요구한다. 이를 위해 작가는 사전을 지속적으로 참조하면서 단어 하나 하나의 의미를 충분히 숙고한 상태에서 창작에 임해야 한다. 사전을 적절하게 활용한 폭넓은 독서 생활도 효과적일 것이다. 작가는 동의어 사전의 사용을 꺼려서는 안 된다. 동의어 사전을 통해서 적절한 단어를 찾을 수 있을 뿐만 아니라, 동의어 사전을 사용하는 과정에서 자연히 활용 가능한 새로운 단어들을 배울 수 있기 때문이다.

덧붙여 극작가는 어휘 선택과 관련하여 어려움을 겪을 수 있다. 그는 자신의 어휘력에 의해 제한될 뿐만 아니라, 극중 인물 각자에게 적절한 단어와 숙어를 지정해야 한다. 많은 극작가들은 각 극중 인물의 개별적인 어휘력을 고려하지 않은 상태에서, 단지 자신의 어휘력에 맞게 대사를 창작하는 오류를 범한다. 극중 인물 별로 대사를 낭독해나가면서 어법의 일관성과 개연성을 진단한다면, 이러한 문제는 쉽게 해소될 수 있을 것이다.

이번 장은 단지 개별적인 말에 관한 연구를 개괄하기 위한 것이지만 극작가가 염두에 두어야 할 마지막 사항이 있다. 그것은 맞춤법이다. 어떤 이유에서인지는 분명하지 않지만, (아마도 나태와 무지의 소산이겠지만) 많은 신인 극작가들은 올바른 맞춤법에 대하여 관심을 두지 않는다. 극작품은 읽혀지는 것이 아니라 배우들이 구사한다는 생각을 가지고 있거나, 극작품이 일단 극단에 제출되면 연출자들이 맞춤법을 교정하리라고 기대하고 있는지도 모른다. 또한 극작품이 나중

에 출판이 되더라도, 교정은 편집자의 몫이라고 생각하는지도 모른다. 그러나 대본의 잘못된 표기는 (불가피한 한두 번의 오타를 제외하고는) 작가가 제대로 교육을 받지 못했거나, 원래 지저분한 작문 습관을 가지고 있거나, 무식하다는 것으로 인식될 수 있다. 자동차 공장에서 생산된 자동차가 네모난 바퀴를 달고 있거나, 운전대가 없거나, 배기 시스템의 일부가 없다는 것을 상상할 수 있는 일인가? 창조적인 활동에 대한 긍지나 직업의식 때문이라도 작가는 가능한 한 완벽한 작품을 만들어야 할 것이다. 젊은 작가는 글을 쓰기 이전에 맞춤법을 익혀야 하며, 최소한 원고가 제출되기 전에 표기가 정확한지 철저하게 확인해야 한다. 모든 작가는 언어에 대한 능력을 향상시키기 위해 노력해야 하며, 그것은 언어에 관한 조직적이고 기술적인 연구를 통해서 가장 완전하게 성취될 수 있다.

3. 구, 절, 문장

어법에 관하여 충분한 지식을 쌓기 위해서, 작가는 말의 선택 문제뿐만 아니라 효과적인 구문의 특성에 대하여 연구해야 한다. 문법은 말의 유형과 기능에 대한 조직적인 연구이다. 구문론은 구와 절, 문장 안에서 단어들의 관계에 관한 문법의 한 부류이다. 하나의 단어는 그 자체만으로 의미있는 기능을 담당하지 못한다. 각각 한 단어로 구성된 대화 주고받기를 써 본 경험이 있는 극작가라면, 이 사실을 잘 인식하고 있을 것이다. 단어들이 서로 밀접하게 상호관련된 경우, 그들은 담화의 기본적인 단위를 구성하며 이로써 표현과 소통이 가능해진다.

명확성과 흥미성, 적절성이 어법의 중요한 목적이라면, **통일성**과 **일관성, 강조점, 개성**은 구문의 중요한 목적이다. 통일된 문장은 하나

의 완전한 생각을 표현한다. 문장을 구성하는 각 요소는 이러한 통일성에 일조한다. 한 문장이 명확하기 위해서는 하나의 요소를 내포하고 있어야 한다. 이를 위해서 문장 속의 단어들은 일정한 순서로 배열되어 있다. 문장의 일부분 또는 문장 전체는 하나의 효과로서 관객들의 관심을 유도한다. 또한 문장은 하나의 음성적 단위이다. 따라서 완전한 문장은 항상 끝부분에 특정한 피치의 변화와 어미적인 단절을 제공한다. 문장의 특정한 항목들은 음성적인 강세를 제공받으며, 문장이 소리내어 읽혀지면 목소리의 감정적인 음색을 부여받는다. 따라서 문장의 생생한 음악은 통일성, 일관성, 강조성, 개성을 위한 수단으로 활용된다.

이러한 모든 구문에 대한 논의들은 궁극적으로 대화에 적용될 수 있는가? 극작품에 포함된 대화는 구어화된 대화를 대표하고 있기 때문에, 극작가는 문법적인 사항들에 대하여 고심할 필요가 있는가? 구어적인 어법과 문어적인 어법은 과연 차이가 있는가?

질문의 공통된 해답은 '물론 그렇다' 이다. 연극의 장인으로서 극작가에게 문법과 구문론에 대한 지식은 필수적이다. 구어적인 어법과 문어적인 어법을 효과적으로 조정하기 위해서는 우선 그것들에 대하여 잘 알고 있어야 하기 때문이다. 문어적인 어법과 구어적인 어법은 큰 차이를 보이고 있기 때문에, 극작가의 고민은 복잡한 양상을 띤다. 그가 창조하는 산문(또는 운문)은 사실상 문어적인 어법에 속하지만, 일단 공연이 시작되면 그것은 즉각 구어적인 어법으로 변한다. 최상의 경우는 문어로도 구어로도 훌륭한 것이다. 최악의 경우에도 그것은 사람들이 나누는 대화라는 환상은 제공할 수 있어야 한다. 구어적인 대사는 직접적인 표현이며, 대화는 구어적인 대사 못지않은 직접성과 더 높은 강렬성을 가져야 한다. 일상적인 대화에서 사람들은 신속하게 흐르는 단어들과 덤블링하는 듯한 문장들로 말을 한다. 대사는 지속적으로 음성에 한정되며, 얼굴 표정과 몸동작이 이에 보

조한다. 그러나 대화는 일상적인 담화의 정확한 사본은 아니다. 보편적인 담화의 느린 말투가 반드시 바람직한 것은 아니다. 낯익은 은유들은 사용될 수 있지만 선호되는 경우는 거의 없다. 대화는 간단하고 명확해야 하지만, 그렇다고 단순해서도 반복적이어서도 안 되며, 지루하게 느껴질 정도로 평범한 것도 안 된다. 극작가는 극작품의 어법을 능동적으로 구성해야 하며, 그 어법은 작가 자신의 말버릇에 의해 조정돼서는 안 된다. 다른 모든 유형의 글들과 마찬가지로 효과적인 대화는 충분히 여과되어야 한다.

다음에 제시된 단어 구성의 원리들은 극작에서도 그대로 적용된다. 그러나 이러한 원리들은 시간과 즉시성이라는 특별한 문맥에서 고려되어야 한다. 일상적인 담화와 마찬가지로 극작품의 어법은 듣게 하기보다는 보이기 위한 것이다. 따라서 인쇄된 소설에서 효과적인 요소가 극장에서도 효과적이라는 법은 없다. 청각적인 어법의 경우 관객이 다시 생각할 수 있는 시간적인 여유는 그만큼 적다. 이러한 특별한 이유에서 대화는 형식적인 산문보다는 간단해야 하며, 서정시보다는 쉽게 이해될 수 있어야 한다. 아울러 대화는 그 자체보다 주제와 극중 인물, 플롯을 위해 존재한다. 또 대화는 억양과 강세, 멈춤, 음성의 조절, 구역 나누기, 특정한 동작, 제스처, 얼굴 표정, 그밖의 연극적인 장치들을 자극하며, 그러한 것들을 표현할 목적으로 씌어져야 한다. 이 모든 것들은 대화 내에 포함되어 있으며 대화에 의해 만족된다. 논증적인 또는 수사학적인 어법, 허구적인 또는 학문적인 산문, 서사적인 또는 서정적인 운문 등등은 그 어떤 것도 대화와 같지 않다. 대화가 전적으로 해설, 논술, 묘사 또는 서술이라고 할 수 없지만, 더러는 이러한 기능들을 수행하기도 한다. 대화는 희곡의 중요하고도 특별한 수단이다.

대화의 모든 문장들이 완정하거나 문법적인 통일체일 필요는 없다. 대화 중의 파편화된 문장은 감탄사와 줄임표를 포함한 문장, 불

완전한 문장이 보편적이다. 감탄사는 하나의 단어 또는 구절로 구성되어 있으며, 돌연한 감정을 표현한다. 줄임표를 포함한 문장은 축소된 완전한 문장의 일부이며, 생략된 부분들도 명백하게 암시된다. 불완전한 문장은 외부적인 요소의 방해로 인해 중단된 문장이다. 다음 대사는 3가지 문장 파편을 예시한다.

> **톰** 야, 멋진걸– 한 눈을 가린 네 머리카락은 마치…….
>
> **체럴** 그래, 나를 뭐라고 부르고 있냐면…….
>
> **톰** 애꾸눈 제크라고 하지.
>
> **체럴** 제기랄!
>
> **톰** 왜 그래?
>
> **체럴** 아무것도 아냐.
>
> **톰** 껌을 삼켜 버린 모양이지.
>
> **체럴** 키스나 해줘.
>
> **톰** 사람들이 이렇게 많은데!

대화는 필연적으로 파편적일 수밖에 없지만 이러한 파편들은 조심스럽게 조정되어야 하며, 완전한 문법적인 단위들과 균형이 잘 맞아야 한다.

구문의 다른 여러 가지 기능적인 원리들도 대화에 적용된다. (1) 클라이맥스 (2) 서스펜스 (3) 결말부 (4) 구조적인 강조 (5) 반복 (6) 대조 (7) 관심. 이러한 특성들이 초보자에게는 막연할 수 있지만, 노련한 작가는 정확하게 알고 있으며 개별적인 문장에 어떻게 활용할 수 있는지 잘 알고 있다. 이러한 원칙들은 정상적인 문장 배열과는 대조를 이룬다. 문장 구조상의 **클라이맥스** 효과는 중요성이 증가하는 순서에서 연유한다. 그것은 단어와 구, 절의 점층법적인 배열을 통해서 쉽게 성취될 수 있다. 일반적인 경우 클라이맥스의 원리는 3가지, 또

는 그 이상의 요소들이 점진적인 연속을 구성할 때 발생한다. 버나드 쇼의 「무기와 인간」은 문장 클라이맥스의 훌륭한 예를 제공하고 있다. 극의 종결부에서 브룬스칠리는 두 가지 클라이맥스를 동반한 감탄문으로 라이나에 대한 자신의 인상을 표현하고 있다. "그녀는 부자고, 젊고, 아름답고(첫째 클라이맥스), 그녀의 상상력에는 동화 속의 왕자와, 귀족적인 성품과, 기병대 돌격과, 누가 알겠나 또 무엇이 있을지!(두 번째 클라이맥스)"

문법적인 단위들에서 **서스펜스**는 또 다른 유형의 클라이맥스적인 배열이다. 플롯의 서스펜스와 마찬가지로 문장의 서스펜스는 힌트, 기다림, 성취를 통해서 달성된다. 초반부에 어떤 사물에 대한 힌트가 제시되며, 중간부에서는 그 사물에 대한 정보가 유보되며, 종반부에 비로소 그 사물에 대한 궁금증이 해소된다. 문장의 서스펜스는 자동적으로 통일성, 일관성, 강조, 관심을 창조한다. 다음에 제시된 일련의 부정은 끝에 나올 수 있는 긍정에 대한 서스펜스를 고조시킨다. "내가 너를 사랑하는 것은 너의 아름다움 때문이 아니며, 너의 젊음 때문도 아니며, 너의 재산 때문도 아니며, 잠자리에서의 테크닉 때문도 아니며, 단지 네가 나를 열정적으로 사랑하기 때문이다.

종결 위치 원리 또한 극작에서 매우 중요한 의미를 갖는다. 그것은 클라이맥스와 서스펜스의 원리들을 결합시켜서 강한 충격을 줄 수 있는 대화를 원할 때 활용하는 주된 도구이다. 간단히 말해서 종결 위치 원리는 가장 중요한 단어, 생각, 이미지, 표현을 문장의 맨 뒤에 두는 것이다. 이 원리는 문장뿐만 아니라, 극단락과 장, 막에서도 적용된다. 수련된 극작가는 종결 위치 원리를 의시저이고 지속적으로 사용한다. 예를 들어, 셰익스피어는 「맥베드」의 5막 5장에서 종결 위치 원리를 잘 적용하고 있다.

내일, 내일, 그리고 내일

이러한 작은 걸음으로 한 날에서 다음 날로 기어간다.

기록된 시간의 마지막 음절까지,

그리고 우리의 모든 내일들은 어리석은 자들에게

먼지투성이의 죽음으로 길을 비추어 준다. 꺼져라, 꺼져라, 작은 양

초여!

인생은 걸어다니는 그림자에 불과하며 무대 위를

활보하고 안달하다가 더 이상 말을 하지 않는

서투른 배우와도 같다, 인생은 백치가 들려 주는

이야기와도 같다. 음향과 분노로 가득 차지만

아무 의미도 없는 그런 이야기.

구조적인 강조의 원리는, 작가라면 누구나 잘 이해하고 있어야 할 항목 중의 하나이다. 구조적인 강조의 원리란 묘사와 태도 및 아이디어가 뛰어날수록, 구조가 더욱 중요해진다는 것이다. 아울러 이 원리는 비율에 관한 사항을 감안한다. 특정한 항목이 중요할수록, 그 항목은 길며 완전해야 한다. 부연하면, 가장 덜 중요한 항목들을 구로 나타나면 반면, 좀더 중요한 항목들은 절로 표시된다. 그리고 가장 중요한 것들은 문장 전체를 이룬다. 길이는 그 항목의 상대적인 중요성에 비례한다. 적절한 길이와 완전성을 겸비한 문장을 사용함으로써, 작가는 표현되는 다양한 아이디어들의 개별적인 중요성을 할당해야 한다.

반복은 강조나 비율과 유사한 원리이다. 반복 역시 대화의 필수적인 요소이다. 통일성, 명확성, 감정적인 효과라는 다양한 기능을 수행하는 반복은 양식화된 산문에 필수적이다. 작가는 반복을 활용하는 기술을 개발해야 하지만, 단조로움과 장황한 설명은 피해야 한다. 이러한 문제점은 반복의 남용과 오용에서 기인한다. 반복의 원리는

개별적인 단어와 구조, 아이디어에 적용될 수 있다. 다음은 반복의 구체적인 기능의 예이다. 첫번째와 두 번째 예는 버나드 쇼의 「무기와 인간」에서 발췌한 것이다. 반복은 종종 화해의 목적으로 사용된다. "자, 자, 자, 화를 내면 안 되지." 반복은 또한 해학적인 상황을 창출하기도 한다. "위험만큼이나 나를 잠들지 않게 만드는 것은 없다, 기억하기 바란다. 위험, 위험, 위험, 위…… 뭐가 위험하다는 거야?" 반복은 때로 정보를 전달하기도 하며, 통일성과 명확성을 고무한다. 예를 들어, 대부분의 극작품 대화에서는 특정한 인물들의 이름이 몇 차례 반복된다. 이러한 반복은 주로 작품 초반부에 나타나며 특정한 정보를 상기시키는 것을 목적으로 한다. 통일성은 특정한 대명사를 반복하는 간단한 장치로도 성취된다. 거의 모든 경우에서 반복은 자연스럽게 명확성을 만들어 내지만, 만약 반복되는 항목이 중요하지 않은 것이라면 지루함만을 조장한다.

대조(또는 다양성)는 모든 예술의 중요한 원리이며, 희곡의 문장 구조에도 적용된다. 그러나 의식적으로 대조를 추구하는 작가는 드물다. 대조의 가장 기초적인 유형은 길이와 관련된다. 다른 항목들은 구와 절, 문장 구조의 변화와 관련된다. 단어 선택의 다양성은 가장 현저한 대조의 유형이다. 대화에서 파편적인 문장이나 길고 완전한 문장의 중문은 대조의 좋은 수단들이다. 대부분의 현역 극작가들은 각 문장 단위의 상호 대조성을 고려하면서 극작품을 창작한다. 작가는 본성적으로 모든 사물의 유사점과 차이점을 파악할 수 있다. 이러한 관점에서 극작가는 어법의 다양성을 추구할 수 있어야 한다.

관심은 단일한 원리라고 하기보다는 극작의 궁극적인 목표이다. 많은 종류의 장치들은 관심을 고취하는 데 일익을 담당한다. 수사적인 표현, 평행적인 구조, 인용, 재치, 아이러니, 예시 등이 포함된다. 관례적인 것들은 관심의 창조에 가장 역행하는 요소들이다. 보편적인 낱말로 구성되고 보편적인 구문으로 표현된 보편적인 생각들의

나열은 당연히 지루하게 느껴진다. 대체로 짧은 문장은 긴 문장보다 이해되기 쉬우나, 대조는 서로 다른 길이로 병렬된 문장들을 조정해야 한다. 평균 길이에 관한 일반적인 지침은 다음과 같다. 전문적인 산문은 대체로 문장당 평균 30단어, 대중적인 산문은 문장당 평균 20단어, 대화는 평균 10단어이다. 자주 나타나지는 않지만 설득력있는 평행적 구조는 관객의 관심을 증가시킨다. 다른 유용한 장치들에는 통사론적 전환, 모음과 자음의 양식화, 적절한 경구적인 표현 등이 있다. 두 가지 상반된 것들을 한 문장에 배치하는 것도 효과적이다. 마지막으로 비유는 대화에서 해설적인 산문 못지않게 유용하게 사용될 수 있다. 비유는 대체적으로 유사성을 부각시키며, 추상적인 것을 구체적인 것으로 전환시킨다. 비유는 두 가지 또는 그 이상의 사물을 비교하는 것을 의미한다. 그것은 이 사물들이 몇 가지 측면에서 어떻게 유사한지 보여 준다.

이러한 7가지의 원칙들과 더불어 3가지 추가적인 특성이 대화에 적용된다. 그것은 경제성, 생생함, 리듬이다. 문법적인 단위에서 **경제성**은 셋 중에서 가장 간단한 사항이다. 그것은 모든 필요한 낱말과 구, 또는 절을 포함시키거나 모든 불필요한 요소들을 제외시킴으로써 쉽게 성취될 수 있다. 가능하다면 절은 모든 낭비적인 문장을, 구는 모든 낭비적인 절을, 낱말은 모든 낭비적인 구를 대신해야 한다. 생략에서 오는 경제성이 가장 좋다. 헤밍웨이가 소설 창작에 대하여 이야기한 것은 대화에도 잘 적용된다. "좋은 글은 낱말의 빙산을 창조한다. 다시 말하면 소수의 낱말만 눈에 보이지만, 그보다 더 많은 낱말들이 표현 밑에 존재한다." 대화의 경제성도 마찬가지다. 작가는 불필요한 낱말들을 지양하며 특정한 의미를 내포하지 않는 낱말들은 과감하게 삭제해야 한다. 공연에서 배우의 물리적인 행동은 많은 말들을 대신 할 수 있다. 대화는 지속적으로 감정적이라야 하지만, 절대 경제적이어야 한다.

생생함은 주로 어법의 상상적인 사용과 관련된다. 대화는 상상적이 어야 하며 상상력을 촉진해야 한다. 그것은 우선 명확한 감각적인 말들을 사용함으로써 가능하다. 가장 좋은 명사들은 가장 구체적인 것들이다(예: **가위** 같은 사물이나 **케네디** 같은 고유명사). 가장 좋은 동사들은 어떤 상태나 행동을 시사하는 것들이다(예: 알다, 느끼다, 절름거리다, 흐느끼다, 떨다 등). 가장 좋은 수식어는 감각적인 인상을 제공하는 것들이다(예: 끈적거리는, 지글지글 끓는 등). 생생함은 인생 경험을 반영한다. 다시 말해서 그것은 개인적인 태도나 일화와 밀접한 관련을 맺는다. 이러한 두 가지 특성은 단일한 낱말이나 더 큰 단위들에서 나타난다. 좋은 극작품의 대사는 극중 인물들의 태도를 언어적으로 암시하는 것과 그들이 경험한 것에 대한 짤막한 이야기들을 내포한다. 또한 생생함은 비유적인 언어를 통해서도 가능하다. 가장 보편적이면서도 좋은 비유로서 은유는 암시된 대조이다. 한 가지 두드러진 측면에서 두 사물이 얼마나 흡사한지를 보여 준다. 비록 은유가 극작가에게 중요하긴 하지만, 그것이 오용될 경우에는 위험한 결과를 초래할 수 있다. 혼합된 은유와 진부한 은유는 지양되어야 한다. 가장 훌륭한 은유는 상상적이며, 신선하며, 명확하고, 항상 감각에 호소해야 한다. 비유적인 언어는 불가피한 경우를 제외하고는, 지나치게 화려해서도 안 되며, 그것을 뒷받침하는 극중 인물과 생각이 서로 인과적인 관계를 맺어서도 안 된다.

세 번째, **리듬**은 각 문장 구성 단위들에 의식적으로 드러내야 하는 특징이다. 리듬은 시적 구조의 양적 단계(소리, 음절, 단어, 구, 절, 문장, 극단락, 장, 막, 극작품 전체)에서도 일어날 수 있다. 리듬은 어떠한 규칙보다 귀에 의존하기 때문에 주관적이라고 할 수 있다. 리듬은 단순하게 강세 패턴, 또는 강조의 조직적인 반복이라고 정의될 수 있다. 리듬이 문장 안에서 어떻게 작용하는지 이해하기 위해서 작가는 중요성을 띠고 있는 단어들에 대하여 주의를 기울어야 한다. 문장의 가장

중요한 낱말들은 주로 명사와 동사이다. 명사와 동사는 배우가 의미를 생성하는 과정에서 강조를 받는다. 따라서 리듬을 조정하는 우선적인 방법은 의미심장한 낱말들의 패턴을 확립하는 일이다. 리듬은 의미에 이바지해야 하는 반면, 리듬 자체에게 주의를 집중시켜서는 안 된다. 다음으로 문장에 관한 생각(상태, 활동, 또는 개념과 관련된)은 그것의 운율적인 배열에 영향을 미칠 것이다. 그것은 주관적인 사항이지만 작가가 항상 염두에 두어야 할 사항이기도 하다. 문장의 리듬은 적합하고 끊기지 않은 채 읽을 수 있어야 한다. 작가는 일상 대화의 더듬거리는 듯한 리듬은 가급적이면 피해야 한다. 모든 희곡적인 대화에는 운율적인 리듬을 적절히 활용해야 하며, 극작가는 그것들을 잘 조종할 수 있어야 한다.

희곡의 대화에는 너무나 많은 파편적인 문장이 등장하기 때문에, 보통 극작품들의 리듬은 빠르고 동적이다. 그러나 문장의 파편들이 모여서 하나의 리드믹한 전체를 구성한다. 톰 스토파드의 「로젠크렌츠와 길던스턴은 죽었다」(Rosencrantz and Guildenstern Are Dead)는 이러한 효과를 예시한다.

로젠크렌츠	그는 배우야.
길던스턴	그의 극작품은 왕을 성나게 했지.
로젠크렌츠	왕을 성나게 했지.
길던스턴	왕은 그의 체포를 명령했어.
로젠크렌츠	그의 체포를 명령했어.
길던스턴	그래서 영국으로 도망갔지.
로젠크렌츠	배 안에서 그는 만났지.
길던스턴	길더스턴과 로젠크렌츠는 햄릿을.
로젠크렌츠	왕을 성나게 한 그를.
길던스턴	폴로니어스를 죽인 그를.

로젠크렌츠	왕을 여러 가지 방법으로 성나게 한 그를.
길던스턴	영국으로 호송했지. (멈춤) 그런 것 같아.

 다음과 같은 고려 사항들 또한 작가가 리듬을 조정하는 데 도움을 준다. 첫째, 감정은 강하면 강할수록 확연하게 운율적일 가능성이 높다. 둘째, 산문 리듬과 시 리듬의 근본적인 차이는 산문의 경우 패턴의 규칙적인 반복이 훨씬 적다는 것이다. 셋째, 잘 정렬된 리듬은 더욱 분명한 문장 구조를 의미한다. 넷째, 작가는 멈춤과 악센트를 의식적으로 정렬함으로써 리듬을 조정할 수 있다. 마지막으로 리듬은 강조, 의미, 어조, 대조, 그리고 감정적인 표현을 나타내는 데 유용하게 사용될 수 있다.

 낱말을 선택하고 배열하는 과정에서 작가는 비표준적이고 장황한 어법에 대한 원칙들도 기억해야 한다. 상스러운 말에는 음담과 무식한 말이 포함되는데, 이는 의사소통 측면에서 보면 별로 효과가 없다. 그러나 인물 묘사와 충격의 수단으로 가장 적절히 활용된다.

 속어는 대체로 비표준적인 언어에 속한다. 그것은 매우 평범한 상상력에 의해 고안된 표현이거나, 정확한 언어의 파편인 경우가 많다. 대부분의 속어 표현들은 어떠한 사람이 기괴한 인상을 줄 목적으로 사용되며, 처음에는 제한된 집단 안에서만 그 의미가 이해된다. 그러나 속어가 일단 널리 통용되기 시작되면, 속어의 신선함은 자동적으로 사라진다. 따라서 모든 속어는 작가에게 별 소용이 없다. 그것은 너무나 빨리 진부해지며 더 이상 이해되지 않기 때문이다. 은어의 경우 좀더 학술적이고 기술적이지만, 속어의 문제점을 고스란히 지니고 있다. 극작가는 인물 묘사를 모색하는 경우를 제외하고는, 속어와 은어의 사용을 자제해야 한다. 속어와 은어의 사용은 극중 인물보다는 극작품 자체가 비상상적이며, 현학적이며, 시시하다는 인상을 주기 쉽기 때문에 세심한 주의를 요구한다. 어떤 인물의 대사에 속어의

효과를 부여하기 위하여 작가는 나름대로의 독창적인 표현들을 창조하는 것이 좋다.

속어나 은어와 더불어 극작가는 진부한 어법을 지양해야 한다. 개성이 없는 말씨가 정확하고 독창적인 말씨보다 쉽게 머리에 떠오르기 마련이지만, 후자의 경우가 언어면에서 더 큰 가치를 부여받는다. 숙어적인 언어는 바람직하지만 신선해야 한다. 이상적이라면 작가는 자신이 들어본 적이 있는 표현들(특히 많이 들어본 것들)은 지양해야 한다.

쓸데없는 말의 사용은 모든 작가들에게 심각한 문제로 대두된다. 경험이 많은 작가들뿐만 아니라 경험이 없는 초보자들도 **말 많음**을 피하기 위해 부단히 노력한다. 다음과 같은 오류들은 문장의 과도함을 초래한다. (1) 한 문장에서 동일한 사물에 대한 언급이 두 번 반복된다. (2) 필요 이상의 수식어(주로 형용사와 부사)가 문장을 망친다. (3) 문장들이 필요 이상으로 길다. (4) 복합 조사는 불필요할 뿐만 아니라 어색하다. (5) 이중 부정은 대화에 역행한다. (6) 지나치게 긴 수식절이 주절을 압도할 경우, 대화 문장을 망친다. (7) 지나치게 많은 추상적인 명사들을 포함하고 있는 문장은 지루하고 답답한 인상을 준다. (8) 만약 모든 주어와 동사에 수식어가 따른다면 분상은 단소로운 노래처럼 들린다. (9) 같은 배열을 갖고 있는 하나 또는 그 이상의 문장들이 서로 인접해 있는 경우 우스꽝스럽게 들릴 수 있다. 이상의 오류들은 극작가가 문장을 쓰는 과정에서 직면할 수 있는 단지 몇 가지의 문제점들에 불과하다.

단위 구성에 관한 논의에서 마지막으로 중요한 사항은 문체와 관련된다. 서로 다른 사회, 경제, 인종, 직업 그룹의 구성원들은 서로 다르게 말을 한다. 사회적인 환경과 교육적인 배경은 각 사람의 단어 선택과 구문론적인 패턴에 영향을 준다. 아울러 각 개인은 자신의 어법을 정황과 청자의 성격에 따라 적절하게 변화를 준다. 사람은 다섯

살 어린이와 이야기를 나눌 때, 대학 총장과 대화를 할 때, 에스키모와 말을 할 때 각각 다른 어법을 사용하기 마련이다. 물론 사람마다 고유의 어법이 존재하지만 대화의 성격에 따라 어법의 변화를 모색한다. 극중 인물들은 확인될 수 있는 특정한 어법을 갖추고 있어야 하며, 이러한 어법도 대화의 정황과 상대에 따라 변해야 한다.

어법 단계는 사회적인 단계와 문체적인 단계로 구분된다. 어떤 문법학자들은 표준어와 비표준어, 즉 사투리를 구분하며, 각각을 하나의 사회적 방언으로 인식한다. 표준어란 교육을 받은 사람들의 문체적인 단계를 의미한다. 각자의 직업과 개인적인 관심사 때문에 사람들은 대체로 끼리끼리만 교류하는 경향이 뚜렷하다. 따라서 표준어(특히 문어체적인 언어)는 특정한 사회 그룹과 특정한 경제 계층의 방언이라 할 수 있다. 반면에 비표준어는 보편적으로 교육 수준이 낮은 사람들의 문체적인 단계이다. 대학을 나오고 동등한 교육 수준을 갖추고 있는 사람들과 달리, 교육받지 못한 낮은 계층은 구어적인 언어를 지향한다. 그들은 대부분의 언어적인 기능을 듣고 말하기를 통해서 습득하는 반면, 교육받은 사람들은 읽고 쓰기를 통해서 습득한다. 교사, 변호사, 저널리스트, 사무직원들은 표준어를 사용한다. 반면에 비표준어는 어린아이, 기계공, 단순 노동자들이 사용한다. 창의적인 작가라면 이 두 가지 말에 유창해야 하며, 각 방언의 미묘한 변화를 활용함으로써 다양한 극중 인물들을 묘사해야 한다. 그는 무엇이 언어적으로 온전하고 무엇이 그렇기 못한지에 대한 확신이 있어야 한다. 아울러 그는 여러 가지 극중 인물과 정황에 맞는 말씨를 개발하기 위하여, 이 두 가지 어법 단계를 병행해서 대화를 구성해야 한다. 가장 중요한 것은 극작가는 항상 일상 회화와 흡사한 언어를 창출해야 한다는 사실이다. 극작에서 가장 위험한 일은 작가가 다양한 상황에 있는 모든 극중 인물에게 획일적으로 자신의 언어적인 단계를 적용하는 것이다.

일반적으로 극작품은 표준어를 사용한다. 산문의 경우와 마찬가지로, 이러한 유형의 대화는 형식적으로 또는 비형식적으로 쓰일 수 있다. 이 두 문체적 변형의 차이는 정확성보다는 적절성과 관련된다. 작가는 극중 인물들의 어휘력과 어법의 문체적인 단계에 적절한 변화를 주어야 한다. 그는 각 낱말을 대중적인 말, 유식한 말, 숙어적인 말, 관용적인 말, 속어로 구분할 수 있어야 한다. 대중적인 말은 모든 사람들의 일상 회화에서 흔히 발견된다. 학문적인 말은 문어체로 된 담론에서 가장 많이 나타난다. 숙어적인 말은 양적으로 다른 낱말 단위들을 압도하거나 중요하게 여겨지지 않는다는 조건하에서, 대화의 필수적인 요소이다. 관용적인 말이 반드시 잘못되었거나 바람직하지 못한 것은 아니다. 속어는 매우 관용적이며 빈번히 숙어적이다. 그러나 작가는 가급적 속어를 피해야 한다. 대부분의 대화는 비형식적인 단계에서 주로 진행한다. 극작가는 경우에 따라서 형식적인 문구를 쓸 수도 있다. 그러나 대부분의 경우 비형식적인 어법의 담백함, 생생함, 이해력을 추구해야 한다.

4. 극단락 : 대화의 단락

극작가는 낱말들을 합쳐서 문장을 만들고, 문장들을 합쳐서 대사를 만들고, 대사들을 합쳐서 극단락을 만든다. 극단락은 산문의 단락이나 시의 연과 흡사하다. 착상의 단위로서 극단락은 특정한 화제를 다룬다. 비록 극단락은 들여쓰기나 띄어쓰기에 의해 지정되지 않지만, 극작가는 극작품의 각 극단락이 어디에서 시작되고 끝나는지를 파악하고 있어야 한다. 단락의 구성과 마찬가지로 극단락의 구성은 객관적이기보다는 주관적인 판단에 따른 문제이다. 그렇지만 극작가는 극단락을 다소 논리적으로 구성할 수 있다. 인과성이나 특정한 패

턴은 극작품 전체 못지않게 극단락을 조종한다.

극단락은 다양한 기능을 가지고 있는데, 극단락을 가장 잘 설명할 수 있는 방법은 여러 가지 유형들과 그 유형들의 목적을 파악하는 것이다. 극단락의 기능 유형에는 기본적으로 플롯 단락, 인물 단락, 관념 단락이 있다. 이 3가지는 각 영역마다 몇 가지의 구체적인 하위 유형들을 동반하고 있다.

플롯 단락에는 6가지 유형이 있다. 첫째 줄거리 단락이다. 줄거리를 앞으로 진행시키는 것을 주된 목적으로 삼고 있다. 그리고 대체로 소란이나 분규와 같은 줄거리 요소 중의 하나와 관련된다. 둘째 준비 단락은 서스펜스 장면의 도입부를 지정하거나, 암시와 복선을 설정하며, 의미있는 예시(foreshadowing)를 제시한다. 셋째 해설 단락이다. 이 단락은 준비 단락과 흡사하며, 과거 상황에 대한 정보를 제공한다. 넷째 위기 단락은 어떠한 갈등 양상을 나타낸다. 다섯째 분위기 단락은 극작품의 감정적인 상황을 설정하는 데 주로 사용된다. 여섯째 반전 단락은 고통에서 시작해서, 전개로 이어지며, 반전으로 끝나는 일련의 장면에서 발견된다.

인물 단락은 단일한 극중 인물의 특성 한 가지 이상을 밝혀 주는 기능을 수행하는 대화들을 지칭한다. 한번에 두 명의 인물에 초점을 맞추고 있는 단락을 구성하기란 어려운 일이다. 그렇다고 전혀 불가능한 것은 아니다. 중요한 인물일수록 할애되는 단락은 자연히 많다. 인물 단락에는 다음과 같은 4가지 유형이 있다. 첫째, 기질 단락은 특정한 인물의 기본적인 성격을 보여 준다. 둘째, 어떠한 대화 단위는 행동의 동기를 나타내거나, 인물들루 하여금 자신들의 바람을 피력할 수 있게 한다. 이러한 동기 단락은 행동이 일어나기 전에 발생하는 것이 보통이다. 셋째, 사색 단락은 인물 단락 중에서 가장 흔한 것으로, 다음에서 설명하는 관념 단락과 밀접한 관련을 맺고 있다. 넷째, 결단 단락은 특정한 극중 인물이 중대한 결정을 내리는 것과 관련된다.

관념 단락은 극중 인물들의 생각들을 표현하는 것이 목적인 단위이다. 첫째, 관념이란 특정한 극중 인물의 머릿속에 일어나는 모든 것들을 포함하고 있기 때문에, 감정 단락은 관념 단락의 가장 흔한 유형이다. 특정한 인물이 느낌을 이야기할 때마다, 그가 느끼는 고뇌를 어느 정도 반영한다. 둘째, 사색 단락은 인식과 심사숙고, 발견을 내포한다. 셋째, 정보 단락은 극작품에 활용된 거의 모든 소재를 제시한다. 넷째, 과장 단락은 주로 어떠한 것을 극대화하거나 극소화하는 대사를 내포한다. 여기서 말하는 어떠한 것은 감정적이거나 사색적이거나 정보적일 수 있지만, 이 유형을 개별적으로 취급하는 것이 바람직하다. 다섯째, 논쟁 단락은 자연히 갈등을 내포하고 있으며, 아무리 비형식적이라 하더라도 고증과 논박을 수반한다.

다음 몇 가지 원칙들은 거의 모든 단락의 구조에 적용된다. 아울러 대화를 구성하고 수정하는 과정에서 이러한 원칙들을 고려함으로써, 극작가는 자신의 재료를 더욱 쉽게 조정할 수 있다. 산문 단락의 경우와 마찬가지로 극단락은 거의 무한대의 잠재적인 배열을 가지고 있다. 따라서 극소수의 원리들만이 모든 극단락에 적용될 수 있다.

모든 극단락은 어떤 **자극**에 의해 시작된다. 극중 인물들은 자극을 통해 어떤 말과 행동을 한다. 이러한 자극은 한 인물의 등장이나 퇴장, 물음, 장면의 변화, 하나의 정보 사항, 신체 활동인 경우가 많다. 이러한 자극은 의외의 경우도 있지만, 가장 효과적인 자극은 인과적으로 일어나며 선행된 것과 상상적으로 관계를 맺는 것이다.

각 극단락은 **상승**을 내포해야 한다. 자극을 받은 극중 인물들은 자연스럽게 상승된 활동으로 반응을 한다. 이 반응은 음성적이거나 물리적일 수 있고, 이 두 가지의 복합일 수도 있다. 단락의 상승 부분은 그들의 구체화된 변화에 관한 한, 극작품의 행동을 진정으로 수반한다. 단락의 상승은 거의 모든 경우 변화를 시사한다. 가장 흥미로운 상승 유형은 위기이다.

단락 구조의 마지막 원리는 **끝맺음**이다. 끝맺음은 다른 원리들만큼 필수적인 것은 아니다. 대부분의 경우 뒤에 오는 단락은 앞서 온 단락을 중단시킨다. 그러나 어떤 단락(예컨대, 장의 종결부에 나타나는 단락)은 끝맺음을 수반하고 있다. 끝맺음을 포함할 것인지, 아니면 생략할지는 전적으로 작가의 개인적인 취향 문제다. 그러나 극작가는 끝맺음이 어떠한 경우에 필요한 것인지를 정확하게 파악하고 있어야 하며, 그것이 어떠한 용도로 사용되는지를 인식하고 있어야 한다.

작가는 단락들 사이의 전환을 조정할 수 있어야 한다. 여기서 단락의 전환이란 한 단락의 종결부와 다음 단락의 자극부 사이의 인과적인 연결과, 상상적인 연결, 또는 감정적인 연결을 뜻한다. 대부분의 잘 쓰여진 극작품들에서 가장 많이 활용되는 전환은, 전 단락과 나중 단락이 인과적인 관계를 맺고 있는 유형이다. 설득력있는 단락 전환을 모색하는 일은 극작법상 가장 힘든 기술 중의 하나이다. 우연적인 관련성을 맺고 있는 단락들은 관객의 입장에서는 줄거리가 쉽게 파악되지 않으며 부자연스럽게 느껴질 것이다. 그러나 어떤 작가들은 놀라움과 쇼크, 자유 연상 전환들을 활용함으로써, 의도적으로 불연속성을 강조한다. 대조적인 전환의 활용은 바람직하지만, 단락 관계는 대체로 작품의 전반적인 논리 및 패턴과 일치해야 한다. 예를 들어, 에드워드 올비의 「꼬마 엘리스」(*Tiny Alice*)에서 전환과, 미건 테리의 「오며 가며」는 전적으로 다른 유형이지만, 각 작품마다 작가들이 나름대로 일관성과 조정을 강구했다는 사실이 확인된다. 올비의 작품에 나타난 대부분의 전환은 선행 단락과 후행 단락 사이에 인과적인 관계가 형성되며, 대화의 한 화제는 다음 화제의 동기가 된다. 테리의 작품에 나타난 전환들은 **변형적**이다. 좀더 자세히 말해서 배우들은 한 인물에서 다른 인물로 일관성있게 자신들을 변형한다. 테리의 작품에서 단락 연결은 인과적인 것이 아니라, 상상적이며 형성적이다. 극작가는 단락 전환에 대해 많은 관심을 가져야 한다.

극단락의 명확성을 위해서 극작가는 극단락에 완전성과 통일성, 일관성을 부여해야 한다. **완전성**은 개별적인 단락의 목적에 대한 포괄적인 착상과 그 착상의 실행을 요구한다. 모든 단락의 착상은 조정의 역할을 담당한다. 단락의 길이는 매우 다양하게 나타날 수 있다. 특정 단락, 예를 들어 위기 장면에서는 길 수도 있다. 특정한 유형과 기능의 단락이 얼마만큼 길어야 하는지에 대한 기준은 따로 마련되어 있지는 않다. 모든 단락은 나름대로의 적절한 길이를 갖추고 있어야 한다.

극단락의 **통일성**은 의도와 관련되며, 모든 단락에는 두 가지 의도가 있다. 극단락의 이러한 이중적인 특성은 극작가에게 어려움을 줄 뿐만 아니라, 연출가와 배우, 평론가, 학생들이 잘못 이해하고 있는 부분 중의 하나다. 극단락의 두 가지 의도는 다음과 같다. (1) 작가는 각 단락을 통해서 무엇인가를 이루고자 한다. (2) 각 단락에서는 최소한 한 명의 극중 인물이 어떠한 행위를 행하고자 한다. 여기서 첫 번째 의도는 작가의 의지이며, 두 번째 의도는 극중 인물의 행동이다. 주어진 단락의 동사는 이러한 두 가지 의도를 가장 잘 반영하고 있다. 예를 들어, 셰익스피어의 「맥베드」의 1막 1장은 단일한 단락으로 구성되어 있다. 작가의 의도는 **마녀 3명**이라는 상지를 통해서 관객들의 주의를 끌려는 것이다. 이 경우 관련 극중 인물들의 행동은 다음 집회의 시간, 장소, 안건에 대한 합의이다. 단락을 구성하면서 극작가는 극중 인물들의 개별적인 의도를 마음속으로 확인해야 한다. 이로써 그는 단락이 희곡적인 완성체로, 구조화된 행동으로 손색이 없는 통일성을 내포하고 있다고 자신할 수 있다. 작가가 단락의 통일성에 대해 마지막으로 고려할 것은 단락을 조종하는 단일한 착상은 철저하게 지켜져야 한다는 것이다. 단락에 대한 최초의 착상은, 단락이 실행되는 과정에서 현저하게 바뀌어서는 안 된다.

대화의 **일관성**은 우선 확인이 가능한 순서가 존재한다는 인식에서

출발한다. 만약 작가가 단락을 구성하기 전에 각 단락의 조직을 구상하거나, 일단 구성이 완료된 후에 다시 단락을 배열한다면, 각 단락은 하나의 유기적인 단위를 구성할 것이다. 이렇게 되면 배우의 목소리는 한 문장에서 다음 문장으로 부드럽게 넘어갈 수 있으며, 제시되는 의미가 더욱 정확하게 전달될 수 있을 것이다. 단락의 일관성은 문장들 사이의 인과 관계에서 연유한다. 각 문장은 또 다른 문장의 계기를 마련해야 하며, 한 대사는 다음 대사를 유도해야 한다. 이런 과정을 통해서 단위의 끝맺음에 도달한다.

잘 짜여진 단락의 예로 「맥베드」의 도입부를 들 수 있다.

첫째 마녀	우리 셋이 언제 또 만날 것인가. 뇌성, 번개, 또는 빗속에?
둘째 마녀	소동이 다 종식된 후. 전투가 다 끝난 뒤.
셋째 마녀	그것은 해가 지기 전에 이루어질 거야.
첫째 마녀	어디에서?
둘째 마녀	황야에서.
셋째 마녀	거기서 맥베드를 만나리라.
첫째 마녀	나는 오네, 그레이말킨!
둘째 마녀	파도크가 부르네.—곧바로 오라고!
모두	아름다운 것은 추하며 추한 것은 아름답다. 안개와 더러운 공기 속을 누비리.

퇴장.

위 장면은 일반적으로는 플롯 단락이며 구체적으로는 준비 단락이다. 그렇기 때문에 미래 지향적인 서스펜스 장면을 형성한다. 또한 이

극작품 전체의 분위기를 설정한다. 아울러 이 단락은 마녀들을 소개한다. 작가의 의도는 관객의 관심을 끄는 것이며, 극중 인물들이 보여준 행동의 취지가 무엇인가를 결정하는 것이다. 단락은 하나의 질문으로 시작한다. 상승은 답변과 한정을 내포한다. 클라이맥스는 맥베드의 이름이 명시되는 부분이며, 끝맺음은 관련된 극중 인물들의 퇴장이다. 이어지는 전환은 장소의 변화와 장면의 중단이다. 이 단락은 하나의 보기에 지나지 않지만, 단락의 기본적인 구조를 대표하고 있다.

단락은 여러 가지 형태와 크기를 취한다. 극작품이 다양성을 갖기 위해서는, 대화 단위들이 우선 다양성을 가져야 한다. 동적인 인물들이 한 장면에 등장하고 퇴장하며, 감정적으로 변하고, 다른 화제를 채택할 때마다 새로운 단락이 탄생한다. 예를 들어, 미건 테리의 몇 작품에서 단락은 다양한 **변형** 양상을 보여 준다. 배우들은 하나의 화제에 대해서 이야기를 나누는 한 무리의 극중 인물들이었다가, 돌연 다른 화제에 대해 논의하는 다른 인물들이거나, 새로운 상황에서 이전에 나누었던 이야기를 반복하는 인물들이다.

단락의 구성과 관련된 또 하나의 사항은 절제와 복합적인 기능 사이의 균형에 관한 것이다. 단락은 자체의 기능을 경제적으로 수행해야 하며, 그러기 위해서 각 단락은 한 가지 주제에 초점이 맞추어져야 하고, 하나의 의도를 충족해야 하며, 하나의 행동을 내포해야 한다. 생략될 수 있는 어떤 단어나 문장 또는 대사가 있어서는 안 된다. 초점이 잘 맞추어진 단락이라도 복선과 암시를 내포한 함축과 같은 부차적인 기능을 함께 수행할 수 있어야 한다. 역량있는 극작가들은 함축이 극작 기술의 한 단면이라는 사실을 인식한다. 함축은 모든 단락이 일차적인 기능뿐만 아니라, 부차적인 기능들을 수행할 것을 요구한다. 그러나 결코 절제의 원리를 부정하지는 않는다. 그것은 희곡이 지닌 경제성의 묘미이다. 단락이 만약 독특한 역할을 신속하고 상상적으로 수행한다면, 경제적이면서도 부차적인 기능들을 훌륭하게

수행할 수 있다.

단락에 대한 마지막 원리는 **연극적인 리듬**이다. 극작품의 리듬은 여러 단계에서 일어나지만, 가장 중요한 리듬의 단위는 단락이다. 단락의 구조적이며 감정적인 특성과 더불어, 전형적인 길이와 변화의 빈도는 극작품의 리듬에 큰 영향을 미친다. 극적인 상승과 하강이 제대로 이루어진다면, 그것은 곧 극작품의 맥박이 될 것이다. 관객은 이러한 리듬을 의식하지 못할 수 있다. 그러나 관객에게 어떠한 감정이 발생한다면, 그것은 이러한 기본적인 리듬과 연결된다. 극작가는 단락의 절정을 구상하고, 단락의 길이를 조정하고, 단락에 의도만큼의 변화를 줌으로써, 이러한 리듬을 조정할 수 있다.

단락은 의심할 여지없이 극작품에서 어법 구조의 가장 중요한 덩어리이다. 그렇다면 단락의 존재를 알고 있는 초보자들이 극히 적고, 현재 활동 중인 많은 전문극작가들도 이것을 터득하지 못하고 있다는 사실은, 매우 이상한 일이 아닐 수 없다. 극소수의 배우들과 연출가들만이 극작품의 단락에 대해 관심을 가지고 있다는 것은, 더욱 당혹스러운 일이다. 역량있는 극예술가들은 예전부터 극단락을 활용해 왔다. 예를 들어, 스타니슬라브스키(Stanislavsky)는 극단락에 대하여 잘 알고 있었으며, 「배우 수업」(An Actor Prepares)에서 중요성을 강조한 바 있다. 브레히트는 연출가의 입장에서 중요성을 역설했다. 현대 극작가들도 우선 단락의 구조에 관한 연구를 해야 하며, 모든 작품에 단락의 원리들을 의식적으로 적용해야 한다.

5. 단편, 장, 막

하나의 낱말은 극작품의 구성을 위한 기본적인 수단이며, 극단락은 필수 구조 단위이다. 그보다 더 중요한 단위로는 장, 막이 있다.

어떠한 측면에서 그들은 플롯과 밀접하게 관련되지만, 여기서는 그 어법과 연관해서 생각하고자 한다. 그들은 각자 하나 이상의 극단락 으로 구성되어 있기 때문이다. 극작가는 문장이나 극단락 못지않게, 세 가지 단위의 필요성과 기능, 조직적인 원리들에 대해 잘 알고 있 어야 한다.

단편은 극단락 다음으로 큰 단위이며, 단락들로 구성되어 있다. 하 나의 단락은 한 가지 소재나 의도, 행동을 내포하고 있는 반면, 단편 은 구조상 몇 개의 소재, 의도, 행동을 수용할 수 있다. 단편의 구성 에는 일관성을 충분히 고려해야 한다. 극중 인물들이 일련의 말과 행 동을 할 때 이루어지는 하나의 구획적인 활동은, 일련의 단락들을 하 나의 단편으로 통합한다. 버나드 쇼의 「무기와 인간」에서 도입부는 단편화의 좋은 예를 제공한다. 각각 몇 개의 단락을 내포하고 있는 3 개의 단편은 이 작품의 첫 장을 이룬다. 첫 단락은 캐더린이 라이나 를 문 앞에서 발견하는 것이며, 두 번째 단락은 그날 전투와 서지스 의 개입에 대한 논의이며, 세 번째 단락은 이상적인 것들에 대한 이 야기이다. 단편은 모든 극작품의 중요한 양적 요소이며, 각 단편은 하나의 구획된 행동, 의도, 클라이맥스를 내포해야 한다.

장은 가장 뚜렷한 양적인 단위이지만, 단락에 비해 조금 덜 중요하 다. 그럼에도 불구하고 장은 극작품의 진행적인 배치에 공헌한다. 극 작가는 극작하는 과정에서 어떠한 일련의 대화들을 장이라고 지정하 고 싶어한다. 그러나 가장 기능적인 장면 구분은 프랑스 식이다. 프 랑스 식 장면 구분은 하나 이상의 주요 인물들의 등장으로 시작해서 하나 이상의 인물들의 퇴장으로 끝난다. 이러한 등장과 퇴장은 마지 막 단락과 마지막 단편의 종지부를 찍어 주며, 다음 장면으로의 전환 을 모색할 수 있게 한다. 만약 두 사람이 호텔 방에서 이야기를 나누 고 있을 때 제3의 인물이 돌연 등장한다면, 이 둘의 대화는 자연히 바 뀔 것이다. 예를 들어, 「햄릿」에서의 망령의 입장은 호레이쇼와 다른

초병들 사이의 대화를 중단시키며, 새로운 장면을 가능케 하며, 새로운 행동을 유도한다. 단편이 일련의 단락들을 구획하듯이, 장은 일련의 단편들을 통합한다. 단편은 단지 일관성을 강조하는 조직적인 단위에 불과한 것이 아니라, 작가가 글의 조각으로 인식하고 취급할 수 있는 가장 작은 단위이다. 장 구분은 극중 인물들의 입장과 퇴장이 없더라도 가능하다. 이런 경우는 등장인물이 2~3명밖에 안 되는 긴 작품에서 쉽게 확인될 수 있다. 이때 극작가는 대화의 비교적 큰 구분들을 파악하여, 그들을 장 단위로 취급해야 한다. 단락이나 단편과 마찬가지로, 한 장에서 다음 장으로의 이동은 자연스러워야 한다. 이를 위한 가장 효과적인 방법은 문제의 장 안에 끝맺음하는 동기를 부여할 수 있는 요소를 포함시키는 것이다. 장은 나름대로의 중심적인 행동과 의도, 절정을 갖추어야 한다.

　막은 극작품의 가장 큰 구성 단위이며, 단락과 단편, 장들의 결과로 자연스럽게 만들어진다. 막은 언어적인 구조의 구축을 위해서 하위 단위들에 의존한다. 막의 구성은 플롯에 관한 고려와 밀접한 관련을 맺고 있다. 그러나 대화의 연속으로서 막은 부차적인 중요성을 가지고 있다. 많은 극작법 관련 책들은 막의 조직을 강조하지만, 대부분 막을 플롯이나 어법과는 별개의 것으로 취급한다. 이러한 태도는 막에 대한 그릇된 인식의 원인이 되기도 한다. 플롯 단계에서 대부분의 막은 행동 또는 줄거리의 단순한 양적인 부분들이다. 사실 2막극이나 3막극의 경우, 각 막마다 균형있는 관심을 유도하기 위해서 작가는 주의를 기울여야 한다. 하나의 막은 다음에 올 막에 대한 주의를 환기시켜야 하며, 어느 한 막도 다른 막을 압도해서는 안 된다. 물론 각 막은 발단부, 위기, 절정을 필요로 한다.

6. 작품 제목

작품 제목은 언어적인 구성이기 때문에 어법에 관해 다룬 이번 장에 마땅히 포함된다. 작품 제목은 여러 가지 이유에서 중요하다. 제목이 작가의 머릿속에 작품의 요약으로 작용할 경우에 그것은 극작품 전체에 영향을 미친다. 단지 마음속에 간직하고 있는 잠정적인 제목이라 할지라도 그것은 작가의 창의성에 영향을 미친다. 소통의 한 요소로서의 제목은 작품의 감정적인 특성을 포착함으로써 극작품을 상징해야 한다. 그것은 작품의 구조, 재료, 양식, 목적을 밝혀 주는 기능을 수행한다. 아울러 작품의 전반적인 의미를 나타낼 수 있다. 그것은 또 연출가들이나 관객들의 관심을 고조시키고 호기심을 자극할 수 있다. 제목은 전체를 대표하는 상징이다.

작가는 제목을 선택하기 위한 기준을 그때그때 마련해야 하지만, 보편적으로 적용할 수 있는 특정한 기준이 없지는 않다. 작품 제목은 단순한 언어의 이미지가 아닌 상상의 이미지를 제공함으로써 작품 전체를 대표해야 한다. 제목은 관객을 현혹시켜서는 안 되며 유익해야 한다. 그것은 극작품의 분위기와 양식, 소재에 대한 정보를 전달해야 한다. 따라서 제목은 작품의 전반적인 양식에 부합해야 한다. 제목은 신선한 이미지로 또는 옛 제목에 대한 새로운 원용으로서 독특해야 한다. 감각적인 인식을 표현하는 제목은 특별히 생생하게 느껴지기 마련이다. 아울러 작가는 제목의 음성적인 특성에 관해 충분히 연구해야 한다. 개별적인 소리의 특징, 다양성, 구조는 제목의 청각적인 영향과 밀접하게 관련된다.

작가가 선택할 수 있는 작품 제목의 유형은 다양하다. 다음의 12가지 유형들은 가장 흔하게 사용되는 것들이다.

주인공 이름 : 「억척 어멈」

분위기 : 「성난 얼굴로 돌아 보라」

이미지 : 「밤으로 가는 긴 여로」

주인공의 특징 : 「코뿔소」

인용 : 「작은 여우들」

상황이나 사건 : 「대성당에서의 살인」

장소 : 「타바코 거리」(*Tobacco Road*)

묘사 : 「유리장 안의 사나이」(*The Man in the Glass Booth*)

사물 : 「의자들」(*The Chairs*)

유머 또는 아이러니 : 「아, 아버지, 불쌍한 아버지, 엄마가 당신을 옷장 안에 걸어 놓으셨군요, 너무 슬퍼요」(*Oh Dad, Poor Dad, Mamma's Hung You in the Closet and I'm Feeling So Sad*)

문학적인 언급 : 「누가 버지니아 울프를 두려워하랴?」

작가는 다른 작품 제목들에 대해 항상 관심을 가지고 있어야 한다. 이는 단지 유행에 민감해야 된다는 뜻이 아니라, 제목의 적절성에 대해서 항상 염두에 두어야 한다는 뜻이다. 또 낱말의 이미지적인 활용에 대한 서정시인의 인식을 터득하기 위하여, 서정시를 아주 천천히 낭독하는 연습을 해야 한다.

대부분의 작가들은 극작에 착수하자마자 작품 제목을 구상한다. 이때의 제목은 잠정적인 제목이다. 대체로 작가는 작품을 써나가는 과정에서 다양한 제목을 구상하며 최종적인 것을 선택할 때까지는 몇 가지를 시험적으로 사용해 보기도 한다. 최종 제목은 일반적으로 작품이 완성된 후에 세심한 숙고를 통해서 결정된다. 작가가 이상과 같이 논의된 원칙들을 창의적으로 적용시킨다면, 그가 정한 제목은 극작품의 본질을 제대로 포착할 수 있을 것이다.

어법은 극작품의 물질적인 근거로서 생각들을 언어화하기 위한 수단이다. 극작품의 모든 단어들은 모든 착상들을 구성하고 이러한 착

상들은 극중 인물들을 구성하며, 이러한 극중 인물들은 플롯의 재료가 된다. 의미있고 명확하게 사용된 어법은 희곡을 가장 효과적인 단계로 끌어올릴 수 있다. 비록 행동이 무언 속에 이루어질 수 있으며 극작품이 언어의 비중을 낮춘 단계에서 진행된다 하더라도, 가장 발달된 극작품들은 효과적인 어법에 의존한다.

다른 모든 글과 마찬가지로 희곡의 좋은 어법은 세련된 창작 작업뿐만 아니라 숙련된 수정 작업을 요구한다. 수정은 작가로 하여금 비평적인 독자의 입장에서 생각하게 한다. 대화의 초안은 최소한 네 번의 읽기와 이에 동반하는 효과적인 수정을 요구한다. 첫 번째 읽기는 구, 절, 문장에 대한 교정과 끝마무리를 목적으로 해야 한다. 두 번째 읽기는 사고의 명쾌함을 점검한다. 세 번째 읽기는 인물화의 풍부함과 일관성을 살펴본다. 네 번째 읽기는 구조와 줄거리, 행동, 플롯과 같은 더 큰 문제들에 초점을 맞춘다. 여기서는 극작품의 어떠한 부분들이 삭제되고 새로운 부분들을 추가할 것인지에 대한 판단이 이루어지는 단계이다. 때로 새로운 초고 자체가 모색되어야 한다는 결론에 도달할 수도 있다. 극작품의 효과적인 수정은 작가의 여러 차례 읽기를 통하지 않고는 성취될 수 없다.

극작품의 어법에는 대화와 무대 지시가 포함되어 있다. 대화와 무대 지시는 명확해야 하며, 관심을 고취할 수 있어야 하며, 적절해야 한다. 극작품은 관객들에게 정보를 전달하기 위해서 잘 선택되고 잘 배열된 말들을 제시한다. 무대 지시는 예술적인 연출가들을 위해 제공된 것이며 관객들과는 간접적으로만 소통된다. 극작품의 대화는 플롯과 줄거리에 관한 사항들을 제시하고, 극중 인물들의 특성을 드러내며, 생각들을 전달하고, 특정한 분위기를 조성하며, 기본적인 리듬들을 구성해야 한다. 대화는 항상 고조된 말이며 대화를 양식화하는 정도와 균형을 잡는 것은 극작가의 몫이다. 현대 극작품에서 가장 높이 평가하는 것들은 대화의 직접성과 박진감, 리듬과 암시성이다.

모든 극작가는 어법의 활용을 연습해야 한다는 사실을 인식해야 한다. 다음에 제시되는 극작품들은 극작의 원리들을 연구하기 위한 좋은 연구 자료들이다.

형식을 갖춘 어법 단계 : 존 오스본의 「루터」

관용적인 어법 단계 : 르로이 존스의 「화란인」(*Dutchman*)

문장의 형식적인 구성 : 존 위팅(John Whiting)의 「악마들」(*The Devils*)

문장의 비형식적인 구성 : 제임스 볼드윈의 「찰리 씨를 위한 블루스」

구두점과 기교 : 아더 밀러의 「추락 이후」(*After the Fall*)

극단락 : 해롤드 핀터의 「귀향」

전환 : 미건 테리의 「비에트 록」

분절 : 배리 스타비스(Barrie Stavis)의 「한밤중의 등불」(*Lamp at Midnight*)

장 : 테네시 윌리엄즈의 「욕망이라는 이름의 전차」

막 : 톰 스토파드의 「로젠크렌츠와 길던스턴은 죽었다」

7장. 소리

극작품의 모든 대사는 호두나 사과처럼
매우 향기로워야 한다.
한번도 시를 구사해 보지 않은 사람들과 일하는 작가는
결코 이러한 향기로운 대사를 창출해 낼 수 없다.
— 존. M. 싱 『서쪽 나라에서 온 바람둥이』의 서문 중에서

　대화는 구어를 재연한다. 극작가는 보여 주기 위해서가 아니라, 들려 주기 위해서 말을 만든다. 희곡과 다른 문학 장르의 가장 큰 차이는, 극작가는 대사의 음성학과 청각적인 행위인 음향학에 대해서 관심을 가질 수밖에 없다는 것이다. 언어의 선율론은 서정시인 못지않게 극작가에게도 지대한 관심의 대상이다. 그렇다면 어법에서 소리의 원리와 공연에서의 소리는 연극학의 중요한 요소들이라 하겠다. 배우의 목소리와 관객의 귀를 위해서 창작하는 모든 극작가는 특별한 유형의 음악 즉, 대사 선율의 작곡자이다.

1. 말의 음악성

　희곡의 6가지 특성 중에서 멜로디는 어법의 재료이며, 어법은 선율의 형식이다. 따라서 개별적인 소리는 개별 낱말들보다도 오히려 극작

품 구성의 기본적인 재료라고 할 수 있다. 이러한 측면에서 말은 소리의 조직적인 집단이며, 말의 집단은 선율적인 양상을 창조한다. 아리스토텔레스가 지적했듯이, 선율은 희곡의 가장 즐거운 부분인 동시에 극작품의 문학적인 부분을 이루는 기본 재료이다. 아리스토텔레스는 악기를 통한 음악에 대해 지대한 관심을 표명했으며, 아르또를 위시한 많은 이론가들은 연극에서 음악성의 일환으로 많은 유형의 소리들을 활용하도록 제의했다. 많은 극작가들은 부수적인 음악과 음향효과, 배우들의 특정한 추상적인 소리 패턴을 작품에 포함시키도록 주문한다. 심지어 존 케이지는 극장의 침묵도 소리의 일환으로 간주될 수 있음을 시사했다. 희곡의 다섯 번째 특징인 선율은 극작품의 청각적인 재료(언어적, 기계적, 부수적, 우발적) 모두를 포함한다.

극작가는 낱말을 선택하고 구문을 정리하는 데 그것들의 성분을 구성하는 소리들에 대해 주의를 기울여야 한다. 희곡을 창작하는 과정에서 작가는 문자를 영상화해야 할 뿐만 아니라, 소리를 청각화해야 한다. 문자는 소리의 상징물에 불과하기 때문이다. 극작품의 음악효과는 단지 장식물에 지나지 않는 것이 아니며, 오히려 의미 전달에 일익을 담당한다. 배우가 소리를 내어 음조를 생산하고, 만들어진 음조의 음량, 강세, 타이밍을 결성함으로써, 배우의 목소리는 모든 문장과 생각, 인물, 플롯의 의미를 형성하는 데 직접적으로 공헌한다.

극작가는 소리의 패턴인 어법을 조정하는 방법을 터득해야 한다. 극작품의 공연은 특정한 시간 속에서 진행되기 때문에 희곡은 시간적인 예술이라 할 수 있다. 극작가가 실제로 창작하는 것은 일련의 소리들(순차적으로 나타나거나, 서로 중복되고 동시다발적인)이다. 대화 도중의 일시적인 침묵도 소리 패턴의 일환으로 인식되어야 한다. 따라서 극작가는 소리의 기호와 상징에 대한 전문가가 되어야 하며, 음향학과 소리 생성의 기본 원리들에 대해 어느 정도의 지식을 갖추고 있어야 한다.

2. 음향학 : 악음과 소음

소리는 시각이나 촉감처럼 직접 확인할 수 없는 대상이라는 일반적인 인식 때문에, 안타깝게도 많은 작가들은 소리를 막연한 것으로 일축해 버린다. 이 시점에서 음향학의 몇 가지 기본적인 원리들에 관한 숙고가 필요하리라 본다. 이 책에서 소개된 다른 원칙들처럼 소리에 관한 논의는 정보를 제공하고, 올바른 인식을 고무하고, 작가가 이미 막연하게 이해하고 있는 것들을 보강하기 위한 목적이 있다.

소리는 효과적인 일이다. 소리란 물질적인 매체를 통해 청각적 감각을 생산할 수 있는 모든 진동을 지칭한다. 소리는 하나의 폭발을 통해 시작된다. 하나의 자극물은 구형적으로 뻗어 나가 하나의 소요를 일으키며, 소리를 내포하고 있는 물질을 구성하는 입자들 사이의 공간 관계와 압력 관계의 변화를 가져온다. 소리가 공기에 어떻게 영향을 미치는지는 고요한 연못에 돌을 던졌을 때 발생하는 수면 현상의 비유를 통해서 가장 적절히 설명될 수 있다. 돌이 수면과 접촉하는 지점으로부터 밖으로 뻗어 나가는 파장은 공기를 가로질러 뻗어 나가는 음파와 비슷하다.

소리의 자극물에는 주기적인 자극물과 비주기적인 자극물이 있다. 주기적인 자극물은 비주기적인 자극물에 비해 규칙적이고 리드믹한 소리를 발생시킨다. 주기적인 자극물은 듣기 좋은 소리, 악음(tone)을 생산하는 반면, 비주기적인 자극물은 소음(noise)을 만든다. 주기적인 소리는 확인될 수 있는 크기와 구조를 겸비하고 있다는 점에서 악음적이다. 그것은 일반적으로 진동기에 의해 생산된다. 악음은 현과 목관 악기의 리드, 소리굽쇠, 성대를 통해 생산된다. 비주기적인 소리는 규칙성이나 반복성이 결여되어 있다는 점에서 소음적이다. 또 일반적으로 진동기가 아닌 것으로 생산된다. 예를 들어, 떨어지는 암석, 급정거하는 자동차, 그리고 특정한 소음기관들은 소음의 원인이

된다. 극작가는 어떤 소리가 악음이고 어떤 것이 소음인지 구별할 수 있어야 한다.

악음은 초당 진동수라는 간단한 공식에 의해 생산되는 규칙적인 소리이다. 높낮이, 강도, 음색은 음조 구조의 요소들이다. 높낮이는 진동의 주파수를 의미하며, 높은 초당 진동수(vps)는 소리의 상승을 가져온다. 평범하게 노래하는 목소리는 82~1,300vps에서 가능하며, 보통 사람은 16~20,000vps 사이의 소리를 들을 수 있다. 강도는 그것의 음량(즉, 크고 작음)을 의미한다. 음향적으로 설명한다면, 강도는 진동의 폭을 지칭한다. 예를 들어, 목소리를 일정한 높낮이를 유지하면서 강도의 변화를 가져올 수 있다. 음색은 한 목소리가 다른 목소리와 구별될 수 있게 해준다. 아울러 음색은 서로 다른 악기에서 나는 동일한 높낮이나 강도의 소리들을 구별할 수 있게 한다. 우리는 음색 때문에 트럼본과 첼로의 소리를 구별할 수 있다. 음색의 다양성은 발성 주름과 같은 신축적인 매체 전체 또는 일부분의 진동에 기인한다. 사람의 성대가 진동하면 기본적인 톤이 생산된다. 성대의 각 부분들은 자체적으로 진동하여 기본적인 톤과 근소하게 다른 높낮이는 가진 희미한 상음(overtone)을 생산한다. 이 때문에 사람마다 서로 다른 발성 톤을 가지고 있는 것이다. 마시막으로 공명도 톤의 성격에 영향을 준다. 공명이 일어나는 공명실의 크기와 수, 형태는 기본적인 톤의 성격에 영향을 준다. 소리의 네 번째 특성으로 알려진 존속 기간은 소리의 구성보다는 소리가 얼마나 오래 지속되는가와 관련된다.

소리에 대한 기본 이론을 마치면서 음향의 세 번째 요소에 대한 간단한 설명을 추가하고자 한다. 소리는 하나의 자극물에 의해 생성되며, 일정한 시공 상에서 악음이나 소음으로 변하여 최종적으로 청각적인 수신기에 전달된다. 이 세 번째 요소를 청취라고 한다. 청취란 소리 에너지가 물리적인 감각으로 전환되는 과정을 의미한다. 음파

는 귓구멍을 통해서 귀로 들어가 고막을 진동시킨다. 이 진동은 소골편을 거쳐 타원형 창에 도달하게 된다. 이때 소골편은 소리를 증폭시키는 역할을 담당한다. 타원형 창막의 진동은 속귀에서 유체의 압력 파장을 발생시키며, 이것은 와우각의 유모 세포를 자극한다. 이로써 청각 신경이 자극되며, 소리는 청각 신경을 통해 뇌로 전달된다. 소리가 뇌에 접수되면 비로소 청취가 이루어진다. 인간의 청각 기관은 감각 기관 중에서 가장 예민하다. 청각 기관은 사람의 속삭임과 파리의 윙윙거리는 소리를 분간할 수 있다. 숙련된 극작가라면 청각 기관의 기능과 한계를 이해해야 한다.

대부분의 작가는 소리에 매우 민감하기 때문에, 소리 강도에 관한 추가 설명이 필요할 것이다. 소리의 강도는 데시벨(decibel)로 표시한다. 1dB은 인간이 분간할 수 있는 가장 작은 소리의 단위이다. 1dB의 상승은 소리 강도의 26% 상승 효과를 가져온다. 다음은 여러 가지 소리의 데시벨을 제시하고 있다.

조용한 숨소리 : 10

속삭임 : 20

가정용품 작동 소리 : 40

길에서 나는 낮은 소음 : 45

사무실 평균 소음 : 50

자동차 평균 소음 : 60

90cm 밖의 대화 소리 : 65

집안에서 나는 아이들 소리 : 75

공장의 요란한 소리 : 85

교통 혼잡 : 90

수동 착암기 : 96

잔디 깎는 동력기 : 107

지나가는 지하철 : 110

2피트 밖에서 망치로 강철을 치는 소리 : 114

자동소총 : 130

이륙하는 제트 비행기 : 150

대부분의 사람들은 120dB 이상의 소음을 고통스럽게 여긴다. 지속적으로 80dB의 소음에 노출되면 청각 장애가 발생할 수 있다. 일시적인 청각 장애는 주로 100dB~120dB 사이의 소리에 노출되면 발생하고, 150dB 이상의 소음은 영구적인 청각 장애를 가져올 수 있다. 주어진 시간과 장소에서 소리가 혼합될 경우 강한 청각의 충격이 발생한다. 귀의 민감성 때문에 고음은 혈압 상승 등의 부작용을 초래할 수 있다. 아울러 소음은 정상적인 커뮤니케이션을 방해한다. 대부분의 소음은 인간이 임의로 조정할 수 없기 때문에, 정신적인 스트레스를 가중시킨다. 소음 공해는 이미 현대 도시에서 묵과할 수 없는 위험 수위까지 도달했다. 이러한 상황에서 극작가는 소리에 대한 인식을 향상시켜야 한다. 『연극과 그 복제』(The Theatre and It's Double)에서 아르또는 연극의 영역 안에 소음을 포함시키고 있다. 그는 소음을 적절하게 활용함으로써 관객의 새로운 인식을 도모할 수 있다는 사실을 지적하면서, 소리 상형문자(물질적이고 감성적인 상징물로서의 소리 양상)의 적극적인 활용을 제의했다.

3. 음성학

인간은 생각하고 언어 매체를 통하여 의사소통할 수 있는 능력을 갖고 있기 때문에, 다른 동물들보다 유리한 상황에서 자신의 삶을 영위한다. 인간은 커뮤니케이션의 유형으로서 말을 이용하여 자신이

놓인 환경을 조정하며, 사회적인 유대 관계를 유지하며, 개인적인 적응 능력을 향상시킨다. 인간은 자신의 의사를 글로 표현하기보다는 말로 표현하는 것을 편하게 느낀다는 점에서 구어, 즉 말은 문어, 즉 글 이전의 언어 활동이라 할 수 있다. 극작가는 언어의 구어적인 특성을 포착하기 위해 노력하며, 그가 만들어 낸 말들은 읽혀지는 것이 아니라 들려진다는 점에서 다른 문학작가들보다 독특하다. 그러나 궁극적으로 창작 활동에 관여한다는 측면에서, 그가 수행하는 일은 매우 역설적이라고 할 수 있다. 말을 글로 표현하는 일은 극작가에게 많은 어려움을 준다. 뒷장에서 문어적인 작문 활동에 대해 설명하고 있지만, 여기서는 말에 초점을 맞추고자 한다. 말은 언어의 구어적인 양식으로 정의된다. 말은 청각적인 신호를 통한 커뮤니케이션 활동을 의미한다.

음성학은 정확한 상징에 의해 표현되는 말의 소리에 관한 체계적인 연구이다. 구어 연구가로서 극작가는 음성학에 관한 지식을 여러 가지 방법으로 활용할 수 있다. 다른 작가들과 마찬가지로, 음성학 지식은 각 문장의 운율과 화성을 조정할 수 있도록 해준다. 이러한 지식을 토대로 그는 청각적인 관용어, 방언, 잘못된 발음 등을 구별해서 기록할 수 있다. 음성학에 관한 인식은 작가의 어휘력 향상에 큰 도움을 준다. 한 낱말의 소리 패턴을 이해하는 것은 그 낱말의 의미와 그것이 청자들에게 미칠 수 있는 영향에 관한 폭넓은 이해를 가져 온다.

작가는 왜 개별적인 소리들에 관하여 관심을 가져야 하는가? 극작가는 왜 개별적인 음운에 관하여 정학히게 이해해야 하는가? 젊은 작가는 왜 음성학을 공부하거나 발성이나 어법에 관한 강의를 수강하는 것이 바람직한가? 이러한 질문들에 가능한 답변은 많지만 그 중에서 2가지가 특히 중요하다. 첫째, 음성학에 관한 연구는 말에 대한 이해를 높여 준다. 작가는 문어 못지않게 구어에 관하여 정확히 이해하

고 있어야 한다. 둘째, 학교에서 실시하는 문어적인 언어 학습은 과거의 문어적인 고전어 학습에서 출발한다. 아울러 구어적인 언어는 문어적인 언어에 비해 상당히 동적인 경향이 있다. 따라서 훌륭한 극작가가 되고자 하는 작가는 결코 언어의 소리와 리듬, 운율을 무시해서는 안 된다.

4. 배우의 목소리

배우의 목소리는 희곡의 톤과 운율을 직접 표현하는 물리적인 매개체이다. 작곡가가 각종 악기들의 특성을 잘 알고 있어야 하듯이, 극작가는 목소리에 대한 전문적인 지식을 가지고 있어야 한다. 배우의 목소리는 극작품의 매개적인 요소이다. 극작가는 간접적이지만 자신의 작품을 공연하는 모든 배우들의 목소리를 조정한다.

인간의 목소리는 악기보다 더 복잡하며 신축적이다. 사실 인간의 목소리는 모든 제조된 악기보다 뛰어나다. 따라서 목소리의 작용을 악기에서 소리가 나는 것에 비유하는 것은 적합하지 않다. 물론 이 둘은 유사한 점이 적지 않기 때문에, 많은 작가들은 목소리를 악기에 비유하고 있다. 말을 하기 위한 소리의 생산은 너무나 복잡하기 때문에, 그것에 관해 자세하게 설명하는 것은 음성학의 이론서로 넘기고 여기서는 작가에게 꼭 필요한 설명만을 불가피하게 간단히 말하고자 한다.

인간의 발성 기관은 운동 근육, 진동기, 세 개의 공명기, 조음 기관으로 구성되어 있다. 목소리 생산에는 호흡, 발성, 공명, 발음이 관여된다.

호흡은 소리의 메커니즘을 활성화하는 에너지를 제공한다. 호흡은 내적인 자극에 의해 통제되며 부지불식간에 행해지지만, 의식적으로

조정된다. 사실, 인간은 순간마다 내쉬는 숨의 용량을 자유자재로 조절할 수 있을 정도로, 자신의 호흡 메커니즘을 통제할 수 있다. 그렇다면 배우는 훈련을 통해 자신의 호흡을 임의로 조절할 수 있어야 한다. 호흡을 해야 목소리 생산의 다른 단계들이 비로소 가능해지며 소리의 높낮이와 강도가 조정된다. 극가가는 무대 지시보다는 문맥상의 언급을 통해서, 극중 인물의 목소리 높낮이를 표시한다. 아울러 인물의 긴장과 흥분은 불규칙적인 호흡 리듬을 조장할 수 있다는 것을 명심해야 한다.

발성은 후두 안에 위치한 발성판의 진동을 통해서 이루어진다. 기류가 일단 폐를 떠나면 두 개의 기관지를 지나 숨구멍에 도착한 뒤 후두로 들어간다. 흘러나오는 숨의 첫 번째 장애물은 후두이다. 후두는 6쌍의 근육과 이를 보조하는 연골들로 구성되어 있으며, 이 모든 것은 일종의 밸브로 작용한다. 발성 주름은 실질적인 폐쇄를 담당하는 근육이다. 기류가 충분한 압력을 형성하면, 주름은 열리며 공기는 조금씩 빠져 나간다. 이렇게 방출된 공기는 발성 주름의 끝부분에 위치한 발성판을 진동시킨다. 이러한 방식으로 목소리는 소리를 나타내게 된다. 발성 주름을 구성하는 근육들이 위치를 바꿈으로써 서로 다른 속도로 진동한다. 이로써 서로 다른 높낮이를 가진 소리가 가능해진다. 목소리의 위치에 대해 이해해야 할 사항이 또 하나 있다. 엄격히 말해서 목소리는 항상 후두에 위치하며 다른 곳에서는 존재할 수 없다. 가수들은 마치 목소리의 위치를 자유자재로 변경시킬 수 있는 것처럼 이야기하지만 실제로 목소리의 위치는 목소리 그 자체보다는 공명과 전반적인 이완과 관련된다. 이렇듯 발성은 소리를 생산하는 과정을 의미하며, 배우는 발성을 통해서 각 모음 시리즈의 기본적인 음악을 설정한다.

공명은 발성기의 빈 공간에서 소리가 울리는 것을 의미한다. 발성이 후두에서 일단 이루어지면 소리와 함께 방출되는 공기는 인두로

이동한다. 이 길이는 약 12.5cm이며 불규칙적인 모양을 하고 있다. 아울러 그것의 규모는 근육운동에 따라 수시로 변할 수 있다. 인두는 3가지 진동기 중에서 가장 중요하다. 후두에서 목소리는 주된 표현적인 특징을 부여받는다. 감정적인 표현성이라고 지칭되는 것들은 인두작용이 결정한다. 소리와 공기가 인두에서 나오면, 구강에 진입한다. 구강은 주로 조음기관으로 구성되어 있지만, 공명기의 역할도 수행한다. 구강의 크기와 모양이 변함에 따라 목소리의 울림도 변한다. 배우는 비상한 입 동작으로 말함으로써, 발음의 정확성을 기할 뿐만 아니라 공명을 증진한다. 극작가가 다양한 음을 수반하고 있는 낱말들이나 감정적으로 다채로운 낱말들을 의도적으로 선택한다면, 배우들의 목소리의 공명적인 특성을 십분 활용할 수 있을 것이다.

음성 생산의 네 번째이자 마지막 단계는 분절이다. 그것은 음성이 말로 전환되는 마지막 단계이다. 모든 조음 기관은 구강 안에 또는 근접한 곳에 위치한다. 총 7가지의 조음 기관 중에서 아래턱, 입술, 혀의 3가지는 이동 가능하며, 치아, 잇몸, 경구개, 연구개의 4가지는 고정되어 있다. 움직이는 조음 기관은 고정된 조음 기관과 공조하여, 모음·유성 자음·무성 자음을 만든다. 조음 기관은 미세하게 변화할 수 있으며 매우 급격하게 이동할 수도 있다. 극작가는 무심코 분절을 어렵게 하는 낱말 배열을 만들어 낼 수 있다. 소리에 대한 특별한 인식을 갖고 있는 극소수 작가들의 작품을 제외한 대부분의 작품들은, 흔히 혀가 잘 돌아가지 않는 어구를 포함하고 있다. 모든 극작가는 분절하기 쉬운 문장을 창작하도록 노력해야 한다. 매끄러운 문장은 듣기 좋은 운율을 창조하며, 말의 의미를 더욱 정확하게 해준다.

지금까지 제시된 목소리의 생성에 관한 간단한 설명은, 배우의 목소리는 무한한 조음이 가능하다는 사실을 시사한다. 아울러 말로 표현된 모든 정신적인 것들(감정과 관념)은 물리적으로 형태화되어야 한다. 음성적인 메커니즘은 말을 형성하는 물리적인 행동이다. 배우의

음성적인 임무는 복잡하면서도 까다롭다. 따라서 극작가는 다채롭고 잘 정렬된 소리의 연속을 제공함으로써, 배우에게 도움을 줄 수 있어야 한다.

인간의 목소리는 강도, 높낮이, 음색, 박자로 구분된다. 이 요소들은 기계적으로 서로 관련을 맺고 있지만, 개별적으로 해해하는 것이 더 바람직하다. 강도는 소리의 세기를 의미하며, 호흡 작용과 직접적으로 관련된다. 배우는 매초 당 방출하는 공기의 양을 통제함으로써, 목소리의 크기를 조정한다. 강도는 기류 압력에 기인한다. 높낮이는 발음된 소리의 주파수를 의미한다. 높낮이는 후두의 발성 주름과 발성판에 의해 조절된다. 배우는 높낮이의 변화를 통해 극작품의 기본적인 운율을 창조한다. 음색은 각 소리 또는 말이 울려 퍼지는 특성을 가리키는데, 각 개별적인 소리를 구분할 수 있게 한다. 박자는 여러 가지 요소로 나뉘어질 수 있다. 음성과 관련해서는 주로 조음 기관에 의해 조정된다. 그밖에도 박자는 각 소리의 존속 시간, 초당 소리의 비율, 각 소리의 청각적인 청명성과 관련 있다. 극작가는 이상과 같은 배우 목소리의 4가지 특성에 대해 잘 이해하고 있어야 한다.

배우의 목소리와 관련해서 극작가의 주의가 요망되는 사항이 또하나 있다. 음악의 측면에서 생각하면, 배우는 극작가가 활용하는 악기이다. 그러나 그는 인간이기도 하다. 따라서 극작가는 노련한 배우가 어떻게 음성 변화를 처리하는지에 대하여 알고 있어야 한다. 이와 관련해서 우리가 염두에 두어야 할 것은 배우의 배역 훈련은 리허설 중에 이루어지며, 이러한 연습의 결실은 공연에서 나타난다는 사실이다. 배우는 대본을 처음 읽고 나서 작품에 대한 몇 가지 선입견을 형성할 수 있다. 그러나 일단 연습이 시작되면 처음으로 배우는 극작품을 이지적으로 이해하기 시작한다. 연출가의 지도하에 그는 대본을 분석한다. 능력있는 배우라면 소리와 운율을 포함한 학습을 할 것이다. 그러나 배우는 극작품의 어법을 개별적인 소리들의 조합으로

서 뿐만 아니라 극중 인물의 양상으로 접근한다. 그는 대사를 극중 인물의 견해와 감정의 표현으로 파악한다. 충실히 배역을 연기하기 위해서 몸과 마음의 일치가 꼭 필요하는 사실을 이해해야 한다. 배우는 우선 행동의 측면에서 자신이 맡은 배역을 이해한 다음에 극중 인물의 관념을 헤아린다. 마지막으로 그는 대사의 정확한 의미를 파악한다. 극중 인물과 관념, 어법은 그로 하여금 모든 문장과 대사의 서브텍스트를 생각하게 한다. 배우의 입장에서 서브텍스트는 문장의 실제 의미로 해석된다. 예를 들어, 나는 너를 사랑해의 서브텍스트는 이성간의 사랑 또는 부모의 사랑일 수 있으며, 심지어 나는 너를 증오해의 의미일 수도 있다. 이 말의 의미는 궁극적으로 배우가 대사를 어떻게 낭독하는가 즉, 어떻게 운율을 활용하여 대사에 의미를 부여하는지에 달려 있다.

배우에게 운율은 극작품의 서브텍스트이다. 서브텍스트는 **어법의 의미**이다. 따라서 운율은 의미를 전달한다. 배우는 자기가 맡은 대사를 일련의 말로, 지적인 견해로, 감정적인 표현으로써 이해하려 한다. 배우는 이런 세 가지 특성을 배합해서 대사를 소리와 행동으로 드라마틱하게 전달한다. 음성 메커니즘의 물리적인 운동과 배우의 입에서부터 관객의 귀 사이의 공기 입자들의 운동이 결부된다는 점에서 소리는 물리적이라고 할 수 있다. 배우의 운율 창조 과정은 논리적으로 설명할 수 있지만, 실제로 배우는 의식적인 기술에 의존하기보다는 직관적으로 운율을 창조한다. 즉, 배우의 운율 창조는 그의 지적인 통찰력보다는 그의 창의적인 직관과 관련된다. 따라서 극작가는 정확하게 읽힐 수 있는 문장보다는 특정한 방법으로 읽혀야 하는 문장을 만들어야 한다. 아울러 그는 모든 문장의 서브텍스트를 하나의 관념 또는 그 관념을 표현하는 운율로 파악해야 한다. 이로써 극작가는 극작품의 운율과 의미를 조정할 수 있게 된다.

5. 음성 이외의 소리들의 잠재성

극작품의 어법은 대체로 음성적인 소리로 구성되어 있지만 음성 이외의 소리들도 활용될 수 있다. 여기서는 이러한 소리들이 극작품에 어떻게 쓰이는가를 설명하며, 동시대 극작가들에게 하나의 도전으로 제시한다. 극소수의 극작가들은 생활에서 흔히 접할 수 있는 소리들을 활용한다. 안톤 체호프와 테네시 윌리엄즈는 일반적인 대사 이외의 소리들을 작품에 적용한 현대 극작가들이다. 대부분의 극작가들은 오늘날의 하이테크 음향기기에 대해 잘 알지 못한다. 대부분의 극작가들은 음악이 여러 가지 목적으로 활용될 수 있다는 사실만 인식하고 있을 뿐, 영화 감독같이 음악을 효과적으로 활용하는 경우는 극히 드물다. 현대 극작가들이 직면한 도전은 다음과 같다.

극작가는 어떤 방법으로 생활의 청각적인 환경을 가장 잘 표현할 수 있는가? 독창성은 창의성의 한 양상이며, 음성 이외의 소리를 잘 사용하는 것은 독창성의 중요한 원천이 된다.

이 시점에서 염두에 두어야 할 것은 비문학적인 소리들도 드라마틱 할 수 있다는 사실이다. 많은 연극 이론가들은 말로 구성된 희곡이라는 제한적인 개념에 연연한다. 다양한 청각적인 자극들과 시각적인 자극들은 희곡의 좋은 재료들이다. 단지 피상적인 연극 효과를 위해 다양한 소리가 연극에 포함되는 것은 아니다. 희곡의 소리는 유기적이고 필수적인 구조적 단위이다.

작품의 소리 환경을 명시하는 극작가는 거의 없을 정도로, 현대극에서 소리의 활용은 아직 후진성을 면치 못하고 있다. 극작가들은 소리를 희곡의 재료로 개발할 의지가 전혀 없으며, 연출가들은 효과적으로 소리를 공연에 포함시키는 방법을 아직 터득하지 못한 실정이다. 아울러 극장 경영자들은 음향 기기들에 대해 특별한 관심을 보이지 않는다. 음향효과라는 개념은 빈번히 잘못 이해되고 있다. 극에서

활용되는 삶의 소리와 추상적인 소리는 단지 관객을 현혹하기 위한 장식이 아니다.

뮤지컬과 오페라에서 음성 이외의 소리의 활용은 어떠한가? 극작가와 작곡가가 합작으로 훌륭한 작품을 만들어 낸 사례가 있지 않은가? 이런 질문들은 잘못된 이해를 불러일으킬 수 있다. 그것은 희곡과 관련되거나 완전히 독립된 특별한 형식들에 초점을 맞추고 있기 때문이다. 그러나 이런 형식들은 특유한 성격을 갖추고 있으며 희곡과는 사뭇 다른 목적을 가지고 있다. 뮤지컬과 오페라는 음악 예술과 희곡 예술을 접목해서 둘 사이의 균형을 모색한다. 뮤지컬과 오페라는 분명히 예술적인 가치가 있다. 그러나 이 글에서는 희곡의 재료로서의 소리(음악, 추상적인 소리, 삶의 소리) 활용에 초점을 맞추고 있다. 소리는 음악적인 기능을 발휘하는지와는 관계없이, 극작품에서 드라마틱하게 작용해야 한다. 좋은 뮤지컬과 오페라는 음악성과 희곡성에서 동등하게 뛰어나며, 많은 경우에서 음악의 중요성이 오히려 희곡의 중요성을 압도한다. 하지만 지금까지의 논의는 음악과 희곡의 공조 가능성을 타진하기 위한 것이 아니라, 극작과 직접적으로 관련된다.

소리의 희곡적인 잠재성에 대해 연구하고자 하는 극작가는 우선 소리를 희곡의 필수적인 요소로 인식해야 한다. 우연적인 음악이나 음향효과는 사실상 불가능하다. 공연 중 무대 위에서 나타나는 모든 소리는 공연에 일조한다. 희곡의 소리는 극작품을 구성하는 청각적인 자극과 시각적인 자극들을 포함하고 있다. 우리가 **우연적인 음악**이라고 부르는 것들 중 많은 것은 산란한 음악에 불과하다. 이러한 유형의 음악은 작가가 아닌 연출가가 공연에 포함시킨다. 진정으로 우연적인 소리는 우발적인 소리이다. 그러나 극작가와 연출가가 특히 주의를 기울여야 하는 것은 필수적인 소리이다.

희곡의 소리는 환경적이다. 이것은 특히 극작품의 비언어적인 소리들에 적용되는 원리이다. 희곡의 창조에 기여하는 모든 소리는 하

나의 환경 단위를 이룬다. 그러므로 희곡적인 소리는 곧 환경적인 소리이다. 그렇다고 모든 소리가 묘사적이거나, 사실적이거나, 가공적인 것은 아니다. 한 극작품에서 귀뚜라미 우는 소리, 비행기 지나가는 소리, 또는 총소리가 필요하다면, 다른 작품에서는 전자 기기로 만들어 낸 소리가 필요할 수 있다. 아울러 어떤 극작품에서는 음악 소리가 필요할 경우도 있다. 그렇다면 환경적인 소리는 환영적이거나 환영적이지 않을 수 있으며, 사실적이거나 추상적일 수 있다. 그것은 또한 지속적일 수 있고 삽화적일 수 있다. 따라서 환경적인 소리는 장소, 시간, 감정의 경향, 또는 심리학적 태도를 나타내는 데 기여한다. 극작품에서 환경적 소리의 활용은 인간의 대사에서 운율 못지않게 광범위하다.

특정한 소리를 작품에 포함시킬 것인지에 대한 문제는 그것이 행동과 유기적으로 작용하는지에 달려 있다. 소리가 진정으로 극작품에 기여할 경우, 대화를 동반해서 나타나거나 유일한 청각적인 자극으로 제시될 수 있다. 극의 전반적인 흐름을 끊으며, 그 자체에 주의를 환기시키는 소리는 적절하지 않다.

물론 비언어적인 소리는 즉석에서 혹은 녹음된 소리로 제시될 수 있다. 그것은 음악과 음향 효과, 추상적인 소리를 포함한다. 보강된 실황 소리는 뮤지컬의 경우를 제외하고는 극작가나 연출가들은 거의 사용하지 않는다. 최근에는 전자 시스템으로 재생될 수 없는 소리가 거의 없기 때문에, 극작가의 선택의 폭이 상당히 넓어졌다.

극작가는 음향학과 사운드 시스템에 대해 어느 정도 알고 있어야 한다. 아울러 그는 생활 속에서 나타나는 일반적인 소리들에 대해서도 잘 알고 있어야 한다. 인간은 하루 종일 다양한 소리를 접한다. 단지 몇 초 동안이라도 눈을 감고 자세히 경청해 보면, 수 만 가지 소리를 들을 수 있다. 소리의 다양성은 무한하다. 더욱 중요한 것은 소리가 사람의 신체적, 정신적인 면에 많은 영향을 미친다는 사실이다. 생활의

진리를 포착하고 소리를 자신이 창조하고자 하는 환경의 중요한 부분으로 승격시키려면, 작가는 세상의 소리에 귀를 기울여야 한다.

다양한 소리는 아리스토텔레스가 운율(또는 음악)이라고 지칭한 희곡의 질적인 부분을 구성한다. 소리의 주된 단위는 음소이다. 개별적인 음소들은 모여서 낱말을 형성한다. 작가에 의한 음소들의 배열과 배우의 목소리에 의한 이러한 음소 배열의 물리적인 생산은 운율을 창조한다. 그리고 운율은 의미를 생산한다. 관념의 일환으로서 의미가 없다면, 일차적으로 극중 인물은 존재하지 않을 것이며, 극중 인물 없이는 플롯이 형성되지 않는다. 이렇듯 소리는 극작품의 환경과 관련된 요소로 희곡에 기여한다. 소리는 언어의 운율을 보조하거나 방해할 수 있다. 극작품을 창작하면서 극작가는 의식적으로 소리를 청각적인 행동으로 구성해야 한다.

여기에서 소개한 소리와 관련된 정보를 극작의 다른 원리들과 결부시켜 이해하기 위해서, 극작가는 소리의 생산과 관련된 인간의 신체 활동의 범위를 생각해 보아야 한다. 극작가는 의식적으로 톤, 리듬, 운율을 조정해야 하지만, 그렇다고 단지 소리의 기술자로서 작품을 만들어야 하는 것은 아니다. 인체의 절반 이상은 말 형성에 직접 관여한다. 음성의 생산은 사람의 혀, 복구멍, 입의 작용만으로 가능한 것은 아니다. 뇌와 신경은 (말의 활성체로서) 어떠한 자극에 반응해서 신체의 행동을 불러일으킨다. 아울러 청각기관과 소화기관도 이에 합세한다. 호흡기관은 음성의 원동기로 작용할 뿐만 아니라, 인체에 생명 연장을 위한 요소들을 제공한다. 이렇듯 말은 주요 인체 기관의 기능과 필연적으로 결부된다. 그것은 인체의 생물학적 욕구의 범위 안에서만 일어날 수 있다. 이외에도 말하고 듣는 활동이 야기시킬 수 있는 심리적인 효과에 대해서도 고찰되어야 한다. 따라서 모든 언어적인 소리와 비언어적인 소리는 인간의 총체적인 활동을 극예술에 동참시키는 중요한 수단이다. 극작가는 작품의 어법과 소리를 조정함으로써, 극중 인물들과

배우들, 관객들의 삶에 지대한 영향을 미친다.

마지막으로 극작가가 염두에 두어야 할 것은 희곡의 소리는 유기적이어야 한다는 사실이다. 언어적인 운율이나 환경적인 소리는 희곡 구성의 궁극적인 목적이 되어서는 안 된다. 소리는 말과 관념, 감정, 청각적인 배경 형성의 보조적인 역할만을 담당한다. 작가는 극작 과정에서 소리의 기술적인 측면을 항상 생각해야 하지만, 이러한 기술적인 측면에 대한 생각은 종합적인 미적 목표의 달성을 위한 것이어야 한다. 소리를 교묘하게 다루면서 극작가는 다음 사항을 스스로 물어 보아야 한다. 이런 재료들과 기술적인 장치들은 궁극적으로 작품 전체에 기여하는가? 만약 소리가 종합적인 의도에 부합되도록 기능을 발휘한다면, 청각적인 기술들은 다른 요소들을 보조하며 특정한 효과를 생성할 것이다. 어휘, 이미지와 더불어 소리는 극작품의 전반적인 짜임새에 기여한다. 어법과 소리의 조화는 짜임새 있는 작품을 만든다.

숙련된 극작가는 소리의 전반적인 사항들을 의식적으로 생각하면서 작품을 구상하는가? 모든 것을 일일이 따져 가면서 극작을 하는 것은 무리가 아닌가?

예술적인 대상의 창조는 장인의 기능과 더불어 즉흥성을 요구한다. 장인의 기능은 어색하고 불필요한 것들을 제거하고 상상력의 산물들을 강화한다. 사실 작가의 기술은 그의 상상력을 촉진한다. 장인의 기능과 상상력은 상호보완적이며, 둘 다 극작에 있어 필수적이다. 극작가는 두 개의 자음이 결합해서 어떤 효과를 내는지와 같은 세부적인 사항까지도 고려해야 한다. 물론 노련한 작가는 창작 습관이나 직관에 의존하지만, 초보자에게는 많은 노력이 필요하다. 아울러 작가는 평론가의 입장에서 자신의 작품을 진단하고 필요에 따라 수정을 가해야 한다. 작가가 하는 일은 세상 사람들이 생각하는 것보다 상당히 의식적인 활동이다. 그러나 다른 사람들과 마찬가지로 작가

는 동시에 모든 것을 생각할 수는 없다. 따라서 그는 지적으로, 인내심을 가지고 일하는 방법을 터득해야 한다. 또 그렇게 해야 그는 소리의 명인으로 발전할 수 있다.

8장. 무대 장면

연극은 완전한 연기로 충만하다는 점에서
연극에 종사하는 장인의 활동은,
연극의 창조자인 작가의 지원 없이는 불완전하며
창의성의 한계를 드러낼 것이다.
작가의 역할은 연극의 소재를 제공하는 것이다.
달리 말해서 작가는 연극의 아버지이다.
– 장 루이 바로『연극에 대한 회상』중에서

 금세기 최고의 배우-연출가 중의 한 사람인 장 루이 바로(Jean-Louis Barrault)의 말은 극작가와 희곡 작품에 대해 호의적인 극예술가들의 평판을 잘 나타내고 있다. 극작가가 착안한 희곡은 극예술가들에 의해 실현된다. 아리스토텔레스에서 T.S. 엘리어트에 이르기까지 수많은 문학 이론가들의 주장에도 불구하고, 희곡은 단지 문학 작품에 지나지 않는 것이 아니다. 희곡의 문학적인 구성은 공연을 위해서 존재한다. 가장 열정적인 공연의 핵심을 제공하기 위해서 극작품은 무엇보다도 하나의 이미지여야 한다. 이러한 이미지는 작가 자신의 삶에 대한 전망의 산물이다. 따라서 극작품은 일차적으로 삶의 이미지이며, 이차적으로 언어 구성이다. 극작품은 원고에 씌어진 말들로 존재하며, 조용히 또는 소리 높여 읽혀질 수 있지만, 무대 공연을 통해서 비로소 완성된다. 정리하면, 극작품은 공연을 통해서만 궁극적인 존재 의미를 부여받는다. 작가의 이미지는 공연에 생명을 불어 넣어 주며, 공연은 그 이미지를 달성한다. 작가는 바로 이 점을 깊이 인

식하고 있어야 한다. 이러한 상황 때문에 다른 문학 장르에 능숙한 작가라도 희곡 창작에서 실패할 수 있다. 극작가는 연극의 무대 장면적인 요소를 명확히 파악함으로써, 연극의 특성을 이해한다. 그러므로 무대 장면은 연극을 다른 문학 장르들과 뚜렷이 구분시켜주는 요소이다.

1. 인간에 대한, 인간에 의한, 인간을 위한

이 장에서는 주로 배우와 연출가에 대한 전반적인 사항들을 다루고 있으며, 이 글의 소단원들은 다른 극예술가들에 대하여 설명하고 있다. 작가는 작품을 쓸 때 관객뿐만 아니라 극예술가들을 의식해야만 한다. 극예술가는 극작가의 창조적 자아의 연장이기 때문이다. 배우와 연출가, 디자이너, 무대 기술자 모두는 극작품 고유의 요소들이다. 그들을 통해서만이 희곡은 비로소 연극이 된다. 애석하게도 너무나 많은 극작가들과 연극평론가들은 극예술가들이 극작가의 도구라는 사실을 인식하지 못하고 있다. 그들은 단순한 도구가 아니라, 창의적으로 참여하는 도구들이다. 연극의 완성자로서 배우, 연출가, 디자이너는 극작가에게는 없어서는 안 될 도구들이다. 따라서 극작가는 대본을 집필할 때 그들을 적절하게 활용하고, 대본을 통해서 그들을 자극해야 하며, 대본의 실행을 위해서 그들에게 의존해야 한다. 작가와 연출가는 이러한 상호보완적인 상황에 대한 충분한 이해를 통해서, 극단 활동 중 극작가의 구심적인 참여의 필요성을 인식할 것이다. 작가 또한 이 점을 충분히 이해해야만 진정한 의미의 극작가, 극예술의 이미지 창조자가 될 수 있다.

극장은 관람을 목적으로 하는 장소이다. 이 점에 대해서는 이견이 없을 것이다. 극작품은 관객이 직접 보고 들을 수 있도록 공연된다.

여기서 말하는 **보기**란 단지 시각적인 관찰을 의미하는 것은 아니다. 영어 단어 **Theatre**는 theatron이라는 그리스 어원을 가지고 있는데, **theatron**은 단편적인 연극의 의미만 가지고 있는 것은 아니다. 이 그리스어는 다른 두 가지 말과 관련을 맺고 있기 때문에, 연극의 복합적인 의미를 시사하고 있다. **Thea**는 관람하는 행위를 의미하며, **theoria**는 무대 장면과 사색을 동시에 의미한다. 따라서 극장은 **thea**와 **theoria**의 의미가 암시하듯, 하나의 무대 공연을 관람하는 행위와 그 공연에 대한 사색이 함께 이루어지는 장소를 지칭한다. 관객의 입장에서 보면 연극을 관람하고 내용에 대하여 숙고하는 행위는 불가분의 관계를 맺고 있다. 배우를 비롯한 극예술가들은 관객들의 **관람** 행위를 가능하게 하며, 극작가는 관람할 수 있는 내용을 제공한다. 그는 어떠한 요소들이 보여지고 숙고될지에 대한 결정권자이다. 극장을 관람의 장소로 파악하는 것은, 결국 관객의 개인적인 참여가 이루어져야 한다는 사실과 숙고가 이루어지기 위해서 필연적으로 관람이 선행되어야 한다는 사실을 시사한다.

극작가는 극중 인물과 내용을 결정하는 것 못지않게 희곡의 무대 장면 창조를 담당한다. 무대 상연이 없는 극작품은 진정한 의미의 연극이 아니며, 단지 언어로 표현된 한 편의 문학 작품에 지나지 않는다. 극작가에게 연기, 배경, 의상 등과 같은 무대 장면적인 요소는 단지 무대 장식에 불과한 것이 아니라, 연극의 총체적인 이미지 즉, 작품 자체의 필수 불가결한 요소이다. 극작품은 상상과 언어의 이미지일 뿐만 아니라, 시각적인 이미지이다. 너무나 오랫동안 이론가들은 소위 **극작의 예술**과 **극장의 예술**을 구분하기 위해 노력해 왔다. 만약 극작가가 이 두 가지 사항을 별도로 생각한다면, 그의 작품은 연극성을 잃고 말 것이다. 예술로서 희곡은, 다른 모든 요소들과 밀접한 관계를 맺고 있는 유기적인 요소로서 무대 장면을 요구한다. 따라서 극작가는 단지 말의 구성과 시간적인 전개의 구성을 담당하는 사람이

아니라, 공간의 조각가인 동시에 율동의 안무가이다. 이미지 창조자로서 극작가는 말들과 시간, 공간 및 율동을 관할한다. 극작품의 공연을 조종하는 연출가의 기능을 침범하지 않는 한도 내에서 극작가는 무대 장면을 소리와 말, 생각, 인물, 행위의 물리적인 표현으로 접근해야 한다.

희곡은 청각적인 요소 못지않게 시각적이다. 일상생활에서 인간의 가장 격렬한 경험들은 무언 속에서 이루어진다. 연극의 경우도 마찬가지이다. 키스, 미소, 또는 깨달음 같은 것은 결코 언어로 표현될 수 없다. 단 이러한 행위들 이면에는 동기를 부여하는 언어적인 요소들이 존재할 수 있으며, 이러한 행위들은 언어적인 반응을 유도할 수 있다. 햄릿은 결코 말로 클라디우스를 죽인 것이 아니며, 윌리 로우만의 집은 말로 지어진 것이 아니다. 인간은 단지 말로 듣기보다 직접 사물과 사건들을 보는 것을 선호한다는 사실에 연극은 의존한다. **백문이 불여일견**이라는 말은 진부한 격언처럼 들릴지 몰라도, 연극의 가장 중요한 원칙이다. 연극은 시각적인 의미에서 즉각적인 신뢰성을 부여받는다. 따라서 희곡은 현재의 행위이며 즉흥적인 성향을 내포하며, 처음으로 행해지고 있다는 환상을 조장한다. 희곡은 그것이 실현되는 무대 상연 때문에, 현재 시제에서 이루어지는 시각적인 예술이다. 다른 모든 문학예술은 인쇄물로 발표되는 특성 때문에 주로 과거 시제로 이루어진다.

무대 장면은 시각을 통해서 직접적으로 관객의 사고에 영향을 준다. 시각은 청각보다 빠르다. 빛은 소리보다 빠르기 때문이다. 희곡은 언어적인 요소(청각)와 물리적인 요소(시각)의 합성이다. 그러므로 훌륭한 극작품일수록 청각과 시각, 말과 행동 모두를 잘 활용한다. 예술 작품으로서 희곡의 가치는 단지 문학적인 자질, 철학적인 통찰력, 또는 훌륭한 연기 중의 하나로 결정되는 것이 아니라 이 세 가지 모두에 의해 결정된다. 말이나 행위가 연극의 필수 요소들이기는 하

지만, 가장 중요한 것은 생동감있는 이미지에 관한 직관적이며 직접적인 경험이다. 극작가는 다른 사람들과의 공조를 통해서 인간 체험의 전체적이며 완전하고 생생한 이미지를 창조한다. 따라서 극작가는 무대 장면에 대한 문제를 배우, 연출가, 디자이너에게만 일임할 수 없다. 극작가는 총체를 구성함으로써, 다른 구성원들로 하여금 협동적인 창조 행위에 동참할 수 있는 여건을 마련한다. 이러한 역할을 통하여 극작가는 희곡이라 불리는 종합적 예술 행위에 가장 적절하면서도 기능적인 임무를 담당하는 것이다.

2. 연극의 세계

아리스토텔레스의 **모방성**과 **인공성**이라는 두 개념은 연극의 세계를 설명하는 데 상당한 도움이 된다. 연극의 세계를 이해하기 위해서는 그것이 단순히 무대만을 지칭하는 것이 아니라 넓은 의미를 내포하고 있다는 사실을 인식해야 한다. 희곡의 무대 장면을 인식하기 위해서 극작가는 시간과 공간, 배경을 구분할 수 있어야 한다. 그는 각 요소들을 형상화할 수 있는 방법을 나름대로 터득해야 한다.

모든 극작품은 자체의 세계를 하나의 총체적인 환경으로 정립한다. 이 세계는 작가가 직접 경험한 세계의 모방이다. 하나의 극작품이 모방적이라는 말은, 그것이 사진처럼 정밀한 모조품이라는 이야기는 아니다. 또한 어떤 다른 극작품의 복사본이라는 이야기도 아니다 극작품은 한 작가가 선택한 한계가 정해진 조직된 세계이며, 연극의 모든 구성 요소에 의해 보여지는 세계이다. 연극의 세계는 창의적으로 구성된 세계이다. 그것은 거짓이라기보다는 인간이 조종한다는 점에서 인위적인 세계라 할 수 있다. 연극의 세계는 철저하게 인간이 만드는 것이기 때문에, 극작가의 노력이 결부되지 않은 상태에

서는 자연스럽게 생성될 수 없다. 따라서 극작가는 어떤 내용들이 포함되고 어떤 것들이 제외될지를 선택하는 과정에서 자신이 총체적인 환경인 연극의 세계를 창조하고 있다는 사실을 인식한다.

극작품의 환경(또는 세계)은 연극의 모든 요소들을 거의 다 포함한다. 아울러 극작품에 포함된 모든 재료들을 살펴보면, 그 작품의 환경이 어떠한 성격을 띠고 있는지 확인할 수 있다. 극중 인물들의 특성, 그들 상호간의 관계, 사건의 유형, 환경적인 요소들, 행동의 논리적(또는 비논리적)인 진행, 문장의 종류, 의상 등등 이 모든 것들은 결국 환경의 여러 단면들이다. 「햄릿」의 덴마크와 「고도를 기다리며」의 세계는 특히 인물들의 동기화와 묘사에 있어서, 매우 다른 양상을 띤다. 테네시 윌리엄즈의 「욕망이라는 이름의 전차」에서 확인되는 퇴폐주의적이면서 관능적인 환경은 소포클레스의 「일렉트라」의 질서 잡힌 우주와는 현저한 대조를 이룬다. 따라서 극작가가 무대 장면에 대해 직면하는 우선적인 문제는, 극중 인물들이 작품의 행동을 수행해 나갈 전체적인 논리적, 사회적, 물리적인 환경을 결정하는 일이다.

이러한 문제가 일단 해결되면, 또는 그 해결 과정에서 극작가는 작품의 배경을 설정한다. 모든 극작품은 행동이 진행되는 특정한 영역으로서 행동의 장소가 반드시 존재한다. 특정한 환경의 넓은 영역 내에서 작품의 행동은 몇 군데의 현장 또는 장소에서 전개된다. 수많은 현대극 작품에서도 전반적인 양식이 사실적이든 추상적이든, 행동의 장소 자체는 명확하게 제시된다. 체호프는 「벚꽃 동산」(The Cherry Orchard)의 장소로서 라네프스카야 부인의 저택을 선정했다. 숀 오케이시의 「주노와 공작새」(Juno and the Paycock)의 장소는 제크와 주노 보일의 더블린 아파트이다. 피란델로의 「작가를 찾는 6인의 등장 인물」과 같은 비사실적인 세계에서도 한 극장의 무대라는 특정한 장소적 배경이 제시되고 있다. 극작품에서는 인물들 사이의 대화가 시작되기 전 한두 문장을 통해서 장소적 배경을 서술한다. 장소적인 배

경은 행동의 필수불가결한 환경이다. 따라서 장소적인 배경은 환경을 구체적으로 대표하는 현장이다.

관객이 극장에서 목격하는 것은 바로 무대 장치로 형체화된 작품의 배경이다. 작품의 배경은 총체적인 환경을 시각적으로 정립할 수 있어야 한다. 배경은 하나의 능동적인 환경을 이루고 있기 때문에, 극작가는 다음과 같은 원칙을 통해서 가장 적절한 배경을 설정할 수 있다. (1) 하나의 장소에 대한 특정한 표현 (2) 희곡 전체의 물리적인 이미지 (3) 특정한 유형의 인간 관계와 활동을 조장시키는 환경 (4) 특이한 사건들이 일어날 수 있는 유일한 환경.

작품의 배경을 정하는 일은 항해를 위해 돛단배를 고르는 것과 유사하다. 길이, 갑판보, 적재량, 돛의 넓이, 공간적인 배치, 상태, 특정한 기구들…. 배를 고르는 사람은 이 모든 사항들을 세밀히 점검한다. 그는 각 품목을 따로 점검하며 그 결과를 토대로 배의 전반적인 상태에 대해서 판단을 내린다. 그는 성공적인 항해를 위해서 배가 특정한 기능을 제대로 발휘해야 한다는 사실을 잘 알고 있다. 아울러 그는 특정한 한도 내에서 배를 구성하는 각 품목들이 자신의 생명에도 영향을 미칠 수 있다는 사실을 인지한다. 무대 배경에도 같은 원리를 적용할 수 있다. 말하자면 무대 배경은 극중 인물들이 생활을 할 물리적인 배인 것이다. 배의 부분적인 요소들이 선원에게 지대한 영향을 미치듯이, 무대 배경의 각 요소들은 극중 인물에게 영향을 미친다.

극작품의 다른 요소들과 마찬가지로 배경은 작품 전체와 유기적인 관계를 유지해 나가야 한다. 희곡의 다른 모든 요소들은 특정한 배경을 요구한다. 따라서 엄밀히 말해서 극작가는 배경을 정하는 것이 아니라, 작품이 요구하는 배경을 파악하는 것이다. 그렇다고 어떠한 배경이 필요한지를 파악하는 데 적용시킬 수 있는 편리한 공식이 존재하는 것은 아니다. 또한 작품의 다른 모든 요소들은 일단 설정해 놓고 배경을 파악하는 극작가는 거의 없을 것이다. 배경의 선택은 다른

것과 마찬가지로, 전체에 생명력을 불어 넣는 희곡적인 이미지와 직접적으로 관련된다. 일단 작가가 그 이미지에 대한 구상을 착수하면, 배경을 선정하는 문제는 자연스럽고 적절하게, 별다른 어려움 없이 해결될 것이다.

숙련된 무대 디자이너는 무대 장치를 창조할 목적으로 극작품을 읽어 가는 과정에서 배경적인 은유물을 구상한다. 그는 대본에 명시된 무대 지시뿐만 아니라 대본 전체의 내용을 숙지함으로써, 어떠한 시각적인 이미지가 적합할지 판단한다. 무대 디자이너는 대본을 정독함으로써 시각적, 물리적, 공간적, 시간적인 조건들과 그들 간의 관계들을 파악하고자 한다. 그는 이 모든 것을 하나의 은유물로 귀결한다. 따라서 극작가는 우선 배경을 전반적인 희곡적 은유의 연장이라고 생각해야 한다. 만약 그가 특정한 배경적인 은유를 생각해낼 수 있다면, 그것을 일부러 작품에 명시할 필요는 없다. 이 배경적인 은유는 작가에게 극중 인물들이 놓여진 특정한 환경을 구성하는 물리적인 세부 요소를 상상할 수 있게 해준다. 무대 디자이너의 입장에서 보면, 극작가가 하나의 장면적인 은유(즉, 중심적인 이미지에 대한 시각적인 제시)에 대하여 충분히 생각하면서 작품을 쓰는 것은 다소 관례적인 무대 배경에 대해 상세한 설명을 제공하는 것보다 중요하다. 장면적인 이미지는 연극적일 가능성이 높은 반면, 무대 장치에 관한 지시문은 지나치게 문학적일 뿐만 아니라 극작가가 본 다른 극작품의 무대 장치에 대한 모방에 지나지 않을 수도 있다. 무대 배경을 설정하기 위해서, 극작가는 무엇보다도 우선 장면적인 은유를 확립해야 한다. 베케트의 「고도를 기다리며」와 맥스웰 앤더슨(Maxwell Anderson)의 「한 겨울」(Winterset), 장 아누이의 「달무리」의 장면적인 이미지들은 그 구상과 목적에 있어서는 많은 차이를 보이고 있지만, 극작품이 행동에 골고루 작용하는 배경의 좋은 예들이다.

장면적인 은유의 예를 찾는 일은 결코 쉽지 않다. 작가가 배경 묘

사를 적게 제공할 뿐 아니라, 대화 속에 어떤 은유가 내포되어 있는지를 가늠하기 어렵게 때문이다. 은유 자체가 대본에 직접 명시되지는 않는다. 그러나 대부분의 극작가들은 의식적으로 시각적인 이미지를 생각한다. 잘 씌어진 무대 지시문은 작가가 특정한 배경에 도달하는 과정에서 활용한 은유를 은연중에 비치기도 한다. 손튼 와일더는 「우리 읍내」의 이미지로 하나의 마을을 염두에 두었음이 분명하다. 「맹인」을 위해서 뒤렌마트는 천국과 무한대의 공간을 안드로메다 행성에 있는 성운으로 가장하여 표현했다.

만약 극작가가 극작품의 무대 장치를 하나의 장소로 묘사하는 일련의 사물들로 파악한다면, 배경은 행동과 특별히 관련이 없을 수도 있다. 그러나 만약 그가 처음부터 전반적인 극적 이미지를 시각적으로 나타내는 배경적인 은유를 마음에 그리고 있다면, 무대 장치는 행동을 암시하고, 강화하고, 조장할 것이다.

대부분의 극단들은 여러 개의 무대 장치를 요구하는 극작품을 공연하는 데 별로 어려움을 느끼지 않는다. 신축성 있는 무대, 추상적인 장면, 조정이 용이한 조명 등을 자유자재로 활용할 수 있는 오늘날, 상상력이 풍부한 디자인들은 암시적인 무대 장치를 제작하는 전문가이다. 그들은 사실적이며 세밀한 상자 형식의 무대 장치에 대하여 관심을 두지 않는다. 반면에 그들은 예산이 허락하는 한도에서 동적이고, 통일되고, 쉽게 바뀔 수 있는 시각적인 환경을 만드는 데 주력한다. 아마도 현대 기술뿐만 아니라 회화적인 사실주의의 퇴보와 관객들도 상상력을 발휘할 수 있다는 인식이 이러한 경향에 일조했을 것으로 생각된다. 초보 작가들은 브레히트의 「억척 어멈」과 이오네스코의 「코뿔소」, 또는 미건 테리의 「비에트 록」 등의 작품을 읽어봄으로써, 현대 희곡에서 무대 장치를 얼마나 융통성있게 활용하고 있는지를 파악할 수 있다. 또한 타이론 거트리(Tyrion Guthrie)와 피터 부룩(Peter Brook), 윌리엄 볼(William Ball), 예르지 그로토스키(Jerzy

Grotowski)의 공연들을 관람하면, 연극적인 융통성에 대해 충분히 이해할 수 있을 것이다. 극작가는 무대 장치 활용의 전문가일 필요는 없다. 그는 파편 배경과 절개 배경의 차이를 알 필요는 없다. 물론 이러한 것들을 알고 있다고 그에게 해가 될 것도 없다. 그러나 극작가는 자신의 극작품을 통해서 어떠한 유형의 시각적인 경험을 창출하고자 하는지에 대해 더욱 전념해야 한다.

극작품은 특정한 장소에서 일어날 뿐만 아니라 특정한 시간에서 일어난다. 무대 장치는 시간(혹은 무시간과 순환적인 시간, 또는 파편적인 시간)을 기간과 장소로 나타낸다. 한 행동은 특정한 시간의 길이 속에서 펼쳐지며, 이 경우 무대 장치는 바뀌어야 한다. 연극적인 무대 장치는 충분히 변경될 수 있어야 할 뿐만 아니라, 지속적으로 변경되어야 한다. 실제 생활에서도 의자들은 옮겨지고, 우유는 엎질러지며, 벽은 새로 칠해지고, 집은 불타 없어지고, 빌딩들은 폭파된다. 변하지 않는 무대 장치는 치명적인 결함이 있는 무대 장치이다. 희곡의 정수는 행동, 즉 변화이다. 아무리 추상적인 극작품이라 할지라도, 특정한 시점(어떤 시대, 특정한 연도, 정해진 날)에서 일어난다. 비록 극작가가 극작품의 행동에 대해 시간적인 배치를 지정하지 않았더라도, 무대 디자이너들은 그것을 설성한다. 시간석인 위치는 의상과 무대 상치, 소품, 조명에 영향을 미친다. 디자이너들은 필연적으로 이러한 상황에 대해 선택을 내려야 하며, 극작가는 무대 지시와 대사를 통해서 이러한 것들을 암시적으로나마 설명해야 할 의무가 있다. 시간은 극작품의 구성적인 조직의 중요한 요소일 뿐만 아니라, 시각적인 재현의 특색을 처방한다.

지금까지는 극작품의 배경을 한 장소의 특정한 부분으로, 물리적인 사물들을 통해서 묘사되는 하나의 환경으로 파악하였다. 그러나 이것 외에도 배경에는 공간, 빛, 그리고 온도라는 3가지의 중요한 특색이 있다.

삶의 일반적인 상황인 공간은 거리와 면적, 부피로 구성되는 무한 정한 3차원물이다. 이 속에서 사물은 존재하며, 사건들이 발생하고, 활동이 전개된다. 이들 각각은 상대적인 위치와 방향을 갖는다. 극작 품의 환경이란 넓고도 추상적인 공간부분이다. 장소는 좀더 한정된 공간이며, 배경은 특정한 공간이다. 무대 공간은 직접적이며 시각적 인 행동이 행해지는 3차원 영역을 의미한다. 배경을 이루는 물리적인 항목들은 공간 내에 존재해야 한다. 그리고 배우들이 묘사하는 극중 인물들은 공간 내에서 움직여야 한다. 가장 효과적인 무대 장치는 단 지 만족스러운 시각적인 회화들을 구성하는 것이 아니라, 공간을 조 각처럼 다룰 수 있어야 한다. 공간을 연극적으로 훌륭하게 활용하기 위해서, 극작가는 상상적인 공간의 조건과 가능성을 겸비한 배경을 구상해야 한다.

빛은 거의 모든 생명체를 자극한다. 한계가 정해진 육면체 공간에 서 빛은 공간의 거리와 면적, 부피에 관한 인식을 가능하게 한다. 인 간은 빛을 창조하고 조정하는 방법을 터득했다. 극작가들이 활용할 수 있는 또 하나의 수단으로서 빛은 그가 창출하고자 하는 전반적인 희곡적 이미지의 일부가 되어야 한다.

20세기 자연과학자들과 심리학자들이 입증했듯이, 공간과 시간, 빛은 인간의 신체적인 세계와 감정적인 세계에서 서로 밀접한 관계 를 맺고 있다. 인간은 시간을 측정하여 자신의 존속 기간을 가늠하 며, 빛을 통해서 자신의 공간적인 한계를 인식한다. 인간은 시간과 공간의 한계를 불안하게 생각한다. 그는 감정적으로, 또 신체적으로 빛에 반응한다. 인간은 어려서부터 어둠을 고독과 공포, 미지라는 의 미로 받아들인다. 반면에 빛은 기쁨과 자기 확인 및 안정을 암시한 다. 마찬가지로 빛의 한 특성으로서 색깔은 인간의 감정적인 삶에 영 향을 미친다. 시원한 색깔은 더운 색깔과는 다른 반응을 유도한다. 느리게 또는 급하게 변하는 빛은 감각적이며 심리적인 반응에 큰 영

향을 미친다. 예를 들어, 대부분의 사람들은 밝은 빛이 그들에게 비추어지면 마치 밤잠에서 깨어나는 것과 같은 강한 반응을 보인다.

일상생활에서처럼 빛은 극작품에서도 최소한 다섯 가지 기능을 담당한다. 가장 중요한 기능으로 밝음을 제공한다. 또한 빛은 형체에 입체감을 준다. 빛은 사물의 높이와 넓이, 깊이를 지정하기 때문이다. 셋째, 빛은 극중 인물과 배우, 관객의 심리적인 상태를 설정한다. 아울러 빛은 어떤 대상에 대한 주의를 상기시킨다. 따라서 희곡에서 빛은 시각적인 구성(또는 디자이너들이 말하는 선택적인 가시성(selective visibility))에 유용하게 활용될 수 있다. 마지막으로 빛은 재현의 기능도 담당한다. 즉, 빛은 자연적일 뿐만 아니라 추상적인 환상들을 창조할 수 있다.

빛의 효과에 대하여 연극적으로 참조할 사항들을 좀더 설명해 보면 대체로 다음과 같다. 빛은 시간적인 위치뿐만 아니라, 특정한 행동의 시간적인 흐름을 나타낼 수 있다. 빛은 계절과 날씨, 하루의 시간을 암시할 수 있다. 빛의 두 번째 효과는 감정적인 분위기를 창조하는 것이다. 빛의 강도, 색감, 분포를 조정함으로써 극중 인물과 배우, 관객의 환경을 감정화할 수 있다. 예를 들어, 수천 년 동안 극예술가들은 어두운 조명보다 밝은 조명이 관객들의 웃음을 유도하는 데 효과적이라는 사실을 알고 있었다. 연극적인 마술의 한 측면은 빛을 통해서 어떠한 대상을 숨기고 드러내는 기법이다. 특정한 색깔로 포화된 빛은 다른 색깔을 사용했을 때와는 다른 영향을 미친다. 또한 공연 도중에 일어나는 빛의 조정은 대부분의 관객들에게 신비한 인상을 안겨준다. 그들이 평소에 경험하는 빛의 변화와는 사뭇 다른 양상을 확인하기 때문이다. 이처럼 빛의 변화는 사람의 신체와 감정에 영향을 미친다.

빛의 세 번째 효과는 리듬과 관련된다. 빛의 대조는 시각적인 리듬 생성에 일조한다. 만약 그 변화가 일정하고 반복적인 경우에 발생하

는 리드믹한 효과는 자연히 강하게 느껴진다. 조명의 변화는 작품 전체의 리듬을 강조할 수 있도록 조정되어야 한다. 또한 한 극작품의 연극적인 이미지를 위해서는 빛의 특정한 조도와 채도 및 조정이 필요하다.

연극 공연에서 온도는 최소한 시간과 공간, 조명과 같은 생활 조건 못지않게 중요한 의미를 지니고 있다. 극소수의 작품을 제외하고 극작가들은 아예 더위와 추위에 대한 언급을 생략한다. 인물 묘사에도 배우들은 온도를 특별히 고려하지 않는다. 반면에 온도는 우리의 일상생활에서 상당히 중요시되고 있지 않은가? 인간과 모든 온혈 동물들의 평안과 안녕은 체온의 유지와 직결된다고 할 수 있다. 외부 온도와 내부 신진대사는 인간의 삶에 신체적으로, 정신적으로 영향을 미친다. 온도는 총체적인 배경을 설정하는 데 중요할 뿐만 아니라, 작품 속의 대화 거리로도 필수적으로 고려할 대상이다.

반복해서 강조하지만, 무대 지시는 작품의 물리적인 환경을 묘사하기 위한 최선의 수단은 아니다. 무대 지시나 해설을 통한 묘사를 최후의 방편으로 모색해야 한다. 배경을 가장 유기적으로 (기능적으로, 의미있게, 또한 조리있게) 다룰 수 있는 방법은 극중 인물들의 대사를 통해서이다. 우리는 일상생활에서 우리의 물리적인 환경과 상태에 대하여 지속적으로 입장을 표명하며 신체적 반응을 보이지 않는가? 특정한 극중 인물이 환경과 장소, 혹은 배경에 대한 느낌을 피력하고, 시간과 공간, 조명과 온도에 대해 특정한 신체적인 반응을 보일 때, 이러한 요소들은 연극적인 행동에서 필수 불가결한 것으로 자리잡는다. 이료써 극중 인물은 바진간을 언는다. 또한 극자가는 무대 장치나 소품, 의상, 분장 등을 직접 지시하기보다는 극중 인물들의 대화를 통해서 암시해야 한다.

3. 행동, 연기, 상호작용

소설의 작중인물과 희곡의 극중 인물 사이의 근본적인 차이점은, 희곡에 나오는 인물은 무대 위에서 생생하게 형상화된다는 점이다. 소설은 단지 설명되는 반면, 희곡은 연기된다. 희곡의 극중 인물은 읽혀지기보다는 보여진다. 따라서 무대 상연의 현저한 특징 중에 하나는 연기이다. 연극에서 행동, 즉 액션(action)이라는 명사는 행동하다(to act)는 동사와 문법적인 관계를 맺고 있을 뿐만 아니라, 예술적인 관계도 맺고 있다. 충분히 형상화된 극예술은 연기로 표현되어야만 한다.

배우에 의한 극중 인물의 묘사인 연기는, 무대 장면의 다른 요소들과 마찬가지로 희곡의 본질적인 부분이다. 극작가는 행동을 구상하고 인물을 묘사하고 대사를 집필하는 과정에서 연기를 암시하고 조정한다. 극작품을 집필하는 것은 곧 행동을 구성하는 행위이며, 이 행위 속에는 연기가 포함된다. 따라서 극작품의 집필은 행동의 구조 못지않게 연기의 구조와 관련된다.

소설의 작중인물은 함의적이며 암시적이다. 희곡의 극중 인물은 더욱 그렇다고 할 수 있다. 원고에 쓰인 말들로 표현되는 허구의 인물은 우선 배우의 상상력으로 형상화되며, 그 배우의 무대 활동을 통해서 형상화되고, 최종적으로 관객의 상상력을 통해서 형상화된다. 따라서 배우의 창의적인 작업은 극작가가 개념화한 인물을 확장시키는 일이다. 배우는 원고에 실린 대사들이 아니라, 무대 위에서 소리와 모습을 가지고 작품을 제시한다. 또한 희곡의 극중 인물은 가변적이며 다각적인 변화를 수반하고 있다는 사실을 인식해야 한다. 따라서 한 공연의 극중 인물은 다른 공연의 극중 인물과 다르다. 그리고 이것은 바람직한 현상이다. 이러한 상황은 연극의 미학적 특성의 근본이기 때문이다. 그러므로 특정한 극작품에 하나의 이상적인 공연이란 있을 수 없다. 따라서 희곡 텍스트의 절대적인 평론이나 해설

또한 있을 수 없다. 극작품은 공연을 통해서 완성되며, 다른 공연들은 단지 다른 양상으로 **완성**되는 것이다.

따라서 극작가는 배우들에게 의존할 수밖에 없다. 배우는 극작가의 창조적인 행위를 완성할 수 있는 유일한 존재이다. 극작가는 극중인물들의 기본 조건들을 더 많이 설정함과 동시에 배우들에게 그 인물들을 상상적 제의로 제시함으로써 연극적인 앙상블을 이루려는 자신의 미적 기능을 더욱 훌륭하게 완수할 수 있다.

이 책의 7장에서는 연기와 소리의 관계가 고려되었다. 우리는 배우 목소리의 멜로디는 일종의 서브텍스트로 표현된다는 것을 확인한 바 있다. 작품의 말들을 뒷받침하는 사고와 감정은 말에서는 음성적인 상징으로, 소리에서는 멜로디적인 상징으로, 그리고 행위에서는 신체의 상징으로 표현된다. 배우는 입을 굳게 다물고, 돌아서서 무대를 배회하고, 소파 뒤를 주먹으로 내려침으로써, 작품의 특정한 서브텍스트를 재현한다. 불가능한 일이겠지만, 작품의 이상적인 형상화는 배우가 말이 필요없을 정도로 모든 생각과 감정을 완벽하게 신체적으로 표현하는 것이다. 따라서 마음은 무대 형상화의 중요한 요소이다.

극예술가로서 배우는 통합자의 역할을 담당한다. 그는 공연에서 추상적으로 암시되고 음성적으로 형성된 자료들을 직접적으로 승화한다. 그리고 연습과 공연 중에 배우가 어떤 생각을 하든지 간에, 그는 동작을 통해서 극작품에 생명을 불어 넣는다. 배우의 신체적인 행동은 극작품을 **이야기한다.** 감정은 배우의 내적인 과제인 반면, 행동은 그의 외적인 과제이다. 그는 외적인 활동의 유형과 분량, 스타일을 위해서, 지성적이면서 감성적인 동기성을 대본에서 유추해야 한다. 동작을 통해서 배우는 관념적이고, 감정적이고, 신체적인 것들을 통합한다. 배우는 연습 중에 극작품의 지성적인 면이나, 감정적인 면, 신체적인 면에 대해서 논의할 수 있다. 그러나 공연이 일단 시작되면, 이러한 요소들과 배우는 분리될 수 없다. 배우는 예술가이면서

매개자이다. 일상생활의 사람들처럼 배우는 관념과 감정, 행동을 동시에 발생시킨다.

극작가는 생생한 희곡적 이미지를 구상하고 필요한 행동을 구성하고, 이 둘을 언어화함으로써, 자신의 극작품에 연기성을 부여한다. 셰익스피어가 그랬듯이, 현대의 극작가는 특정한 극적 행동이 요구하는 대로 신체적인 행위들에 관한 직·간접적인 제의를 대화의 내용 속에 포함시켜야 한다. 극작가가 작품을 집필하는 과정에서 극중 인물의 동작을 충분히 예견하면 할수록, 대사 내용 속에 더 많은 행위에 대한 암시를 포함시킬 수 있다. 이러한 방법으로 극작가는 극작품의 무대 장면을 구체화할 수 있으며, 어떠한 형식으로 공연해야 할지를 주문할 수 있다. 비록 외형적으로 길이가 동일한 극작품들이라도, 어떤 극작품들은 **말이 많다**고 인식되는 경우가 있다. 이러한 경우 극작가는 무대장면을 구사하는데 실패했거나 행동 중인 인간의 감정표현을 고무시키는데 실패했다고 평가받아 마땅하다.

배우를 통한 극작품의 구체화를 설명하는 데 유용한 4가지 용어가 있다. 이들 중 3가지 용어(구역 지정과 생활적인 일, 주변적인 행위)는 대부분의 극단에서 흔히 사용되는 것들이며, 행위의 일반적인 영역 안에 포함된다. **구역 지정**(blocking)은 무대 공간 내에서 배우들의 이동을 의미한다. 여기에는 배우들의 등·퇴장과 걸음걸이, 위치 등이 포함된다. 구역 지정은 배우들의 3차원적인 공간 활용과 관련된다. **생활적인 일**(business)은 극중 인물들을 실제 살아 있는 것같이 생생하게 그리는 데 필요한 일련의 생활적이고 작은 행위들을 지칭한다. 생활적인 일에는 구역 지정과 병행해서 이루어지는 모든 동작과 행위들이 포함된다. 손과 팔, 머리와 얼굴, 어깨와 등, 다리와 발의 의미심장한 동작들이 이 영역에 포함된다. 카드 나누어주기, 담뱃불 붙이기, 책 펴기, 칼 빼기, 사랑하는 사람 껴안기 등도 생활적인 일의 좋은 예들이다. 거의 모든 무대 행위는 상징적이거나, 표현적이거나,

강조적이다. 이러한 모든 움직임들은 배역의 성격에서 자연스럽게 드러나야 하며 배역에 맞게 행해져야 한다. **주변적인 행위**는 모든 부차적인 행위들을 의미한다. 이러한 작고 세심한 신체의 행위들은 비록 직접적인 의미를 부여받지 못한다 해도 항상 많은 것을 암시한다. **생활적인 일**을 외연적인 행위로 규정한다면, **주변적인 행위**는 내포적인 행위를 말한다. 주변적인 행위는 특정한 극중 인물에게 필수적인 것은 아니다. 일상생활에서 이러한 유형의 행위는 부지불식 중에 또는 무의식적으로 이루어진다. 무대 위에서 이루어지는 이러한 행위는 미리 계획되는 경우도 있지만, 즉흥적인 경우도 있다. 눈 깜박거리기, 귀 후비기, 한쪽 어깨를 축 늘어뜨리기, 손가락으로 뚝뚝 소리내기 등은 주변적인 행위의 좋은 예들이다. 극작가는 이 3가지 행위를 불러일으키도록 작품을 집필해야 하며 대사, 또는 무대 지시를 통해서 직접적으로 요구할 수도 있다. 이러한 요소들은 희곡에 있어서 필요 불가결한 요소들이며, 극중 인물들은 궁극적으로 이러한 것들을 통해서 사실성과 생동감을 부여받는다.

　회화적인 구성(pictorial composition)이라는 요소 역시 극작품의 신체화에 유용한 도구이다. 이것은 원래 연출가가 조정하는 무대 장면의 한 요소로, 무대 공간에서 극중 인물의 위치를 의미한다. 배우들 간의 공간적인 관계는 극중 인물들 간의 사회적–감정적인 관계를 시각적으로 드러낸다. 무대 배경과 가구, 소품, 배우들의 전반적인 배치는 관객에게 특정한 시각적인 영향을 미친다. 이는 회화나 조각의 여러 요소들의 배열이 미치는 영향과 흡사하다. 최소한 극작가는 구성적인 잠재성이 있는 극적 장면을 미리 연상할 수 있어야 한다. 「세추안의 착한 여자」의 경우처럼 극작가는 명백하게 공간적인 다양성을 지니고 있는 흥미로운 장소들을 선정할 수 있다. 극작가는 인물들이 넓게 퍼져 있거나 아니면 한 군데 모여 있는 장면을 설정할 수 있는데, 이 경우 구성상 의미심장한 변화를 요구한다. 이러한 예로는

셰익스피어의 「실수연발」을 들 수 있다.

무대 장면의 또 다른 측면으로 의상은 다음과 같은 몇 가지 관점에서 설명할 수 있다. 의상은 배우들의 이동에 영향을 미치며, 관객들에게 극중 인물에 대한 정보를 시각적으로 전달한다. 연기 경험이 거의 없는 극작가들에게는, 의상의 가장 중요한 조건이 배우들의 이동을 자유롭게 해주는 것이라는 사실에 다소 의아하게 생각할지도 모른다. 사람들은 어떤 신발을 신고 있는가에 따라서 움직임이 달라질 수 있다. 굽의 높이와 신발의 무게, 신발의 전반적인 신축성은 극중 인물의 걸음걸이에 많은 영향을 미칠 수 있다. 같은 맥락에서 의상도 사람이 서고, 앉고, 행동하는 데 유사한 영향을 미친다. 특정한 무대 소품들도 극중 인물의 이동에 영향을 미칠 수 있는데, 이러한 소품들도 의상의 일부로 간주해야 한다. 장검이나 단도, 망토, 손수건, 지갑, 휴대용 술병들은 극중 인물들의 이동에 영향을 미친다. 의상에 관한 또 하나의 원칙으로 의상은 극중 인물에 대한 관객들의 특정한 인상을 유도할 수 있다. 의상은 극중 인물이 사는 특정한 시대와 사회적인 지위, 소득, 전반적인 기질을 나타낼 수 있다. 역량 있는 극작가라면 배우들의 세세한 움직임과 회화적인 구성, 의상을 무대 장면적인 요소로 석설하게 활용할 줄 알아야 한다.

극작품을 창조하는 데 있어 극작가와 배우의 역할은 필수적이다. 그들이 담당하는 각각의 일들은 개별적인 것이 아니라 상호보완적이다. 희곡의 총체적인 구성을 위한 즉흥성은, 극작가가 극중 인물이 할 말을 즉흥적으로 만들어 나가며 배우가 극중 인물이 행할 행위를 그때그때 만들어 나가는 것을 의미하지 않는다. 배우가 대본 없이 즉흥적으로 연기를 하면, 그는 배우라기보다는 극작가일 것이다. 반대로 극작가는 대본을 쓰기 위해서는 배우가 되어야 한다. 극작가는 극작 과정 속에서 대본 위의 배우이자 연출가가 되어야 한다. 극작가와 배우는 이론적으로, 또한 실질적으로 특정한 극중 인물을 창출해 내기 위해서

동업을 해야 한다. 오늘날의 극작가들과 배우들은 상호간의 창의적인 관계의 잠재성을 탐색하기 위해 부단한 노력을 기울여야 한다.

안타깝게도 극작가와 극중 인물과 배우의 상호작용에 관해서는 충분히 연구된 바가 없다. 그러나 이것이야말로 현대 연극계의 가장 흥미롭고 혁신적인 분야임에는 틀림이 없다. 이것은 실험적 극단에 관여해 본 경험이 있는 극작가들의 관심사항이었다. 브레히트와 아르또의 영향은 오늘날 배우-작가 관계와 관련된 실험들에 새로운 활기를 불어 넣었다. 극작가는 이러한 사항들에 대하여 스스로 터득해야 한다. 극작가들은 극단과의 직접적인 교류를 통해서, 즉 극단의 일원으로 공연 전반을 참여함으로써 배워야 한다.

물론 극작가와 배우 간의 협력적인 실험들이 성공했는지의 여부는 관련된 사람들의 개인적인 성향에 달려 있지만, 몇 가지 실용적인 원칙들을 고려할 수 있다. 극작품을 집필하는 것은 필연적으로 극작가의 즉흥성이 결부되기 마련이다. 그러나 즉흥성이 배우들의 창의적인 훈련의 일환으로 정착된 것은 최근의 일이다. 미국과 영국·폴란드·독일·소련 극단의 즉흥적인 형식들은 20세기 중반 이후의 극예술의 발전에 중요한 획을 그었다. 극작가가 즉흥적인 연습과정의 미학적인 상호작용에 동참할 수 있는 방법은 여러 가지가 있을 수 있다. 그러나 극작가에 따라서 이러한 과정은 유익할 수도 있고 별다른 성과가 없을 수도 있다.

극작가와 배우의 창의적인 교류는 작품의 형성과 관련된 다음과 같은 단계에서 일어날 수 있다. 물론 공연 이전의 4단계에서 상호 협력이 가장 활반하게 일어날 수 있다.

개념화

발전

구성

연습과 수정

공연

첫 번째 단계인 **개념화**에서 극작가는 초고적인 구상들을 즉흥적인 연습장에서 소개하거나, 배우들의 연습을 지켜보면서 구상할 수 있다. 어떤 초고 구상을 채택할 지는 극단 연출가가 결정하는 경우가 대부분이다. 연출가는 극작가와 배우들의 의견을 경청하고 극단의 창의적인 잠재력을 고려하여, 가장 알맞은 것을 최종적으로 선정할 것이다. 이렇게 되면 극작가의 결정권이 다소 약해질 수도 있지만 극작가는 궁극적으로 앙상블의 통합적인 판단과 창의력을 십분 활용할 수 있어야 한다. 역량 있는 연출가라면, 특별히 극작가의 판단을 존중할 줄 알아야 한다. 또한 많은 극단에서는 극작가에게 개념화 작업에 대한 주도권을 주기도 한다.

앙상블을 통한 희곡 형성의 두 번째 단계는 **발전**이다. 숙련된 연기자들의 즉흥적인 연습에서 무엇인가를 얻어 내지 못하는 극작가는 극히 드물다. 작가와 배우, 연출가 사이에는 아이디어를 자유롭게 교환하는 앙상블적인 체계가 요망된다. 그들은 자연스럽고 자유롭게 서로를 촉진해야 한다. 이 단계에서는 초고 구상과 작가 자신의 암시적인 역량이 크게 작용을 한다. 또 초고 구상에 소요되는 시간만큼이나 발전에도 많은 시간을 할애해야 한다. 이상적으로 작가는 다양한 아이디어들을 제의해야 하며, 배우들은 각각의 가능성을 타진해 보고, 연출가는 자극제의 역할을 수행해야 한다. 이때 극작가는 서면으로 많은 구상들을 제시해야 하며, 또한 배우들의 탐색 과정에서 관찰한 것을 토대로 가장 좋은 자료들을 기록해 두어야 한다. 즉흥적인 개발회의는 작가에게 기초적인 희곡 자료들을 취합하는 데 많은 도움을 줄 수 있으며, 때로는 그에게 개요 단계의 소재까지도 제공해 준다. 이러한 유형의 회의는 작가에게 구상들과 극중 인물, 갈등 장

면, 심지어 대사까지도 검증할 수 있게 해 준다. 발전 단계에서 작가는 앙상블의 다른 구성원들을 촉진할 수 있다는 전제 하에, 무엇이든지 원하는 것을 시도할 수 있어야 한다.

행동을 **구성**하고 대화를 창작하는 신중하고도 외로운 극작가의 작업은, 집단 활동을 통해서 완수될 수 있는 성질의 일은 아니다. 따라서 세 번째 단계는 작가 고유의 몫이다. 그러나 극작품 형성의 네 번째 단계는 극단 모두가 동참할 수 있다. 이 단계는 배우들을 위한 **연습** 기간이며 작가를 위한 **수정**의 시간이다. 극작가는 자신이 잘 알고 지내는 배우들의 리허설에서 많은 것을 얻을 수 있다. 물론 이 배우들이 작가의 희곡 자료 개발에 적극적이었다면 리허설의 효과는 배가 된다. 극작가가 즉흥 극단의 리허설에 동참하여 얻을 수 있는 소득은, 희곡은 고정된 것이 아니며 작가는 자신의 작품에 대하여 지나친 애착을 보여서는 안 된다는 사실이다.

연극의 최종 단계는 공연이지 출판은 아니다. 극작가와 배우들은 문학이 아닌 연극을 창조하고자 함께 일을 한다. 이 사실은 극작품을 다루는 모든 극단의 공연에 적용되는 진부한 진리이다. 그리고 특히 극작가와 배우들이 공동창작을 모색할 때 중요한 진리로 부각된다. 20세기에 들어와서는 공연으로서 희곡에 관한 새로운 관점이 신진 작가들에게 활력소가 되고 있다. 일반적으로 공연은 배우들의 고유 영역이기는 하지만 극작가는 여전히 공연에 동참한다. 극작품은 계속해서 변화를 모색하기 마련이며, 또한 바람직하다. 공연된다고 해서 한 극작품이 최종적으로, 절대적으로 고정되는 것은 아니다. 반복되는 공연을 통해서 극작품은 계속해서 진화해 나가는 것이다.

극작가와 즉흥적인 실험 극단의 공동 창작의 예로는 두 가지가 있다. 하나는 미건 테리의 「네 편의 극작품」(Four Plays)이고, 또 하나는 장 끌로드 반 이탤리의 「미국 만세」이다. 이 두 극작가들은 '오픈 띠어터'와 가깝게 일을 했다. '오픈 띠어터'는 일종의 실험적인 극단으

로 조세프 체이킨, 피터 펠드맨, 자크 레비, 마이클 칸, 톰 오호간과 같은 연출가들이 관여한 바 있다. 이 두 희곡집에 실린 7편의 극작품들은 광범위한 배우-작가 합작을 시사하고 있다. 1권의 서문은 리차드 셰흐너가 썼으며 2권의 서문은 로버트 부르스타인이 집필했다. 특히 셰흐너의 글에는 어떻게 하면 극작가가 진정한 연극 장인이 될 수 있는지에 대한 처방이 기록되어 있다.

앞서 말한 작가와 배우 간의 창조적 협동의 가능성은 무대 장면에 대한 논의의 핵심이다. 무대 장면은 모든 극작품에서 없어서는 안 될 중요한 요소이다. 그러나 비평가들은 너무나 오랫동안 **희곡**이라는 개념과 **연극**이라는 개념을 분리해서 생각해 왔다. 극작가는 언어적인 배열 못지않게 시각적이면서 청각적인 활동에 관여하는 시인이다. 극작가는 행동과 감정, 극중 인물들 간의 관계를 구성한다는 점에서 극작품의 연기를 공식화하는 장본인이다. 배우들은 극작가로 하여금 모험을 시도해보고 고리타분한 해결책에 연연하지 않도록 권하며 미지의 것을 숙고하도록 고무한다. 극작가는 관객들뿐만 아니라 배우들에게서도 예술적인 자극을 받는다. 극작가는 배우들과 교류하고, 탐구하며, 새롭게 직면하는 것들에 대한 가치를 터득한다. 극작가는 배우를 통하여 자신의 작품들을 더욱 신속하게 검증해 볼 수 있으며, 그리하여 자신의 한계를 극복할 수 있다.

4. 극작가에게 연출 기법이 얼마나 요구되는가?

극작가들은 연극의 모든 실용적인 측면들에 대한 직접 체험을 모색해 보라는 충고어린 말이 있다. 이 말은 극작가들이 연극의 모든 분야를 한번쯤 경험해보는 것이 중요하다는 의미를 내포한다. 그러나 극작가들은 무대 장치를 세우고, 의상을 만들고, 분장하는 방법을

알고 있어야 할 필요는 없다. 극작가는 어떤 구상을 표현하고, 극단락을 구성하고, 언어적인 멜로디를 창조할 줄 알아야 한다. 극장 일에 대한 실용적인 경험을 좀 쌓는다고 정신적으로 해가 될 것은 없겠지만, 그렇다고 특별히 득이 될 것도 없다. 오히려 극작가는 연극적인 재료와 구조, 스타일, 기능들의 잠재성에 관한 사전 지식을 갖추고 있어야 한다. 그는 극장과 무대 배경, 의상, 분장에 관한 생산적인 지식을 통해서 자신의 상상력을 촉진시켜야 한다. 그러나 어떠한 경우에도 작품을 집필하는 시간이 희생되어서는 안 된다. 극작가가 다양한 연극적인 기술들을 공부하는 이유는 **어떻게**가 아닌 **어떤 목적으로**라는 질문에 대한 대답을 구하기 위해서다.

극작가가 알아야 할 기술적인 지식의 영역으로는 무대 디자인과 의상 디자인, 분장 등이 필수적이다. 이들에 대한 연구는 연극에 대한 이론적인 이해를 증진시키며 더욱 의미있는 혁신을 강구하도록 고무한 것이다. 철저하게 연극적인 작품을 구상하고자 하는 작가라면, 각 공연 단계의 잠재성과 한계를 잘 인식하고 있어야 한다.

연기자와 관객의 공간인 극장은 몇 가지 유형으로 분류될 수 있다. **프로시니엄 무대**, 원형 무대, 돌출 무대, 가변형 무대, 환경 무대가 그것이다. 프리시니엄 무대는 사진틀과 같은 프로시니엄 아치가 무대와 객석을 분리시킨 평면 무대를 가리킨다. 이러한 무대의 주된 기능은 시각적인 환상을 불러일으키기 위한 것이다. 무대는 관객으로 하여금 마치 다른 사람의 삶에 대하여 전지적인 관찰자의 기분을 느끼게 한다. 이 프리시니엄 무대는 금세기 중반까지 가장 보편적인 극장 형태였다. 그러나 최근의 연극은 과거에 비해 덜 사실적이며 더욱 싱싱적이기 때문에, 무대와 객석 사이의 평면적인 분리는 더 이상 효과가 없게 되었다. 프리시니엄 무대는 이제 급속도로 유행에 밀리고 있는 형편이다. 특히 혁신을 추구하는 연출가들이나 극작가들이 더욱 그렇다고 할 수 있다. 그럼에도 불구하고 브로드웨이 극장들과 같은 상

업적인 극장 대부분은 아직도 프리시니엄 무대를 고수하고 있다.

원형 무대는 관객석에 둘러싸인 무대 공간을 가리킨다. 심리학적으로 거의 원시적인 마법의 원으로, 이 원형 무대는 행동을 에워싸는 기능을 갖고 있다. 이러한 무대는 공연되는 극작품 둘레에 일종의 마법의 선을 설정한다. 이 경우 관객은 통제와 우월감을 느낀다. 이러한 무대는 근본적으로 간단하지만 일종의 의식적인 행사를 방불케 한다. 그러나 원형 무대는 배경적인 잠재력에서 크게 제약을 받는다. 이러한 무대는 프로시니엄 무대에 비해 공연되는 극작품을 강조하는 효과는 크다. 어떤 비평가들은 원형 무대가 일시적인 유행에 지나지 않는다고 일축하면서, 이러한 유행이 이미 지나갔다고 역설한다. 그러나 워싱턴시에 있는 아리나 스테이지와 같은 극장은 원형 무대의 잠재성을 탐색하며 놀랄 만한 성과도 얻은 바 있다.

돌출 무대는 관객석 안으로 밀고 들어가는 무대 형태이다. 3면이 관객에게 둘러싸여 있는 셈이다. 기능적으로 돌출 무대는 3차원적인 공간을 강조함과 동시에 배경 장치의 활용을 가능케 한다. 영화나 텔레비전과 같은 카메라를 사용하는 매체와 시각적으로 큰 대조를 보인다. 돌출 무대는 관객으로 하여금 격렬하게 인간적인 사건에 직접 동참하고 있다는 인상을 심어 준다. 잘 설계된 돌출 무대에서는 관객들이 무대를 180°에서 210°까지 둘러싼다. 그러나 많은 수의 근대식 극장들은 변형된 돌출 무대를 선호하고 있다. 이들 중 대부분은 사실상 규모가 크고 객석 쪽으로 조금 밀고 들어간 프리시니엄 극장이다. 비록 이러한 극장들은 다소나마 프리시니엄 무대의 평면적인 환상을 거부하고 있지만, 완전한 돌출 무대보다는 생동감과 상상적인 잠재력에서 뒤진다. 돌출 무대의 가장 큰 장점은 3차원성과 즉시성, 무대 유연성이다. 이러한 무대는 거침없이 흘러나가며, 장면이 수시로 바뀌며, 추상적인 현대 극작품들에 특히 유용하다. 반면에 돌출 무대의 최대 단점은 이러한 무대에 대한 대부분의 연출가들이나 디자이너들

의 경험 부족을 들 수 있다. 돌출 무대의 경우 공연 양식의 다양성이 무궁무진하다. 따라서 모든 무대 형식 중에서 신진 극작가에게 가장 큰 예술적인 자극을 선사하는 무대일 것이다. 미니아폴리스에 위치한 타이런 거트리 극장과 링컨 센터에 있는 비비안 뷰몬트 극장은 돌출 무대를 효과적으로 활용하고 있다.

이상과 같은 대표적 극장 형태 외의 다음과 같은 극장 형태도 주목할 만하다. 몇몇 극장은 다수의 무대를 활용한다. 어떤 극장의 형태는 3개의 프리시니엄 무대가 부채꼴로 펼쳐지면서 부분적으로 관객석의 앞부분을 에워싼다. 다른 형태로는 열린 무대가 있다. 열린 무대는 무대 공간과 관객 공간은 동일한 건축학적인 육면체를 공유한다. 이 경우 배경보다는 조명이 공연 환경을 설정한다. 이러한 열린 무대의 변형으로는 모퉁이 무대, 중심 무대, 대각선 무대 등이 있다. 중심 무대의 경우 관객은 마주보는 두 측면에 위치한다. 극소수의 극장은 혼합된 무대 방식을 채택하고 있어, 객석 주위나 객석 속에 부수적인 공연 공간을 마련하기도 한다. 아울러 이동 무대는 여전히 사용되고 있는데, 최근에는 트레일러 트럭 여러 대를 사용하여 즉흥적인 이동 무대를 가설하기도 한다.

네 번째 중요한 무대 형태는 **가변형 무대**이다. 이 무대는 앞서 설명한 무대 중 2가지 이상으로 개조될 수 있다. 이러한 신축적인 무대를 활용하는 극장들은 아주 다양하여, 어떤 극장들은 간단하게 접혀지는 의자들로 구성된 큰 방에 불과한 경우도 있다. 또한 아주 복잡하고 설치·유지 비용이 적지 않게 들어가는 극장도 있다. 이러한 극장은 객석이 이동될 수 있으며 조립시 벽과 회전 무대를 갖추고 있다. 그러나 가변형 무대는 일단 이동이 완료되면 앞서 소개한 3가지 무대 중 하나와 외관상 흡사하다.

다섯 번째 무대 형식은 무대라는 명칭이 적합하지 않을 수도 있다. 무대라기보다는 연기가 이루어지는 공간이라고 하는 것이 더 적합하

다. **환경 무대**는 연극 행사가 펼쳐지는 지리적인 위치를 의미한다 이 것은 단지 행사나 연극 게임, 기타 즉흥적인 행사를 하기에 적합한 장소에 불과하다. 대부분의 환경 무대들은 무대-객석 관계에서 좀더 관례적인 무대 형식들과 흡사하다.

이상과 같은 무대 형식들은 공간 배열상 고유한 특징을 내포한다. 그리고 각 극장은 물리적인 구조와는 상관없이 개별적인 건축학적 성격을 표현한다. 이러한 것은 각 공연이 달라지는 원인 중의 하나이다. 건축학적인 환경이 바뀜에 따라, 극작품은 다른 양상으로 공연될 수밖에 없기 때문이다. 그러므로 극작가들은 다양한 공간적인 배치를 염두에 두고 극작품을 구상할 필요가 있다. 공간적인 개념의 유동성, 다양성, 신축성은 동 시대 극작가의 건축학적인 지침이 되어야 한다.

비록 건축학적인 방법들로 무대 기술에 대한 연구는 극작가에게 필수적인 사항이 아니지만, 무대 디자인에 대한 연구는 필수적이라 할 수 있다. 무대 디자이너는 배경과 무대 소품을 통해서 극작품의 시각적인 요소들을 완성한다. 배경과 소품이 무대 장치에 활용되는 데 중요한 기준 두 가지는 다음과 같다. 첫째, 배우들로 하여금 특정한 패턴으로 움직이며 특정한 활동들을 연기하도록 만든다. 둘째, 관객들에게 적절하고 효과적으로 시각적인 자극을 제공한다.

의상과 분장은 배우의 무대 장치이다. 따라서 이 둘은 기능적이며, 묘사적이며, 장식적이다. 의상은 배우들의 움직임을 조종하고 도와준다. 다양한 옷이 다양한 신체의 느낌을 주기 때문에 의상은 배우들이 감정들을 생성하고 전달하는 것을 돕는다. 묘사물로서 의상은 극중 인물에 대한 정보를 제공한다. 의상이 장식적이라는 말은 중요하지 않다는 말이 아니라, 시각적인 관심을 고무하고 다양성을 제공한다는 뜻이다. 작가는 의상을 행동을 구성하기 위한 무대 장면적 영역에서 활용 가능한 또 하나의 수단으로 인식해야 한다.

분장은 일종의 가면이다. 바꾸어 말하면 가면은 일종의 분장이다.

분장과 가면은 배우를 극중 인물로 전환시켜 준다. 배우의 화장하지 않은 얼굴과 얼굴 전체를 가리는 가면은 분장의 두 극단을 이룬다. 특정한 극중 인물에게 적합한 분장은 아미도 두 극단 중간에 위치할 것이다. 극작가는 대본 속에 분장의 정도와 스타일에 대한 암시를 포함시켜야 한다. 그러나 그는 무대 지시에서 직접 분장에 대해 상세히 언급을 할 필요도 없을 뿐더러, 또 해서도 안 된다. 하지만 극중 인물들을 구상하고 묘사하는 것과 마찬가지로, 환상의 정도에 대한 자연스러운 언급을 제공해야 한다. 분장을 결정하는 것이 바로 이러한 환상의 수준이다. 또한 배우의 역량과 작품의 박진감, 연출의 구체적인 상황에 따라 분장의 필요성이 정해진다. 극작품이 일상생활에 대한 환상을 제시하려 한다면, 분장은 물론 사실적이어야 한다. 반면에 극작품이 추상적이거나 상징적일수록, 분장은 더욱 표상적이며 표현적이어야 한다. 극장의 규모가 클수록, 무대 조명이 강해지기 마련이며 분장도 당연히 거칠어진다.

분장은 기능적이고, 장식적이며, 상징적이다. 이것은 두 가지 영역에서 기능을 발휘한다. 첫째, 분장은 극중 인물의 의상을 보완해 주며, 얼굴 생김새를 부각시키며, 멀리서도 얼굴이 구분될 수 있게 해 주며, 극중 인물의 분위기를 지정하며, 강렬한 조명의 효과를 희석시킨다. 둘째, 분장은 배우를 보조하는 기능을 발휘한다. 대부분의 배우들은 공연 전에 분장을 하는 과정에서 자신의 역할에 대해 신중하게 집중한다. 아울러 얼굴에 묻은 분장이 주는 느낌은 극중 인물에 대한 지속적인 상기로 작용한다. 분장은 의상과 흡사한 장식적인 기능도 담당한다. 환상에서 멀어지면 멀어질수록 분장은 더욱 장식적이 된다. 가면이 장식에 쓰이면 상징적이며 때로는 신기롭기까지 하다는 사실을 원시인들의 제사 의례에서도 쉽게 확인할 수 있다. 이러한 **얼굴의 마술**은 현대극에서도 활용할 수 있다.

5. 공연 양식

희곡의 양식은 시·공간적, 시각적인 무대 상연에 의해 가장 뚜렷하게 드러난다. 한 극작품의 문학적인 양식은 그것의 연출 양식과 구별될 수 있다. 극작품의 이러한 두 측면은 완성된 희곡에서는 따로 분리될 수 있다. 예를 들어, 사실적인 극작품은 비사실적인 방법으로 연출될 수 있다. 그러나 이러한 조화롭지 못한 제작은 특정한 극작품에서 최상의 공연 예술 작품을 유추하지 못한다. 최선의 상황에서 극작품의 언어적인 양식과 공간적인 양식은 유기적으로 연결된다. 연출가, 배우들, 디자이너들이 각자가 맡은 예술적인 과제를 충실히 이행할 경우, 극작품의 무대 정면은 아른 모든 질적인 측면들(플롯, 극중 인물, 주제, 어법, 소리들)을 유기적으로 활용한다. 작가의 책임은 극작품의 연출 양식을 창조하는 다른 극예술가들의 책임 못지않게 중요해진다.

희곡의 양식은 극작가의 삶에 대한 관점에서 유추된다. 극작가는 항상 극작품을 통해서 어떠한 가능성을 설정하며 이것은 작품의 연출에 두루 적용된다. 비록 몇 가지 양식들은 아래에서 간단히 설명하겠지만 각 양식은 단지 특정한 극작품들의 집합에 대한 일반적인 명칭을 제공할 뿐이다. 실제로 모든 극작품의 양식은 독특하다. 무슨 **주의**라고 붙이는 것은 위험한 일반적인 발상이며 대부분의 경우 이러한 구분은 대중적인 저널리스트나 학자들이 활용하기에 용이한 별명에 불과하다. 다음 내용들은 역사적인 설명을 길게 포함하고 있지는 않지만, 극작가들이 적극적으로 활용할 수 있는 몇 가지 착상들을 중심으로 설명하고 있다. 이것은 광범위한 목록이 아니라, 기능적인 목록에 불과하다.

1880년에서 1950년대까지를 지배했던 희곡적인 양식인 **사실주의**는 가공적인 양식이다. 무대 위에서 제시되는 극작품의 세계는 보통

사람들의 일상적인 세상을 대표한다. 대체로 일반적인 경험과 일상적인 감각적 인식은 객관적인 사실을 드러내고 있다. 사실주의 희곡은 객관적인 사실이 궁극적인 사실이라는 입장에서 출발한다. 사실주의에서 삶의 모습은 삶의 가장 진실한 모습들을 대표하는 것이라 할 수 있다. 사실주의 작가는 어떠한 사람도 경험했을 만한 삶을 관찰하고, 선택하고, 보고한다. 그는 그에게 친숙한 사항들에 대해서 쓴다. 박진감(또는 사실성)은 사실주의 작가의 궁극적인 목표이다. 관객의 측면에서 보면 사실주의는 전지전능한 감정과 동일시를 조장한다. 사실주의 극작품의 예로 입센의 「헤다 가블러」, 버나드 쇼의 「캔디다」(Candida), 테네시 윌리엄즈의 「욕망이라는 이름의 전차」 등을 들 수 있다. 사실주의를 목적으로 극작가는 감각으로 확인되는 세상을 충실하게 묘사하기 위해 부단히 노력한다. 사실주의자에 의하면, 실제 세상에 대한 직접적인 지식은 삶의 객관적인 사실들에 대한 보고를 통해서 가장 잘 성취될 수 있다. 사실주의는 특정한 것들의 보편적인 특성을 강조한다.

자연주의는 19세기 후반에 중요한 미학적인 양식으로 부상했다. 에밀 졸라는 문학과 희곡에서 자본주의의 위상을 확립하였다. 자연주의는 의도와 결과에서 사실주의와 맥을 같이한다. 그러나 자연주의는 예술가의 극단적인 객관성을 요구한다. 자연주의자는 관찰과 보고라는 과학적인 방법론을 적용한다. 자연주의자는 자신의 오감에 전적으로 의존하며 객관적인 지식을 부각시킴으로써, 개인적인 상상력을 배제한다. 자연주의 희곡들은 모든 인간의 행동 양식이 인간의 의지보다는 인간에게 놓인 환경과 유전의 결과라는 사실을 부여준다. 많은 자연주의 극작가들은 과학적인 원칙들이나 그것들에 대한 사례 연구들을 희곡화했다. 자연주의는 극작가의 초연성을 요구하며, 그의 객관적이며 기록 가능한 삶의 진리에 개인적인 견해가 개입되어서는 안 된다고 주장한다. 사실주의와 마찬가지로 자연주의도

가공적인 양식이라 할 수 있다. 자연주의적인 연출은 감각적인 사실의 충실한 재현을 시도한다. 그것은 사실적인 연출이라기보다는 사진적인 재현이다. 관객은 전지적인 관찰자가 아닌 과학자적인 관찰자의 위치에 서며 감정이입에 고무되지 않는다. 자연주의는 장식적이고 표현적인 요소들을 배제한다. 자연주의 희곡의 예로는 에밀 졸라(Emile Zola)의 「떼레즈 래깡」(Thérèse Raquin), 고리끼의 「낮은 밑바닥」(The Lower Depth), 유진 오닐의 「지평선 너머」(Beyond the Horizon) 등을 들 수 있다. 비록 이러한 초기 자연주의자들의 과학적인 경향은 더 이상 유행되고 있지는 않지만 최근 몇 명의 극작가들은 교훈적인 희곡을 창출하는 데 있어 자연주의적인 방식을 채택하고 있다. 예를 들어, 잭 겔버(Jack Gelber)의 「코넥션」(Connection), 케네스 브라운(Kenneth Brwon)의 「브릭」(The Brig) 등이 이러한 부류에 속하는 작품들이다. 자연주의자의 목표는 삶에서 실제로 일어나는 일에 대하여 보고하고 조명하는 것이다.

　　낭만주의는 희곡의 또 다른 주요 양식이다. 사실주의와 마찬가지로, 낭만주의는 현대 연극에서 자주 확인되는 양식이지만 사실주의와는 달리 객관성보다는 이상화를 강조한다. 다양한 시대에 걸쳐 발전을 거듭해 온 낭만주의 희곡들은 연출에서 다양성을 드러내고 있지만, 모두 삶에 대한 인간의 공통된 관점을 제시하고 있다. 예를 들어, 엘리자베스 여왕 시대 영국의 낭만주의 극작품들은 19세기 프랑스 낭만주의 극이나 20세기 미국 뮤지컬 코미디와는 다르다. 사실주의가 실재성을 강조한다면, 낭만주의는 이상적인 것과 아름다운 것을 표현한다. 자연주의는 인간의 객관적인 특성을 강조하지만, 낭만주의는 경험의 **느껴지는** 특성을 표현한다. 자연주의는 인간을 피해자로 그리며 사실주의는 인간의 일상생활을 드러내 보이는 반면, 낭만주의는 인간의 잠재성을 과시한다. 낭만주의 극작가들은 한 사람의 독특한 인간이 자신의 잠재성을 이루고, 관습을 타파하고, 자신이 놓

인 환경을 지배하기 위해 부단한 노력을 경주하는 것에 주된 관심을 둔다. 인간의 완벽성, 아름다움의 진리, 그 모든 것들의 상호 관련성은 낭만주의 극들의 주된 착상들이다. 대화 때문이 아니라 인간에 대한 인식 때문에 낭만주의 극작가는 일종의 서정 작가라 할 수 있다. 낭만주의 극작품의 예로는 괴테의 「파우스트」, 페르닉 몰나르(Ferenc Molnár)의 「릴리옴」(Liliom), 린 리그스(Lynn Riggs)의 「라일락은 푸르게 자란다」(Green Grow the Lilacs) 등을 들 수 있다. 참고로 리그스의 작품은 나중에 「오크라호마!」(Oklahoma!)라는 뮤지컬로 개작되었다. 동 시대 극작가 배리 스타비스의 「자정의 등불」(Lamp at Midnight)과 「하퍼스 페리」는 낭만주의의 가장 뛰어난 특성들을 갖추고 있는 작품들이다. 일반적으로 낭만주의 극작가는 직접적이고, 즉각적이고, 판에 박히지 않은 방법으로 자연적인 현상을 포착하려 한다. 그들은 진실성, 즉흥성, 열정과 같은 인간의 가치들을 옹호한다.

상징주의는 태도에서 낭만주의와 흡사하지만, 사실주의에 대한 거부에서 출발한다. 따라서 상징주의는 역설적으로 사실주의와 관련을 맺는다. 사실주의자는 예술을 통해서 실질적인 삶에 대한 환상을 제시하는 반면, 상징주의자는 피상적인 실제 삶 내면의 사실에 대한 환상을 창조하려 한다. 상징주의자들은 오감을 통해서 파악되는 삶의 근거를 부정한다. 그들은 예술가에게 초연한 관찰 태도보다 직관이 더 중요하다고 역설한다. 또 과학의 논리는 창의성에 역행한다고 주장한다. 삶에 대한 진리는 상징적인 이미지와 행동, 대상을 통해서 더욱 잘 암시될 수 있다고 그들은 말한다. 최상의 효과를 내는 상징적인 희곡은 관객에게 예술가가 경험하는 감정이 진실과 일치하는 감정을 느끼게 한다. 상징주의 극작가는 언어적인 아름다움, 인간과 사물의 내적 영혼, 자연의 정서적인 분위기에 초점을 맞춘다. 그들은 삶의 신비를 포착하기 위해 노력한다. 상징주의는 미학적으로 추상성을 향한 현대 예술의 가장 우선적인 충동 중의 하나였다. 상징주의

를 표방하는 작가들은 추상적인 기호를 통해서 영적인 가치를 나타내려 한다. 상징주의 희곡의 주목할 만한 예로는 모리스 메테를링크(Maurice Maeterlinck)의 「펠리어스와 멜리상드」(Pelléas and Mélisande), 예이츠(William Butler Yeats)의 「연옥」(Purgatory) 등이 있다. 대부분의 20세기 중반 이후의 상징주의 희곡들은 메트러닝크나 예이츠의 작품들만큼 낭만적이지 못했지만, 직관적이며 낭만주의와 흡사한 방법으로 탐색적이다. 장 주네와 존 아덴의 작품들은 소외를 다루는 그들의 양식에서도 과거의 상징주의 희곡과 특별한 유사성을 나타낸다.

사실주의에 대한 역반응으로 등장한 **표현주의**는 제1차 세계대전 무렵에 큰 호응을 얻은 뒤로 줄곧 현대 희곡의 중요한 경향으로 인정받고 있다. 표현주의 극작품은 감각으로 확인되는 외부 세계를 제시하는 것이 아니라, 주관적이며 상상력이 풍부한 예술가의 내적인 의식세계를 묘사한다. 표현주의자는 인간의 마음속에 간직되어 있는 주관적인 진리를 전달하고자 한자. 그는 작품을 통해서 보고하는 것이 아니라 표현한다. 그는 자신의 개인적인 기억들과 감정, 직관, 부조리, 즉흥적인 것들의 표현에 주력한다. 표현주의 예술은 느껴진 경험의 기록이라 할 수 있다. 표현주의자에게 성실성, 열정, 독창성은 가장 중요한 미학적인 조건들이다. 관객들은 표현주의 작품을 삶의 왜곡이라고 인식할 가능성이 높다. 그리고 최상의 경우에서 그들은 인간 경험의 새로운 면을 깨우친다. 「유령 소나타」와 「꿈 연극」 등을 통해서 스트린드베리히는 표현주의 연극을 처음 소개하였다. 표현주의 작품의 가장 좋은 예로는 카이저의 「아침부터 자정까지」, 어네스트 톨러(Emest Toller)의 「인간과 군중」(Man and the Masses), 엘머 라이스(Elmer Rice)의 「계산기」(The Adding Machine), 유진 오닐의 「털 원숭이」(The Hairy Ape) 등이 있다. 자유로운 상상력과 다양한 기법, 추상성에서 표현주의는 현대 희곡에 여전히 큰 영향을 미치고 있다. 서로 다른 성격을 나타내고 있는 브레히트, 아더 밀러, 이오네스코의 작품

에서도 표현주의의 영향을 엿볼 수 있다.

이 밖에도 비평가나 학자에게 관심의 대상이 되는 양식의 카테고리는 무수히 많다. 예를 들어, **인상주의, 초현실주의, 구성주의, 서사극, 부조리극, 총체극** 등이 있다. 그러나 이 모두는 비교적 널리 활용되는 양식들은 아니며, 앞서 설명한 주요 희곡 양식들 중 하나 또는 그 이상과 관련을 맺고 있다. 엄격히 말해서 희곡 양식에는 사실주의와 이상주의 두 가지만 존재한다고 말할 수도 있다. 가장 영향력 있는 현대 희곡 양식들은 다음에 제시될 희곡의 추상주의에 관한 논의에서 개괄적으로 설명이 될 것이다.

어떠한 창의적인 극작가라도 한 가지 희곡 양식의 기술적인 지침만을 따를 수는 없다. 그리고 하나의 비평 영역에 완벽하게 맞는 극작품은 존재하지 않는다. 그럼에도 불구하고 극작가는 의식적으로 양식에 대한 자신만의 이론(특히, 자기 작품의 무대 상연과 관련해서)을 개발해야 할 것이다. 아울러 양식을 넓게 보면, 근본적으로 재현적 (representational)인 양식과 표상적인(presentational) 양식으로 구분할 수 있다.

희곡의 **재현적**인 양식은 무대 위에서 실질적인 삶에 대한 환상을 제시하는 것을 의미한다. 그것은 일상적인 존재의 현실을 가장 가까이 근접한다. 재현적인 희곡은 삶을 모방한다. 앞서 설명한 양식들 중에서 사실주의, 자연주의, 낭만주의는 가장 현저하게 재현적이다. 재현적인 예술은 관객의 동정심을 자극한다. 관객은 하나 이상의 극중 인물들과 자신을 동일시함으로써 무대 위에서 펼쳐지는 행동에 참여한다. 입센, 버나드 쇼, 밀러, 테네시 윌리엄즈의 희곡은 대체적으로 재현적이다. 최상의 경우 희곡의 재현주의는 관객들이 쉽게 알아볼 수 있는 이야기를 만드는 것이 아니라, 삶의 비인격성을 파괴하기 위해 소재들을 조합하는 방법을 일컫는다. 높은 수준의 재현적인 작품들은 주로 추상성을 공격하며, 감상주의를 파괴하며, 무한성을

부정한다. 재현적인 극작가들은 세상을 있는 그대로 표현한다.

희곡의 **표상적**인 양식은 무대 위에서 강력한 경험을 창조하려는 시도이다. 그것은 비환상적일 뿐만 아니라 비환상적이라고 평가될 수 있다. 과장과 왜곡, 파편성, 상상력을 통해서 일상적인 진실을 극복한다. 표상적인 예술은 피상적인 사실을 부정하며 그것의 본질을 설명하려 한다. 표상적인 희곡은 단지 삶을 모방하기보다는 삶을 지배한다. 앞에서 설명한 양식들 중에서 상징주의와 표현주의는 매우 표상적이다. 표상적인 예술은 관객의 개인적인 감정을 자극한다. 표상적인 희곡은 주체적인 대중의 반응을 불러일으키는 객관적인 묘사이다. 표상주의의 경우 관객의 참여는 단지 특정한 극중 인물에 국한된 것이 아니라 작품 자체에까지 미친다. 스트린드베리히의 후기 작품들과 안드리에프(Andreyev), 브레히트, 프리쉬, 페터 바이스의 작품들은 표상적이다. 희곡의 표상주의는 인간의 상황에 대한 통찰력을 고무할 수 있도록 소재들을 정렬하는 가장 좋은 방법이다. 비록 표상적인 작품들은 형식의 혼돈, 왜곡성, 비논리적인 처리를 내포하고 있지만, 이러한 작품의 작가들은 난해성을 위한 난해성을 추구하지는 않는다. 이러한 유형의 가장 훌륭한 현대 희곡들은 논쟁과 의식, 삶의 개인적인 주체성을 불러일으키는 것을 목적으로 삼는다. 표상주의 극작가들은 세상의 변해가는 모습을 묘사한다.

반론의 여지없이 20세기 중엽 이후의 가장 강렬하고 상상적인 극작품들은 재현적이기보다는 표상적이었다. 신진 극작가들의 대부분은 그들이 인식하고 있든 아니든 신추상주의를 적용하고 있다. 그들은 사실주의로 삶을 표현하는 데 한계가 있다고 인식한다. 그들은 객관성과 이성, 과학과 논리는 인간에게 놓여진 상황을 충분히 표현하지 못한다고 단정하며, 단순한 관찰이 오히려 인간의 존속을 위한 몇 가지 해법을 제공할 수 있다고 생각한다. 신추상주의는 관객들을 자극시키며 대중 문명을 비난한다. 오늘날의 추상적인 예술은 상징주

의와 표현주의와 같은 과거의 표상 양식들과 다소 관련된다. 그러나 어느 한 영역도 예술의 새로운 종류 전체를 포함할 수 있을 정도로, 범위가 충분히 넓지는 못하다. 따라서 이 글의 목적상 간단하게 신추상주의라고 부른다.

신추상주의는 많은 형식을 취하며, 신선한 소재들을 다루며, 새로운 기능들을 담당한다. 그러나 양식의 영역에서 신추상주의는 매우 독특한 면모를 드러낸다. 많은 현대 극작품들은 어두움, 부정주의, 충격적인 효과들을 내포한다. 신추상주의자는 우리 시대에서 이미 공허한 추상물로 판명된 사회의 전통적인 가치들에 대해 문제를 제기한다. 따라서 신추상주의 희곡은 역설적이다. 그것은 대중적인 테크노 사회의 추상적인 합리성을 회피하며, 개인과 주관적인 것, 인간에 대해 강조한다. 그러나 그것은 형식과 양식에서 의도적인 추상을 적용한다. 또한 실행에서 추상성을 조장하며 내용에서는 추상성을 부정한다. 사르트르의 「출구 없음」과 베케트의 「고도를 기다리며」, 외젠 이오네스코의 「의자」와 「수업」, 브레히트의 「억척어멈」 같은 작품들은 비록 서로 다른 양식의 극작품들이지만, 추상주의와 개인적인 책임, 인간의 딜레마를 확인시켜 준다. 이러한 극작가들은 생각할 수 없는 것, 확실하지 않은 것, 모순적인 것들에 대한 이야기를 시도한다. 그들은 현대 사회와 이에 속한 수많은 사람들의 정신적인 빈곤을 지적한다.

신추상주의는 옛 형식들을 타파하려는 운동이지만, 동시에 예술의 가능성들을 확장하려는 시도이기도 하다. 알베르트 까뮈, 에드워드 올비, 앞서 언급된 작가들은 많은 연극 관습의 벽을 허물었으며, 지금 부상하고 있는 신진 극예술가들의 창의적인 가능성을 한층 더 높이고 있다.

다른 추상적인 예술의 경우와 마찬가지로, 신추상주의 작가는 사물에 대한 논리적인 관심에서 벗어나 자기 자신의 내적인 영혼에 관

해 주관적인 표현을 시도한다. 이러한 희곡에서는 외향성보다는 내향성이 강조되는 경향이 있다. 그렇게 때문에 신추상주의 극은 특정한 목표를 향해 노력하는 한 의지를 묘사해야 한다는 공식을 무시한다. 새로운 극작가는 극중 인물들이 인간성을 유지하기 위해 투쟁하는 과정에서 표출되는 무의식적인 무의지에 더 관심을 두고 있을 가능성이 높다. 세상은 단편적인 설명을 허락하지 않기 때문에, 시간과 공간은 무미건조하며, 파편적이며, 뒤죽박죽이다. 절정은 더 이상 최상의 업적이 아니며, 갈등 해소의 순간도 아니다. 커뮤니케이션은 불명료하며 때로는 난해하다. 그리고 사건의 인과적인 순서는 비논리적이다. 고도로 질적인 작품을 구상하는 예술가는 제약적인 고전 구조들의 피상성을 거부하며, 예술만이 표현할 수 있는 것들에 관한 즉흥적인 계시를 시도한다. 신추상주의의 위험성은 그것이 아주 혼란스러우며 무의미하다는 사실이다. 그러나 신추상주의의 잠재성은 인간이 무(無)의 공허를 직면하는 상황 속에서도 자신의 정체성을 회복하는 데 일조할 수 있다는 것이다. 새로운 희곡은 이미지와 직관의 희곡이며 그 양식은 추상적이거나 표상적이지만, 보상적으로 작품 자체는 개인적이다.

극작품의 상연 양식은 작품의 모든 부분들의 조직과 의미를 가장 적절하게 묘사할 수 있는 것이어야 한다. 연출 양식은 다른 요소들 못지않게 희곡 전체의 유기적인 부분이어야 한다. 오늘의 극작가들과 극예술가들이 상연 양식과 극작품의 다른 측면들의 양식을 조화시키는 데 주력한다면, 극예술은 크게 발전할 것이다. 마지막으로 예술가는 비평적인 유형의 카테고리에 대해 맹목적으로 모방하는 것이 아니라 자료들을 바람직한 형식으로 정렬하는 수단으로 양식에 대하여 항상 지대한 관심을 갖고 있어야 한다. 극작가는 극작품을 구성하면서 작품이 어떤 양식의 범주 안에 포함되는지에 대하여 연연해서는 안 된다. 희곡 양식은 구조를 갖춘 행동의 언어적-청각적인 실행

이며, 동시에 공간적–시각적인 실행이다. 극작가의 감각은 자신의 희곡 양식을 결정하는데 도움을 준다.

6. 무재 장면의 지시

극작품의 무대 지시는 무대 상연을 가능하게 하는 언어적인 수단이다. 극작가는 두 가지 방법으로 극중 인물의 행동이나 무대 사항과 같은 상연적인 요소를 사용할 수 있다. 첫째, 대화의 내용에 설명을 포함시킬 수 있다. 한 인물이 다른 인물에게 다음과 같이 말을 했다고 가정하자. "자네 왜 거기 서 있나, 그렇게 슬픈 얼굴을 하고 창밖을 바라보는 이유가 뭔가?" 이 대화의 내용을 통해 방에 창문이 하나 있으며, 지시되는 인물이 창 옆에 서 있으며, 그는 슬픈 것처럼 보인다는 정보들을 유추할 수 있다. 극작품 속에 작가의 설명을 포함시킬 수 있는 두 번째 방법으로는 무대 지시가 있다. 이것은 무대 장면에 대한 지시로서는 효과가 떨어질 수도 있지만, 이러한 수단이 필요할 경우가 있다. 그러나 극작가는 피치 못할 경우를 제외하고는 대본에 무대 지시를 포함시켜서는 안 된다.

무대 지시의 목적은 근본적으로 행동을 설명하고, 말하는 것과 움직이는 것을 한정하며, 다른 비언어적인 요소들을 구체화하는 것이다. 무대 지시는 공연을 염두에 두면서 작품을 읽을 극예술가들을 의식해서 써야 한다. 이러한 무대 지시는 일반 독자들을 대상으로 씌어지지 않는다. 극작품은 출판 이전에 공연을 목적으로 씌어지는 것이기 때문이다. 극작품은 공연을 위해 만들어진 유기적인 창조물이다. 여하튼 무대 지시는 명확하고 흥미로워야 한다.

무대지시가 수행하지 않는 몇 가지 기능이 있다. 작가는 무대 지시를 통해 연출가에게 작품에 미처 포함시키지 못한 생각과 해석, 제한

들을 강요해서는 안 된다. 극작가는 공연을 위해 극작품을 창작하지만, 극작가 자신은 배우도 아니고, 연출가도 아니며, 디자이너도 아니다. 무대 지시는 극예술가들이 극작품의 무대 장면을 활성화하기 위해서 강구할 수 있는 것들을 보여줘야 한다. 그러나 이러한 지시문은 작가의 창조적인 동료들에게 **어떻게**와 **왜**에 대한 사항을 강요해서는 안 된다. 작가가 행동의 진행이 요구하는 극중 인물의 신체 활동을 묘사하는 것은 적절한 일이다. 그러나 작가는 이러한 신체적 활동들이 어떻게 이행되어야 하며 어떠한 부차적인 활동들을 동반해야 하는 지에 대해 제의를 해서는 안 된다. 그는 무대 장치의 구성요소에 대하여 지적할 수 있다. 그러나 무대 배치와 실내 장식에 대한 구체적인 설명은 피해야 한다. 극작가는 무대 위에 어떤 극중 인물들이 등장해야 하는지 지시해야 한다. 그러나 극중 인물들의 시각적인 배치에 관한 문제는 연출가에게 일임해야 한다. 간단히 말해서, 극작가는 배우들과 연출가, 디자이너들이 자신만큼이나 각자 맡은 분야에서 전문가라는 사실을 상기함으로써, 기능적인 무대 지시를 작성할 수 있다.

무대 지시의 소재는 보편적으로 무대 장면과 관계있다. 그리고 그것은 대화에 포함되지 않은 모든 시청각적인 설명들을 포함하고 있다. 아울러 대사에 이미 제시된 사항들은 무대 지시를 통해 반복될 필요는 없다.

무대 지시에는 서론적인 지시(해설), 환경 지시, 성격 지시가 있다. 만약에 서론적인 지시가 나온다면 대화 맨 앞에 제시되어야 하며 등장인물 목록, 시간과 장소의 표시, 배경 묘사를 포함한다. 그것은 극작품의 주어진 상황을 설정한다. 환경 지시는 서론적인 지시의 일부로 나타날 수도 있고, 극작품 전반에 걸쳐서 나타날 수도 있다. 그것은 시간, 공간, 빛, 온도, 구체적인 대상물에 대한 설명을 포함한다. 성격 지시는 극중 인물들이 행동하고 말하는 것을 명시하거나 한정한다.

무대 지시의 조건은 필요성과 명확성이다. 모든 대화 이외의 지시

들은 최소화되어야 한다. 반드시 필요한 상황이 아니라면 사용되어서는 안 되며, 길이는 명확성이 허락하는 한도 내에서 간단 명료해야 한다. 간단한 평서문 또는 그것의 일부분이 가장 기능적이다. 그리고 명사와 동사가 주를 이루는 지시는 어법에서 매우 표현적이다. 무대 지시에서는 공상적인 것 못지않게 진부한 것도 별로 실효성이 없다. 모든 문장들은 지나치게 길어서는 안 되며, 오히려 짧아야 한다. 문장의 멜로디와 리듬은 대화 못지않게 정교하게 꾸며져야 한다. 무대 지시는 완전한 구성을 암시하는 문장의 조각일 수 있다. 그러나 지시문은 작가가 의도에 부합해 가장 적절하게 꾸며진 문장이어야 한다.

그밖에 다음과 같은 사항들은 무대 지시와 관련되어 도움이 될 만하다. 이러한 사항들은 기술적인 문제에 지나지 않는다고 생각할 수 있으나, 각 사항은 명확하고도 지속적인 도움을 줄 수 있다. 형용사나 부사 한 마디로 지시를 끝내는 것은 대화와 무대 지시에 대한 작가의 미숙함만 드러낼 뿐이다. 예를 들어, 어떤 극중 인물이 대사 속에 슬픈 감정을 피력해야 한다면, 대사 자체가 슬퍼야 한다. 만약 작가가 무대 지시로만 **슬프게**와 같은 부사적 한정어에 의존한다면, 그는 매우 게으른 사람이다. 끝으로 극중 인물들의 모든 등장과 퇴장은 무대 지시에 반드시 포함되어야 한다. 이러한 구체적인 사항들은 극작품의 무대 지시들의 기능적이며 명확한 운영을 가능케 한다.

무대 지시에 대한 여기까지의 설명은 극작가를 해방시켜주는 것을 목적으로 하고 있다. 이 정보를 염두에 두면 작가는 희곡의 무대 장면을 더 잘 구상하고 조정할 수 있다. 각 작가는 고유한 의도를 확인하고 무대 지시에 대하 나름대로의 양식을 완성해야 한다.

7. 시각적인 상상력

눈은 마음의 창이다. 눈은 일종의 감지기이며 상상력의 가속장치이다. 시각은 통찰력과 통하고 눈은 마음과 연결된다. 대부분의 사람들은 단지 파편적인 시야를 가지고 있다. 그들은 섬세한 부분에 초점을 맞춘다. 예술가는 자신의 세계관에 따라 창조 활동을 한다. 그는 일종의 이미지 창조자이다. 극예술가는 시각과 착상으로 창조적인 세계관을 개발해야 한다.

쇼펜하워(Schopenhauer)가 지적했듯이, 모든 사람은 자신이 지닌 세계관의 한계성을 세상 전체의 한계성으로 인식한다. 따라서 예술가의 세계관이 많은 것을 포함하면 할수록, 세상이 어떤 것인지를 성공적으로 묘사할 가능성이 높아진다. 아울러 눈과 마음의 상호의존성을 이해하면, 극예술가는 자신의 창의력을 더욱 발휘할 수 있다. 눈과 마음은 세계관의 형성에 필수불가결한 요소들이다. 그리고 세계관은 인식의 한 유형이다. 인식이란 현재형에서만 이루어질 수 있기 때문에, 극작가에게는 매우 필수적인 요소이다. 희곡은 현재의 행동이다. 그것은 인간 삶의 현재에서 표현된 예술이다. 눈은 기억하지 못한다. 그러나 눈은 현재를 감지하며 인식을 만들어 낸다. 보는 행위는 필연적으로 느낌과 사고, 행위로 이어진다. 이것은 일상적인 삶과 무대에 적용되는 공통된 원칙이다.

이러한 사고는 극작가로 하여금 희곡이 문학 예술 이상의 가치가 있다는 사실을 인식하게 한다. 최선의 희곡은 말과 그림, 소리와 광경, 시와 율동의 완벽한 조합이다. 이러한 것들은 희곡적인 행동의 구성요소들이다.

희곡을 읽는 것만으로는 작품을 이해할 수 없다. 희곡은 언어적·시각적인 커뮤니케이션에 의존하는 대상이다. 따라서 극작가는 말만으로 극작품을 창작할 수는 없다. 그는 무대 장면을 생산할 수 있는

적합한 말들을 찾는다. 그의 말들은 배우들과 연출가, 디자이너로 하여금 무대 장면의 창조 작업에 동참하도록 고무시켜야 한다. 따라서 모든 극작가들은 자신의 시각적인 상상력을 개발할 필요가 있다.

플롯은 극작품의 조직이며 행동의 구조이다. 무대 장면은 한 극작품의 재현이며 행동의 드러냄이다. 극중 인물과 관념, 말, 소리 등은 행동과 플롯의 내용을 구성한다. 이미지 창조로서 희곡 창작의 성공 여부는 작가가 희곡의 여섯 가지 요소 모두를 얼마나 능숙하게 활용할 수 있는가와 얼마나 잘 희곡 창조의 사회적인 특성에 대해 이해하고 있는가에 달려 있다. 극작가는 보고, 생각하고, 느껴야만 극작품을 만들 수 있다. 작가가 행동을 구성하고 그것이 관객들에게 시각적으로 전달할 수 있는 방법을 강구해야만, 극작품은 비로소 탄생된다. 희곡의 6가지 요소들을 통해서 작가는 극작품을 창조 할 수 있겠지만, 그는 자신의 세계관을 통해 극작품에 활기를 불어 넣어야 한다. 극작가는 장인인 동시에 선지자이며, 예술가인 동시에 공상가이다.

역자 후기

　희곡을 어떻게 볼 것인가? 희곡 창작을 어떻게 할 것인가? 희곡 창작 지도를 어떻게 하면 효과적으로 할 수 있는가? 하는 문제로 오랫동안 고민을 해왔다. 그러던 1980년대의 어느 날 역자가 샘 스밀리의 『*Playwriting: The Structure of Action*』을 발견했던 것은 대단한 행운이었다.

　지나치게 고답적이거나 창작현장과 동떨어진 채 과거의 이론을 답습하는 진부한 이론서와 창작 관련 서적에 염증을 느껴 온 역자는, 선학들의 업적을 충실히 수용하면서도 치밀한 이론과 체험을 바탕으로 치밀하게 기술된 이 책에 빠져들고 말았다. 물론 어떤 부분에서는 지나칠 정도로 상세하게 관련 항목들을 다루고 있어 희곡 창작과 관련된 잡동사니를 다 긁어 모은 게 아닌가 하는 의구심이 든 적도 있었다. 그러나 사소한 것 하나까지 다치지 않고 정성을 다해야지만, 말 그대로 '잘 짜여진 극', 혹은 '훌륭하게 완성된 희곡'을 창작할 수 있다는 저자의 의도에 공감하지 않을 수 없었다. 그리하여 이 책을 부분적으로 이 책을 번역하여 대학 강의 교재로 활용해 왔다. 그러면서 책 전체를 번역하여 출판할 계획도 세우게 되었다.

　『희곡 창작의 실제』는 희곡 창작의 구조적 원칙들을 체계적으로 설

명한 『*Playwriting: The Structure of Action*』을 전반적으로 수용하여 편역하였다. 이 책의 3부는 지나치게 미국 공연 현장 중심의 설명으로 일관되어 우리의 실정과 잘 맞지도 않아 번역을 하지 않기로 하였다. 그리하여 내용 중에서 언어의 구조적인 차이로 빚어지는 문제는 삭제하거나 부분적으로 번역하였다. 그것은 원저의 내용이 틀려서가 아니라 우리 실정과 맞지 않기 때문이었다. 따라서 1부 극작의 기초 작업과 2부 희곡의 구조적 원칙만을 편역하기에 이르렀다.

두 역자는 책의 전반부와 후반부를 나누어 번역한 후, 원저와 번역 원고를 비교하며 문체를 가능한 맞추고, 부족한 부분은 보완하고 또 바로잡으려고 노력하였다. 이것은 두 역자의 전공상 우리말과 영어의 장점을 잘 살려 보려는 의도였다. 앞으로 미진한 부분은 계속적으로 연구, 검토하여 보완하겠다.

끝으로 방학 내내 교열 작업에 땀 흘린 명지대 이민정 양과 여름 휴가를 반납한 채 책과 씨름한 평민사 편집부 서상미 님, 다들 외면하는 연극 관련 서적 출판에 사명감을 보이며 공연예술신서를 열다섯 권이나 펴내고 있는 평민사에 더없는 감사의 마음을 전한다.

1997년 8월
세계 연극제 '97서울 · 경기의 성공을 기원하며
이재명 · 이기한

공연예술신서 · 15

희곡 창작의 실제

초　판 1쇄 발행일　1997년　8월 28일
초　판 3쇄 발행일　2005년　9월 05일
　　2판 1쇄 발행일　2018년　8월 20일

지 은 이　샘 스밀리
편　　 엮　이재명 · 이기한
만 든 이　이정옥
만 든 곳　평민사
　　　　　서울시 은평구 수색로 340 [202호]
　　　　　전화: (02) 375-8571(代)
　　　　　팩스: (02) 375-8573
　　　　　http://blog.naver.com/pyung1976
　　　　　이메일 pyung1976@naver.com

등록번호　제251-2015-000102호

ISBN　978-89-7115-645-2　03600

정 가　15,000원